# 休閒與遊憩概論

作者：Sarah McQuade, Paul Butler,
Jim Johnson, Stewart Lees,
Mark Smith

譯者：王昭正・林宜君

校閱：李茂興

弘智文化事業有限公司

# Leisure and Recreation

Sarah McQuade, Paul Butler, Jim Johnson,

Stewart Lees, Mark Smith

# 目錄

# 1

# 對休閒遊憩的觀察研究

## 目標及宗旨

經由此單元的學習，我們可以：

* 研究今日英國休閒遊憩業的結構與規模
* 研究自1960年代以來有助於休閒遊憩業快速成長的主要因素
* 學習到休閒遊憩是由許多公營、民營以及公益性質的機構所組成，這些機構相互影響以供給消費者龐大範圍之產品與服務
* 研究在休閒遊憩中可得的廣大就業機會，以發現可能與個人抱負、技術及能力匹配的工作

## 前言

在進入本章前，稍微思考一下，你有什麼嗜好。你喜歡做什麼娛樂？參加的活動是何種類型？在閒暇或有空時去哪些地方？喜歡獨自一人或是和其他人一起？如果喜歡和其他人一起，是跟哪些人？哪一些支出與你的休閒時間有關？

說得更具體一點，你最近一次參加的休閒活動是什麼？在哪裡參加？和誰一起？花了多少錢？你下一次參加的休閒活動可能就在今天下午或這個週末，可是，會是哪一種活動呢？

思考這些問題的答案時，我們應該開始去想，我們與休閒遊憩業有關的範疇爲何。

爲了瞭解及分析休閒遊憩業對與我們息息相關的生活週遭以及社會經濟所帶來的衝擊，我們必須將休閒遊憩業視爲一個整體來思考，也就是說，我們必須思考的不是只有自己參與的休閒遊憩活動。

## 定義休閒與遊憩

### 休閒是什麼？

休閒的概念通常伴隨著「遊憩」，這兩個術語其實是「傘狀」設計，可涵蓋大部分在「工作天」以外所從事的活動。傳統的工作天是每週一至每週五的上午9點到下午5點，根據從事的行業及工作的組織類型而有不同的變化。

休閒遊憩業的範圍及其提供的項目非常廣泛。

在我們思考休閒遊憩業中的供應結構之前，讓我們先來定義「休閒」和「遊憩」這兩個術語的意思。

牛津英語字典（1985年）中對休閒（leisure）的定義爲：

「有空閒或有機會做某些事…未被佔用的時間所給予的機會…在時間太晚以前所容許的時間…人們自己支配的自由時間內有時間的狀態…一段空閒的時間…悠閒、從容。」

牛津英語字典（1985年）中對遊憩（recreation）的定義爲：

「以某種令人愉快的消遣、娛樂、有興味的行動（使自己或別人）得到身心休養（recreate）的行動或使人恢復精力的行爲。」

進一步細想這個定義，我們必須澄清「身心休養」這個詞。身心休養是什麼意思？

「以一些消遣、娛樂活動來提振精神或使（心智、精神、身體）
活躍有生氣。」

休閒設施管理協會（ILAM）（1999年，www.ilam.co.uk）針對遊憩這個術語提供了一個產業通用的定義。儘管產業本身堅持不懈地進化發展，並使自己為回應消費者需求和消費者期望而適應於反映出目前的社會和經濟條件，但是休閒設施管理學會對休閒的說明是：

「一般民眾對休閒時間的需要所產生的認同和滿意，與是否直接
給予服務或經由合夥沒有關係。它是由支薪工作、養育子女、
家庭生活或公眾義務之外的時間所使用的公共設施組成，並為
恢復精力及改善生活品質之用。」

 **課程活動**

### 休閒活動

花十分鐘作腦力激盪，思考可以使一個人在他們工作之餘或課業之餘「恢復精力或有生氣」的活動為何。

## 界定休閒的定義

我們的生活常周旋在以下幾樣事物上：

- 我們的工作或課業

- 花費在奔波於工作和家庭之間的時間
- 家事、家務或其他雜事
- 其他基本活動，比方說睡覺

　　剩餘的時間可以說就是我們自己的閒暇時間，我們可以選擇想做的事情、想做的時間、和誰一起做——當然這是最理想的狀態！我們選擇的活動可能和其他人的選擇完全相反，但是閒暇時間讓我們有機會依照自己的興趣、活動、抱負和目標進行。

　　這裡的閒暇時間習慣上稱為「休閒時間」，我們需要了解的是，休閒時間是針對個人而言，因此是一門獨特的學問，而且難以量化。

　　當我們試著對個人在休閒時間內所從事的活動做出分類時，可以該活動是否需要消耗某種程度的精力來加以區別，也就是說，該活動是積極的還是消極的。

 課程活動

### 積極與消極的活動

　　休閒活動可分為積極的與消極的。

　　將最近十天內你所做過的休閒活動製成一張表，或是參照你已經做好的活動表。

　　表中的活動有幾項可以歸類為積極的活動？學校社團中的其他成員所做的活動是否為積極的活動？

　　公眾參加的休閒遊憩服務以及對休閒遊憩的需要，可經由能夠「購買」的服務、產品及活動所提供的資源和設備來取得。

　　休閒遊憩的供應為這些欲單獨參加之個人提供其所需，譬如家庭

■ 1. 對休閒遊憩的觀察研究　　5

或大型團體、會社中的一員。這些供應應該也要考慮到室內及室外、住家裡頭及住家附近、市區及鄉下等基本需要。

更進一步的區別則與活動的地點有關，亦即該活動是在家庭裡還是住家之外。

家庭裡的資源和設備滿足了許多需求，因此，基本上組織機構的供應在家庭裡扮演的是次要角色，也就是說產品和設備本身即是娛樂活動的來源（這些產品和設備，如電視、錄影機、CD唱盤、PS遊戲機，以及現在值得注意的個人電腦，與連線至網際網路），恰與組織機構或供應商相反。

戶外設施滿足了一些需求，例如公園和公共設施，某些需求則透過公園來滿足，譬如遊戲區域和開放空間。還有一些需求則藉由運動場來滿足。

一系列用於演藝活動和交際的室內場地，譬如音樂、藝術、戲劇、文藝活動、運動類及生理性的休閒活動、教育，也可滿足其他需求。諷刺的是，我們當學生時覺得是「義務」的事，現在卻因此成爲我們工作的一部份，對其他人而言，他們則是將這些視爲休閒時間的全部！

## 休閒產業的供應

個人的需求很多樣化，但事實上以一個組織機構要考慮到這麼多樣化的興趣是不可能的，也就是說，其供應不可能涵蓋所有休閒遊憩的範圍。這表示一個機構在他們的投資組合裡所提供的範圍包含了廣泛又截然不同的服務及活動，就成本費用和該機構的效力而言，這筆花費太高了。

某些機構，尤其是跨國公司，譬如惠柏公共有限公司（Whitbread plc），包含完全不同的服務範圍，從餐飲到健身活動都有。然

而，實際上他們還是沒辦法顧及所有人、所有興趣、所有需求，這就是爲什麼有數以千計的組織機構投身於休閒遊憩事業。

供應與產品、服務、活動有關，爲了徹底瞭解供應的範圍，我們必須辨別這三個概念。

牛津英語字典（1985年）有以下幾個定義：

## 產品（Product）

「由任何一個行動、動作或工作所產生的東西；產物；成果。」

這個定義意謂著產品是有形的，意思是我們可以觸碰並感覺到它，這個定義也暗示著所有權或支配的意思，像家用電腦、交叉訓練鞋、巨砲高爾夫球杆或四輪驅動車。

## 服務（Service）

「服務、協助或受益的動作；有助於他人福利的行爲…友善或專業的幫助。對需要的滿足。」

這個定義說明消費者受到一些幫助、指示或指導，讓他們可以參與活動，並讓他們有暫時的所有權。舉例來說，像餐廳裡的餐桌、戲院裡的座位、女子網球準決賽中央場地的座位，或是健身房裡的有氧健身設備。

## 活動（Activity）

「在活動中的狀態；精力的發揮…精力、勤奮、充滿活力。」

這個定義暗示在參與的過程中需要消耗某些精力，無論是爲了競賽（體育競技）、生理性的休養（散步閒逛）或只是爲了樂趣（保齡球）。

 **課程活動**

### 供應：產品、服務，還是活動？

指出一些你喜歡參與的活動，或是使用你已經做好的列表。想一想你的父母或家人喜歡的活動，並加入表中。

現在，利用這些定義和說明，將列表中的產品、服務或活動作分類。你從表中知道什麼有關供應的事？

大眾有一種普遍的誤解，即休閒遊憩業被限制在休閒中心和運動場的活動範圍裡。但事實上並非如此。

為了增進我們對休閒遊憩業的瞭解，並鑑別該產業所包含與所提供的活動、服務、產品的廣度，可以將其分為組成範圍或環境條件：

- 藝術和演藝活動
- 運動和生理性的休養
- 歷史遺跡
- 飲食服務的提供和住宿
- 鄉間遊憩（包括戶外活動）
- 家庭內的休閒活動

環境條件的分界並不那麼明顯，我們會發現可能在不同的環境條件內，供應的類型有一些重複的部分。

以鄰近約克市中心的四星級連鎖飯店—燕子旅館（The Swallow Hotel）為例，在表面價值方面，這個場所理想上被涵蓋於提供飲食服務和住宿的環境條件之內，但是燕子旅館以擁有一系列供其賓客及非會員使用的設施而自豪，這些設施包括附有蒸汽浴室和游泳池的健身房、健美沙龍，以及餐廳、會議、宴會的場地。如果將這些設施看

成是獨立的實體，即與旅館劃清界線，則每個場地都分屬於不同環境條件的供應。

 課程活動

**單一場所的不同供應**

你可以想到其他有一種以上的供應，並且由不同類型的可用設備來提供單一場所活動的例子嗎？

列舉想到的例子，把這些不同的設備和活動寫下來，並指出屬於休閒遊憩業的哪一個組成範圍。

## 休閒遊憩業—組成範圍

為了瞭解供應的本質，我們必須更具體地定義這些組成範圍。

下列所述不同類型的設備、場所或地點的定義與例子，旨在強調每個組成範圍裡供應的幅度。

### 藝術和演藝活動

藝術和演藝活動的部分對英國的文化和創造性的表現而言，是重要的促成因素。它的貢獻在於透過社會藝術團體以及千禧巨蛋等大型機構的教育功能，來提供豐富的終生學習機會。

已經有人發現，透過個人成就、自我表現和放鬆休息，藝術和演藝活動可增進個人的精神健康。表 1.1 列出藝術和演藝活動的場所。

| 場地類型 | 範　例 |
|---|---|
| 美術館 | 倫敦的國家藝廊<br>倫敦的泰特陳列館（The Tate, London），以及締結爲姊妹館的利物浦泰特美術館 |
| 芭蕾舞和歌劇 | 柯芬園歌劇院（Covent Garden Opera House） |
| 音樂廳／音樂演奏（古典／搖滾／現代） | 倫敦的皇家艾伯特會堂（Royal Albert Hall, London）<br>伯明罕的交響樂音樂廳（Symphony Hall, Birmingham）<br>曼徹斯特的GMEX中心<br>里茲的朗黑公園（Roundhay Park, Leeds）<br>雪費爾德的唐谷體育場（Don Valley Stadium, Sheffield） |
| 電影院 | 華納威秀（Warner Bro）<br>櫥窗電影院（Showcase）<br>歐蒂安戲院（Odeon） |
| 劇場 | 約克的皇家劇院<br>布拉福的阿爾罕布若劇場（The Alhambra, Bradford）<br>倫敦西區 |
| 圖書館 | 倫敦的國家圖書館<br>伯明罕的中央圖書館 |
| 酒吧及夜總會 | 費爾金釀酒場連鎖酒吧（The Firkin Brewery Chain）<br>葉慈酒屋（Yates Wine Lodge）<br>湯姆喀布立酒吧（Tom Cobleigh's）（以及遊戲穀倉）<br>亞姆的大樹酒吧（Tall Tree, Yarm）<br>雪費爾德的不速之客酒吧（Gatecrasher, Sheffield）<br>倫敦的天堂酒吧（Heaven, London）<br>波頓的神殿夜總會（The Temple Nightclub, Bolton） |
| 遊樂園及主題樂園 | 史塔夫的奧頓塔（Alton Tower, Staffs）<br>黑潭歡樂灘（Blackpool Pleasure Beach）<br>千禧巨蛋 |

表1.1　藝術和演藝活動的場所

## 運動和生理性的休養

英格蘭體育協會（Sport England，前身為體育委員會）在《英國體育統計資料文摘》第三版中（Digest of Sports Statistics for the UK，1989年），將運動和其他種類的活動做一區別，說明運動若視為休閒活動，則需要一定程度的體力消耗和技能。運動包括不同層級的組織、競賽成分和對成果的重視，這些都會影響競賽的性質。

遊憩，歸類於運動和生理性活動的環境條件，讓人覺得有某種程度的體力被消耗了。就其本身而言，遊憩和運動的參與不同，我們由嚐試、遊戲、比賽、競速等方面來看，遊憩的競賽成分已經從中移除了。

表1.2是運動產業中不同供應的例子。

在場地、用途和活動方面，值得注意的一點是，一些較大型的場所不只用於地主隊的體育競技，也用於其他活動，譬如音樂會、慈善活動以及展覽。

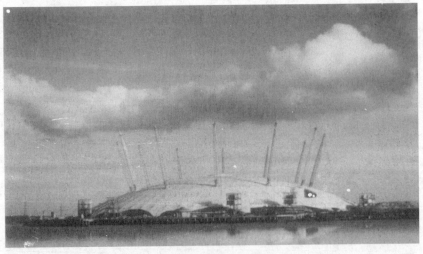

圖1.1　千禧巨蛋

| 場地類型 | 範例 |
|---|---|

就區域性的運動競技而言,許多供應透過混合各種體育活動(夏季和冬季)的體育俱樂部來滿足,並提供專門技能的訓練:

| 體育俱樂部 | 威克費爾德的史萊然格體育俱樂部(Slazenger Sports Club, Wakefield) |
|---|---|

就優秀選手的參加而言,雖然這是一種透過俱樂部系統發展的特殊領域,但是大部分的體育活動仍傾向於設立菁英培訓中心:

| 國家菁英培訓中心<br>(National Centre of Excellence) | 什羅浦郡的里爾廳(Lilleshall)——足球、板球、體操<br>巴克斯的畢旭罕修道院(Bisham Abbey)——網球、曲棍球、英式橄欖球<br>水晶宮(Crystal Palace)——游泳、田徑 |
|---|---|

在運動和遊憩的旗幟下,大多數的成年人以次要身分度過他們的休閒時間,亦即出席觀看。當活動由下列的場地提供者主辦時,大部分的參與者即是觀眾。但是這些場地也為俱樂部和小組作為訓練之用:

| 田徑 | 伯明罕的國家室內競技場(National Indoor Arena, Birmingham) |
|---|---|
| 板球 | 貴族板球場(Lords)<br>伍徹斯特郡的新路板球場(New Road, Worcester) |
| 自行車 | 曼徹斯特自行車賽車場(Manchester Velodrome) |
| 足球場及英式橄欖球場或體育場 | 密德堡河畔體育場(Riverside Stadium, Middlesborough)<br>亞伯丁的皮多德里(Pittodries, Aberdeen)<br>加地夫的千禧體育場(Millennium Stadium, Cardiff) |
| 高爾夫球場 | 蘇格蘭的聖安德魯(St Andrew, Scotland)<br>薩頓寇費爾德的鐘樓(Belfry, Sutton Coldfield)<br>索瑞郡的溫特沃斯(Wentworth, Surrey) |
| 賽狗 | 伯明罕的綠廳(Hall Green, Birmingham) |
| 冰上曲棍球 | 雪費爾德競技場 |

| 曲棍球 | 米爾頓凱因斯的國家體育場（National Stadium, Milton Keynes） |
|---|---|
| 賽馬 | 威瑟比（Wetherby）<br>艾普森（Epsom） |
| 汽車巡迴賽 | 萊斯特郡東寧頓公園（Donnington Park, Leicester-shire）<br>銀石（Silverstone） |
| 網球 | 倫敦的皇后俱樂部（Queen's Club, London）<br>伯明罕的艾格貝斯頓修道院（Edgbaston Priory, Birmingham） |

更注意自己的個人健康標準，已經導致個人和團體或班級訓練急劇增加，1990年代高科技的個人練習場地也愈見豐富。

| 休閒中心/俱樂部 | 全國性的大衛勞依德休閒事業（David Lloyd Leisure）<br>愛丁堡的下一代（Next Generation, Edinburgh）<br>唐克斯特巨蛋（Doncaster Dome） |
|---|---|
| 體適能俱樂部 | 倫敦的健康優先（Fitness First, London）<br>里茲的維京活躍生活中心（Virgin Active's Life Centre, Leeds）<br>—以上兩者都有24小時俱樂部 |
| 健身房 | 倫敦的金牌健身院（Golds Gym, London）<br>約克的皇帝健身院（Emperors, York） |
| 健康俱樂部及礦泉浴（Spa） | 哈洛蓋的學院健身俱樂部（The Academy, Harrogate）<br>罕布夏的森林小湖健康農莊（Forest Mere Health Farm, Hampshire）<br>威爾斯的凱爾特莊園渡假村（Celtic Manor Resort, Wales） |
| 游泳池 | 雪費爾德的塘福（Ponds Forge, Sheffield）<br>哈洛蓋的水療院（Hydro, Harrogate） |

表1.2　體育產業中不同的供應

圖1.2　健身房

　　例如溫柏利體育場（Wembley Stadium）1999年時是最終援助（Net Aid）的發源地，1984年時則是實況轉播網（Live Net）的主辦場地。蒂納透納和洛史都華等人也曾在蓋茲黑體育場（Gateshead Stadium）舉辦活動。很明顯地，此類休閒活動屬於藝術和演藝活動的環境條件，而不是運動和生理性的休養。

## 歷史遺跡

　　英國境內歷史遺跡的舊址不只提供旅遊的基礎建設，我們也可為後代的子孫及教育將建築物和收藏品保存下來。

　　就國家歷史遺跡來說，在英國各地有一些城市居於獨一無二的地位，這些地點（請參閱表1.3）的興盛可確定對地方的認同以及國家歷史中親密而安全的關係。

　　這一類的場所也常用於歷史遺跡之外的用途，比方說用於製作電視節目的攝製地點（家庭內的休閒活動），譬如約克郡的豪爾華宅（Castle Howard, Yorkshire）就是電影《拾夢記》（Brideshead Revisited）的拍攝地點。另外，《危險地帶》（Dangerfield）的續集則在肯尼爾沃斯古堡（Kenilworth Castle）拍攝。

　　把歷史遺跡用作其他用途的，還包括肯特郡里茲城堡（Leeds

| 場地類型 | 範例 |
|---|---|
| 古代遺址 | 維特郡的巨石陣（Stonehenge, Wiltshire）<br>蘇格蘭的卡拉尼墟立石柱（Callanish Standing Stones, Scotland）<br>哈德良長城（Hadrian's Wall）<br>巴斯的羅馬浴場和公共飲水廳（Roman Baths and Pump Rooms, Bath） |
| 廢墟遺跡 | 約克郡山谷公園的波頓修道院（Bolton Abbey, Yorkshire Dales）<br>約克郡里彭的噴泉修道院（Fountains Abbey, Ripon, Yorkshire） |
| 豪宅 | 伯明罕的艾斯頓大會堂（Aston Hall, Birmingham）<br>倫敦的布倫海姆宮（Blenheim Palace, London）<br>約克郡的豪爾華宅（Castle Howard, Yorkshire） |
| 古堡 | 瓦立克郡的肯尼爾沃斯古堡（Kenilworth Castle, Warwickshire）<br>肯特的里茲古堡（Leeds Castle, Kent）<br>蘇格蘭伯斯郡的泰芧斯古堡（Taymouth Castle, Perthshire, Scotland） |
| 宗教性建築 | 約克大教堂（York Minster）<br>柯芬特里大教堂（Coventry Cathedral） |
| 運輸博物館 | 約克的國家鐵路博物館（The National Railway Museum, York） |
| 工業遺址及工業博物館 | 什羅浦郡的鐵橋峽谷（Ironbridge Gorge, Shropshire）<br>倫敦的自然史博物館（Natural History Museum, London）<br>曼徹斯特的科學及工業博物館（Museum of Science and Industrial, Manchester） |
| 軍事遺跡／舊址 | 倫敦的帝國戰爭博物館（Imperial War Museum, London）<br>樸茨芧斯的勝利號軍艦（HMS Victory, Portsmouth） |

表1.3　歷史遺跡所在地

Castle）所主辦的戶外芭蕾舞劇《天鵝湖》的拍攝。豪爾華宅也是雪利貝西（Shirley Bassey）舉辦60歲生日音樂會的場地，該音樂會最後是以施放煙火達到高潮（藝術和演藝活動）。紅就是紅樂團（Simply Red）在瓦立克古堡（Warwick Castle）表演過；艾爾頓強則在查茨沃斯古堡（Chatsworth）表演過。

在參加的費用方面，表1.4和1.5突顯出歷史遺跡是休閒遊憩業中最重要的部分之一，英國國家統計資料處已經將某些最受歡迎的購票旅遊景點進場人數成長的統計資料做一比較，這些資料顯示其成長率已經趨於穩定狀態。

但是，就博物館的進場人數和參觀人數而言，可看出整個緩慢成長的趨勢達到上升後的穩定水準，此時，供應緩慢地超過需求。

下表中以粗體字標明者為環境條件之下的場所：

| 地點（依照排行） | 1991 | 1993 | 1994 | 1995 | 1996 | 1997 |
|---|---|---|---|---|---|---|
| 塔索夫人蠟像館<br>（Madame Tussaud's） | 2.2 | 2.4 | 2.6 | 2.7 | 2.7 | 2.8 |
| 奧頓塔 | 2.0 | 2.6 | 3.0 | 2.7 | 2.7 | 2.7 |
| 倫敦塔（Tower of London） | 1.9 | 2.3 | 2.4 | 2.5 | 2.5 | 2.6 |
| 自然史博物館[1] | 1.6 | 1.7 | 1.6 | 1.4 | 1.6 | 1.8 |
| 卻辛頓冒險世界<br>（Chessington World of Adventure） | 1.4 | 1.5 | 1.6 | 1.7 | 1.7 | 1.7 |
| 科學博物館[2] | 1.3 | 1.3 | 1.3 | 1.5 | 1.5 | 1.5 |
| 倫敦動物園 | 1.1 | 0.9 | 1.0 | 1.0 | 1.0 | 1.1 |

表1.4 參觀人數（百萬）

[1] 1987年4月開始採用門票
[2] 1989年開始採用門票

其他前20名的歷史遺跡景點包括：

## 飲食服務的提供和住宿

| 景點 | 參觀人數（1995年） |
|---|---|
| 溫莎古堡 | 1,212,305 |
| 愛丁堡城堡 | 1,037,788 |
| 巴斯的羅馬浴場及公共飲水廳 | 872,915 |
| 瓦立克古堡 | 803,000 |

表1.5 歷史遺跡景點前四名

　　外食的觀念在過去十年中已經徹底改變了，甚至反映出外食的大量成長。這些使它持續擴張的力量包括財富的增加、更多的職業婦女、更多的旅遊人口，以及「有錢無閒的因素」。

　　這個部分涵蓋了大多數的場所，表1.6的重點在於供應的範圍。

| 場地類型 | 範例 |
|---|---|
| 有一些場所有附加的設施，亦即除了睡覺和進餐之外的場地。有一些場所甚至可租借其住處作為會議、展覽及宴會之用。 | |
| 旅館（國際標準） | 倫敦的麗池飯店、薩瓦飯店、多徹斯特飯店（The Ritz, Savoy, Dorchester-London） |
| 旅館—4星級以下 | 約克的燕子旅館<br>里茲的 Marriott 旅館（The Marriott, Leeds）<br>瓦特福的希爾頓飯店（The Hilton, Watford） |
| 古堡 | 達拉謨古堡（Durham Castle） |
| 汽車旅館 | Travel Inn<br>Travelodge |
| 小旅館／B & B<br>（供宿兼次日早餐的旅館） | 北約克郡的田南茨灣（The Tennants Arms, N. Yorkshire） |
| 自供伙食的旅館 | 渡假用的出租小屋 |
| 旅舍 | 安布賽基督教青年會（YMCA）的青年招待所協會（YHA） |

| 露營及活動住房旅行 | 約克郡山谷公園的霍克斯威克露營車公園（Hawks-wick Cote Caravan and Camping Park, Yorkshire Dales） |
|---|---|

自1980年代中期開始，在「住家以外的家」之供應上就已經有了急速的成長，此種供應不只給予個人／團體參與許多活動的機會（包括積極的與消極的活動），也允許他們自己準備伙食（從住宿場所旁的超級市場）或是到外面的小飯館用餐。

| 休閒渡假村 | 湖區的綠洲森林渡假村<br>諾丁罕的中央公園<br>礦源的布特林（Butlins, Minehead） |
|---|---|

由於許多不同文化和區域烹調方法的影響，英國食品現在混合了速食以及活躍、趣味、令人垂涎的味道，因此外食時有很多選擇。

| 速食店 | 麥當勞和漢堡王<br>Harry Ramsden's |
|---|---|
| 三明治零售店 | Subway |
| 酒吧和酒館 | 費爾金釀酒場連鎖酒吧<br>TGI星期五餐廳 |
| 異國餐廳 | 義大利餐廳、中國餐廳、法國餐廳、印度餐廳、墨西哥餐廳及其他 |
| 美食餐廳 | 蘭根餐館（Langans Brasserie）<br>La Garolle—亞伯特胡斯（La Garolle—Albert Roux）<br>四季—雷蒙白朗（Quatre Saisons—Raymond Blanc） |

一些小飯館涵蓋於其他的環境條件下，譬如，大多數的健身俱樂部有自己的餐廳或其他供應食物的方式。大部分的零售商店也有用餐的供應，像曼徹斯特的哈威尼可斯（Harvey Nicholls）和特拉福中心（The Trafford Centre）。

表1.6　飲食服務的提供和住宿的場所

### 鄉間遊憩（包括戶外活動）

鄉間遊憩與戶外活動有關。

在環境條件或部分範圍內，戶外活動的配置是備受爭議的問題。不可避免地，戶外活動會消耗某種程度的精力，因此有人建議戶外活動應該設定在運動和生理性的休養之環境條件下，但因為他們發生於戶外，有人主張應設定在鄉間遊憩的範圍內。根據本書的宗旨，戶外活動已全部視為鄉間遊憩，不論在市區（雪費爾德的滑雪村）或室內場地（斯溫登的連結中心攀岩用牆）皆然。

戶外活動確實傾向於在自然環境（天然地點）中舉行，儘管有一些區域是人工設計出來的，亦即他們是為了特殊活動而建造，則可列為人造場地。表1.7是一些已經歸類的活動。

| 活動類型 | 場　　地 | |
| --- | --- | --- |
| | 人造場地 | 天然場地 |
| 陸域活動： | | |
| 滑雪 | 雪費爾德滑雪村<br>田沃斯白雪巨蛋<br>（Tamworth Snow Dome） | 阿威摩（Aviemore）<br>格蘭墟（Glenshie） |
| 登山 | 凱斯威攀岩牆（Keswick Climbing Wall） | 伊克利的牛仔峭壁<br>（Cow and Calf Crags, Ilkley）<br>斯諾多尼亞國家公園的藍貝利隘口（Llanberris pass, Snowdonia） |
| 競走／健行／越野追蹤競賽 | | 約克郡山谷公園的湖區<br>達特穆爾國家公園（Dartmoor） |
| 騎馬 | 新港騎術學院室內學校（The Indoor School at Newport Riding Academy） | 東騎馬術中心（East Riding Equestrian Centre） |

| 活動類型 | 場　　地 | |
|---|---|---|
| | 人造場地 | 天然場地 |
| **空域活動：** | | |
| 滑翔運動 | 里彭的白馬滑翔俱樂部（White Horse Gliding Club, Ripon） | |
| 熱汽球 | 維京飛行汽球（Virgin Balloon Flights） | |
| 跳傘運動 | 標靶空中運動（Target Skysports） | |
| 懸吊式滑翔運動 | | |
| **水域活動：** | | |
| 釣魚 | 約克郡的基恩西鱒魚養殖場（Kilnsey Trout Farm, Yorks） | 蘇格蘭的泰茅斯古堡莊園（Taymouth Castle Estate, Scotland） |
| 滑水 | 諾丁罕的皮爾龐特沙洲（Holme Pierrepont, Nottingham） | 溫德米爾湖（Windermere） |
| 獨木舟 | 蒂斯河（Tees Barrage） | 特倫特河（River Trent） |
| 划船 | 埃文河畔史特拉福的埃文河（River Avon, Stratford upon Avon） | 泰晤士河畔亨萊（Henley upon Thames）埃文河畔史特拉福 |
| 泛舟 | 蒂斯河 | |
| 風帆沖浪 | 林柯斯的格瑞罕（Graham Water, Lincs） | 安格西島的梅奈海峽（Menai Straits, Anglesey） |
| 帆船運動 | 艾格貝斯頓水庫（Edgbaston Reservoir） | 懷特島的考斯（Cowes, Isle of Wight） |

許多人喜歡有組織的體育活動，就戶外活動而言，設有國家認證的精英培訓中心。

| 山區活動 | | 格溫尼德郡的布拉希布蘭尼（Plas-Y-Brenin, Gwynedd） |
| --- | --- | --- |
| 水域活動 | 諾丁罕的皮爾龐特沙洲 | |

表 1.7　依類型而分的活動及其場地

## 家庭內的休閒活動

家庭普查（1996年）顯示出在積極和消極的休閒活動方面，大多數活動都是在家庭裡進行。

家庭內休閒活動的類型，會被一些變數所影響，這些變數包括地點、公園的可得性，以及該家庭的生活水準。

最重要的是，家庭內的休閒活動相對而言花費較少。舉例來說，耗費在電腦上的金錢（無論是自有的電腦或是租借的）有各式各樣的用途，並且被家庭內每個成員所使用（例如電動玩具和網際網路），它不會因此而加重額外的費用（只有在玩線上遊戲時，需要花費電話費及購買遊戲的費用）。

英格蘭體育協會（1987年）休閒與家庭普查發現，不同類型的家庭提供了與休閒中心完全不同的潛能，由此可以看出人們對於和他們家庭有關的範圍感到滿意，這些範圍包括他們在家裡可以做的以及能容納的設備和活動。

實際佔有這些設備的人，其可用的休閒時間會隨著一些因素而變化，包括：

• 用在工作／課業／旅遊上的時間
• 用於家人和家務的時間
• 所有權以及租用協議

- 節約勞動力的裝置數量，這些裝置也包括「僱傭」，譬如清潔工、園丁或保姆。節約勞動力的裝置可以讓家庭成員從單調枯燥的事務中跳脫出來，因而獲得更多休閒時間
- 家用素材可能就是休閒設備，例如，電視、錄影機、收音機以及家用電腦

表1.8列出以家庭內的休閒活動為背景的三個主要領域。

| 家庭內的休閒活動 | 活動項目 | 工具 |
| --- | --- | --- |
| 家庭用媒體 | 看電視 | 錄影機、DVD（數位視訊影碟）以及雷射影碟<br>天空電視公司及其互動頻道（Sky and its interactive channels）<br>有線電視 |
| | 聽音樂 | 收音機<br>CD（雷射唱片）<br>錄音帶或唱片 |
| | 閱讀 | 報紙、雜誌、書籍<br>電視傳真<br>網際網路 |
| | 使用電腦 | 個人電腦<br>網際網路以及全球資訊網（WWW） |
| 以家庭為主體的休閒活動 | 家庭修繕DIY | 房屋本身 |
| | 種植 | 花園 |
| 家庭的休閒及社交活動 | 生理性的休養及健身活動 | 健身活動錄影帶<br>健身設備（例如，踏步機、北歐跑道跑步機） |

| 室內遊戲及嗜好 | 打破砂鍋問到底（Trivial Pursuit）以及其他棋盤遊戲<br>縫紉／編織 |
| 社交聚會及派對 | 聚餐<br>謀殺案之謎晚會（Murder Mystery evenings）<br>特百惠派對（Tupperware parties） |

表1.8　家庭內的休閒活動

 **個案研究**—綠洲森林渡假村
（www.oasishols.co.uk）

綠洲森林渡假村是蘭克集團公共有限公司（Rank Group Plc）旗下之一員，該集團為一跨國的商業組織，也是主要的休閒遊憩公司之一。

綠洲不是1970年代刻板的渡假村，它被許多人形容為「像家，卻非真正的家」。

綠洲座落於湖區國家公園邊緣佔地400英畝的松樹林中，這是獲得安寧的假期或短暫休息的最佳。

佔地400英畝的園區裡，有一些專為所有的休閒活動設計的場地。綠洲的建構讓每個人有機會去利用他們認為合適的休閒時間。

這些場地可以提供在渡假村地圖上顯示的休閒活動（如圖1.3）。請利用所給的資訊完成以下的課堂活動。

綠洲以下列各項將他們提供的場地做分類：

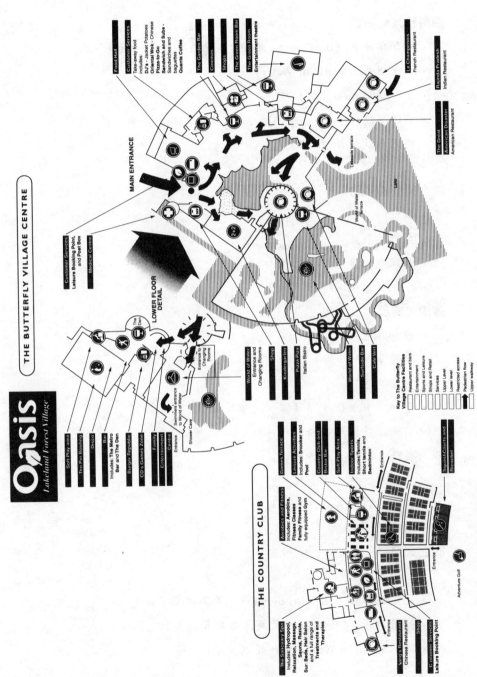

圖 1.3　綠洲渡假村場地配置圖

體育及其他活動

- 鄉間俱樂部（the Country Club），提供各項室內體育活動
- 水上世界（World of Water）
- 自行車道
- 人工草皮
- 健身房及體育館
- 冒險樂園

適合兒童的活動

- 森林
- 柔性遊戲區
- 攀緣架城堡
- 小型高爾夫球

健康美容及水上世界

- 礦泉浴池
- 游泳池
- 兒童游泳池
- 滑梯、引水槽、漂漂河、波浪製造機
- 日光浴甲板及躺椅區

成人娛樂

- 電影院
- 綠屋（The Green Room）
- 餐廳及酒吧

商店／餐廳及酒吧

- 超級市場
- 敞篷馬車藝品店（Broughams，手工藝及禮品）
- 遊戲時間（Playtime，玩具及遊戲器具）
- 光滑感（The Wet Look，泳衣）

- 運動（Le Sport，體育用品）
- 湯姆喀布立餐廳（Tom Cobleigh's）
- 硬石餐廳（Hard Rock Cafe）
- 義大利、中國、印度及亞洲美食

---

 **課程活動**

### 分析綠洲森林渡假村的供應

　　綠洲想要分析他們在該場所的供應，不論是否符合成本效益，他們想就進場率來分析活動的範圍。換言之，亦即這些活動有足夠的進場人數讓他們為下一季做廣告嗎？

　　有太多活動可以讓你隨意取來分析，所以你要將他們現有的活動範圍以一些邏輯性的要素或供應的名錄建構起來。

　　你需要一張列有該場所全部活動的綜合表單，可直接或間接（網站、簡介手冊）與綠洲聯絡。

　　你可以將他們所提供的項目用不同的類型組織起來：

- 以場地或活動型態做分類
- 以產品、服務或活動做分類
- 以消耗體力的程度（積極的或消極的）或其為家庭內的活動或家庭外的活動做一分類
- 以原本的順序做一分類

### 附題

　　比較綠洲的供應及其競爭對手現有的供應，例如中央公園（Centre Parcs）。

　　突顯兩者在場地內現有活動的差異。中央公園提供了哪些活

動，或者有何不同的做法是綠洲應該知道的？

# 休閒遊憩業的發展

從本章一開始進行的工作，我們應該已經自休閒遊憩業的不同部門對其供應範圍有了透徹的瞭解。

今天，消費者對於休閒遊憩的需求正好遍及多變廣泛的部分，但情況並非總是如此。休閒遊憩業的成長模式可由1960年代之前得到最佳的說明。1960年代的英國其正向成長可由下列幾項表現出來：

- 自用小客車的增加
- 工作時數的減少
- 假期變長
- 休閒活動的積極提倡

這些因素共同促使體育和其他遊憩活動廣泛的參與。而休閒遊憩業大規模的成長可歸因於自1960年代開始，因為消費者的需要改變所帶來的社會經濟和科技的發展，我們應該從更多細節上來深究這些因素。

## 社會經濟因素

有一些因素可能會被稱為社會經濟因素，亦即造成休閒遊憩業成長的生活型態因素。讓我們更詳細地來看這個因素。

## 人口統計資料的改變

　　我們要瞭解，人口統計資料的數據圖表讓我們對瞬息萬變的市場有深入的洞察是一件重要的事。這裡所說的市場即實際的市場（現行的市場）和潛在市場。

　　表1.9由國家統計處（the Office for National Statistics, ONS）提供，我們可從此表中明顯看出，以地理而分的人口趨勢走向在1981年開始發生變化。國家統計處已經規定其中一些數據是暫時性數據。

| 常駐人口總人數（百萬） | | | |
| --- | --- | --- | --- |
| | 1981 | 1991 | 1996 |
| 大英聯合王國 | 56,352.20 | 57,807.90 | 58,801.50 |
| 東北部 | 2,636.20 | 2,602.50 | 2,600.50 |
| 西北部及馬其賽德郡（Merseyside） | 6,940.30 | 6,885.40 | 6,891.30 |
| 約克郡及恆伯地方（the Humber） | 4,918.40 | 4,982.80 | 5,035.50 |
| 中部地區的東半部 | 3,852.80 | 4,035.40 | 4,141.50 |
| 中部地區的西半部 | 5,186.60 | 5,265.50 | 5,316.60 |
| 東部地區 | 4,854,10 | 5,149.80 | 5,292.60 |
| 倫敦 | 6,805.60 | 6,889.90 | 7,074.30 |
| 東南部 | 7,245.40 | 7,678.90 | 7,895.30 |
| 西南部 | 4,381.40 | 4,717.80 | 4,841.50 |
| 英格蘭 | 46,820.80 | 48,208.10 | 49,089.10 |
| 威爾斯 | 2,813.50 | 2,891.50 | 2,921.10 |
| 蘇格蘭 | 5,108.20 | 5,107.00 | 5,128.00 |
| 北愛爾蘭 | 1,537.70 | 1,601.40 | 1,663.30 |

表1.9　以地理位置而分的英國人口趨勢，1981至1996年
© Crown Copyright（ONS）

表1.10以性別和年齡來分析自1984年以來的人口趨勢。

| 英國人口 | 1984 | 1994 | 1995 | 1996 | 1997 |
|---|---|---|---|---|---|
| 男性人口（百萬） | 27.5 | 28.6 | 28.7 | 28.9 | 29.0 |
| 女性人口（百萬） | 29.0 | 29.8 | 29.9 | 29.9 | 30.0 |
| 16歲以下的人口百分比 | 21.0 | 20.7 | 20.7 | 20.6 | 20.5 |
| 16歲到退休年齡59-64歲之間的人口百分比 | 61.0 | 61.1 | 61.2 | 61.3 | 61.4 |
| 60到65歲以上退休的人口百分比 | 17.9 | 18.2 | 18.2 | 18.1 | 18.1 |
| 75歲以上的人口百分比 | 6.3 | 6.8 | 7.0 | 7.1 | 7.2 |

表 1.10 　由年齡及性別分析英國人口趨勢，1984至1997年
© Crown Copyright（ONS）

我們可看出，16歲以下的族群走向有下降的趨勢，而16歲到退休年齡之間的人口百分比相對而言有趨於穩定的傾向。

休閒遊憩業最值得注意的統計是，「活動」人口中的人口資料向下彎曲，也就是說，超過退休年齡的人口增加，尤其是75歲以上的族群。

## 工作義務／安排

過去三十年來，工作調配及工作義務的性質已經改變了。

工作的背景條件仍然建構於各式各樣的基礎上，多數人的工作習慣受到必然性的支配，因為是他們的義務，所以不得不工作，這主要與他們的財務、家庭或受撫養的親屬有關。人們可以從事全職的工作、依照班表輪班的工作、加班，或是兼職的差事。某些雇員甚至寧願季節性地工作或者到海外工作。

國家統計處提出的統計資料，顯示出在英國的14年週期中工作狀態的全面綜觀（表1.11）。

　　由表1.11的統計資料可看出，經過這段時間，失業人口已經減少，有更多人，尤其是女性，現今皆已就業了。

　　現在人們較不重視全職工作，許多人喜歡工作分配或是共同分擔一個職務，許多人尋找兼職工作來滿足自己的信念和時間表，有些人則從事他們認為合適的臨時性工作。舉例來說，在遍及全國的代課老

| | 1984 | 1990 | 1994 | 1995 | 1996 | 1997 | 1998 |
|---|---|---|---|---|---|---|---|
| **總人數（百萬）** | | | | | | | |
| 在職者 | 24 | 26.9 | 25.7 | 26 | 26.2 | 26.7 | 26.9 |
| 國際勞工組織（ILO）統計未就業者[1] | 3.2 | 2 | 2.7 | 2.5 | 2.3 | 2 | 1.8 |
| 16歲以上 | 43.8 | 45.1 | 45.5 | 45.6 | 45.7 | 45.9 | 46.1 |
| **男性** | | | | | | | |
| 在職者 | 14.1 | 15.3 | 14.2 | 14.4 | 14.4 | 14.7 | 14.9 |
| 國際勞工組織（ILO）統計未就業者[1] | 1.9 | 1.2 | 1.8 | 1.6 | 1.5 | 1.3 | 1.1 |
| 16歲以上 | 21.1 | 21.8 | 22.1 | 22.1 | 22.2 | 22.3 | 22.4 |
| **女性** | | | | | | | |
| 在職者 | 9.9 | 11.6 | 11.5 | 11.6 | 11.8 | 12 | 12 |
| 國際勞工組織（ILO）統計未就業者[1] | 1.3 | 0.8 | 0.9 | 0.8 | 0.8 | 0.7 | 0.7 |
| 16歲以上 | 22.8 | 23.3 | 23.4 | 23.4 | 23.5 | 23.6 | 23.6 |
| **每週每人工作平均時數** | | | | | | | |
| 總人數 | 38.3 | 39 | 38.2 | 38.3 | 38.1 | 38.1 | 38 |
| 男性 | 44.3 | 45.1 | 44.4 | 44.4 | 44.2 | 44.1 | 44 |
| 女性 | 30 | 31 | 30.6 | 30.7 | 30.6 | 30.8 | 30.8 |

表1.11　1984-1998年英國就業人口狀況

[1]　國際勞工組織（The International Labour Office, ILO）的失業量測包括可於面試後兩星期內開始工作的失業者，以及在面試前的四星期內找工作或雖已經找到工作但還在等待中的失業者。

師名冊上登記有極多教師，不是因為他們找不到全職工作，而是他們寧可在自己方便時享受工作的樂趣。

## 提早退休

近30年來，退休年齡已經降低了，分別是男性由70歲降低至65歲，以及女性由65歲降低至60歲。現在有越來越多人願意提早退休，有些甚至在50歲就退休了。

這些退休人口現在被休閒遊憩業視為目標對象或顧客群。過去幾年，英格蘭體育協會已經將50歲以上的族群挑出來，以改善積極性休閒事業的參與，並促進健康的生活型態。

## 生活水準

由國家統計資料處公佈的資料中，1998至1999年家庭支出調查顯示出一些英國人民享受生活水準的重要改變。

表1.12顯示自1981年開始平均薪資所得和每週薪資所得的增加，表面上其增加幅度顯得相當大，但我們必須想到通貨膨脹的增加幅度也很大（大約每年2.5%）。

| | 1981 | 1994 | 1995 | 1996 | 1997 |
|---|---|---|---|---|---|
| 平均所得（大不列顛）<br>（英鎊／每週） | 124.9 | 325.7 | 336.3 | 351.5 | 384.5 |

表1.12　英國每週平均所得，1981至1997年
© Crown Copyright（ONS）

表1.13的重點在於物質財產，有一些是節省勞力的設備，這些設備使節省下來的時間可投入休閒活動，其他的財產則是家庭內休閒活動不可或缺的部分。可用於休閒活動的物質財產在表1.13中以粗體字標出。

| 年度 | 1981 | 1994 | 1995 | 1996 | 1997-98 |
|---|---|---|---|---|---|
| 物質財產 | | | 家庭（%） | | |
| 汽車 | 61.8 | 69.0 | 69.7 | 69.0 | 70.0 |
| 電視 | 96.6 | N/A | N/A | N/A | N/A |
| 電話 | 75.8 | 91.1 | 92.4 | 93.1 | 94.0 |
| 冰箱 | | | | 49.4 | 51.0 |
| 冰櫃 | N/A | 85.7 | 86.8 | 90.7 | 90.0 |
| 洗碗機 | N/A | 18.4 | 19.9 | 19.8 | 22.0 |
| 滾筒式烘乾機 | N/A | 50.4 | 50.6 | 51.5 | 51.0 |
| 微波爐 | N/A | 67.2 | 70.1 | 75.1 | 77.0 |
| 洗衣機 | 80.7 | 89.0 | 90.9 | 91.0 | 91.0 |
| 錄影機 | N/A | 76.4 | 79.2 | 81.8 | 84.0 |
| 家用電腦 | N/A | | | 26.7 | 29.0 |
| 在英國的第二住所 | N/A | 3.3 | 3.3 | 3.7 | 4.0 |
| CD唱盤 | N/A | 45.8 | 50.9 | 59.3 | 63.0 |

表1.13　英國家庭內擁有的物質財產及其百分比，1981至1998年
© Crown Copyright（ONS）

## 休閒時間的可得性

　　馬丁和梅森（Martin and Mason，休閒預測，1999至2003年）在對過去三十年間休閒趨勢的回溯分析中提到，休閒時間的取得在整個二十世紀已經逐漸減少，尤其是在戰後（1945年以後）。須注意的是，其時間是從1970年代中期開始。

　　在1975年到1984年之間，全職工作的工時相較之下大約每天減少一小時。1985年，全職的男性工作者平均每週工作40.3小時，此時值得注意的是戰後工時減少的趨勢。

　　1989年，全職的男性工作者每週平均工作時數增加到44.1小時，這個上升的趨勢一直持續著，到1995年時，每週平均工時到達46.8

小時。在這個階段，我們應該了解到，有一些增加的工時可能是因為有加班費的誘因，使得某些員工願意工作較長時間，尤其是製造業。

全職的女性工作者其工作時數在1985年也達到每週38.5小時。1995年時，她們投身在全職工作的時間也些微增加，成為每週39.7小時。

在思考當今可用休閒時間的趨勢時，馬丁和梅森提到，除了更長的工作時數外，在下列幾項活動花費的時間也有急劇的增加：

- 家務，譬如購物
- 通勤（住家到工作場所的通勤時間）
- 兒童的照護

這些都造成可用休閒時間的減少。然而這種型態很有可能隨著新技術和省時設備的出現而改變，這些設備在傳統上也包括省力設備，像洗衣機、洗碗機和自動洗車裝置。最具意義的是，由於網際網路的引進，人們開始在家中完成勞動吃力的家務，譬如到商店購物的家庭雜務等等，這個過程雖然緩慢，但卻很踏實。隨著可支配收入的增加，越來越多人利用兒童照護服務（臨時褓姆或「褓姆」），讓這些父母有更多休閒時間或不受小孩打擾的「珍貴時光」。

某些勞工，特別是製藥業的銷售團隊成員，被鼓勵在家工作。他們已經廣泛運用膝上型電腦、行動電話和電子郵件，因此，不需要在辦公室裡工作。

## 不扣薪的假期

大部分的工作者，尤其是那些全職工作的員工，以不扣薪的假期作為報償，一般是每年20天另加上法定假日。

某些機構對於服務年資長的員工（15年以上）會每年多給一天不扣薪的假期。

## 汽車所有權和大眾運輸系統

　　目前上路的有2,200萬輛汽車，將近1,700萬個家庭正在使用且經常使用汽車。表1.14可看出過去12年來英國被持有汽車的增加。

| | 1985 | 1994 | 1995 | 1996 | 1997 |
|---|---|---|---|---|---|
| 持有道路牌照的車輛<br>（所有類型）（百萬輛） | 21.2 | 25.2 | 25.4 | 26.3 | 27.0 |
| 私人汽車：經常使用<br>汽車的家庭（百萬輛） | 13.0 | 15.7 | 16.2 | 16.4 | 16.7 |
| 第一次登記的機動車輛<br>（所有車輛）（千輛） | 2,309 | 2,249 | 2,307 | 2,410 | 2,598 |

表1.14　英國被持有車輛的增加，1985至1997年

　　擁有兩部汽車的家庭數成長是英國更加繁榮的結果，也是擁有一部汽車的家庭內成員不同興趣的反映及其獨立性增加的結果。這個增加的多樣性可以由工作投入、子女的成熟，或現今較重要的休閒喜好來支配。

　　結果，有更多的家庭和個人具活動性。當大眾運輸工具有限度地被依賴時，這些汽車使得來回各場所更為容易。

　　現在越來越多年輕人擁有汽車，於是他們對於讓父母和監護人送他們到不同場所的倚賴性降低。

　　英國道路的交通總量增加，除了私人車輛，還有大眾運輸工具和貨車，都導致路程中的交通擁塞和延誤，特別是國定假日和法定假日時。

　　大眾運輸系統在過去三十多年來經歷了一些關鍵性的發展，此系統包括公路、鐵路、海運和空運（公共汽車、飛機和火車），在這個時期中已經大幅增加其規模。現在聯合的運輸系統「運送」更多人從

住處到工作地點或其他地方的往來，尤其是休閒機構。

　　運輸系統內最重要的改變之一就是民營化，值得注意的是鐵路方面，鐵路的民營化已經被種種問題、事故和進度嚴重落後困擾著。

## 可支配收入

　　可支配收入可定義為，在所有財務支出之外可自由花用的金錢。其中，財務支出包括金融貸款、抵押借款、租金、帳單、交通費用，尤其是食物。

　　為了深究可支配收入，我們首先需要認識薪資報酬，也就是賺得

| | 1997年4月 英鎊 | |
| --- | --- | --- |
| | 男性 | 女性 |
| 大英聯合王國 | 407.3 | 296.2 |
| 東北部 | 360.1 | 269.0 |
| 西北部及馬其賽德郡 | 386.4 | 277.4 |
| 馬其賽德郡 | 381.7 | 284.4 |
| 約克郡及恆伯地方 | 363.9 | 268.9 |
| 中部地方的東部 | 369.2 | 260.3 |
| 中部地方的西部 | 375.4 | 268.5 |
| 東部地區 | 399.5 | 295.9 |
| 倫敦 | 541.3 | 386.3 |
| 東南部 | 428.3 | 306.5 |
| 西南部 | 382.4 | 274.8 |
| 英格蘭 | 414.0 | 301.3 |
| 威爾斯 | 363.5 | 269.0 |
| 蘇格蘭 | 378.0 | 272.4 |
| 北愛爾蘭 | 355.9 | 265.2 |

表1.15　英國每週平均毛所得，1997年4月
© Crown Copyright（ONS）

的金錢數量有多少具有可支配的特性。

　　表1.15為國家統計資料處公佈的統計資料，重點在於每週平均毛所得，該資料也指出所得中不同區域或地理上的差異。

　　我們必須了解，某些人有入不敷出的傾向，也就是說，為了累積他們的休閒時間，他們會依賴「塑膠貨幣」信用卡的使用，也會接受「支付利息」以及「先享受，後付款」的方式。

## 科技發展

　　二十世紀後半段，對人們的休閒時間有著深遠影響的兩個創新科技，就是汽車和電視。而第三個重要發展也漸漸鮮明起來，就是網際網路。

### 汽車

　　是否擁有汽車被普遍認為是戶外休閒活動的唯一決定要素。就該休閒活動是否容易參加而言，它的確為每家每戶的交通工具提供了旅行難以克服的方法，雖然不一定是旅行最便宜的模式，但通常是最方便的。

### 電視

　　1975年時，看電視是最普遍的休閒活動，此時英國有超過98%的人與看電視有某種程度的關聯。到了1999年，英國家庭每一戶都有電視。

　　二十世紀的最後幾年則已經向數位電視邁進一大步，英國政府證實類比式廣播將在2013年結束，而進入馬上看的紀元（the current viewing era）。

　　天空電視台（Sky television）是數位革命的主要角色之一。天空

電視台的特性之一就是讓消費者在觀賞時有更前瞻的作用，即透過其互動頻道，特別是實況轉播的體育活動。

透過有線電視、衛星以及現在的數位電視，可供觀賞的頻道數目已有了大量的增加。1982年時有四個頻道，在2002年時則有多達400個頻道可供觀賞。

提供各頻道資金的廣告量縮減，已經對現代電視業造成重大的衝擊，並朝向「付費」電視邁進，目前天空電視台的「戰鬥之夜（Fight Night）」即為一例，而事先預付該頻道的費用比在賽前幾小時或幾分鐘才告知要付費使用該頻道的價格低得多，天空電視台的電影頻道（Box Office movie channels）也證明這些頻道非常受歡迎，價格方面雖不似大部分租售錄影帶那麼有競爭力（自2000年起至目前為止為3英鎊），但是確實減少了花費在來回錄影帶租售店的時間。

因為對於未來是否接受多功能數位碟片（Digital Versatile Disc-Video，DVD-V）還存有不確定性，錄影帶業目前正處於過渡時期，藉由本地的錄影帶租售店或電子數位傳送（Electronic Digital Delivery，EDD），我們可能已經看過這些碟片了。

電子數位傳送似乎取代了錄影帶的物理分佈區域。我們可以電話、電腦或是電視遙控器來下命令，讓錄影帶在卡式錄放影機（VCR）裡解碼，並且以和傳統錄影帶相同的方式播放。

## 網際網路

最近五年來，最新且有可能是最重要的科技發展已經出現了—電腦及網際網路。然而，目前卻尚未充分利用，也就是說，在個人的家庭生活中，電腦及網際網路的用處只侷限於電子郵件和搜尋資料，大多數個人使用者還會利用具備線上購物機制的組織機構，譬如特易購（Tesco）即提供線上購物的服務。預計這個趨勢將會使更多家庭上網，也會有更多人精通電腦和網際網路。

通常在面對新技術時，人們不願意冒險，也不認定這個技術會為他們帶來生產力。一旦人們熟悉個人電腦和數據機的能力，並信任其帶來的服務，則人們負面的態度就會改變。

1975年時，像隨身聽、錄影機、個人電腦、小型攝錄影機、Gameboy（小型可攜式電動玩具）和Playstation（PS）等微電子設備在市場上還買不到，在當時沒有人擁有或想要他們，只因為他們是不存在的產品。想像一下，未來我們還會擁有什麼！

## 消費者需求的改變

當一個組織機構設想所提供的產品、活動和服務的範圍時，應該考慮到許多決定一個人是否能夠參加的個人因素。

個人和社會的約束只存於供應者的控制以外，但供應者應該了解能夠影響參加比例和水準的個人因素，包括個人的年齡、性別、婚姻狀況、投入時間、職業狀況和水準、收入。

這些因素直接影響的範圍包括：

- 可支配收入
- 汽車所有權
- 職業特性（包括休假天數以及支付比例）
- 可用於遊憩的時間
- 重要人物的影響（包括父母、配偶、朋友）
- 教育
- 社會因素及文化因素

依照產品、服務、活動的類型和範圍考慮其供應時，提供的組織機構應該考慮到其他變數，例如態度、興趣、技能、體格和健康，以及文化背景。

托基森（Torkildsen, 1992年）對於參加的性質和頻率進行觀察，發現到這些因素本身就會影響參加。表1.16把對參加的影響分成三個簡單的範圍，依照參加的性質和頻率將最重要的因素以粗體字標明。

| 個人因素 | 社會和環境因素 | 機會因素 |
| --- | --- | --- |
| 年齡 | **職業** | 可用資源 |
| 生命週期的階段 | 收入 | 設備—型態及性質 |
| 性別 | 可支配收入 | 認知 |
| 婚姻狀況 | 物質財富及動產 | **機會的察覺** |
| 受撫養的親屬（及其年齡） | 汽車所有權及其流動性 | 休閒設施 |
| | | 場地分布 |
| 人生的心願和目的 | 可用時間 | 入口及地點 |
| 個人債務 | 權利與義務 | 活動的選擇 |
| 機智 | 家庭環境及社會環境 | 交通運輸 |
| 休閒觀念 | 朋友及同儕團體 | 成本：事前、期間、 |
| 態度和動機 | 社會角色及社交 | 事後 |
| 興趣和專注的事物 | 環境因子 | 經營管理—政策及支 |
| 技巧和能力—生理性、社會性、智力 | 民眾的休閒因子 | 持者 |
| | 教育及成就 | 行銷 |
| 個性和信心 | 人口因子 | 計劃制訂 |
| 出生的文化 | 文化因子 | 組織領導 |
| 養育和背景 | | 社會可親性 |
| | | 國家政策 |

表1.16　支配參加性質及頻率的因素

 課程活動

**了解休閒遊憩業的發展**

你現在是休閒業的一員，請針對整體休閒遊憩中的某一項休閒

活動做觀察。

　　你的老闆請你準備一份報告，詳述近30年來你所任職部門的成長。報告請以「時間線」的形式製作，該時間線需要繪製出過去30年間該項休閒活動的沿革、成長及發展。

　　為了製作一份完整的報告，一份可以讓雇主分析部門成長並確定目前影響該部門（包括顧客和競爭）之變量範圍的報告，你必須考慮一些因素：

- 你在該行業中任職部門的科技發展。
- 社會經濟發展（別忘了參考工作型態和該地區的就業率，以及所得和可支配收入）。
- 所處機構和競爭機構近30年的參加比例。分析這些後來的比例，指出參加趨勢是否顯示出一個常態性的傾斜、減少或固定不變的模式。
- 競爭對手，亦即提供類似服務者。記住要弄清楚他們的地點和目前的用途。

　　時間線應該依時間先後順序安排，亦即在繪製1960年代初期到2000年之間的活動發展時，時間線的最後一點應是2000年。

　　時間線應包含作為對照之用的統計證據以及成本、參加比例和成長趨勢的研究。

　　你可以參考戶口普查（the General Household Survey）及1999至2003年休閒預測（Leisure Forecasts）。

### 附題

　　分析時間線上的重要日期，這些日期的重要性為何？

　　將時間線與其他類似的休閒活動做比較，有何差異性或相似性？

# 休閒遊憩業的結構

　　人們的休閒遊憩透過各式各樣的資源、服務和場地的供應，在某種程度上已經成為可能實現的事了。我們思考過休閒遊憩業中可歸類的供應方式，請回頭看看本章之前的內容稍做複習。

## 供應者的型態

　　休閒遊憩業的供應可分為三個主要部門，每個部門與其他部門的區別在於其提供資金及管理經營的組織機構不同。這些組織機構可以根據其存在理由或使用權歸類為某一供應部門。

　　在英國，休閒遊憩業的架構複雜且多樣，如同我們之前已經確立的，有許多供應者提供大量的產品、服務和活動。

　　下列定義分別提供每一部門的學理綜述。

## 公營企業

　　公營企業的場地設施主要由國家或當地政府組織、管理並出資，依法有責任為當地民眾提供服務。這些事業重視的並非營利，但必須有成本效益。

　　近20年來，地方政府有了急劇的改變，也期望有更進一步的徹底變化。舉例來說，地方政府對於承包和競標變得比較開放；也就是說，需要讓服務更有效率，地方議會對他們所服務的人更重視。

　　1980年代採用強制競爭投標（Compulsory Competitive Tendering, CCT），對場地設施和服務的管理有重大影響。例如，約克郡的望樓

休閒中心（the Barbican Leisure Centre）是由市議會擁有，但由一個叫作全面休閒管理（Total Leisure Management, TLM）的私人機構經營管理。

「最有價值」的法律責任之建議採用，將帶來比強制競爭投標更大的影響，因為它可適用於地方政府公共事務的所有範圍。本質上，地方當局將必須遵守12項重要原則，包括公共設施的規劃、持續的改善、對「漸漸失靈」的公共事業採取行動、競爭及社區參與。

地方當局內部的休閒遊憩公共事業範圍很廣泛，為了建構跨部會的產品、服務和活動的供應，當局會經常確定影響範圍。約克郡的市議會已經確定組成範圍的十個領域，使他們可以組織起來並分析其供應。但是我們應該了解，某些活動對一個族群或更多族群會變得更普遍，亦即會有某部分重複。

1. 體育活動：運動、健身、積極性休閒活動。
2. 藝術、文化、演藝活動。
3. 歷史遺跡。
4. 業餘時的學習。
5. 社區活動／公益活動。
6. 兒童及青少年的活動。
7. 自然環境空間／開放空間。
8. 酒宴及外食。
9. 逛街。
10. 家庭內的休閒活動。

不會有兩個管理機構在他們的供應或經營方法上完全一樣，不同的管理機構根據他們的所在位置、受託區的大小（人口多寡）、當局政策及職責，分為不同的階層或結構。他們提供的服務中有普遍的相似之處，但卻有特定的差異性。

 **課程活動**

**建構供應**

你剛接到一個任務，內容是要為你所處的地方政府擬定一份計劃，讓當局分析目前全面性供應的性質。

你的第一個工作是把「相似的」活動、服務、場地設施做分類。

你會用什麼標題或名稱來建構你的供應？你的架構和約克郡的架構之間應該有某種差異性。

你可以參考當地的地方當局建構其供應的影響範圍。

**資金**

民眾可免費使用多數場地設施，不需要直接付費，譬如圖書館、運動場、城市公園、海灘、野餐區和鄉間公園。

使用費是間接支付的，即透過地方稅（英國）和稅金來支付，按類型向每一個家庭徵收議會稅。

其他場地設施的使用，像游泳池、大型體育館、操場、高爾夫球課程、小艇碼頭和藝術中心，由使用者直接支付使用費，但通常有高額補助。

我們可以發現，由於沒有補助，私人機構或營利機構中相似活動的參加費用會比地方政府提供的活動費用還要高，但是在離峰時，私人的場地設施可能會讓「下層社會」的團體享有特殊使用權。

 **課程活動**

### 休閒的費用

將你所處的地方當局當作參考資料，從他們內部的休閒遊憩供應確認活動的不同範圍，並確定參加所需的費用。

現在，請指出提供相似供應的私人機構，並將兩個場地設施之間的成本做一比較和對照。

為了按類別將費用做一對照，你必須確定「已購買」之活動、產品或服務的差異性，也就是你用錢換來的是什麼。

# 私營（營利）企業

私營企業的場地設施，同時也歸類為商業組織，是為利益導向，旨在透過休閒遊憩產品及服務的供應在他們的投資上達到顯著的收益。營利性質的休閒活動是一種大規模的產業。

商業性質的場地設施、服務和產品的供應商對人們休閒時間的利用顯然有最重大的影響，這在家庭內和社交性的休閒遊憩中是最顯而易見的。旅遊業是一個正在擴展的商業市場，積極性遊憩的不斷增加使休閒和運動器材市場擴張了。

一般而言，過去二十年，尤其是近十年來，在英國已經目睹了商業性休閒市場中的顯著增加。

此部門中供應的例子包括：

• 積極性休閒活動和健身俱樂部
• 運動俱樂部（包括室內及戶外）

- 渡假村
- 高爾夫俱樂部和鄉村俱樂部
- 主題餐廳
- 賓果遊戲
- 飲料吧和舞池
- 多廳電影院

　　上面列舉的各項並非絕對，我們應該了解到，商業性的休閒遊憩業是由成千上萬的供應商所組成，此行業具有廣泛的多樣性，某些供應商只僱用很少的員工，例如一些全職員工和尖峰時段的兼職人員，因此大公司較佔優勢。

　　近十年來，全國性的新興跨國公司透過合併、接管和多角化經營，在規模上有顯著的增加，這些都是在商業性休閒遊憩業中居主要位置的公司，例如惠柏公共有限公司（Whitbread Plc）和蘭克集團公共有限公司（The Rank Group Plc）。

 **個案研究**—惠柏公共有限公司

（www.whitbread.co.uk/ html）

　　惠柏公共有限公司起源於1742年，最初是釀酒商。雖然今天酒類飲料仍是該企業體中的重要部分，但是惠柏公共有限公司的經營已經相當多樣化了。

　　**惠柏啤酒公司**（The Whitbread Beer Company）釀製及配銷的啤酒是英國最受歡迎的啤酒品牌。First Quench是主要街道上酒類飲品零售的領導品牌之一，其他還有Thresher、Victoria Wine、Bottums Up以及Wine Rack。

　　惠柏酒吧莊園（The Whitbread Pub Estate）將主要街道上的一些酒吧、酒館和酒吧餐館合併。英國現在大約有3,700個惠柏的酒吧，由惠柏旅店（Whitbread Inns）和惠柏酒吧合資公司（Whitbread Pub Partnerships）所經營的公司直接管理。

　　惠柏旅館公司（the Whitbread Hotel Company）是英國第二大旅館集團，經營超過250家旅館及16,000個以上的房間，還有超過37家旅館和3,000個以上的房間在開發中。該公司千禧年的願景是使其顧客、投資者及從業員工評鑑爲「英國最受歡迎的旅館公司」。

　　公司活動的焦點主要集中於有優秀表現和品牌商標的兩個市場部門—四星級的Marriott旅館和收費低廉的Travel Inn。

　　惠柏正在英國進一步開發Marriott的商標。1998年期間，新開張的飯店有倫敦的郡廳旅館（200個房間）和曼徹斯特的郡廳旅館（150個房間），在南安普敦和須普里（里茲／布拉福）的旅館完成財產移轉，2000年年初也有新飯店在希斯洛機場（390個房間）開幕。

　　Travel Inn在英國是居領導地位的低價旅館商標名稱，經營200家以上的旅館，根據其顧客所述，該旅館爲「英國最受歡迎的暫居地」。Travel Inn已經宣佈在未來五年內將會投下300萬英鎊來擴展其商標，這個計劃將會使目前的旅館數增加一倍至400家，而客房數也會增加至20,000個。

　　惠柏在英國的私人健身中心也位居領導地位，包括大衛羅意德休閒中心（David Lloyd Leisure Clubs）和Marriott提供的大型高爾夫球運動及補充設施。

　　近兩年來惠柏以市場領導者的角色進行合併和接管，在積極性休閒活動供應中鞏固他們的地位。最近五年內，他們有了兩個重要的收獲。首先是大衛羅意德休閒中心。大衛羅意德建立二十個中心（第一個中心於1982年在希斯頓（Heston）建成），並全數賣給惠柏，惠柏在1995年以2億100萬英鎊買下大衛羅意德休閒中心。惠柏從那以後

以7,830萬英鎊購得了網拍式牆球和健康步道集團（the Racquets & Healthtrack Group）的連鎖店。這六個俱樂部重新以大衛羅意德休閒（David Lloyd Leisure）為商標名稱，且旗下將有47個俱樂部和170,000個會員，使它成為英國最重要的健康俱樂部經營者。

這只是由較大規模的經營者所做的眾多措施中的一個例子，這些經營者不斷地試著去界定他們市場佔有率的範圍，這些「買斷」型態的涵義是很廣泛的。透過類似於他們自己現有供應的組合，可以有效地免除其他競爭者的威脅，亦即他們迅速地獲得據點來增加自己的版圖，並藉由交易額來達成儲蓄。這些多元廠址的經營者能夠在許多人可及的範圍內帶來商機，並透過聯合陣線及合夥制的建立看清部門的輪廓。但是，仍然有個別的單一場所經營者，已經發現並建立市場中的利基。

---

 **個案研究**—蘭克集團公共有限公司
（www.rank.com /rank/rank.nsf）

蘭克集團是人們提到「休閒遊憩業」時的領導者，並且經營二個商業潮流：

- 為電影產業提供服務
- 直接透過具權威的休閒娛樂商標之投資組合娛樂消費者

它的休閒遊憩活動包括硬石咖啡（Hard Rock Cafés）和全球硬石的商標權、賭場、電影院、夜總會、主題酒吧、酒吧、餐廳和多元化休閒中心，以及渡假村，例如綠洲森林渡假村、布特林和避風港（Haven）。

　　蘭克集團也擁有影片處理和錄影帶複製的設備及銷售站，並且在佛羅里達的奧蘭多環球製片廠（Universal Studio Escape）（一個主題公園和新建住宅區）有50%的投資。蘭克集團主要經營的範圍在英國和北美，但它在歐洲大陸和其他世界各地也有活動，蘭克集團是一個跨國企業。

　　蘭克集團的目標是要成為世界上主要的休閒遊憩公司之一。它是英國主要的休閒遊憩公司之一，目前雇用40,000人以上的員工，大部分的版圖在英國、北美和歐洲大陸。

　　最近兩年，蘭克集團經歷了大規模的改組，使它的經營合理化，以致力於主要事業和市場。1998年3月，蘭克集團以3,800萬英鎊購得了公園假期（Parkean Holidays），這是一個英國渡假公園的經營者。1999年，以1億5,000萬英鎊把它的夜景經營中心，蘭克娛樂有限公司，賣給北方休閒公共有限公司（Northern Leisure Plc）。

---

 課程活動

### 地方性的供應

　　詢問五個人，包括朋友、父母親、老師（這麼做你才能得到興趣和活動的交集），最近一週內他們參加了什麼類型的休閒遊憩活動。

　　有一點很重要，你不但要寫下活動名稱，還要將發生地點記下來，也就是該活動是由什麼機構提供的。

　　現在你可以將提供者分類，它是屬於地方當局或商業性質的機構？若它是商業性質的機構，說明該機構是否為跨國機構，或者是否為較小型單一據點的經營者。

## 自願服務性部門

　　自願服務性組織的存在是為了提供公營或私營企業沒有提供的服務。

　　英國數以千計的自願服務性團體創造了資源、設備和機會，造就了一個規模相當大的全面性休閒遊憩供應。近幾年來，透過自願服務的供應，已經在不同的活動範圍裡創造成千上萬個參加的機會，這個部分是由各式各樣的俱樂部和協會管理控制。

　　除非團體或社團活動的重點是保護建築物或土地，否則幾乎所有自願性質的機構都關心他們的成員或用戶的興趣。在某些較大型的國家慈善機構，自願服務性部門非常依賴無給職的志工們。

　　自願服務性部門中有一些不同的供應，包括：

- 社區救援會（薑餅）
- 兒童團體（學齡前幼兒遊戲班協會）
- 青年團體（童子軍、女童軍）
- 婦女團體（母親聯盟、婦女會館）
- 退休及銀髮族團體（老夫妻俱樂部，Darby and Joan Clubs）
- 殘障人士團體
- 戶外探險活動團體（戶外鍛鍊活動、國家洞穴探險協會）
- 體育團體
- 文化演藝組織（博物館聯盟、業餘戲劇團體）
- 動物及寵物團體（迷你馬俱樂部、愛貓聯盟）
- 環境及歷史遺跡保護團體（全國歷史遺跡託管協會、地球之友）
- 消費者團體（弘揚傳統啤酒運動（CAMRA））

- 減肥中心（減重者世界）
- 商議團體（撒馬利亞人、兒童專線）
- 慈善團體（扶輪社）
- 醫務輔助團體（聖約翰流動醫院）

　　以上所列各項並不是絕對的，但可看出這個範圍內供應的多樣性。

## 課程活動

### 自願服務性部門的供應

　　以上只是一些自願服務性部門的例子，還有其他我們未分類到的種類嗎？如果有的話，是哪些種類？

　　你可以想出一些在你所處當地提供上述類型的活動或是提供全國性活動的供應者嗎？

　　自願服務性部門中的運動組織依賴無給職的志工做了很多工作，因此不能低估志工在體育活動中的重要性。英格蘭體育協會（1997年）在自願服務性部門的體育委員會考察中強調，志工是英國體育活動的支柱，產生重大「本質上」的貢獻，譬如教練、管理人員和行政人員。1995年，據估計英國體育活動志工市場的年總值超過10億5,000萬，另外在英國體育活動中也有將近150萬個志工。

　　藝術、社區藝術和文化活動主要透過本地志工協會、社團和團體來提供所需。

　　非正式的戶外休閒是由全國歷史遺跡託管協會（National Trust）、健行者協會（the Ramblers Association）和當地步行及自行車

團體等所支持，而個人想要參加暫時不住在家裡的活動時，則由青年招待所協會（Youth Hostel Association）之類的組織所支持。

私人土地所有者在非正式的遊憩供應中也扮演了一個重要的角色，他們擁有為數可觀的田園土地，可用於戶外的非正式休閒遊憩活動（包括散步、騎單車、騎馬和野餐），他們也擁有具歷史意義的房子和區域公園，並管理之。

像土地所有人、老闆、教育機構等私人團體及公共機構，對於遊憩和相關的服務提供了重要貢獻。許多公司提供社交和體育運動的設備，舉例來說，史萊然格體育俱樂部（Slazenger Sports）和約克郡威克費爾德的社交俱樂部（Social Club）有曲棍球場（以沙為底，植上人工草皮）、足球場、英式橄欖球場和板球場、網球場，也有酒吧和提供飲食的場地。

1981年，英國旅遊局（the English Tourist Board）指出，在211個具備會員資格的全國自願服務性休閒遊憩團體中，總共有超過800萬個成員，包括：

- 青年團體佔29%
- 體育團體佔27%
- 保育歷史遺跡團體佔13%
- 旅遊團體佔8%
- 婦女團體佔7%
- 野生動物保育團體佔7%

40%以上的團體其成員超過5,000個。

## 資金

這部分最容易識別的特徵之一就是經常性的財政困難。通常，組織會透過許多來源產生資金：首先，由成員繳交每年的會費、訂閱費

和參加費或入場費，而業餘體育俱樂部中的選手必須為爭取訓練和競賽的權利進行比賽。

　　有的自願服務性團體經由在當地的公司行號以及願意積極支持當地事務的企業贊助來取得資金，例如目前處於裘森國家分級賽第一級（Jewson National Division 1）的霍夫谷英式橄欖球俱樂部（Wharfedale Rugby Club），就是以當地飯館老廳客棧為贊助者，與全國眾多的體育俱樂部一樣。有的自願服務性團體則依靠他們的存活來獲得贊助或財政上的支持。

　　為了增補所有收到的贊助或補助金，自願服務性社團和俱樂部也非常依賴資金籌募，不論是透過傳統的廢舊雜貨廉價拍賣、把物品陳列在汽車行李箱的舊貨拍賣會、銷售獎券，或是夜間賽馬。

　　在許多情況下，自願服務性機構依賴公共供應者和公眾的錢，地方當局常常協辦慈善信託、諮詢服務和輔導服務。兩個供應者之間的相互倚賴性只是公共社區服務中較寬廣架構下的一部份，包括休閒和遊憩。一些較大型且兼有慈善角色的全國性機構，通常由政府提供資助。

　　近五年來幸運的自願服務性機構收入的最大來源之一，就是從銷售彩券所得來分配，國家彩券給獎法案（the National Lottery Act，1993年）指出有五個範圍得利於彩券所募得的資金：

- 體育
- 藝術
- 歷史遺跡
- 慈善事業
- 紀念2000年的工程，亦即第三個千禧年的開始

　　花費在國家彩券上的每一英鎊中，大約有28便士用在有效的目標。1999年10月以前，已經有超過70億英鎊分發到47,000個以上的

計劃，這些資金直接幫助了貧困的團體、需救助的建築物和國寶，也使得更多人獲得體育和藝術的樂趣。

 **課程活動**

### 認識不同型態的休閒遊憩供應

為了認識這三種不同部門的休閒遊憩供應，你必須比較並對照三個機構的特徵。

在下面三種不同部門中各選擇一個機構：

• 公營企業

• 私營企業

• 自願服務性部門

在同一個部門中選擇三個機構，你會得到一個更恰當的比較結果和差異性，也就是相似的服務，但是為不同的供應者。

獲得以下資訊可以讓你瞭解供應性質的區別：

• 該機構的價值哲學，或是願景／使命的陳述。

• 在階級制度中依照從業員工的類型和數目所製，可顯示員工結構的「家族樹」。

• 該組織的結構，例如，該場所是否為大型機構下的一支？總公司所在地為何？

• 集資的方法。

• 該組織可用的場地、資源和活動。

• 參與的成本。

## 英國休閒遊憩業的規模

休閒遊憩業現在是英國最大的產業之一了。

任何一個價值十億英鎊的行業都是大規模的產業。我們必須承認，健身業只是休閒遊憩業的某一部門中某個組成範圍的一小部份，由此可見，整個休閒遊憩業的規模是相當龐大的。

## 消費者支出

在國家統計處（the Office for National Statistics, ONS）公佈的資料中，有一件有趣的事值得注意，就是1998至1999年的家庭支出普查（the Family Expenditure Survey）中用於休閒性商品和服務（將近17%的支出費用）多於其他類商品和服務。

它可能假設這筆開銷事實上是「家庭的」或者「個人的」可支配收入，或者也可能是國家成長之信用附屬品的反映，也就是可以「先享受後付款」的信用卡，以及免利息的方案。

表1.17為消費支出特性。

1999至2003年的《休閒預測》（Leisure Forecast 1999-2003）已經暗示，用於休閒開銷的大量成長已經被1998年中七次減息引起的可支配收入快速成長所刺激。抵押款現在正處於30年來的最低水準，而抵押款被廣泛認為是個人能夠撥出的唯一最大財務開支，這表示有更多的可用金錢用於休閒的花費上。

| | 1998 至 1999 年 |
|---|---|
| | 英鎊（集中於最近 10P） |
| 休閒性商品和服務 | 59.80 |
| 食品和非酒精性飲料 | 58.90 |
| 住宅 | 57.20 |
| 駕駛汽車 | 51.70 |
| 家庭用品和服務 | 48.60 |
| 衣著和鞋類 | 21.70 |
| 酒精性飲料 | 14.00 |
| 個人用品和服務 | 13.30 |
| 燃料和電力 | 11.70 |
| 交通費用和旅遊費用 | 8.30 |
| 香煙 | 5.80 |
| 雜項 | 1.20 |
| 總支出 | 352.20 |

表 1.17　英國家庭每週平均支出之分析，1998至1999年

 課程活動

### 財政支出

　　你知道有多少錢是直接用於你的家庭嗎？你覺得可以花在休閒性商品和服務的費用是多少？如果你在進行這個課程時也同時有工作，你知道怎麼花錢並將錢花在什麼東西上嗎？

　　這是一個值得花時間做的活動，你可以想想你個人支出的性質或是你家庭支出的性質（如果你的父母／監護人不介意與你分享這個資訊）。

　　要做的第一件事就是思考「休閒性商品和服務」是什麼意思。

現在，請做出一張表。

　　包含於這個定義裡的活動所花費的金錢數量，會隨著每個人和每個家庭而不同。

　　你可能需要用到表1.18來協助分析。

| 每週支出分析 | 英鎊（集中於最近10P） |
|---|---|
| 休閒性商品和服務 | |
| 食品和非酒精性飲料 | |
| 住宅 | |
| 駕駛汽車 | |
| 家用用品和服務 | |
| 衣著和鞋類 | |
| 酒精性飲料 | |
| 個人用品和服務 | |
| 燃料和電力 | |
| 交通費用和旅遊費用 | |
| 香煙 | |
| 雜項 | |
| 總支出 | |

表1.18　休閒性商品和服務的財務支出表格

## 休閒遊憩業的就業率

　　休閒遊憩業可能是英國成長最快的產業，因此，根據它的定義，也是一個主要的工作機會提供者。由於休閒遊憩業的多樣性，就提供者和企業的數目來說，工作機會的範圍是很廣泛的。在1997年，估計有223,515個職業直接與休閒相關聯。

提供1996年休閒遊憩業統計概觀的休閒設施管理協會（ILAM）以職業的部門別說明下列職業水準：

- 旅遊　　　　　　　　　　　1,700,000
- 飯店及餐廳　　　　　　　　1,330,700
- 旅遊景點　　　　　　　　　354,000
- 體育活動　　　　　　　　　218,700
- 其他遊憩活動　　　　　　　101,000
- 圖書館、資料庫、博物館　　77,100
- 其他演藝活動　　　　　　　74,700
- 廣播電視活動　　　　　　　49,700
- 電影及錄影帶活動　　　　　30,400
- 總計　　　　　　　　　　　3,582,300

我們可以假設由於休閒遊憩業的動態性質，在休閒遊憩範疇中工作的雇員數目之成長已經顯示一個穩定的衰減，使得休閒產業成為英國人們主要的老闆。

## 參與的趨勢

最近的調查包括由Marketscope股份有限公司彙整的《新休閒市場》（the New Leisure Markets）、1996年的《家庭普查》（the General Household Survey, 1996）、1998年的《消費者趨勢》（Consumer Trends, 1998），顯示出在參與方面與下列各項一致的普遍增加：

- 對較積極的休閒感興趣，而非出席觀看。
- 對於家庭設備和活動的需求。
- 對於兒童遊戲設施的需求。

- 擔心健康和體質是否強健，尤其是兒童和青少年之間。
- 不定期參與的次數增加。
- 對供應的質、划算與否以及是否合乎時間效益的期望增加。
- 重視參與的社會面。
- 男女參與的隔閡減少。
- 對歷史遺跡的興趣增加，尤其是鄉間。
- 對殘障人士的需求和權利有更多認識。
- 進入範圍更廣的體育和休閒。

本章內容是一些休閒遊憩業中反映參與趨勢的統計學，我們留意找找看。

# 從事休閒遊憩業

對於我們所參與的每個活動、常去的每個場所，以及藉由別人幫助所從事的每個休閒活動來說，我們要想到有其他人—個人、團體、團隊，也許大到整個組織，都在努力讓這些活動成眞。

為了分析產業內的工作機會，並將供應的部分獨立出來，我們必須考慮下列因素：

- 工作機會的範圍
- 職業的性質
- 個人技能和專門技術
- 如何在休閒遊憩業中謀職

## 工作機會的範圍

為了建立一個廣泛的工作機會清單，最好確定休閒遊憩的範疇內有何機會。

 課程活動

### 工作機會

這個活動將讓你有機會開始具體思考存在於產業內的工作或專業的範圍。以小組的形式完成下列各項：

- 在每個供應部門中選定一個特定的組織機構或場地。
- 從顯示機會範圍的組織機構和他們所處的層次或水準獲得工作圖表或工作架構，亦即「家族樹」。
- 你的工作圖表應該有每個職位完整的「象徵頭銜」，若只是像「教練」這種通稱的頭銜，則需要更明確並可說明該職位確實的性質者，例如「健身教練」。

## 職業性質

 課程活動

### 收集徵才廣告

　　收集各種廣告，儘可能剛好與整個休閒遊憩業的範圍有關。其中有一些也許不適合你，可能不是你的興趣所在或不在你所處地區，不過還是把它們收集起來，我們在下個部分會提到。

　　為了找到這些徵才廣告，你應該看一看地方報刊和全國性報刊、專門行業的雜誌，還有學校裡、當地就業中心，甚至是網路上的工作看板。

　　休閒遊憩業中的工作機會有一些獨特的特徵，我們將在下面的內容看到。

## 不同的工作時間

　　休閒遊憩業不同於英國其他大部分的行業，因為它不是只有在傳統的工作時間營業（星期一至五的早上九點到下午五點），在工作日之外，它也配合人們的需要營業，因此在這段時間必須雇用員工。

　　閒暇的時間會隨著休閒遊憩業中的場所是否「正在營業」而有所不同。有舞池的酒吧和夜總會有時候可以在規定的時間之外加長營業時間；游泳池和健身房在早上六點開門，讓人們可以在上班之前去運動。現在在比較大的城市裡，某些撞球場是24小時營業的。而蘇格蘭的自由飲酒條例讓某些酒吧從早上六點一直營業到隔日凌晨二點，也就是說，這些酒吧一天只休息四個小時。

## 職業特徵

　　休閒遊憩業中最值得注意的職業特性之一，就是它已經和具有主導地位雇用全職員工的傳統型態背道而馳了。這個行業已經變得習慣於以兼職的方式雇用員工，尤其是年輕人。兼職工作和一些特殊契約的職位與無契約的職位有關，某些雇主會雇用兼職人員或輪班人員，尤其是尖峰時間，以增加員工的人數。雇主也可以因為臨時性的需要

而雇用員工，例如，在溫布頓網球賽的比賽期間或其他有名的體育運動場合，主辦單位會和一些人簽訂契約，讓他們在那段特定的時間內工作。

年輕人，特別是學生，在放假日或假期中以及週末常常有空閒的時間，但可能是因為沒有多餘閒錢的緣故，而非他們自己選擇空閒。他們在工作時間和工作內容上是很有彈性的，基本上代表著廉價勞工。當他們有一份兼職工作時，雇主不須給予病假支薪或獎勵性的支薪年假，而這種狀況使得員工的流動率很高，因為員工對雇主不須有任何實際的承諾。

不論該職務是長期或臨時、全職或兼職，都完全取決於顧客需求、該年度的時機（假期與季節性的業務）、目前人員配備的水準、員工流動率及員工的可用性和能力。

由於休閒遊憩業性質的關係，一些在假期開放營業的行業會雇用

年輕人在溫布頓網球賽的兼職工作

圖片來源：Corbis

滑雪渡假村的滑雪教練
圖片來源：Corbis

大量的季節性員工，比方說有一些渡假村並非整年開放（他們只在每
年五月初到九月底營業），他們會雇用一些員工來填補職務的空缺。
其他的渡假村，像湖區的綠洲森林渡假村（Oasis in the Lakes）是整
年開放的，且僱用長期員工，但是雇用的員工數目則依淡旺季而有所
不同，也就是說，學校固定放假期間會有較多臨時性或短期的員工來
因應較大的需求。

　　滑雪業中，在英國以外的歐洲各國，旅行社從十二月初一直到復
活節左右都會僱用很多英國人在渡假村裡工作，依據其語言能力所安
排的職務可能有所不同，包括渡假村經理或旅館經理到旅遊團體代表
的職務都有，另外，依照資格，還有房務部服務生、酒保、滑雪技
師、滑雪教練等職務。

　　滑雪業中有一些人，特別是旅遊團體代表，冬季時在「積雪」中

工作，夏季時在「陽光」中工作，他們甚至可以為同一個公司工作。克里斯多和湯普森假期（Crystal and Thompson holidays）就是這些依照季節營業的代表例子。

執業於休閒遊憩業中的人，有些人的工作可能不是當地體育中心的遊憩助理，也不是酒吧和夜總會的酒保。他們可能是在旅館或旅舍中的房務部服務生或銀器服務招待員，其他人的工作甚至可能是休閒遊憩業中的零售部分，也許在JD體育用品社、HMV或當地錄影帶租售店中工作。有志於教學或教練的人，可能早就已經在進行該項工作了，尤其是年輕的孩子們。

## 工作機會

為了思考休閒遊憩業中就業機會的範圍，請回頭看看本章開始的部分，複習關於休閒遊憩業中不同類型的組織機構和場地設備。在這些內容裡，有無窮盡的就業機會能夠列入「性質相同」的職務或範圍。與接待處或「辦事處」的業務、銷售、行銷或促銷、管理和編制有關的職務，是公營、私營、自願服務性部門的工作特徵。

其他特定的職務包括：

- **藝術及演藝**
   ─團體／旅遊／公司代表
   ─節目主持人，包括DJ／司儀
   ─酒保及保全
   ─導覽員
   ─地勤人員和停車場管理員
   ─圖書館管理員
- **體育及生理性遊憩**
   ─教授、訓練、統馭、指導

　　—培養

　　—俱樂部的職業選手

　　—遊憩助理

　　—運動法規／運動醫學／指定的普通開業醫生

　　—新聞工作及攝影

　　—健身教練／私人教練

　　—場地管理員／守衛

　　—推銷及零售

　　—褓母／遊戲指導

- **歷史遺跡**

　　—導覽員

　　—領隊

　　—學術研究

　　—保育

　　—場地管理員

- **飲食及住宿**

　　—預約及系統管理

　　—團體／旅遊／公司代表

　　—酒保及女服務生

　　—房務服務員

　　—廚房人員

　　—褓母／遊戲指導

- **鄉間遊憩**（包括戶外活動）

　　—團體／旅遊領隊

　　—活動組織幹部

　　—戶外活動／探險活動指導員及領隊

　　—公園管理員及園林官

- 家庭內的休閒活動
  —行銷及業務助理
  —技術顧問

# 個人技能和專門技術

　　休閒產業，英國經濟中成長最快速的行業，提供具備技術、知識和人格特質的人很多就業機會。

　　大部分的徵才廣告中，除了職務條件之外，雇主還會對求職應徵者的能力、經驗或資格有所規定。這麼做是為了確保應徵者是適合該職務的人，並且在徵才過程中節省該機構的時間。

## 個人特質

　　不管與該職務有關的工作內容和薪資為何，我們應該了解到，雇主在尋找某些人格特質。一般機構常刊登在徵才廣告中的特質列舉如下：

- 對上班時間的彈性態度
- 擅溝通、交際、管理、組織
- 刻苦耐勞，將團隊置於第一位
- 具領導能力
- 積極、專業
- 積極外向的態度、具領導能力以及與人接觸的技巧
- 熱忱、集中顧客焦點
- 實際經驗

## 基本技能

　　所有雇主都要求一些基本技能，期望所有雇員都會計算及識字（能夠閱讀和寫字），一般稱爲計算能力及溝通技巧。而今日科技世界中的每個人都必須是懂得IT的人（資訊科技，Information Technology）。

　　溝通能力可以表現出良好的人際關係技巧，並有效率地爲顧客服務或與同事合作。休閒產業中，娛樂業和旅遊業以及某些海外工作，例如團體代表或旅遊代表，或是在旅館中工作及擔任管理職務的人，都需要第二外國語的能力，通常這是該職務所有求職應徵者的「必要條件」。

## 專業技能

　　與個人特質一樣，公司也要求專門技術、技能和資格。資格認證不僅僅限於學術成績（英國普通中等教育證書（GCSE）、英國普通中等教育文憑考試的高級程度（A Level）、大學生、研究生或同等學力者），另外還有：

- 職業證書，包括國家職業執照（NVQ）和訓練資格。
- 由企業代表發出的特有證書，像休閒設施管理協會（ILAM）、健身產業聯盟（FIA）、基督教青年會（YMCA）及其他機構。

　　技術能力通常在徵才廣告中作爲該職務必備的條件之一，而組織機構的期望則可以解讀爲：

- 應徵者的教育程度，並且在類似的環境至少五年以上經驗。
- 應徵者應該具有體育方面的證書（最好有學位），並有有效的

急救資格證明。

• IT套裝軟體的經驗，包括高級程度的微軟 Office 軟體。

 課程活動

### 個人專長的審核

當你去應徵一個工作時，必須先分析自己的專長。

利用下列各類型的標題，將你的專長寫下並分析之：

• 個人專長
• 溝通能力
• 計算能力
• IT能力
• 技術性專長

現在將你的專長寫在紙上，再看一次徵才廣告。

有與你的專長相符的徵才廣告嗎？

如果沒有，請繼續尋找，直到找到一個與你的專長相符，並且是你有興趣的徵才廣告。

## 如何在休閒遊憩業中謀職

為了找出休閒遊憩業中的就業機會，我們必須參考下列各項消息來源，包括：

• 職業介紹所
• 就業服務中心

**圖1.4　休閒遊憩業的徵才廣告**

- 就業服務
- 就業博覽會
- 職業公會
- 商業報刊

- 網站
- 報紙
- 報導最新動態的報刊文章

## 職業介紹所

職業介紹所代表雇主做徵才廣告。為了確保某職務應徵者的能力，他們必須考慮的問題包括：廣告刊登在哪個位置最容易被看到？適合的應徵者要如何找到這個廣告？我們可以挑選出理想的應徵者嗎？通常這種職業介紹所會利用一些媒體使徵才廣告曝光，亦即確定廣告會儘可能被一大群具合適資格的潛在應徵者看見。

這些介紹所甚至還負責代表雇主進行第一次面試，然後將適當人選列表，再交由徵才機構自行挑選。

一些職業介紹所負責核對適合該機構的員工資料庫，打聽他們既沒有打短期工也不會特別忙的時候。

## 就業服務中心

就業司（the Department of Employment）負責管理就業服務中心。就業司雇用受過訓練的職員，藉由提供適當工作機會的消息來幫助求職者。就業服務中心以廣告來發佈工作職缺，因此，並非只有休閒遊憩業的特定消息來源。

## 就業服務

就業服務僱用專業顧問為學生及在校生提供指導和資訊，透過一些談話以及比較正式的面談，職業顧問和接受指導的求職者一起找出最適合自己的志向、能力和興趣的「職業路徑」。

他們提供教育課程的消息及細節部分，讓求職者進入所選的領域

時，有機會獲得適當且專業的資格，並提供關於工作或青年訓練課程的職業資訊，另外還有申請見習的最新消息。

　　就業服務也滿足成年人的需要，因為它提供想要返回工作崗位或想要轉換跑道的人有關實際工作機會的知識和資訊。

## 就業博覽會

　　在一年中的某個特定時間，有一些組織機構會參加工作展覽會以招募新成員，不論是離校就業者或畢業生，安插他們到各個職位。離校就業者通常藉由組織的內部訓練來提昇工作的資歷。

　　畢業生的就業博覽會通常是全國性的活動，在全國性的報刊上做廣告，譬如衛報（The Guardian）。

## 職業公會

　　在休閒遊憩業中有幾個專業機構專門提供關於就業機會和目前的趨勢、首創精神、新方法和科技發展的專家建議及資訊。

　　此行業中幾個主要的公會如下：

- 休閒設施管理協會是一個供英國休閒資源經營者的論壇，他們提供很多服務，像工作機會、新聞、資訊、建議、活動、諮詢、策略和訓練的服務。
- 國家體育、遊憩暨聯合職業訓練組織（The National Training Organization for Sport, Recreation and Allied Occupations, SPIRITO）負責帶領休閒遊憩業在合格、培育、訓練的新架構下發展。
- 體育暨遊憩管理協會（The Institute of Sport and Recreation Management, ISRM）（英國）是一個管理體育和遊憩以及場地設備的全國性專業團體。

休閒遊憩業中其他的團體尚包括：

- 健身產業聯盟（FIA）
- 英國體育及運動科學協會（British Association of Sport and Exercise Science, BASES）
- 旅館及餐飲國際管理協會（Hotel and Catering International Management Association, HCIMA）
- 英國飯館經營者協會（British Institute of Innkeepers, BMI）
- 英國旅遊委員會（English Tourism Council, ETC）
- 英國歷史遺跡管理局（English Heritage）
- 全國歷史遺跡託管協會（National Trust）
- 地區博物館委員會（Area Museum Council）

在求職方面，這些專業協會幾乎都有自己的網站和詳列就業機會的業務通訊／雜誌。

## 商業報刊

徵才廣告的主要來源之一是商業報刊。就休閒遊憩業而言，商業報刊包括專門為休閒遊憩業及產業內機構所寫的雜誌、期刊和報紙，他們匯集就業機會、專欄、時事文章、工商名錄、科技發展和創業精神及其他。

典型的商業期刊包括：

- 旅遊業：
  旅遊業公報（Travel Trade Gazette）
  旅遊週刊（Travel Weekly）
- 休閒業：
  休閒管理（Leisure Management）

休閒良機（Leisure Opportunities）

休閒新聞（ILAM's Leisure News），由休閒設施管理協會發行

- **健身產業：**

健身俱樂部管理（Health Club Management），由健身產業聯盟
發行

- **餐飲服務業：**

餐飲及旅館經營者（Caterer and Hotel Keeper）

餐飲服務（Hospitality），由旅館及餐飲國際管理協會發行

一些特定的活動和消遣有專門的雜誌可參閱，例如對指導、登山
的工作有興趣的登山者，應該參閱《高峰！》（High!）雜誌。

雇主透過這些媒體刊登徵才廣告，因為他們可以確定藉由這個途
徑來應徵的人會看到這些廣告，而那些人有興趣並且了解這些行業，
本身也具備適當的資格。

## 網站

近五年來，全球資訊網（the World Wide Web）成為散播資訊的
重要媒介之一。大多數的大型機構都設有網站，若他們尚未擁有自己
的網站，可能也正在建構中。網站能將所有報導合併在一起，這些報
導包括商業報刊、專業雜誌、分類報導及最新消息。網站將所提供的
資訊整理為容易閱讀的目錄，讓大家在很短的時間內得到想要的資
料。

所有網站都有一個網址，舉例來說，《休閒良機》雜誌的內容現
在可在www.leisureopportunities.co.uk的網址看到。體育網（The
Sportsweb）（www.thesportsweb.co.uk）則是一個專為健身及休閒俱樂
部招募人才的線上徵才網站。另外，連線中（The Active Connection）
也是此種類型的徵才網站（www.activeconnection. co.uk）。

　　英國旅遊委員會設置了一個「職業目錄」的網站，叫做「跳板（Springboard）」，其網址為www.careercompass.co.uk。這個網站大部分由雇主付款以便在該網站上刊登廣告，費用大約是4,000英鎊，這聽起來可能很昂貴，但是至少他們爭取到瀏覽者。

 **課程活動**

## 利用網際網路尋找就業機會

　　找出與休閒遊憩有關的機構網址。為了協助你搜尋，你可以利用搜尋引擎，例如雅虎（Yahoo）或Alta Vista。在此只列舉這兩個，當然還有其他的搜尋引擎。你可以在搜尋引擎中輸入關鍵字，在此，你可以輸入「英國＋夜總會」或者「英國＋賓果」。

　　現在透過該網站觀看它的目錄，有任何就業機會嗎？大部分的網站會有「連結（link）」讓你可以連到相同性質的網站，你應該試著連結這些網站。

　　如果你找到任何「具有吸引力」的就業機會，請把他們印出來。

## 報紙

　　休閒遊憩業中的工作也在地方性和全國性的報紙上做廣告。具有越多職責的工作，在等級上就越高，而要求高薪的職務，像中階或高階以上的管理部門，則通常在全國性的報刊上刊登廣告，例如衛報和電報（The Telegraph）。

　　這些報紙都設有網站，其中也設有「就業版」。這些網站上最有用的部分是，他們不僅將有效的工作列成表，也可追溯以往的工作，讓人們從週末增刊之類的部分搜尋可能被遺漏的工作機會。

### 報導最新動態的報刊文章

休閒遊憩業是動態的，經常在變化。對於現有的供應範圍而言，看起來似乎有著永不終止的增加。組織機構經常期盼著增加產品種類以增加他們的營收。

對於那些正在休閒遊憩業中找工作的人而言，了解該產業新的趨勢及發展是很重要的。產業在發展時經常需要新員工，尤其是那些需要新的經營地點者，任何地域上的發展，都意味著與就業機會有關。一旦開始經營，就不僅僅是場地設備的運轉，還會影響該地區的就業機會水準。Xscape（見圖1.5）是一所花費一億英鎊在米爾頓凱因斯（Milton Keynes）市中心所建造的休閒中心。

 課程活動

#### 在休閒遊憩業中覓得工作

至少找到三個有趣的徵才廣告，並且是你考慮以後會去任職的工作。在這個階段中，我們從整個休閒遊憩業和全國性來看就業機會。你可以利用在這個部分提到的所有媒體來確定所得到的工作機會。

徵才廣告上會有公司名稱、地址或電話號碼。透過廣告內容與該公司取得聯繫，可得到該職務的細節。在收到回覆訊息以前，你可能得等上幾天。

當你獲得這些資訊時，不論你是否適合這份工作或是這份工作是否適合你，請分析該職務。就以下幾項思考之：

• 職務頭銜
• 公司名稱

## 米爾頓凱因斯的 XSCAPE

Xscape是一家花費一億英鎊在米爾頓凱因斯市中心所建造的商業休閒中心,圖片是一個室內雪上運動中心。以新堡（Newcastle）為基地,福克納布朗（Faulknerbrowns）所設計的這個中心可為滑雪者、滑雪板者以及與雪有關的遊憩活動提供場地設備。170公尺的室內斜坡,覆以控制大氣條件所製造的「真雪」──此為英國首創。其他休閒設施包括16個銀幕的電影院、保齡球場和家庭式娛樂中心、健身俱樂部,以及大量的餐館、酒吧、貼近生活的商業設施。

圖1.5　米爾頓凱因斯的Xscape

- 工作內容描述／大綱
- 需要的技能及資格
- 待遇
- 該職務的任期和條件，特別是合約的有效期間

　　你適合這份工作嗎？請回答，是或否？

## 追求自己的進程目標

　　多數人會先通過休閒遊憩業的高級職業考試（Advanced Vocational A Level），因為他們將這個考試當作進入休閒遊憩業的墊腳石。

　　某些人可能有清楚的職業生涯目標，譬如戶外活動教練、教學、運動按摩、健身指導或運動法規、旅館或演藝娛樂經營、導遊等等，這些只是休閒遊憩業成千上萬角色中的一部份。其他人可能知道自己想要在這個行業中做什麼工作，但是並不確定是在哪個部門或什麼職位。

　　這個章節將幫助我們確定職業生涯目標，詳細描述我們想要工作的職位為何、在哪裡工作，以及為誰工作。

## 找出你的能力和機會

 課程活動

### 找出適合你的工作

　　從你收集並且已經在考慮的徵才廣告中選出一個工作。請選擇

最能配合自己志向、專長和能力的工作。

這個工作可能在當時與你的能力和資格不符，但卻是你將來想做的事。不要忽略這個機會，我們在下面將會提到這個部分。

## 如何計劃你自己的職涯發展

我們正在考慮的工作可能需要目前我們尚未具備的技術和學術資格。不要忽略這些工作機會，我們反而要考慮，如果能獲得適當的資格，我們是否適合這份職務。

很多機構需要的人才必須具備學術、專業以及技術的資格，圖1.6是休閒遊憩業從業人員所需資格的綜述。這張圖顯示出列舉的項目彼此之間如何互相關聯，以及我們如何進入學習或訓練的另外一個領域。

NVQs（國家職業執照）和SVQs（蘇格蘭職業證書）是認定特殊技術能力的一項實用且以職業為基礎的證書。除了這些正式的課程和學術方面的課程之外，有許多體育團體自行管理的訓練獎項及指導員的認證，現在也具有國家職業執照的資格。

## 就業、訓練、教育機會

為自己的職業做訓練及準備時，有幾個不同的方法，我們將在下面逐一討論。

• **學術路線**—透過全日制的學術研究，獲得普通中等教育證書（GCSE）、高考學歷、大學文憑、研究生文憑。

若是正在考慮以學術路線達成自己的職業生涯目標，而想要進入高等教育，就應該與英國高校招生辦理部（UCAS）接洽，學校圖書館裡有他們的說明書，詳細記載了全英國的教育機構目前可申請的

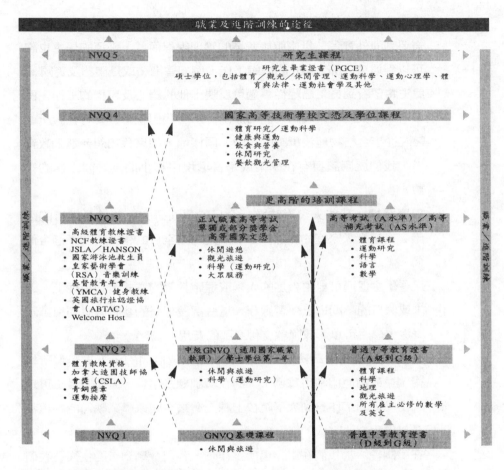

注意　上述有些與蘇格蘭職業證書（Scottish qualifications）資格相同。

圖1.6　職業及進階訓練的途徑

大學課程。

• **工作經驗**—工作經驗對所有人的教育而言是一個很重要的部分，它可以讓我們嚐到一點從事休閒遊憩業的生活。工作經驗讓我們產生自己的見解，也可能幫助我們找到一些職業生涯的方向。某些大學院校將工作經驗視為學習課程中不可或缺的一部份，有些大學課程

中有「工讀交替制課程」的學年，必須在該行業裡工作一年，有時需要到海外實習。以旅館旅遊業的管理課程而言，幸運的學生也許可以到遠東（far east）的旅館工作，例如香港，或是澳洲及美國。雇主希望看到員工已經從事過可反映出他的雄心及目標的工作，例如，如果我們想要成為物理治療師，那麼我們就應該要有在診所或醫院從事合格物理治療師的經驗。同樣地，如果我們想要進入教育界，我們就應該要有在學術或學習環境中和小朋友一同工作的經驗。

- 兼職路線─某些人沒辦法進行全日的學術研究，無論是經濟的因素，或是投入家庭的關係，或者只是因為全日的學術研究不適合他們。

  這些學生透過可自由參加的大學或遠距教學的方式，利用晚上、週末或假日的時間去上學習課程。這些函授課程的學習教材利用郵政寄送，學生可以郵政匯款支付全部的費用。

- 每週一天的在職訓練制度─許多雇主希望他們的員工去學習新技術，並鼓勵他們利用每週一天的在職訓練去學習。因此，員工可以利用一天的工作日到大學院校上課。有很多國家職業執照的課程都是以這種方法完成。

- 在職訓練─當我們在工作場所工作時，我們會學到新的技術。我們的主管、訓練者或部門經理會確保我們是以正確方法完成任務，也許會提供我們建議與指導。有一些已升至第三級（Level 3）的三年制見習生（MAs, modern apprenticeships）藉著這個現在已用於休閒遊憩業中的在職訓練制度，可領到企業酬謝學校教導的最低工資，並可獲得訓練及公認的資格，通常是發給國家職業執照。

## 獲得正確的資訊及建議

我們可能會發現我們不確定下一個要從事的職業生涯目標為何，

我們知道想去的地方，但不確定如何才能達成。此時，可向指導教授
或職業顧問尋求相關的建議和指導。

　　首先，要查明我們想要從事的工作或職業需要何種資格和經驗。
比方說，如果我們想要成為教師，那麼我們就必須用至少四年的時間
去完成大學課程（文學士或研究生畢業證書或教育學士）。我們必須
表現出想要跟兒童一起工作的慾望，這個慾望應該在我們的工作中透
露出來。

 課程活動

### 你需要的資格與經驗

　　想想你自己想要的職業或工作，再回頭看你收集的徵才廣告。
你想從事的工作是什麼？你去找過這些工作的詳細內容嗎？如果沒
有，那麼現在就去找出來。

　　你知道這份工作需要什麼資格和經驗嗎？如果知道的話，現在
把他們寫下來。如果不知道，你需要跟誰聯絡才能查出你需要什麼？
跟他們聯絡，並查明需要的資格和經驗。

　　你現在身處何方？你要去哪裡？

　　下一步是要比較目前你自身的資格和該公司所需的條件。

　　你必須分析你要從事的職涯目標所需的資格為何。將你目前具
備的資格和工作所需的條件做一張表。

　　你的職業生涯目標現在清楚了嗎？

　　若我們已經確定本身缺少的資格和經驗為何，就必須開始去獲得
這些資格和經驗。

## 獲得工作

　　我們在嘗試獲得一份工作時，有一些實用的步驟可以採取，無論這份工作是固定的、全職的、兼職的，甚至是工作經驗：

- 確定休閒遊憩業中我們考慮要去工作的機構為何
- 確定有用的就業機會為何——如果沒有全職的職務，找找看是否有兼職或臨時工的空缺。另外，是否有候補名單？根據我們本身的情況以及在該公司裡工作的希望待遇，自動為自己出價，表現出來，讓他們知道我多麼有才幹、多麼值得倚賴和勤奮——這些可以讓我們得到一份值得的工作
- 與該公司接洽，通常以書面形式（自傳和履歷表）說明我們的現況、志向和抱負，指出我們可以給予該公司的回饋。把我們熱忱和精力旺盛的特質推銷給將來的老闆

## 製作履歷表

　　為了在就業市場中獲得最大的能見度，我們需要製作可表示自己技能、經歷和經驗的履歷表，讓我們的履歷表可以被歸入「面談」的檔案中，而非「不錄用」的檔案中。

　　我們應該注意到，大部分雇主在尋找及選擇的過程中沒有花太多時間——平均花在閱讀履歷表的時間為一分半。如同申請表一樣，履歷表有一些目的。它是一種行銷文件，是推銷自己的，所以必須帶給看的人最大的衝擊。履歷表可以用於幾個方向：

1. 用來回覆徵才廣告。通常隨自傳一併提交，或是和正式申請表合併。
2. 用來製作孤注一擲或特別目的的申請書，提交給有空缺但錄取機會渺茫的公司。

# 履歷表

## 個人資料

- 姓名
- 地址
- 聯絡電話
- 生日
- 婚姻狀況

## 教育程度及資格證書

- 最近就讀的教育機構名稱或正在就讀的教育機構名稱、入學日期以及已經拿到或即將拿到的文憑。若我們正在等待成績，則可簡單做個像「正於……中」的標記。若有可預料的成績或等級，我們可以先寫下來，並做「預期」的標記。
- 所有其他的教育機構名稱，也就是中學、就讀期間、文憑及結果。不需將小學列出。

## 工作經驗

- 列出目前的工作、公司名稱、職稱及工作內容。

例如：

2000 年時，於威爾特郡（Wiltshire）的奧林匹亞休閒中心（The Olympia leisure centre）擔任兼職遊憩助理，工作內容包括維持供民眾使用的更衣室之清潔及環境安全。

對於我們所做的工作必須公正，不要美化，但要解釋我們的工作內容為何，不可只寫著「更衣室清潔工」。

- 詳列其他工作及職位，無論是兼職、全職、季節性或臨時性的工作，依時間先後順序排列，由距現在時間最近的工作開始列出。

## 其他成就

- 將其他成就列出，同樣依時間先後順序排列，儘可能將時間列出。

## 興趣

- 不要只列興趣，此項應該稍做解釋，而不是只用一個詞帶過。

例如：

「我是一個熱衷滑雪的人，我的父母在我九歲時帶我去滑雪，時至今日已經在包括紐西蘭在內的七個不同國家中滑過雪了。」或是「我喜歡戶外活動，自學校畢業後，就參加了新福里斯特的越野腳踏車俱樂部。」

## 推薦人

- 列舉兩位推薦人，一位為學校人員，另一位應為職場上的人員。
- 列出他們的名字、工作職稱、公司地址及聯絡電話。

3. 用來和招募新人的公司聯繫。該公司可以藉由在隸屬於該公司
的特定組織中「輪調」，進一步拓展前途。
4. 用來在特定組織或產業中拓展門路，以提高知名度。

在製作履歷表之前，我們需要確定自己已經養成的技術，無論是
在教育系統內或系統外，因爲這些技術可能與正在尋找的工作類型有
關。我們應該已經完成個人專長的審核。

記住，履歷表不是個該謙虛的地方，將自己推銷出去吧！

在編輯履歷表時，我們必須寫明目前擁有的技能，並將其分門別
類：

- 文憑或職業證照
- 工作經驗（全職工作、兼職工作、週期性工作，以及各工作
的職位）
- 其他證照，譬如：駕駛執照、愛丁堡公爵急救檢定資格、加
拿大造園技師協會獎（CSLA）、體育教練資格及其他
- 專長及興趣
- 若爲運動員，則可多列一項「體育方面的經驗」

在履歷表的標題下面，我們可以增加一段簡介，概述我們的最佳
特質，譬如：「自動自發、積極進取的年輕學生，剛獲得A級成績。
工作認眞，與同事相處和諧。我是一個成功的團隊選手。」

履歷表可以用不同的方式製作，一般必須包括以下的資訊，並用
下面列舉的模式呈現。

記住，我們的履歷表會與許多人一起競爭，可能多達上百人，這
些人都擁有類似的資格和能力。爲了避免「不錄用」，我們的履歷表
必須引起老闆的注意。

讓別人專業製作我們的履歷表可能不是很好的選擇，但是我們可

以藉由其他技巧讓履歷表看起來跟其他人的截然不同。用Word處理履歷表，並且使用專業字型（Times New Roman或Arial）。使用品質較好的紙張，或許用一些跟白色稍微不同的顏色──米色系或咖啡色系。避免使用唐突的顏色，比方說螢光粉紅或螢光綠。確定履歷表看起來具有吸引力，使人容易閱讀，版面編排良好。不要超過兩頁A4紙，讓老闆不會被一些不必要的細節拖延時間。使用有力的字眼，例如完成、創作、創辦、實施、規劃、獨立地。將履歷表給指導教授、同事或職業顧問過目，並檢查拼字、文法和打字是否有誤。

 課程活動

### 製作屬於自己的履歷表

你已經花時間分析自身的技術和經驗，現在是將這些寫在履歷表上的時候了。你不必使用在本書中用過的一般型式。在整合履歷表以前，看看其他人的履歷表，譬如指導教授、父母或家庭成員的。

整合履歷表時，考慮實際的工作，亦即徵才廣告以及所收到的工作內容。你可以想辦法使履歷表符合該職務的工作內容嗎？

## 填寫工作申請書

在申請工作的最後階段，我們必須填寫申請書，這些表格基本上是要詢問在履歷表中包含的資料。我們必須確定在填寫申請書前已經閱讀過這些表格。

理想的方法是，我們應該以空白申請書的影印本打草稿，以確定在申請書正本上「填寫正確」。仔細閱讀表格和說明，它可能會要求填寫者以英文大寫或黑色墨水填寫。未填寫完成的表格，通常會立刻

被每個老闆直接列入不予面試。

　　大部分的表格通常會要求我們填寫個人資料，這是爲了讓老闆知道我們是誰、我們能做什麼，以及爲什麼我們比任何人更適合這個職位。一份完整的個人資料可能需要花點時間，嘗試幾次後才能臻於完美。花時間寫個人資料也就表示「有志於該工作」。注意，我們寫的每份履歷表或申請表上的個人資料應該是不同的，它應該根據我們要應徵的公司所徵人員的條件來填寫我們的技術和能力，以符合該公司的需要。

## 準備面試

　　若我們已經被選中要去接受面試，就必須認眞準備。在面試時，我們可能在幾分鐘內就造成一個印象。準備面試時，我們必須做功課，亦即在面試前有一些需要考量的事情：

- 我們可能會被要求對面試者做自我介紹。設計一段三或四句的介紹詞，描述自己的專長和特質、幹勁、能力、熱忱和工作態度。

- 想幾個可以說明自己技能的例子。舉例來說，如果面試者問「你的專長是什麼？」而你回答「我是一個好的領導者」，這並非很好的描述。我們需要用可以分享出來的例子來具體解釋這個能力，例如，在愛丁堡公爵探險期間，我帶領夜間行走，是指定的讀地圖者，負責領路至集合地點。這種回答可以爲面試者描繪出我們的技能。

- 請指導教授、職業顧問、父母或朋友一起練習面試，請他們問幾個問題讓你回答。大聲回答問題，可以在實際面試前從回答中發現潛在問題。請他們給予一些回應，譬如我們的肢體語言或眼神的接觸。

 **課程活動**

### 你的前途

　　透過這部分內容的研究，你現在應該能回答一些關鍵性的問題。試著用簡單的是或否來回答。

　　如果你的答案為是，則繼續更詳細地回答問題。如果你的答案為否，那麼你還需要更多協助、忠告、原則和說明來定義你的事業目標、雄心和抱負：

• 我知道自己的專長、弱點和興趣是什麼嗎？
• 我知道在這個行業裡要做的工作是什麼嗎？我可以利用什麼資源？
• 我知道哪裡有工作機會嗎？無論是兼職、全職、臨時工、固定工作皆可。
• 我知道我必須做什麼來達成自己的職涯目標嗎？

 **評鑑證明**

　　在「對休閒遊憩的觀察研究」單元中，你必須提出一些評鑑證明。

　　本單元指定，必須提出以下幾項：

• 對英國休閒遊憩業的調查。
• 對休閒遊憩業中工作機會的調查。

# 1. 對英國休閒遊憩業的調查

　　你已經接受工業標準研究委員會（the Industry Standards Research Council）委任，對休閒遊憩業的近代史進行研究。他們建議該研究可以將重點放在供應方面，也就是休閒遊憩業中的活動、消遣或公營、私營、自願服務性等部門。你可能會想把重點放在一些像壁球、越野腳踏車之類的活動，或是像電腦和 IT 之類的消極性活動。你可以做更廣泛的消去，譬如以家庭為基礎的休閒、錄影帶業或近來出現的主題酒吧。這些例子不夠詳盡，對研究範圍而言，只能作為指導方針。

　　為了對你在近代史中選擇的供應進行一個徹底的研究，你必須考慮到該供應的成長，並確定正在影響這些供應的變數範圍（包括顧客及競爭），另外也需要確定這個例子在休閒遊憩業中與其他供應的關係及其比較。你的研究應該：

- 包含該行業中供應的完整描述，尤其要確定就一般而言我們所重視的供應如何與休閒遊憩業比較。
- 說明自 1960 年代以來該供應的快速發展。我們應該考慮到科技及社會經濟的發展。
- 確定與該行業供應範圍有關的其他供應之規模和重要性。你可以參考過去三十年間的參加比率，並確定其參加傾向，不論是普遍性增加、衰減或固定的模式。另外，你也應該提及經濟和社會的重要性。
- 指出你所選定的重點地區內之供應是否由私營企業、公營企業或自願服務性部門主導。

• 評論與該行業有關的供應之前景，並指出可能在將來衝擊其
發展的因素或變數。

## 進行研究

進行研究時，必須考慮到以下幾點：
• 你的研究應該有良好的架構、設計以及專業的表現。
• 可以報告、文件或口頭陳述來呈現研究結果。
• 研究結果必須客觀，並提供真實的證據、資料和統計數據。
• 必須做出選定的重點地區之供應與產業中一般供應的準確比
較及區分。
• 研究結果應該以適當的產業取向範例加以補強。

## 2. 對休閒遊憩業中工作機會的調查

你被要求做出一份關於工作機會的研究。可以理解地，如果我們
有工作機會，則會考慮去應徵並接受該工作。我們也可能找到一些具
吸引力的工作，一些現在還不能勝任但卻能接受適當訓練和教育的工
作。不要忽視這些機會。

以下是此研究的三個步驟：

1. 為了確定休閒遊憩業中應該考慮的工作機會，你必須顧及許多
消息來源以便發現這些工作機會（請參考本章「在休閒遊憩業
中謀職」）。這些機會應該會反映出多樣性，讓你根據情報做出
適當發展的選擇。
2. 你應該考慮其他公司提供的不同工作和職業機會。你可能會找

到郵輪上的暫時性工作，就像為「適當的人」提供人生機會和
發展的工作一樣吸引人。 為了評估每個工作的優點，你應該
要拿到該職位的工作內容、細節以及要求。
3. 你應該具備估算該職務優點的能力，並清楚地解釋為什麼該職
務與你個人的情況、能力和抱負相符，以及如何互相配合。你
應該寫一份履歷表並針對該公司加以修改，以因應實際的應
徵。

## 你不能不知道？

◆ 就英國而言，休閒業每年有100億英鎊的產值。（1997年）
◆ 1999年10月時，英國家庭花在休閒上的費用高於食物、佳屋及交
通運輸的費用。
◆ 波頓的神殿夜總會（The Temple Nightclub in Bolton）已經花了500
萬英鎊翻修，現在神殿夜總會有三個舞池、四個酒吧、一個游泳池
和一個迷你電影院。
◆ 64%的成年人口（16歲以上）每四周至少參加一項運動和生理性遊
憩活動。
◆ 在某些地區有三分之一的男孩及70%的女孩每週都做一些生理性運
動。
◆ 約克每年有384萬名觀光客，花費2億4,700萬英鎊。那裡有2,600
棟登記有案的建築物，12座列入計劃表的古代紀念碑，還有護城
牆（City Walls）。
◆ 在1997到1998年之間，博物館的參觀人數減少了4%。
◆ 外食業價值2,060萬英鎊。與1989年相比，目前成人每週至少會去

餐廳用晚餐一次，比例爲16%，而1989年只有3%。

◆ 英國有10個國家公園，6個森林遊樂區，36個指定的天然美景，
22個環境保護區，將近200個由鄉村委員會認可的鄉間公園，800
公里（500英哩）的指定海岸線遺產，大約200個有歷史價值的建
築物，以及約莫3,600個開放給大眾使用的公園。

◆ 英國有85%的家庭去過花園，目前家庭園藝業佔了20億英鎊。

◆ 2000到2002年，就家庭休閒的費用而言，越來越多金錢花費在家
用電腦、數位電視、視聽設備和園藝上。

◆ 家庭休閒預測（The Home Leisure Sector Forecast，1998至2003年）
顯示，報紙在家庭休閒市場中的支出費用有每況愈下的情形，這主
要是因爲網際網路的影響加劇的關係。

◆ 每三個家庭中有一個家庭有電腦，每十個家庭中有一個家庭上網。

◆ 1993年歐洲共同體指導原則（European Community Directives）首
先提出每週48工時原則，工作時間條例（the Working Time
Regulations）在1998年10月1日開始生效。

◆ 1999年衛星電視及有線電視佔英國家庭的30%。

◆ 英國在歐洲休閒業界居於龍頭地位，歐洲前十名休閒公司有七家在
英國。

◆ 約克至少有1,200家自願服務性質的組織機構提供休閒活動。在470
個組織樣本中，研究顯示每年有7,910個志工至少工作一百萬個小
時（每週每人平均工作時數爲3.75小時）。

◆ 估計約有150,000個自願服務性質的運動俱樂部隸屬於全國政府團
體。

◆ 英格蘭體育協會的彩券專款（The Sport England Lottery Fund）自
1994年才開始發行，就已經贊助了3,019個都市計劃，撥出9億
6,625萬英鎊。

◆ 英國的健身產業大約有10億的價值。

◆有全職工作的成人每週薪資平均總額在1999年4月時是400英鎊。

◆兼職工作的每週薪資成長更快，成長率爲5.7%，每週薪資爲132英鎊。

◆英全國的休閒產業僱用的勞動力恰低於500,000人（1997年）。

◆領有執照的零售業（酒吧等）每年在招募第一線員工上大約損失三億英鎊。目前員工的流動率範圍爲90%到305%。

## 討　論

◆身體的活動據說對健康的影響是肯定的。你做了足夠的「積極性」活動嗎？

◆想一想所有你喜歡參加的休閒活動。它們只由一個機構提供，還是有好幾個機構提供？如果有好幾個機構提供的話，有多少個？

◆仔細看表1.9與表1.10中的數字，並觀察近二十年來的變化模式。
就有關人口的統計趨勢而言，這些數字告訴你什麼？
你認爲勞動力趨勢、休閒時間趨勢、休閒產業趨勢有何密切關係？

◆你預期當你有全職工作時，每週可賺多少錢？

◆問問你的父母、祖父母或朋友、鄰居，他們的休閒時間是怎麼度過的。他們在休閒時做些什麼活動？他們的休閒時間跟你的有何不同？更具體一點，問問他們，不論是閒置他們的休閒時間或是佔用這些時間，什麼是最重要的唯一因素？

◆有些人自從有了電腦、數據機、電話線、信用卡，或是某些運動器材後，就關在家裡了！你會這樣嗎？

◆在你的同儕團體中找找看有多少人開車，其中有多少人擁有自己的車子？有幾個人開父母或監護人的車？有幾個人是搭父母的便車？

有多少人被迫搭乘大眾交通工具？

◆ 你能想到除了貸款、抵押、租金、帳單、交通成本、食物之外的財務支出嗎？現在把他們寫下來。

◆ 你有工作嗎？你每週賺多少錢？

　　你把錢花在哪裡？當你遇到財務支出時，你會留下多少錢？

　　你有任何商店聯名卡或信用卡嗎？你曾經以「先享受後付款」或「前三個月免息」的方案購買過東西嗎？若沒有，你曾經考慮過這種方式嗎？

◆ 問問你的同儕團體中有多少人的家裡有有線電視、衛星電視或數位電視？紀錄結果，這給了你什麼啟示？

◆ 想想未來會降臨到我們身上的科技發展，這些科技可以讓我們做什麼現在還不能做的事？

◆ 阻礙你參加休閒活動的因素或問題是什麼？請列出來。

　　你的父母或監護人呢？他們不參加休閒活動的理由跟你不同嗎？

◆ 想想看你曾到過哪些公家擁有的地方。你需要付錢才能進到公園或海灘嗎？如果是的話，要花多少錢？

◆ 在目前的現象中（私人土地所有者在非正式的遊憩供應中扮演了一個重要角色），將近20年有急劇成長的可能。你可以指出最近的現象為何？說明為什麼在自願服務性質的供應中已經有這麼大的成長？

◆ 在你居住的地方選一家接受彩券專款贊助的俱樂部、團體或社團。

　　他們領多少錢？他們有什麼特殊理由領取這些專款？你認為這些資金應該發放給你居住地的其他地方嗎？

◆ 想一想你最近參加的活動為何，最好不是在家中的活動。

　　這個活動是什麼？在哪裡？想想那個組織機構的員工，他們在做什麼？他們怎麼確定你在那裡的時光既有趣又有收穫？列出那些人的工作。

◆ 在你的同儕團體中，目前有多少個同學正在工作？查查他們的工作
性質為何，看看是需輪班的工作、短期工或約聘、長期兼職工作或
臨時工。還有其他性質的工作嗎？

查查他們為什麼在那個特定的領域中工作，是因為需要使然，還是
有其他動機讓他們在那個領域中發展事業？

◆ 你還可以想到以上所列各項以外的工作嗎？如果可以，就以休閒遊
憩業中你所考慮的工作匯整出一張屬於自己的清單。

以團體來考慮整個休閒遊憩業的工作，不要只是把自己侷限在當
地。舉例來說，如果你住在英格蘭南部，那麼像登山教練或滑雪教
練的工作可能就不是你心目中的第一順位。

甚至，你可能想把這些徵才廣告放在公告欄上，或許將他們的地點
「標示」出來。

◆ 在你收集的徵才廣告中，你具備了哪些條件？

徵才廣告中列出的個人特質中，有什麼是你具備了，但是這裡沒有
列出來？把他們寫下來。

◆ 想一想你的興趣是什麼。有你可以找到就業機會的報章雜誌嗎？

## 重要術語

◆ 人口統計資料（Demographics）：在已知人口數中，以出生及死亡
為統計研究對象。

◆ 公營企業（Public Sector）：有法律責任為當地社會提供一些服
務。

◆ 私營企業（Private Sector）：營利導向。目的在於經由休閒遊憩產

品或服務的投資獲取大量利潤。

◆ **自願服務性部門**（Voluntary　Sector）：提供公營或私營企業之外的
服務。

# 2

# 休閒遊憩業中的安全工作實務

........................................................................................

## 目標及宗旨

經由此單元的學習，我們可以：

* 思考安全工作的實施和法定工作的重要性

* 研究健康與安全法規的範圍及重要性，以確保安全的工作環境

* 瞭解實際及潛在的健康與安全危險之風險評估原則

* 瞭解確保安全無虞的工作環境之需要爲何

* 確定組織機構針對休閒遊憩安全必須具備的適當措施

「我站在通道前面，看到人們擠來擠去，還受了傷。我懇求警察
把門打開，卻沒有得到任何回應。有些人試著爬出去，卻又被
推回來，可能死了。」

（希爾斯伯勒事件生還者）

　　1989年4月15日，由於5,000名足球迷企圖進入雪費爾德的希爾
斯伯勒體育場（Hillsborough Stadium）的露天階梯看台，使得96名利
物浦隊球迷失去他們的生命，也使得更多人受傷。

　　這類發生在全英國運動場的悲劇，已經透過大量的媒體及新聞報
導將每個事件映入社會大眾的眼睛，並由在場者提供了見證。管理組
織團體的因應之道，則是已經採取行動去預防更多意外事件，但是若
這類意外繼續發生，我們還是得憂傷下去。

本章的目的是要引起大家對健康與安全的真實意義以及運動和遊憩世界中的涵義更加注意。

## 前言

所有休閒遊憩機構（公營企業、民營企業、自願服務性部門）的基本功能之一為，供應其員工及顧客一個安全、受控制、管理得當的環境。

休閒遊憩業混合了廣泛且多樣化的活動，包括有系統的比賽、散步、降落傘、水域運動，以及在第一章裡提到的活動。那些受僱於管理或提供以上各活動的人員，其健康與安全受到健康與安全法規的保護，這些法規也規定「保護的義務」由雇主及供應商承擔，以確保社會大眾不會因為員工的動作或工作的關係而置於危險之中。

由於休閒遊憩業的廣泛和多樣化的性質，每一個組織機構、地點場所以及每一種運動都負責自己唯一的健康與安全要求—賽車即為一例。

 個案研究—賽車

12年來，一級方程式賽車經歷了一段相當安全的時期，但是1994年時卻發生慘劇。在聖馬利諾（San Marino）舉行的長距離賽車伊莫拉賽道（Imola）中，瑞層柏格（Ratzenberger）死亡，同一週內，艾頓山那（Ayton Senna）也相繼死亡，這兩個事件帶給賽車界及執政當局、國際賽車運動基金會（International Motor Sport Federation）極大的震驚。

　　儘管有嚴密的計劃和準備措施，以及現行的運動安全規範，伊莫拉賽道的繃圈曲線（Tamburello Curve）卻驗證了死亡。自從1982年蒙特婁李嘉圖帕雷帝（Ricardo Paletti）的死亡以來，再也沒有發生過致命災禍，現在卻突然必須面對兩個悲劇。

---

　　運動原來就有危險，不管是身在競賽中或是當觀眾看比賽：

* 1995年時，在印度出戰紐西蘭的板球比賽中，那格波爾（Nagpur）板球場的一面牆倒塌，導致八名球迷死亡，五十名觀眾受傷。

* 聲名狼藉的1933年澳洲與英國的板球門灰罐爭奪賽（Ashes Test Series），由於道格拉斯賈汀（Douglas Jardine）教唆哈洛德拉伍德（Harold Larwood）以「身體線」投球，引起了有關運動的溫和行為及道德精神的爭議。

* 在體育界中，英裔的南非運動員左拉巴德（Zola Budd）最令人難忘的就是與瑪莉戴克（Mary Decker）在奧林匹克3,000公尺徑賽中的衝突。反種族隔離政策的反對者不斷地跟著她，這些反對者甚至在她比賽的時候大步走在她的前面。

* 馬術運動在意外、受傷和馬匹死亡的高發生率來說，也飽受非議。光是在1992年貝明頓（Badminton）的事件裡，據報導有三匹馬在越野比賽場地中死亡，因為惡劣的氣候使得地面變得危險莫測，的確，這就好比在覆上冰面的溜冰場上騎馬一樣。四個騎師在1999年的比賽季中死亡，包括三十八歲的賽門龍（Simon Long）。1999年9月的柏利馬術比賽中（Burghley Horse Trials），他所騎的馬在柵欄旁跌倒之後，他就不幸身亡。

* 意外並非只會發生在以地面為主的運動，水域運動也同樣具

有危險性。1993年世界汽艇錦標賽的英國大獎比賽期間，六位競賽者因為意外被送到醫院，這些意外包括撞上水中暗礁以及以130英哩的時速做滾筒飛行。

為了加強對休閒遊憩業供應範圍的瞭解，必須包括以下所列的場地設施：

## 運動中心及休閒中心

運動中心及休閒中心提供各種場地設施，乾濕皆有，包括一些必要的設備，這些設備全部都可能使參加者及員工暴露於潛在危險中。水中運動的設備會產生他們自有的高危險性。1999年修訂過的泳池健康與安全管理條例涵蓋了與這些危險有關的指導方法。

擁擠的運動場地產生了許多健康與安全的議題。

## 室內娛樂綜合設施

　　室內娛樂綜合設施包括運動場、劇場、音樂廳、會議設備和電影院等設備，可一次容納大量人潮。同時容納成千上萬個人暗示著與健康安全有關，舉例來說，希爾斯伯勒事件的災難在當時沒有人能夠預見。

## 戶外活動／冒險運動

　　所有員工在他們的專長及講解方面應該受過完整的訓練並具備合格條件，像攀岩、登山、風帆、獨木舟等運動具有潛在的危險狀況，這些活動中原來就已經包含的危險和風險會對生命造成威脅。提供18歲以下的人可從事的活動，自1996年開始就制定法律以便管理，現在則要求供應商必須從冒險活動發照局（the Adventure Activities Licensing Authority）取得執照。由於萊姆灣（Lyme Bay）獨木舟慘劇的結果，於是直接對供應做這種法律上的要求。

## 自願服務性組織

　　某些休閒遊憩供應的特殊性質會導致和健康與安全條例之間的差距和傷害。但是所有供應商，甚至是完全由志工營運管理的機構，譬如體育俱樂部，仍然被要求對參加者負起照顧的責任。像英國歷史遺跡管理局（English Heritage）和全國名勝古蹟託管協會（The National Trust）之類的組織，都將健康與安全排定為重要的議程。

## 運輸業

　　火車、航空公司、渡輪公司、公共汽車和長途客運公司都有責任確保他們的車輛和設備保持安全狀況且在完善的運轉條件中。另外，還要確定員工完全瞭解緊急設備及緊急程序，並強制執行之。舉例來說，在澤布魯日（Zeebrugge）渡輪事件中，乘客搭乘自由企業先驅號（the Herald of Free Enterprise），船公司違反當時的法律規定，當船離開港口時，船頭甲板門仍然開著。

## 餐飲服務設施

　　休閒遊憩業中的各個餐廳、酒吧和俱樂部等，有很多休閒遊憩的設施和服務，其中也包括餐飲部門或餐飲中心。無論這些場地設施的規模如何，只要是接觸到給公眾食用的食物之人員，都必須遵守關於食品儲藏以及如何處理食品的指導原則，這些指導原則就是1995年制定的食品安全條例（the Food Safety Regulations）。

 課程活動

### 危險的行業

　　請針對每一個界定的休閒遊憩分類群集，指出其為當地的供應商抑或知名的供應商，並強調其健康與安全的潛在危險及關係。

　　請製作一張可以完全說明你的發現之清單，並將最重要最常發生的危險整合在一起。

　　請將你的結果繪製成圖，並比較之。

### 請思考以下問題

哪一個組織、活動或運動顯現出最大的風險和潛在的危機？為
什麼？

## 在法定的範圍內工作

健康與安全執行委員會估計，英國的產業因工作危險每年須支出
110億至160億英鎊，而這些費用中大多都未保險。雖然大部分的休
閒遊憩場所及供應商都有處理健康與安全問題，但無論是財務上或者
形象、名譽、顧客忠誠度、顧客信賴等潛藏性的損失，都對他們造成
相當大的影響。

有一些保險公司，在美國一般被稱為「拼命拉官司的律師
（ambulance chaser）」，這些保險公司提供專業能力，打著「不成功，
免費」的旗號，主動從其他公司尋找賠償金，這個概念因為電子郵件
和電子商務的出現而變得更加普遍。重要的是，在休閒遊憩業中專職
健康與安全工作的那些人（通常為管理階層），在他們整個組織中傳
達這些安排，而粗劣的溝通及管理控制會造成以下各項不利的影響和
後果：

- 組織
- 員工
- 顧客
- 環境

組織內致命災禍的發生範圍如圖2.1所示。

圖2.1顯示，在1989/90年至1998/99年間發生於工作地點的致命

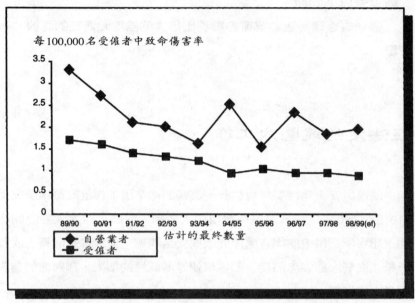

每100,000名受僱者中致命傷害率

圖2.1　受僱者與自營業者的致命傷害率，1989/90年至1998/99年
資料來源：健康與安全執行委員會安全統計資料公報（HSE Safety Statistics
　　　　　Bulletin）

傷害比率有明顯的下降。自從1986年採用RIDDOR（Reporting
Injuries, Diseases and Dangerous Occurrences Regulations，傷害、疾
病、危險事件通報條例）之後，在這個周期內的比率最低，但是在
1995年的RIDDOR修訂版實施後，這些比率卻扭曲了。

 課程活動

**每個悲劇都是意外嗎？**

　　近幾年來，有一些突然爆發的慘劇，下面列出一些例子，請挑
選其中一項加以研究：

• 1971年1月2日：艾布拉克斯公園體育場（Ibrox Park Stadium）倒塌

• 1985年5月12日：布拉福市足球場火災

• 1985年5月29日：海塞爾運動場（Heysel Stadium）

• 1985年8月22日：曼徹斯特機場火災

• 1987年3月6日：自由企業先驅號（Herald of Free Enterprise）沉沒

• 1987年8月19日：杭格福（Hungerford）槍擊

• 1987年11月18日：國王的十字架（King's Cross）地下鐵車站火災

• 1989年4月15日：希爾斯伯勒（Hillsborough）足球場災難

• 1994年5月1日：聖馬利諾國際長距離賽車艾爾頓山那死亡

• 1994年7月30日：班尼頓賽車修理站（Benetton pit）火災

### 請思考以下問題

　　可能被這些事件波及的人是誰，譬如一般社會大眾、參加者、供應商等，及其發生的原因為何？

　　如何避免這一類的意外事件？這些事件發生後，採取了哪些措施來減少未來危險事件的發生？

## 組織

　　由於這麼多高數值的量表，時至今日，健康與安全事件已經變成媒體追逐的對象，休閒遊憩業的供應者不能再忽視健康與安全問題，也不能只以額外的工作或制度來看待它。健康與安全需要加強所有產業內決策過程的基礎，而且，由於現今的組織機構越來越歡迎自由工作者和聘僱人員，也吸引了比以往更多的顧客，一個良好連貫的健康

與安全政策必須適合於該組織，並被嚴格遵守。

確定並控制發生於工作環境中對健康與安全有實際或潛在的危險是雇主的責任，法律也規定雇主有對員工提供福利的義務。雇主的工作安排必須考慮到下面幾項：

- 哪一個員工負責哪一類型的工作，該職務有何風險存在
- 需要何種訓練以及何種條件的員工方可勝任該職務
- 履行該職責的主管以及主管的程度
- 組織中的設備，亦即該設備的目的和用途，以及由誰來負責該設備的運作
- 所需防護衣的樣式和狀態
- 工具規格及工作環境

這些規定都列於1974年頒布的工作之健康與安全法案（the Health and Safety at Work Act），本章還會有更深入的介紹。

所有組織都應該了解到，不遵守或疏忽這些規定，就代表著雇主可能會使得公司暫時歇業或導致更糟的結果，譬如公司名譽受損，而保險費也可能增加。

## 員工

雇員有責任和義務照顧自己和其他可能被他們的工作或行為影響的人，就如同配合他們的雇主一般。這暗示著雇主在法律上負責健康與安全制度和程序的執行，而且必須制定這些制度及程序，並加以監督。當以上程序都就定位，雇員必須以負責的態度遵守這些規定和法案。

雇員的行為直接影響顧客或用戶的安全，員工必須確定自己與雇

主、指定的標準和規定相互配合，以確保自己和顧客都有一個安全的環境。

## 顧客

　　雇主應該有適當的機制，讓所有在該組織中或進入該組織的人知道可能的危險性或潛在風險。法律條文和管理規定意味著所有顧客和休閒遊憩景點參觀者的安全是組織最優先考慮的事，顧客應該有機會表達他們對服務品質和健康與安全措施水準的意見，這些意見對雇主和員工來說是無價的，有時候可在嚴重的事故發生之前就顯現出可能的風險和意外。

　　個人傷害索賠的增加不利於這些組織，譬如由直接索賠（Claims Direct）所受理的案例指出，個人傷害索賠的增加表示社團性質的改變，也突顯出保護的供應對休閒遊憩用戶之重要性。保險公司瞭解預防勝於治療的道理，類似這樣的措施會提高該公司的聲譽，也會提供顧客更美好的經驗以及更高級的顧客服務。

## 環境

　　組織及其相關活動對環境的潛在損失必須估算出來。通常公眾權利的抗議者和救援會強調，很可能會因採用新式的休閒遊憩設施而導致對環境的衝擊。舉例來說，「沼澤（Swampy）」已經成為新柏利（Newbury）繞行道和環境毀滅的發言人，這可能是它的發展所導致。改變耕種方法（精緻農業），利用健行者協會提出的環繞英國公用道路系統，這些做法提供許多強調工業用地和休閒用地之間衝突的實例研究。

　　以上這些及許多其他因素都需要考慮進去，包括噪音和空氣污染、交通阻塞、天然環境的侵蝕，以及廢棄物處理等等，譬如有毒物質的處理。「布朗遺跡（Brown Sites）」的重新使用可視為老舊工業用地再利用的正面利益，但是也可能衍生出許多健康方面的問題。其他的例子包括在化學廢料場的土地上蓋住宅區，開發者可能需要在他們的工程開始前先完成對環境衝擊的評估，以確定潛在危險，並發展因應的計畫。

　　對這些會對環境產生影響的因素所訂定的嚴格措施必須加以執行監督，並以某些機構的建議為基礎，包括健康與安全執行委員會、地方性的環境健康部門，以及國家河流協會（the National Rivers Association）。

 **課程活動**

### 公共安全

　　查閱表2.1。

　　這些數據和地方當局公佈的傷害有關，該數據由雇主及其他受RIDDOR（傷害、疾病、危險事件通報條例）管理的人提報給地方當局。

　　請指出發生的意外事故種類，討論這些意外是怎麼發生的，以及應該如何預防。

　　利用表中的資料，作一張圖來分析1991/92年至1996/97年公共傷害的趨勢。

### 請思考以下問題

　　針對機場附近居民生活的健康與安全做討論。機場需要考慮到哪些規定？

| 意外事故種類 | 1991/92 | 1992/93 | 1993/94 | 1994/95 | 1995/96 | 1996/97 | 總計 |
|---|---|---|---|---|---|---|---|
| 與運轉中的機器或加工中的材料接觸 | - | 1 | - | 1 | 1 | 6 | 9 |
| 被移動的物體擊中，包括飛行中和落下的物體 | 4 | 3 | 4 | 8 | 6 | 68 | 93 |
| 被行進中的運載工具撞到 | 16 | 20 | 7 | 4 | 6 | 30 | 83 |
| 撞到固定不動的東西 | 4 | 13 | 12 | 16 | 20 | 113 | 178 |
| 搬動、提舉、運載時受傷 | - | - | 7 | 11 | 6 | 9 | 33 |
| 在同一高度滑倒或跌倒 | 156 | 317 | 325 | 364 | 387 | 448 | 1997 |
| 從某一高度跌落 | 68 | 182 | 172 | 247 | 263 | 341 | 1273 |
| 溺水或窒息 | - | 4 | 3 | 2 | 3 | 1 | 13 |
| 暴露在有害物質中或接觸有害物質 | - | 2 | - | - | 2 | 11 | 15 |
| 身在火場中 | 2 | 1 | - | 2 | - | 1 | 6 |
| 因動物而受傷 | 4 | 7 | 3 | 5 | 5 | 28 | 52 |
| 其他意外 | 12 | 24 | 9 | 16 | 9 | 21 | 91 |
| 總計 | 266 | 574 | 542 | 676 | 708 | 1077 | 3843 |

RIDDOR 在 1995 年時擴大公眾的非致命性傷害範圍，將「送醫救治」涵蓋進去

表2.1　以意外事故種類區分的主要公眾傷害，1991/92年至1996/97年
資料來源：HELA 1998，全球保全系統股份有限公司（GSS）

提供幾個用來減少對當地居民的危險和不適的措施。

# 健康與安全的法律規章

意外不只會發生，也可以被預防，更應該被預防。

　　工作場所或任何一個娛樂場所，譬如體育場、劇院、遊憩的環境等，不應該呈現出高危險性或傷害。但是，事實並非如此，本章曾提過馬其賽特郡（Merseyside）過去最悲慘的一段歷史。利物浦隊和諾丁罕森林隊在希爾斯伯勒體育場的足總盃準決賽中對戰，由於數以千計的球迷在場外集結，於是警方將通往看台的門打開，讓支持者進入早已人山人海的露天階梯看台。儘管許多研究調查已經揭露有關該事件實際發生情形的非決定性報告，但是事實會說話，由於大量人潮，造成當天有96名利物浦隊的支持者死亡。

　　健康與安全是常識，所有人都可以意識到危險，並遵守已制定的安全規章和條例。意外事故是可以避免的。

　　透過一些執行和程序，維持了休閒遊憩業中的健康與安全。像1974年頒布的工作健康與安全法案（工作健康與安全（國民保險）秩序，1978年）之類的法律規定管理著這些程序，並為休閒遊憩業的經營者及供應商設立指導方針。眾所皆知的「六部法（Six Pack Regulations）」在1992年被採用，現在全部都已就緒，並且在健康與安全法規的達成及強制執行中扮演著重要的角色。

## 強制執行法規的機構

　　地方當局等機構與法律規定的條文和強制執行有關。

## 健康與安全委員會（HSC）

　　1974年頒布的工作健康與安全法案（1975年生效）使所有現有的健康與安全法規現代化了，並且還創設了健康與安全委員會（Health and Safety Commission），由它負責全英國健康與安全的管理和發展（一般大家知道的像工作健康與安全法案）。健康與安全委員

會監督工作時人們的健康、安全和防護,並使一般社會大眾在工作場所以外免於危害其健康與安全。

## 健康與安全執行委員會(HSE)

健康與安全執行委員會由健康與安全委員會管理。他們的責任是執行工作健康與安全法案,他們有權利在任何合理的時間進入工作場所進行徹底檢查,包括與雇員面談、對產品拍照採樣,對於迫在眉睫的危險,他們有權利扣押任何實體或物品,將其銷毀或使它無害。

如果發現任何違反工作健康與安全程序的情事,健康與安全執行委員會的督察員可以採取下列任一行動:

- 給予建議—預防意外事故的發生比將其告發好。執行專員會在改善工作健康與安全上給予建議和指導。

- 發出改善通知—若違反法案的情事已經發生,可以發出改善通知,給定一個可以讓廠商採取適當行動以改善違反情事的時間。

- 發出禁令—在危險的情況下,被發出禁令的人必須立刻停止工作,直到所需的特定行動完全消除該狀況,並且已對該次危險狀況做出處罰為止。

健康與安全執行委員會的標章

- 起訴──較建議、改善通知或禁令更甚者。雇員、雇主以及自營自雇者被發現有違反法案或任何條文時，可以將其告發起訴，處以罰金，亦可能被監禁。

1999年3月5日，鄧洛普輪胎股份有限公司（Dunlop Tyres Ltd）因爲該公司一位雇員在鄧洛普公司的艾丁頓廠被捲入機器中死亡，被處以10萬英鎊的罰金，並須當庭繳付2,855英鎊。鄧洛普輪胎股份有限公司違反工作健康與安全法案第二節第一條，條文爲：

「確保員工工作時的健康、安全及福利，並合理執行之，爲每個雇主應盡的義務。」

在希斯洛機場（Heathrow Airport）中央航空站的捷運隧道倒塌之後，希斯洛捷運（Heathrow Express）鐵路連結工程包商之一的巴爾福比堤土木工程股份有限公司（Balfour Beatty Civil Engineering Ltd）被處以120萬英鎊的罰金，此爲違反工作健康與安全法案罰金最重的案例。

## 地方當局

地方政府的環境健康官員之工作類似於健康與安全執行委員會督察員，專門處理商店、辦公室、餐飲旅館業、休閒服務場所的健康與安全問題。他們有權檢查這些場所，就如同健康與安全執行委員會一樣的程序。

一個場所可完成一個以上活動的地方，譬如火車站涵蓋了零售、餐飲和運輸，則該場所即橫跨健康與安全執行委員會和地方當局兩者的管理範圍。而決定適合的管理機構是最重要的活動。此規則的例外

情況是，健康與安全執行委員會是所有先前被佔用的場地或地方當局
自行管理的場地兩方面的強制執行團體。地方當局自行管理的場地譬
如地方政府的運動中心。

## 健康與安全法規

有兩種不同的法規我們應該要熟悉：

| 民法 | 刑法 |
| --- | --- |
| 雇主對他們的雇員有義務提供一個合理的照護標準。如果有人於工作時受傷，覺得是雇主的錯誤所引起，雇員可以把該雇主送到法院，並要求賠償。 | 刑法由英國國會規定。如果有人違反法律規定，可以懲罰他們。警察有權力逮捕嫌疑犯並將之送到法院。職場上的健康與安全範圍，則是由健康與安全執行委員會督察員和地方當局的環境健康官員對公司及個人進行起訴。 |

資料來源：環境健康員協會〕（IEHO）—基本工作健康與安全法案，1993 年

管理健康與安全的法令主要可以分為以下四項：

1 英國國會法案。
2 從屬於英國國會法案下的條例。
3 核准的工作條例規定（ACOP）。
4 指導原則。

下面我們更進一步來探討。

### 英國國會法案

英國國會法案是法律，必須被遵守。政府的律師們提出草案，在

英國國會中經過下列步驟，該草案即成爲法律：

- 一讀
- 二讀
- 委員會審查階段
- 提報院會階段
- 三讀
- 上議院（可將草案延緩至多一年的時間）
- 國王對國會決議之御准

　　1974年的工作健康與安全是一個授予權利的法案，並由行政命令、核准的工作條例規定以及其他指導原則所支持。

## 從屬於英國國會法案下的條例

　　原來英國國會法案下的條例一般都是強制性的，必須被遵守，違反者會被處以和英國國會法案一樣的刑罰。但是像1992年的人工操作條例（Manual Handling Operation Regulations）、1996年的安全代表暨安全委員會條例（Safety Representation and Safety Committee's Regulations）、安全標誌及信號條例（the Safety Signs and Signals Regulations），則是爲那些已經頒布的保護政策主張的權利所擬定的法案。

## 核准的工作條例規定（ACOP）

　　核准的工作條例規定提供有關如何遵守英國國會法案的法律規定以及相關法規的實用指導原則，這些相關法規包括從屬於英國國會法案的條例。沒有人會因爲未遵守這些指導原則而被起訴，但若被發現違反這些規範，則視被告說明他們如何以其他方式遵守相關規定。

　　因此，這是主動遵循工作條例規定很好的訴訟手續。因爲如果法

律訴訟反對任何一項違反規定的情事，要在法庭上提出可稽核的證據
會更加容易。

 **課程活動**

**請先閱讀操作指南**

　　每個運動場所都會制定工作條例規定及標準工作慣例。這些規
範和所提供的活動範圍有關。

　　研究當地運動場所中的工作條例規定。

　　關於下列幾項體育活動，這些規範給了什麼建議？

- 彈簧墊
- 游泳
- 競技

## 指導原則

　　健康與安全執行委員會頒布如何處理各種健康與安全活動的指導
重點，譬如，《賽車運動賽事的健康與安全：給雇主和組織幹部的指
南》。這在 1999 年 1 月時出版，內容著重於法定安全問題，譬如：

- 賽事前的計劃
- 跑道和路線的規劃
- 燃料的安全存量及使用
- 急救步驟
- 觀眾的安全

　　這些指導重點並不具強制性，但都是以實際經驗和歷史事件為根

據，指出執行單位（健康與安全執行委員會和地方當局）希望雇主或
組織幹部配合健康與安全法規。

以上所述的指導方針並未涵蓋一級方程式賽車，由國際賽車聯盟
（the Federation Internationale de l'Automobile）規定一級方程式賽車的
指導原則。伊莫拉慘劇結束後不久，在1994年7月的不列顛國際長距
離賽車前，銀石賽車場（Silverstone）花了100萬英鎊整修跑道，使
它成為世界上最安全的一級方程式賽車循環賽的場地之一。只用18
天的時間就完工了，包括採用較大砂礫裝有電子計時器的賽車跑道和
決賽區，而最快彎角處的其中四個則做得更緊貼，以此方式強迫賽車
手減慢速度，使得整個跑道速度更慢，但是因為被後方賽車超前的機
會增加，因而讓比賽更為刺激。

戴蒙希爾（Damon Hill）於1993年寫下的1分22秒51的紀錄，從
未被1994年麥可舒馬徹（Michael Schumacher）1分26秒32的紀錄打
敗過，清楚地說明了這些跑道上的修正確實有影響，更不用說在汽車
動力上的改變。

## 照護的責任

不成文法將義務強加在我們所有人身上，試圖避免彼此互相傷
害，無論是員工、雇主、體育活動或社交活動，甚至是身處家中。兒
童在家中的死亡事故之起因如圖2.2所示。

照護責任堅決主張下列事項：

「我們必須合理照顧，以避免我們可以預見的行為或疏失，因為
這些行為或疏失很可能傷害到我們週遭的人。」

而「我們週遭的人」則可進一步定義如下：

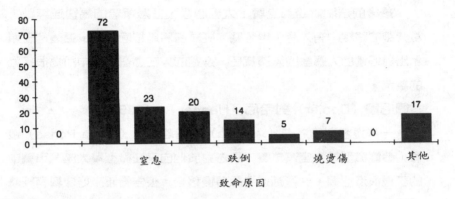

**圖2.2　兒童於家中意外死亡的數目，1994年**
資料來源：家庭意外事故死亡資料庫，1994年

「被我們的行為緊密而直接影響到的人。當我們將注意力轉向令人懷疑的行為或疏失時，我們理應將週遭的人置於考慮之中。」

 **課程活動**

### 研究案例

閱讀下面的案例，討論其結果。

### 伍德瑞治（Woodridge）對桑莫（Summer），1963年

全國馬術表演比賽期間，原告在比賽場地的邊緣選定一個位置，一個適合拍照的位置。藝術品——一匹賽馬，由朗何拉戴（Ron Holladay）所騎，飛快地跑在對面跑道，並以高速跑在賽馬群的最前頭。很明顯地，牠沿著跑道邊緣失去控制，這個邊緣就是原告站的地方。在驚嚇中，原告試著在馬即將跑到的路線上拉著一個觀眾，但是他卻向後倒進馬在跑的路線中，而且嚴重受傷。

令人驚奇地，這匹馬回頭，並贏得比賽。

　　最後的法院訴訟認為騎士太粗心了，任憑所騎的馬快速奔跑，當奔跑的路線中有人時，也忽略了要試著將馬拉回跑道。這個例子顯示出對週遭的人應盡的照護責任，週遭的人在這個案例中即為很接近的觀眾。

### 德尼爾（Denier）對希尼（Heaney），1985年

　　一群遊客到馬洛卡（Malloca）的聖塔彭沙（Santa Ponsa）渡假，參觀微型單人座汽車賽。原告對於他自己在微型單人座汽車賽中的表現很沒把握，沿著跑道邊緣慢慢移動。被告看起來好像較有經驗也較有信心，竭盡所能快速前進，就像其他參賽者一樣。而被告判斷錯誤，和原告相撞，使原告受到手部傷害。

　　被告被判須付額外的訴訟費用5,500英鎊。

### 請思考以下問題

　　你認為被告有顯示他的照護責任嗎？抑或他們忽略了這個責任？

# 雇主／雇員的責任

## 工作健康與安全法案（HSW），1974年

　　1974年採用的這個法案代替了許多法律，這些法律可追溯到1802年第一個職業的健康與安全法規。該法案清楚地說明「我們」全體所有人都有健康與安全的義務和責任，這對工作而言，是一個十分重要的元素，而無法選擇。

　　該法案與工作場合的每個人都有關，包括鄰居、路人、顧客（涵蓋所有使用運動中心或體育場的人們），但是不包括家庭內的工作者和軍隊裡的某些人。1974年的工作健康與安全法案為保護之前未涵

蓋進去的800萬職場中的人而制定法規，這些人包括自營業者、教育、休閒旅遊業、公共醫療衛生服務。

該法案的目的不是要定出一個逐步的說明書，而是要鼓勵並刺激健康與安全的高標準，避免人們受到傷害。

和民法不同，1974年頒布的工作健康與安全法案提供了法律規定的架構，還提供了對預防意外事故的適當工具，而民法只是受傷的一方在意外事故或危險發生之後提出訴訟的強制行動。

## 雇主的責任

工作場所中的健康與安全，其大部分的責任被加諸於雇主身上。因為相當可行，監督工作場所中的健康、安全以及福利是雇主的責任，這個責任的範圍延伸至所有可能和該組織或場所的營運或管理有接觸或會被影響的人，譬如承包商、自由工作者、顧客、來賓以及其他一般公眾。

為了達成這個目標，雇主必須遵守工作健康與安全法案的條文規定，並且必須依法提供下列各項：

1. 安全的機器設備、機械裝置、配備和器具，包括操作的安全方法、材料的儲存和運輸。
2. 確定工作系統和工作業務是安全的。
3. 監督工作環境的健康與安全。
4. 如果他們僱用五個以上的員工，須將健康與安全方針作成書面條文。
5. 提供充足的資訊、訓練操作說明，監督管理所有員工和健康與安全有關的事項。
6. 工作場所出入口的安全規定。

## 雇員的責任

依據工作健康與安全法案，雇員的責任為：

1. 適當地照料自己和其他會被他們在工作時影響到的人。
2. 隨時和雇主互相配合有關健康與安全事宜。
3. 不會觸動、弄壞或誤用任何本來是用於健康與安全救助的物品，無論是故意還是魯莽，譬如滅火器、警報器、救生圈。

如果雇員的行為導致別人發生意外，該雇員會被要求對其負責並將之告發。

# 歐盟（EU）指導原則

「六部法」是一套六部的工作健康與安全條文，在1993年開始生效，為英國法律持續現代化的一部份，這樣的現代化牽涉到替換更新先前混亂過時的法規。歐盟指導原則就是針對單一歐洲市場的措施之一。

現代法，例如COSHH（有害健康物質管理）並未顯著受到條例影響，英國休閒遊憩業如果目前依據工作健康與安全法案，其變化應該不會太大。

## 健康與安全管理

1992年頒布的工作健康與安全管理條例需要做風險評估以確定風險為何，還要採取必要的步驟以減少事件的風險（請參閱本章第四節風險評估）。除了這些必要條件之外，1992年頒布的法規以工作健康與安全法案強制立法，如前面所述。

雇主必須為工作時的危險付出代價，並且要採取預防或減少工作

危險的措施。這些措施包括：

- 有效管理健康與安全配置，譬如健康與安全手冊的製作。
- 任命有能力的人員負責健康與安全事宜，譬如指定的健康與安全職員。
- 員工訓練條款，譬如急救執照或英國皇家救生會（RLSS）泳池救生員資格的授與。
- 與他們的雇主或工會代表商議，譬如健康與安全委員。
- 執行、訓練、緊急事件的準備工作，譬如消防演習、炸彈警戒以及拆除程序。

　　根據這些規定，雇主和自營業者必須對任何可能被工作活動影響的風險做出適當且充分的評估。這些準備工作必須進行，包括規劃、組織、控制、監督、保護及預防措施的檢討。

　　在新進人員方面，新雇員必須接受充分的健康與安全訓練，這個訓練應該定期更新以預防新的危險或不同以往的危險。在工作期間必須實施這個訓練，這些準備工作也需要延伸到臨時工身上，例如承包商。確定所有人都收到適當的資訊和說明是組織機構的責任，其中包括面對緊急程序時「指派」人選的確定。

 課程活動

### 相對而言的安全

　　研究你就讀的研究所或大學的緊急程序，將之與當地運動中心的緊急程序做比較。

　　他們遵守相同的基本程序嗎？譬如消防演習或炸彈恐嚇。

## 工作場所的狀態

　　1992 年的工作場所條例（健康、安全與福利）強制雇主接受負起工作場所狀態的責任義務，並為此立下涵蓋生理舒適及個人舒適的規定，希望雇主遵守這些規定。這裡，我們討論六個重點範圍：

1. 室內工作場所中每個地方的溫度都必須保持在適當的範圍內。工作的第一個小時，其最低溫需達到 16°C（60°F）。我們在這裡使用「適當的」這個詞，是因為有一些像游泳池的工作區域或包括電腦、影印機和其他電子設備的工作場所，室溫通常高多了，所以必須用雙重標準。如果人們在室外工作，或在保持高溫或低溫的場所中工作，就需要特殊服裝，如 1992 年個人防護裝備工作條例（PPE Work Regulations）中的規定一般。所有場所也都需要保持乾淨流通的空氣，並且要光線充足，無論何種情況下，盡可能使用自然光線，以便減少眼睛疲勞、頭痛以及可能產生的睡意。

2. 雇員有各種外型、身材、身高、體重和力量。工作環境和其中的設備必須設計成適合在進行的工作，並減少雇員受傷的危險。旋轉椅一定要設計成五個腳以確保其穩定性，而工作長凳應該設計成可以舒適坐著的姿勢，讓腿有較大的空間。過分擁擠會導致壓力大，因此需要提供充分的空間。

3. 工作場所的規定指明，應該要有足夠的地面範圍、燈光以及未被佔用的空間，以確保健康、安全和福利。建議每人至少有 11 立方公尺，但不含從地板算起 3 公尺以上的空間。

4. 所有樓層、通道和樓梯的行人及車輛出入口都必須維修良好，所有樓梯都必須安裝欄杆，並且沒有阻礙物。所有機器周邊的區域都必須用柵欄牢固地圍起來，充分防範可能的傷害。

5. 一般設備，像廁所（通常將男廁跟女廁分開），應該保持乾淨並維

修良好，冷熱飲用水和洗手設備是必備的。

6. 其他必需的區域包括禁止吸煙區和孕婦或褓母用的休息室。內勤管理相當重要，可以確保遵循以上所述各項。辦公場所應該保持適當的整潔，包括衣服在內的設備都應該正確地儲藏。

 **課程活動**

### 工作場所的設計

　　概述你的教室或其他工作場所，或是你所負責的工作所在之配置圖和設計。

　　你可以重新設計這個區域讓它變成更好的工作環境嗎？在設計新的工作區域時，你必須在決定哪一個計劃可行之前，將一些計劃寫在紙上。

　　將你的發現向小組提出，你必須能夠解釋新工作場所的設計。

### 負重的人工操作

　　在英國，因背部受傷而損失的時間估計約有5,400萬個工作天，就產量損失和醫療而言，每年的社會成本據估計約在1億1,000萬到1億3,000萬英鎊之間（IEHO93）。

　　由1999年弗洛史帝克教授（Professor Frostick）所做，健康與安全執行委員會贊助的研究推斷，人工操作的傷害在休閒的環境條件下並非典型的傷害。這暗示著，像建造和手工之類的工作環境與工作習慣在他們的因果關係中扮演著很重要的角色，但是在休閒遊憩中，人工操作也有很多危險。

 **課程活動**

**拿得太重了！**

在小組中，從休閒遊憩業選出一個研究對象。

列出需要舉起或手拿重物，或是物品難以拿起的情況，這些物品包括行李、定置設備、瓦斯桶、液體、大桶或是人。

討論我們能夠採取以除去受傷危險並避免雇員拿重物的防範措施。

雇員無法避免拿重物時，設計一個按部就班執行的指南，告訴他們如何拿重物並避免受傷。通常說明書中的圖片會很有用，可以讓閱讀者在腦海中浮現做法的影像。

1992年的人工操作條例已經被1998年所頒布的工作設備之供應暨使用條例（Provision and Use of Work Equipment Regulation, PUWER98）和提舉操作暨提舉設備條例（Lifting Operations and Lifting Equipment Regulations, LOLER98）所合併。這些專門用於工作設備的規定，範圍從建造業、農業、健康照護到教育皆適用。他們規定，只要是合理的適用範圍，雇主應該避免讓雇員進行可能會受傷的工作時人工負重（行李）。為了達到這個目的，雇主必須對所有人工操作的工作做出適當且充分的評估，如果無法避免可能導致受傷的人工負重工作，雇主必須依「合理的可行性」來減低危險的程度。

雇主對所有人工操作的工作之評估應該考量以下幾項：

• 份內工作 ——姿勢
——反覆搬運
——恢復時間

- 　　　　　　　　　—來回及搬運的距離
- 　　　　　　　　　—從貨車上支撐的距離
- 裝載物　　　　　—大小
- 　　　　　　　　　—外型
- 　　　　　　　　　—重量
- 　　　　　　　　　—把手的位置（若有的話）
- 環境　　　　　　—姿勢的限制
- 　　　　　　　　　—地面外觀
- 　　　　　　　　　—光線、天氣
- 個人耐力　　　　—需要訓練
- 　　　　　　　　　—生理上的特徵
- 其他因素　　　　—防護衣

　　結帳工作的連續反覆動作，每年影響100萬至200萬人肌肉與骨骼不適。由健康與安全執行委員會在1998年帶領的研究，其主要研究結果突顯出傳送帶掃描付款檯較推車、錢箱和包裝更不易有肌肉與骨骼不適的情形，這些統計數據已經成為我們超級市場工作站發展的基礎。

## 個人防護裝備（PPE）

　　1992年工作時個人防護裝備條例強調雇主在工作場合裡抵禦危險的最後防線。

　　個人防護裝備包括大部分的防護衣和安全帶、救生衣、能見度高的衣物（HV），以及頭、腳、眼的防護物等設備。個人使用的保護設備型態依工作、環境及狀況中的相關危險而有所不同。

　　在1994年比賽季受爭議的規則改變之後，一級方程式賽車向全世界揭露出個人防護裝備的重要性和救生潛能，該規則禁止高舉補充

一級方程式賽車賽程途中加油站大火
資料來源：© actionplus

用的燃料（此規定在1983年的一級方程式賽車時就已禁止）。德國國
際長距離賽車時的一場可怕火災，在賽車途中的加油站吞沒了荷蘭賽
車手約書亞維斯塔本（Jos Verstappen）和班尼頓賽車修理站全體組員
（the Benetton Pit Crew）。由於其他同事的努力和防火衣的關係，他們
迅速逃走，只有表面燒傷。自從這個事件發生後，國際賽車聯盟就加
強與防護衣有關的安全預防措施。

 **課程活動**

### 各種場合的衣著

看看下面的運動和遊憩活動，從每一行選出兩個運動，並列出
需要的防護裝備。

| | | |
|---|---|---|
| 射箭 | 13人制橄欖球 | 英式足球 |
| 水球 | 游泳 | 騎馬 |
| 騎摩托車 | 自行車 | 登山 |
| 水肺潛水 | 風帆 | 垂降 |
| 駕獨木舟 | 射泥鴿活動 | 板球 |
| 一級方程式賽車 | 連橇 | 跳傘 |

　　某些你列出的運動並不適用於個人防護裝備條例，就算他們屬於運動的範圍，參與的人還是很少考慮到安全的部分。

　　如果你想不出什麼是安全衣著和安全裝備，參考該項特定運動或活動的照片或許可以幫助你。你也可以與該項運動的經營團體接觸，他們可以告訴你參與者所需要的衣著和裝備。

　　如果個人防護裝備是我們工作的一個重要元素，譬如能見度高的

個人防護裝備，譬如耳朵的防護、手套等等

衣著、防火設施、護耳罩和護面罩,那麼雇主必須免費提供這些個人防護裝備。此外,他們也有責任做到以下各點:

- 確定所有配發的個人防護裝備適用於相關危險
- 個人防護裝備需保持在乾淨的狀態和良好的情況,在發放前檢查每項物品
- 個人防護裝備未使用時,提供儲藏的場地
- 提供適當的個人防護裝備資訊、說明和訓練
- 監督管理個人防護裝備,確定使用個人防護裝備時,隨時都是正確使用

## 有害健康物質管理條例(COSHH)

依據有害健康物質管理條例,雇主必須評估暴露在所有危險物品中的風險,這些危險物品可能以液體、固體、灰塵、粉末或氣體的型態出現。雇主必須採取措施以防止雇員或其他人暴露其中,如果沒有辦法這麼做,就必須採用工作規範,以限制暴露的時間或強度。

有害健康物質管理條例定義「危險物品」的範圍從毒性很強、腐蝕性的物質到刺激物。管理有害健康物質的兩個主要目標是要增進對化學藥品引起的危險之察覺,並促進化學藥品的安全操作和儲藏。

有害健康物質管理的評估遵循和風險評估(參閱本章第四節)相同的原則,雇主必須採取下列步驟:

1 確認有害物質。
2 確定是誰處於危險中。
3 估算風險程度。
4 採取控制措施。

 **課程活動**

### 酸性測試

　　身為私人健身俱樂部的負責人,你已經確定了一些物品的範圍。依照上述四個步驟對下列各項作出有害健康物質的評估。

- 游泳池中的氯
- 影印機的調色劑
- 木製品表面的雜酚油
- 水肺裝備
- 血壓計中的水銀
- 除草劑和殺蟲劑

　　1996年健康與安全(安全標誌及安全訊號)條例的指示牌,規定所有危險物質的容器都必須印有適當的警告符號,如圖2.3所示。

圖2.3　安全標誌

 **課程活動**

### 化學藥品的管制

　　與當地游泳池的管理員或負責人取得聯繫，調查他們如何管理游泳池水中的化學藥品。如果這些化學藥品使用不當，會有什麼危險？

### 工作時間條例

　　休閒遊憩業是以其既長又不親和的工作時間而著名，就此而言，有一個值得注意的例子，就是餐飲場所中的廚師。工作時間條例（the Working Time Regulations）起源於1993年歐洲共同體指導原則，該原則在1998年10月1日開始生效。

　　這些條例支持一週工作48小時的規定引起了很多誤解。工作時間應該以十七週為一個週期觀察之，雖然雇員可以在規定之外依其志願做選擇，並讓他們的約聘關係相應做修正，但是在這個週期裡，每個雇員的週平均工作時數不可超過48小時。

　　該條例也訂出有關休息的條款，讓所有員工有20分鐘的休息時間離開他正規的工作崗位，而這些員工每天的工作時間都超過六小時。

　　對所有休閒遊憩業者而言，執行並記錄這些規定是很重要的。在其他情形時，包括假期津貼以及對上夜班員工的健康費用，也應該紀錄下來。執行這些規定時，可審核的紀錄顯示出對健康與安全執行委員會的義務，而健康與安全執行委員會就像工作健康與安全法案一樣，具有告發的權力。

　　休閒遊憩業可靈活變通的特性會被這些規定影響。為了遵守這些

規定，負責人需要仔細地計劃他們現有的員工輪值表，並做出必要的調整。

 課程活動

### 仍當班中

你是當地游泳池的負責人，該游泳池對民眾開放的時間為每天早上七點到晚上八點。

利用最大工時以及法律上必須離開工作崗位休息的規定，請做出輪值表並規定你需要多少員工來做下列各項工作：

- 無論何時，至少都要有兩個救生員當班
- 接待員
- 男性及女性房務員
- 值班經理

### 健康與安全（急救）條例，1981年

在雇主對雇員和顧客確保自己健康與安全的責任方面，這很可能是最重要的立法。這些條例制定雇主為雇員或參與者提供適當急救的法律規定，其中參與者包括顧客、遊客和觀眾。

在高危險性的職業中，若有超過五十名員工時，就需要一名受過訓練的急救員。至於休閒遊憩場所，譬如體育場、音樂會以及其他吸引大量人潮的場所，對於急救的安排就應該考慮到急救員的配置。通常大型活動的主辦者會邀請像是聖約翰流動醫院（St Johns Ambulance）之類的醫療機構到場。

依據1995年的RIDDOR，即傷害、疾病、危險事件通報條例

（the Reporting of Injuries, Diseases and Dangerous Occurrences Regulations），雇主有義務通報健康與安全執行委員會或當地政府以下各事項：

- 致命傷害
- 非致命傷害，包括膝蓋脫臼、髖關節或肩膀骨折等重大傷害，但不包括手指和腳指受傷。另外還包括了和雇員有關的所有導致無法正常工作三天以上的傷害。

醫療機構在大量人潮的活動中必不可缺

資料來源：© actionplus

**Health and Safety at Work Act 1974**
The reporting of Injuries, Diseases and Dangerous Occurrences Regulations 1995

# Report of an injury or dangerous occurrence

**Filling in this form**
This form must be filled in by an employer or other responsible person.

## Part A

### About you
1 What is your full name?

2 What is your job title?

3 What is your telephone number?

### About your organisation
4 What is the name of your organisation

5 What is its address and postcode?

6 What type of work does the organisation do?

## Part B

### About the incident
1 On what date did the incident happen?

     /   /

2 At what time did the incident happen?
(Please use the 24-hour clock eg 0600)

3 Did the incident happen at the above address?

Yes ☐ Go to question 4

No ☐ Where did the incident happen?
  ☐ elsewhere in your organisation - give the name, address and postcode
  ☐ at someone else's premises - give the name, address and postcode
  ☐ in a public place - give details of where it happened

If you do not know the postcode, what is the name of the local authority?

4 In which department, or where on the premises, did the incident happen?

## Part C

### About the injured person
If you are reporting a dangerous occurrence, go to part F.
If more than one person was injured in the same incident, please attach the details asked for in part C and part D for each insured person.

1 What is their full name?

2 What is their home address and postcode?

3 What is their home phone number?

4 How old are they?

5 Are they
☐ male?
☐ female?

6 What is their job title?

7 Was the injured person (tick only one box)
☐ one of your employees?
☐ on a training scheme? Give details:

☐ on work experience?
☐ employed by someone else? Give details of the employer:

☐ self-employed and at work?
☐ a member of the public?

## Part D

### About the injury
1 What was the injury? (eg fracture, laceration)

2 What part of the body was injured?

圖2.4　使用於通報傷害或危險事件的F2508號表單

3 Was the injury (tick the one box that applies)

☐ a fatality?

☐ a major injury or condition? (see accompanying notes)

☐ an injury to an employee or self-employed person which prevented them doing their normal work for more than 3 days?

☐ an injury to a member of the public which meant they had to be taken from the scene of the accident to a hospital for treatment?

4 Did the injured person (tick all the boxes that apply)

☐ become unconcious?

☐ need resuscitation?

☐ remain in hospital for more than 24 hours?

☐ none of the above.

# Part E

## About the kind of accident

Please tick the one box that best describes what happened, then go to Part G.

☐ Contact with moving machinery or material being machined

☐ Hit by a moving, flying or falling object

☐ Hit by a moving vehicle

☐ Hit something fixed or stationary

☐ Injured while handling, lifting or carrying

☐ Slipped, tripped or fell on the same level

☐ Fell from a height

How high was the fall?

| | metres |
|---|---|

☐ Trapped by something collapsing

☐ Drowned or asphyxiated

☐ Exposed to, or in contact with, a harmful substance

☐ Exposed to fire

☐ Exposed to an explosion

☐ Contact with electricity or an electrical discharge

☐ Injured by an animal

☐ Physically assaulted by a person

☐ Another kind of accident (describe it in Part G)

# Part F

## Dangerous occurrences

Enter the number of the dangerous occurrence you are reporting. (The numbers are given in the Regulations and in the notes which accompany this form)

# Part G

## Describing what happened

Give as much detail as you can. For instance

* the name of any substance involved
* the name and type of any machine involved
* the events that led to the incident
* the part played by any people.

If it was a personal injury, give details of what the person was doing. Describe any action that has since been taken to prevent a similar incident. Use a separate piece of paper if you need to.

# Part H

## Your signature

Signature

Date

| / | / |
|---|---|

**Where to send the form**

Please send it to the Enforcing Authority for the place where it happened. If you do not know the Enforcing Authority, send it to the nearest HSE office.

**For official use**

| Client number | Location number | Event number |
|---|---|---|
| | | |

☐ INV  REP ☐ Y ☐ N

圖 2.4 （續）

F2508號表單（圖2.4）必須用於通報這些傷害或危險事件，並在這些事件發生十天內送到健康與安全執行委員會。F2508號表單必須完整填寫，以免爆發和工作有關的疾病。

1991/1992年到1996/1997年消費和休閒服務業中用於向地方當局通報傷害的「關鍵事件單」，強調一些統計數據。在這個時期中，以雇員而言，總共有2,674件非致命性傷害，其中只有715件是運動及遊憩產業的重大傷害。另外，根據通報，有3,594件民眾的非致命性傷害。

對雇員來說，最普遍的非致命性傷害起因於在易滑倒的表面滑倒或因障礙物而跌倒，這些傷害中有78%主要和手臂、肩膀或鎖骨骨折有關。觀察一般民眾的受傷情形，亦有相同的傾向。這些數據看起來很高，但是由健康與安全執行委員會實施的勞動力調查指出，雇主只向地方當局通報約40%的雇員非致命性傷害。

圖2.5和圖2.6類似於健康與安全執行委員會的關鍵事件單，列舉出體育娛樂業的雇員和一般民眾被通報的重大傷害趨勢及數目。

在相同時期內通報的致命性傷害，同時涵蓋消費者和休閒服務業的機率非常低。想想1996/1997年時，大約有188,000個消費者或休閒服務場所，僱用約896,000個人，每年吸引了大量的民眾。這是由於雇主嚴格加強法律和管理規定，抑或他們只是好運罷了？

的確，健康與安全執行委員會依據RIDDOR所接到的通報（傷害、疾病、危險事件通報條例，1985年至1995年），和體育及休閒活動、節慶活動、美髮和衣物送洗之類的消費者活動、與宗教機構有關的行業，無論是雇員或自營業者，只有37件致命性傷害被通報。

運動及遊憩活動總共有26件這類的致命性傷害。21件和一般民眾有關的意外事件中，死亡事故附近的環境包括：

• 從某個高度掉下來，譬如從馬背上跌落。

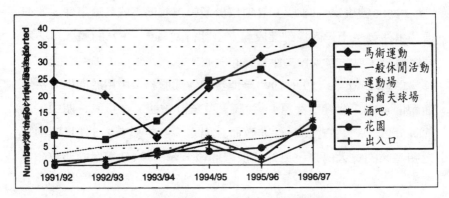

圖2.5　1991/1992年至1996/1997年員工的重大傷害

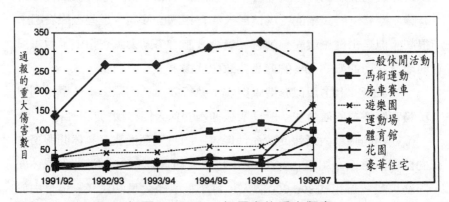

圖2.6　1991/1992年至1996/1997年民眾的重大傷害

資料來源：改寫自健康與安全執行委員會1998年關鍵事件單中消費者／休閒服
　　　　　務業通報地方當局有關傷害的政府統計資料

- 被汽車或其他移動中的物體撞到。

- 在游泳池中溺水。

　　這些被通報的數據都很低，像萊姆灣、希爾斯伯勒、布拉福等慘
劇。光是1985年到2000年間的極致切維厄特長途汽車大賽（the Apex

Cheviot Motor Rally）就有157件死亡事件。

　　受特定法規影響的休閒遊憩業包括：

## 冒險活動發照條例（Adventure Activities Licensing Regulations），1996年

　　管理戶外活動業者的義務和責任之政府規定和法律條文在萊姆灣的慘劇之後被採用。四名來自普利茅斯的六年級學生死亡，就在他們的獨木舟從萊姆灣划向查爾茅斯的兩英哩之間。他們是在一個有組織的學校獨木舟探險隊訓練中死亡，另外有四名學校的朋友、他們的老師和兩名獨木舟的教練在體溫過低和筋疲力盡中被人從水中救起。

 **個案研究**—萊姆灣獨木舟慘劇—發生什麼事？

　　一個陽光普照的星期天早上十點，兩個不太夠格的獨木舟教練帶領著八名普利茅斯的南向綜合中學學生（the Southway Comprehensive School）穿越萊姆灣兩英哩的獨木舟道，這兩名教練只通過英國獨木舟聯盟（the British Canoe Union, BCU）一星級成績測驗。波浪覆著被查爾茅斯漏斗（Charmouth Funnel）攪打出的白沫，大約有一公尺高。因為風從丘陵間的峽谷往下吹，造成了當地很著名的現象。

　　這一群人只在當天早上於中心的游泳池上過一節基本課程。這是他們第一次駕獨木舟，在剛開始的90分鐘後，就開始經歷出海的困難。海市蜃樓號偵察獨木舟（The Mirage Scout canoe）是針對河川和海浪所設計的，而不是讓新手做海上遊覽之用。它沒有用來輔助獨木舟防止翻覆的甲板線和船頭繩及船尾繩，這些情形讓獨木舟很難操縱以應付海上的狀況。事實上，隨侍在側的老師發現他很難保持平衡以避免翻覆。因為沒有浪花甲板，使得水很容易滲進獨木舟裡，儘管這

兩名教練努力地將獨木舟划到一塊兒來穩定船身，就像浮船一樣，但是查爾茅斯漏斗卻迫使他們漂到開闊的海上。越來越多的海潮和絲毫不間斷的大浪淹沒他們。漸漸地，所有的獨木舟都沉沒或翻覆，只剩下這十個無助的人，僅僅依靠救生衣支持著。

其中一艘漂流的獨木舟被當地漁夫找到，這名漁夫將獨木舟拉上他的船，並且馬上用無線電通知衛茅斯的海岸警衛隊。海岸警衛隊並未被事先通知萊姆灣有任何航行，因此警衛隊無法判斷這起慘案的規模，這艘獨木舟也沒有可供辨識的記號將它和聖阿爾班中心（St Albans Centre）聯想在一起。儘管他們預估這群行蹤不明的人會在下午1點左右抵達查爾茅斯，萊姆灣的港務長仍然沒有向海岸警衛隊報告，一直到下午3點16分，警衛隊反覆打電話試著確定獨木舟所有者的地點為止。這時，這群人已經在海上大約五個小時了，他們正在為求生而奮鬥，教練盡力增強大家的士氣，使那些喪失知覺的人甦醒。一直到下午5點，第一架海賊王救援直昇機（Sea King Rescue Helicopter）找到一些無人乘坐的獨木舟和離海岸三英哩遠的獨木舟，於是開始展開救援行動。

聖阿爾班中心的負責人和行動力學習休閒中心（該中心的經營者）的常務董事被指控非法殺害青少年。

雖然這是一件非常令人傷心的不幸事件，休閒遊憩業卻由此得到許多教訓，可以將其作為促進冒險活動更加安全的踏腳石，並減少相關的風險。依據1996年的法案條款，供應商必須從冒險活動發照局取得執照，尤其是為十八歲以下的青少年提供所需者，在一些像洞穴探察、登山、長途旅行以及水上運動的活動，都需要取得執照。

 **課程活動**

### 學習的悲劇方法

研究萊姆灣的案例，以更深入的學術研究補充之。確定可能會促成這些已發生的不幸事件之範圍。怎麼做才能避免這些事件？

研究冒險活動發照條例（the Adventure Activities Licensing Regulations）。這些條文現在對於提供及進行這類活動的組織機構有何規定？

在1997年到1999年之間，全英國大約發出900張執照，提供健康與安全標準已通過證明的證據。

在著手進行一個活動之前，檢查是否需要個別活動的執照是很明智的做法，另外還要檢查供應商是否擁有這樣的認可和教練或領導者，以及適當的資格。

以下是佛羅里達獨木舟運動用品店（the Canoe Outfitters of Florida, COF）的摘錄，內容描述沿著拉薩洽其河（the Loxachatchee River）穿越棕櫚灘國家河岸公園（Palm Beach County's Riverbank Park）的出租獨木舟計劃。

這段摘錄是責任聲明的一部份，這份聲明是用來消除佛羅里達獨木舟運動用品店在參與期間受到的意外和傷害的責任：

> 「我瞭解我所參加的佛羅里達獨木舟運動用品店的划船活動中存在著暴風雨、被閃電擊中、短吻鱷的攻擊、船翻覆以及其他危險……基於任何及所有對身體上的傷害、財物損失、不當死亡或其他可能在參與期間發生的危險所訂下的合約或疏忽的聲明及訴訟…我同意賠償佛羅里達獨木舟運動用品店。」

## 殘障歧視法案（Disability Discrimination Act），1994年

　　殘障歧視法案已經分篇制定了。該法案的第三篇在1999年10月生效，要求所有服務供應者在殘疾人士使用他們的服務有困難時，對營運做出「合理的調整」，這些調整可能包括錄音帶、點字、大型字體印刷品等等輔助器或服務，或者提供手語說明。但是，「合理」的定義是很廣泛的，譬如潛在的有效性、實用性、破壞和費用等因素，在做調整前就必須考慮進去。

## 兒童法（Children's Act），1989年

　　1991年該法案開始生效，取代了類似的50個其他英國國會法案。依據地方當局，該法案的主要涵義為他們需要對兒童做出計劃，

像這些設備對殘障者而言很合適，但是並非總是適用於所有的休閒場所。

資料來源：© 保羅道爾（Paul Doyle）/ Photofusion

確保對兒童及其家庭有充分的服務和支援系統。

地方當局已經完成了四個主要工作：

1. 提供資訊、建議、指導與支援。
2. 頒布核准的工作條例規定（ACOP）。
3. 對新法規的規範進行複審。
4. 登記並持續監控活動方案，看是否符合規定。

休閒遊憩業提供了廣泛的兒童服務，包括遊樂場、托兒所、假期規劃、體育中心，尤其是戶外活動。所有對兒童的供應都需要被監控，這些提供的機構和積極參與的人也需要複審、檢查、監控。的確，許多兒童活動的供應商，特別是假期規劃，必須改變他們的徵才習慣，並重新檢查他們的設備、員工以及計劃方案，以符合該法案的規定。

威爾特郡郡立社會公益服務委員會的工作條例規定，清楚地對五到八歲兒童的「課後及假日照護」列出供應者要成為登記有案的供應商其所需標準為何。核准的工作條例規定涵蓋的範圍如表2.2所示。

團體應該確定對我們社會的多元文化特質已有適當的認識，並且對所有人而言都是機會均等的。機會均等的動機和團體運作的所有方向有關，包括雇用、遊戲材質和書的選擇、團體的行為（例如避免種族攻擊的語言）。所有兒童都必須以同等的關心來照護，對他們的宗教信仰、種族起源和文化表示適當的尊重。不能這麼做的話，可能會取消該場所的登記。

## 資料保護法（Data Protection Act），1998年

1998年的資料保護法在1999年開始生效，取代1984年以前的法案。所有個人資料的自動化處理在2001年底前必須符合該法案。因為1998年的許多法案規定與1984年的法案大體上都相同，所以這個

| 標準 | 範圍 |
|------|------|
| 活動提供和照護的品質 | 年齡、紀律、特殊需求 |
| 員工 | 數目、資格、雇主的責任、適當與否 |
| 場地是否適當 | 空間、倉庫、溫度、照明、通風 |
| 安全 | 火警預防措施、出口、疏散訓練、事故 |
| 健康和衛生 | 清潔、盥洗室及清洗設備、飲食 |
| 紀錄 | 每日登記簿 |
| 保險 | |
| 兒童保護 | |

表2.2　節錄威爾特郡立公共事業核准的工作條例規定

做法帶來的衝擊應該不會在任何方面加重休閒遊憩供應商的負擔。該法案是設計來保護個人隱私的權利。

依照1984年的法案，有八項資料保護的法條：

1. 個人資料必須公平公正合法地處理。
2. 個人資料必須只能因一個或一個以上特定的合法目的取得，不能進一步以任何與該目的不符的方式處理。
3. 個人資料必須適合於特定目的或處理目的並與之相關，不可超出特定目的或處理目的。
4. 個人資料處理必須準確，若有需要，可保留以更新之。
5. 因任何目的處理的個人資料不可在該目的不需要後繼續保留。
6. 個人資料必須根據資料主體（人）的權利處理之。
7. 未經授權及非法處理的個人資料必須採取具嚴格法律意義和編制中的措施，以預防個人資料附帶的虧損或資料的破壞，甚或資料的損

失。

8. 個人資料不可轉讓至歐洲經濟共同體地區的國家或區域之外，除非該國或該區域確定保護個人資料處理有關的資料主體其權利和自由的充分保護水準。

 **課程活動**

### 資料保護

做出一張清單，列出所有你能想到休閒遊憩場所可能需要保留員工或顧客詳細資料的理由。

他們需要哪一種詳細資料？為什麼？

## 運動場安全法（Safety at Sports Grounds Act），1975年

1971年格拉斯高（Glasgow）的艾布拉克斯體育場發生六名觀眾喪生的不幸事件被披露後，運動場安全法目前已實施於英國的所有體育場，更深入的細則在後來的布拉福市火災、希爾斯伯勒體育場事件、海塞爾體育場事件等不幸發生後，也已制定。法律中明定體育場看台的設計、座位容積、安全障礙物以及觀眾稠密度等條件。

1989年4月15日希爾斯伯勒體育場的英國足球慘劇發生後，法官泰勒（Lord Justice Taylor）接受委任調查發生在雪費爾德星期三足球場的事件，並做出有關體育場盛大活動安全的建議書和另外的觀眾稠密度機制要求。這就是眾所皆知的1990年泰勒報告（the Taylor Report 1990）。更確切地說，泰勒報告是第九份接受委任調查足球比賽時場地和觀眾稠密度的調查報告。前幾份報告由法官惠特利（Lord Wheatley）提出，他在上述艾布拉克斯事件之後採用了綠色安全指南

（The Green Guide on Safety）以及運動場安全法。另外，還有調查布拉福市火災56名球迷喪生的帕波威爾調查（the Popplewell Inquiry）。

一般說來，泰勒報告對於足球運動和體育盛事的群眾安全管理帶來很大的衝擊。1989年最初的臨時報告中，泰勒法官針對各俱樂部聯合會做出40項以上的建議，強調減少運動場傷害普遍的實用措施。這些建議包括：

• 獨立欄柵容積的限制。

• 看台容積的再檢討，所有場地容積減少15%。

• 周圍欄柵門的開啓。

• 新的急救預備。

1990年泰勒法官的最終報告正視英國足球的根本問題。泰勒指出，媒體的衝擊和足球暴力以及喝酒是失序的導因。

其中最具影響力的建議之一是關於逐步換掉看台的座位區，期望在2000年的四個足球賽季全部完成。雖然足球大聯盟（Premier League Clubs）已經開始替換，但是很顯然地，這個建議尚未完全達成。利物浦足球俱樂部的發源地安費爾德（Anfield），成為第一個宣佈他們計劃的體育場。的確，安費爾德和艾布拉克斯的聯合發展，大約總共花費2,200萬英鎊。而這兩個體育場都曾發生過最可怕的不幸事件，光是1993年翻修艾布拉克斯體育場的金額就高達2,800萬英鎊。

和這樣的戲劇性變化有關的財務重擔，除了最大型的俱樂部之外，所有人都感受到了。不只如此，連目前較下層的足球聯盟俱樂部也努力改善他們場地設備的標準，以順應和進入較上層聯盟的銀根緊縮標準。回溯到1990年3月，為了減緩某些財務上的侷促，當時的英國財政大臣約翰梅傑（John Major）刪減了2.5%向足球場徵收的稅金，因而五年中釋出將近一億英鎊用於足球場的再開發。這是足球信

託（the Football Trust）決定的進一步發揚，用以在同樣的五年期間提供俱樂部最多的補助金，每家俱樂部有200萬英鎊至4,000萬英鎊的補助金。四個月內，足球信託已經資助773萬英鎊在場地改善計劃，總共收到120份申請書。

　　泰勒報告中其他的建議為，周圍的欄柵不應該有尖釘在上面或是高度超過2.2公尺；賣票的黃牛應使其合法化；法律應強制處理種族歧視者在足球場內喧囂及辱罵。

　　最後的建議緩和了起源於1989年足球觀賽者法案（the Football Spectator Act）所衍生出來的重要議題而引起的不安。該建議是由當時的體育大臣柯林莫尼翰（Colin Moynihan）所發表，內容關於在英格蘭和威爾斯的聯盟比賽時強制性會員資格的採用或所有觀眾都必須出示身分證。但是泰勒法官對此不予考慮。

## 課程活動

### 體育場設計

　　研究自從布拉福市火災的不幸事件發生以及帕波威爾和泰勒報告出爐後，體育場的設計如何變化。

　　對大聯盟的球隊來說，帶來什麼影響？請針對觀眾密度、座位、安全、看台說明之。

### 食品安全法（Food Safety Act），1990年

　　有一些法律規定針對食品業做規範，譬如1955年的食品及藥物法（the Food and Drugs Act）、1984年的食品法和1990年的食品安全法。依據食品安全法，對所有「販賣任何有害健康或不適合人類使用

的食品，或是在某種狀況下受到污染而不適合人類使用的食品」之零售商而言，都是犯法的。

地方當局透過稽查員強制執行1995年的食品衛生條例（the Food Hygiene Regulations），這些稽查員檢查的範圍涵蓋整個休閒遊憩業，包括旅館、酒吧、俱樂部、體育設備及餐館。他們有權在任何適當的時間進入該場所徹底檢查。

 **個案研究**─違反食品衛生條例

一個辦理婚宴的餐飲業者，因參加婚宴的224位賓客感染沙門桿菌而入獄服刑四個月。爆發沙門桿菌的原因是佐以美乃滋的海鮮沙拉在夏天的高溫下放在婚宴的大帳棚內長達好幾個小時。一名蘇格蘭的肉店老闆因未遵守規定，被處以2,250英鎊的罰金。本次事件中有20人感染大腸埃希式菌而喪命。因為缺乏證據，所以無法撤銷對該名老闆故意且不顧結果地供應引起大腸埃希式菌爆發的肉品之控告。

食品衛生條例將酒類視為食品，因此酒館老闆和所有食物處理經營者都必須接受適當的健康與安全訓練，譬如食物的安全準備訓練。

### 發照章程（Licensing laws）

休閒遊憩業是一個娛樂演藝的行業，擁有最多場地設施，譬如，旅館、餐廳、社交俱樂部、體育俱樂部、休閒中心和劇院，期盼能提供為數眾多的活動，因此就需要執照許可。

以下是休閒業者可能需要的幾種證照。

## 公共演藝執照（Public Entertainment Licence, PEL）

　　這個法案適合所有希望能提供錄音音樂的場所或組織機構，譬如足球比賽的中場休息時間、體育中心的社交區域，像酒吧、健身房或游泳池。

## 酒精飲料執照（Liquor Licence）

　　在本章中，無法涵蓋休閒遊憩業中所有酒精飲料發照的範圍。爲因應不同類型執照的註冊，而有不同種類的證照，譬如臨時執照、特種執照，或是長期性執照。從1964年發照法（Licensing Act）實施以來，發照法控管了酒類飲料的販賣和消耗，以及在體育盛事期間，直接和酒類飲料有關的販賣和消耗，其詳細規定也已經生效。

## 1985年體育活動（酒類飲料控管）法（The Sporting Events（Control of Alcohol）Act），1986年修訂

　　橫跨英格蘭和威爾斯，創造了一個禁酒網絡，以防體育盛事期間酒類飲料的運輸和消耗。甚至在這些條款下，很難去規定體育盛事期間關於酒類飲料堅不可破的規則。雖然酒類飲料的消耗在運動場的看台上是禁止的，但體育盛事時，就販賣和消耗的次數來說，仍然依當地執照和場地的設定而定。舉例來說，社交性俱樂部或體育俱樂部即是如此。在某些運動競技場中，可能整個比賽期間都可購買或消耗酒類飲料，但是在禁區中，酒類飲料的販賣和消耗是禁止的，直到該體育活動終了方解除。

# 危險及風險評估

　　身為休閒遊憩的供應者，我們一直面對著會讓我們最可怕的惡夢成真的未來，譬如1998年在徹斯特北門體育館發生的事件。

　　雖然所有員工在最終的審訊都洗清罪名，但所有人都學到教訓，不是只需要分析、檢討評估所有的緊急程序和潛在的危險環境。如果我們換個方向，讓這些檢查和程序以一個連貫的過程完成，那麼更嚴重的傷害和死亡就會減少發生的可能，這就是所謂的風險評估。

　　休閒遊憩部門背負著許多風險和潛在危險，緣於休閒遊憩部門之環境背景的廣泛，包括像攀岩的陸上活動、滑水和小型高速滑艇的水上活動、滑翔翼的空中活動，以及運用設備的活動。每個環境都有

某些運動的風險較其他運動高多了，除了給予完整教育，還要隨時使用正確安全的裝置用具。

資料來源：© actionplus

其特有的風險和危險狀況。

愛莉絲瑞德（Alice Reed），一名十七歲的少女，她和朋友在奧地利的阿爾卑斯山滑雪，被雪崩無情地活埋。幸運地，愛莉絲清除了她臉上的雪，讓左手擠伸出積雪之外，使得搜救隊員找到她的下落並將她挖出來。眞是一次幸運的逃脫！

在英國和歐盟，健康與安全法現在是以風險評估的法則爲基礎。

評估健康與安全的風險和危險之責任在於雇主，此外要採取適當的措施來消除或控制危險。在體育運動中，實際上不可能消除所有風險。因此，無論「合理的業務」是不是在根本上遵從法律，都要適當控制風險。

極限運動和充滿緊張或恐懼的經驗一度需求大增，此舉將風險評估向極限推進。社會中的某些部門需要風險的威脅來刺激他們，有更多需要熟練技巧的運動不提供蜂音器發出的信號聲。而空中衝浪、高空彈跳、平台跳水等運動的參與，則需要高標準的安全警示。

對於一些死亡事件的回應還包括十八歲的英國遊客崔西史拉特（Tracey Slatter）。西班牙政府對此提出水上摩托車（小型高速滑艇）的管理。所有海灘都鼓吹建造一條200公尺長的水上摩托車專用道，在水上摩托車通過一般的游泳區域時，其起飛和降落期間必須設立速限區。在崔西喪生後兩個月內，還發生兩起英國水上摩托車死亡事件，因此英國政府被要求追隨西班牙政府的政策，在這項運動上訂定附加規定，包括基本的訓練及區域劃分。

 課程活動

### 在所有限制之外

依風險評估的高低順序，由高至低重新整理下列各項運動和活

動：

特技跳傘、美式足球、釣魚、一級方程式賽車、攀岩、滑翔翼、小型高速滑艇、足球、DIY、獨木舟、風帆、游泳、馬拉松賽跑、滑雪、水肺潛水、騎馬。

將你重新整理過的結果和小組中的其他組員做比較，請提出排列順序的充分理由。

透過報紙文章和網際網路，從上述運動和活動中挑出兩項作研究，並比較有紀錄的意外事件、受傷和喪生的數目。

造成這些事件的主要原因為何？

你認為其中某些事件能夠事先預防嗎？

## 危險（Hazard）

休閒遊憩業的性質廣泛意味著該行業中的每個部分都會有其特有的危險。游泳池和搖滾音樂會有不同的危險，但兩者皆需以相同方式分析和評估。伯明罕有一個女孩子，她在當地的室內游泳池因為長頭髮纏在游泳池底的濾水管裡幾乎死亡，如果不是救生員反應靈敏，給她空氣，讓她在水裡恢復神智，一直到用剪刀將她的長髮剪斷，讓她脫困，她可能已經喪命了。一名參加有氧舞蹈課程的學員控告該體育中心，她聲稱跳舞的地板本身擦得非常光亮，也用在其他活動上。但是，法官判定光亮的地板對這項特定活動而言並不安全，因而裁定原告因受傷而應得到賠償。

像這些案例，突顯出在運動和遊憩的環境中風險評估的困難性。以第二個案例為例，雖然地板用在其他活動算是頗為安全的環境，但是在作有氧運動時卻不安全。重點在於遊憩活動的經營者不能以一般的項目來評估該場所的風險，而是需要評估每個活動的風險程度，評

定該場所對每個類型的活動是否都具有某種程度上的安全。

　　至於游泳池，複審和培養員工專門技術的需求是風險評估最基本的標準，預見特定的事件和潛在的危險並不容易，但是員工的訓練和技能卻可防止某種程度的意外死亡。一種有助於員工訓練和培養的系統性方法對風險評估來說是不可或缺的，因爲和休閒遊憩業有關的員工高流動率帶給組織機構一個遵守工作健康與安全法案條例方面的爭議，也就是讓員工稱職地扮演他們角色的訓練條件和需要。

　　一個組織機構暴露在危險中的程度因一些要素變動，譬如營運的規模、營業的地點和部門。

## 風險 （Risk）

　　風險的程度可分爲三個水準：

1. 低度風險：有適當安全措施的安全狀態。譬如在體育館中健身教練和參加者的一對一授課、體育館持續充分的健康紀錄。
2. 中度風險：可接受的風險，但必須給予注意，以確保安全措施的運作。譬如，公共游泳池要有引水道：要有足夠的員工當班巡邏，不只巡邏主要的游泳池，還有所有的引水道，包括進水口和出水口。
3. 高度風險：安全措施已不足以應付時，需要立即的行動。譬如海灘周圍未巡邏到的區域，卻有游泳、衝浪、滑水等活動進行。

## 風險評估

　　健康與安全執行委員會已經針對風險評估定出五個步驟。

　　我們不需變成一個健康與安全的專家來進行這五個風險評估的步驟，但是，如果我們覺得需要協助時，健康與安全執行委員會可以提

供一些詳細的說明書和訓練資料來協助我們。然而，必須記住一點，最終是負責人或安全部門經理負責確定風險評估是否已完成。

健康與安全執行委員會建議的步驟如下：

步驟一 —— 找到危險所在

在游泳池周圍走動，我們觀察到一些危險。注意較重要的區域，像光滑的地區、損壞的排水管、盲點、引水道的內面、化學濃縮物、泳池水的清澈度。和其他在這些區域工作的人員討論其利害關係，譬如和救生員討論更深一層的危險，請其他部門配合。另外，查閱意外事件報告書也可以突顯出一直存在的危險。務必確定檢查所有區域，因為一般的風險評估是不夠的。

步驟二 —— 判斷可能受到傷害的人及其受傷的模式

對孕婦、年長者或有殘疾的人來說，踏進游泳池可能是一件難事。往泳池淺水處的指示牌足以指引幼童和能力差的泳客到一個安全的下水處嗎？觀眾們可以佔到適合的好位置而不讓自己身陷危險嗎？所有的救生員都經過適當訓練並有合理的輪值而不導致過度的疲倦嗎？

步驟三 —— 評估風險並決定現有的警告標示是否足夠，或者應該再增加

欄杆和階梯的設計符合指導方針，而經由觀察也證明設施是安全的，不再需要其他的警告牌。但是泳客們卻不能估計危險，因此救生員被訓練來持續監視階梯的區域。游泳池的深水處和淺水處有清楚標示，就算是更衣室進到泳池邊時是深水處也沒關係。建議必須控制風險，並防止危險發生（由深水處下水），譬如安裝扶手，在入口處和泳池水之間形成障壁，另外的標誌必須引導所有泳客到淺水處。以前

救生員有自滿的現象,所以必須重新安排輪值表,確定二十分鐘為一班的輪值系統,以此方式減少暴露在風險中的機會。

*步驟四 —— 紀錄所有發現*

　　大部分的游泳池都有五個以上的員工,所以有紀錄風險評估發現的必要。這些紀錄需要證明已經實施徹底的檢查,所有可能受影響的人已經考慮進去,只留下低度風險的狀況。

*步驟五 —— 檢討風險評估,若有必要,則修訂之*

　　檢討我們的風險評估是一件很好的事,可以確定警戒仍然適用而

游泳池可能是高度風險的區域,其他設施的採用,增加了風險的程度和必要的管理監督。

*資料來源:Corbis*

且有效。再者，有改變時，將新風險考慮進去也很重要，譬如採用波浪製造機時產生的風險。

 課程活動

### 太危險了！

造訪當地的休閒中心或娛樂場所。用下面的風險評估表（圖2.7）

風險評估表範例

| 公司名稱 | 風險評估執行者 | | 評估原因 |
|---|---|---|---|
| 活動區域 | 日期 | | 建議評估複審日期 |
| 步驟一<br>重大風險區域 | | | |
| 步驟二<br>重大風險區域中最可能身處危險的人，譬如員工或民眾 | | | |
| 步驟三<br>現有的控管以及藉由步驟二所確認的建議新控管方法 | | | |
| 總評論及全盤檢討 | | | |

簽名 _____

職稱 _____

圖2.7 風險評估表範例

或自行設計的表做某一活動區域的風險評估。請確定該區域適用於何種活動以及使用者的類型。

你認為該區域是高度風險或低度風險？和組員討論你的發現。

# 確保安全無虞的工作環境

造成意外事件只是一剎那的事。艾迪基德（Eddie Kidd），他精通摩托車的掌控技術，而且寫下許多世界紀錄，但是因爲一次精神不集中造成的失誤，做出了錯誤判斷，使他的摩托車替身演員生涯嘎然而止，還讓他成爲重度殘障。

如果像這樣的悲劇事件在完全受控制的環境中，都會發生在受過高度訓練的個人身上，那麼，意外事件會在任何地方發生。

所有休閒遊憩場所的經理人和負責人都有義務提供員工及來訪者一個安全無虞的環境。藉著遵守工作健康與安全法案及其相關條例之現有法規，休閒遊憩業中所有機構組織都應該提供所有相關人員一個安全的工作環境，並執行定期詳細的風險評估，此舉應該可以找出危險所在，使風險降至最小程度。然而，實際上卻無法消除所有風險，但是雇主必須展現有助於健康與安全政策及程序的管理上應有的努力，並確定所有相關人員都有這方面的知識，瞭解並加以配合。舉例來說，員工或賓客，包括來訪者、參加者或觀衆，可能會考慮該營業場所是否處於安全無虞的工作環境之中。但是，不幸地，根據在許多場所觀察到的情況並非總是如此。

本章已經強調所有休閒遊憩場所的需要，透過他們的組織機構以補足以下所述。

艾迪基德（Eddie Kidd）的死亡命運說明了即使在最嚴密的控制之
下，意外事件仍然會發生。
資料來源：PA Photos Ltd.

## 定期檢查場地

　　雖然活動特定的風險評估現在成為健康與安全法規下的必要項
目，持續的檢查和程序稽核是維持健康與安全高標準的基本要素。品
質保證系統，譬如ISO9002，提供了一條稽核路線，賦予經理人追蹤
個別事件的源頭或起因的能力。

## 員工訓練

　　員工訓練是不可缺少的，不只要教導如何避免意外事件，還要教
導如何處理意外事件和緊急狀況，譬如火警、炸彈拆除，或是人質扣

押的狀況。某些組織機構中，基本急救知識是必要的，意外事件發生後的幾分鐘內採取的行動，即意味著生與死的區別。同樣地，雇主必須確保訓練不斷更新，與新法規一致。

## 健康與安全法規及工作條例規定的補充

像訓練需要一樣，健康與安全法規與核准的工作條例規定不斷更新。法律不承認無知，如果某條法律存在，法律就認為大家必須遵守。英國皇家災害防止協會的數據指出，在1994到1995年間，大約有376件死亡事故和超過150萬件傷害事件發生在工作場所。這可能在暗示著安全的工作場所不夠嚴苛，抑或某些例子中，必要程序未被遵守？

游泳池具有特殊的危險性，儘管和其他進行水域活動的地方相比，譬如溪流、海岸，甚至是家裡的浴室，游泳池真的有很良好的安全紀錄。1997年在英國，所有溺水的紀錄中游泳池只佔了5%，而在溪流、海岸、家中浴室的溺水事件則分別佔了30%、24%和6%（英國皇家災害防止協會，1999年）。

1999年的泳池健康與安全管理（Managing Health and Safety in Swimming Pools）由健康與安全委員會以及英格蘭體育協會聯合頒布，並由蘇格蘭體育政務會、威爾斯體育政務會、北愛爾蘭體育政務會共同支持，是一份致力於確保健康與安全高標準的指導文件。該項政策合併了1988年指導方針的規定，除了國內規定之外，還給予所有游泳池供應者可行又合情理的建議。所有游泳池經營者必須具備清楚的書面安全程序、受管制的入口，以及緊急事件計劃。以上這些必須包括不需監督的指示標誌（如果適當的話）、水深、附有用法說明的警鈴系統以便在需要時要求協助、適當的救援設備，以及隨時都要有受過完整訓練，有能力救援、救生、急救的工作人員。

工作人員接受救援、救生、急救的訓練,並且能夠立刻對游泳池中的
緊急事件做出反應是很重要的。
資料來源:© 戴夫湯普森(Dave Thompson)╱生命檔案(Life File)

## 尋求建議與指導

　　隸屬於健康安全委員會(HSC)之下的健康與安全執行委員會
(HSE)在英格蘭、蘇格蘭和威爾斯有一個由區域性辦公室所組成的
網絡,網絡中的所有處室都能夠對職場中的健康與安全問題提供指
導。他們提供涵蓋健康與安全法規特定範圍的消息傳單,以及如何在
工作場所執行這些規定的方法。另外,他們的網站,www.hse.gov.
uk,也提供新法規的更新資訊以及歐盟在健康與安全方面的指導原
則。再者,與當地的環境健康課聯繫也可以得到其他資訊,譬如污
染、食品衛生、有害健康物質管理條例(COSHH)等等。
　　英國皇家災害防止協會(RoSPA),一個代表所有組織的慈善機
構,提供容易取得的消息來源和統計資料,涵蓋職業健康問題、道路

安全、水域安全、產品安全等。他們的網站非常值得瀏覽，請上
www.rospa.co.uk。

　　專業團體和政府出資的非官方機構也是健康與安全文件上很有用
的消息來源和出版品，譬如英格蘭體育協會或威爾斯、北愛爾蘭、蘇
格蘭等地的體育政務會等。體育暨遊憩管理協會（the Institute of
Sport and Recreation Management）和休閒設施管理學會通常會舉辦健
康與安全法規隱含意義與工作完成的研討會和專題討論會。

## 健康與安全的預算

　　隨著健康與安全法規不斷地發展以及服從法律的規定，休閒遊憩
業的組織必須爲此編列預算，就像爲事業中的其他部分編列預算一
樣，譬如均攤或人事費用。典型的專業訓練費用總數可能會達到每天
每人頭150到180英鎊之間，人員的培養費用不低，因此組織內部的
訓練機制會更具成本效益。

　　因爲工作健康與安全法案（HSW）的規定，雇主必須爲其雇員
提供訓練，使員工能夠勝任他們所扮演的角色。這只是預算編列的一
部份，想像一下設備、維修所累積的費用，遵守新標準和法律的成
本。健康與安全措施必須嚴格地執行，因爲他們可能是企業成功與否
的決定性因素。

## 處理員工及遊客的特殊困難

　　「當我走下飛機，手中抓著三面獎牌，兩面金牌和一面銀牌，我
　　注意到一片沉默，因爲沒有一位攝影師來會見我們。但是這並
　　不會困擾我，因爲我很驕傲我是英國人，也爲我的成就感到自
　　豪。」

（*1998年漢城傷殘奧運會後英國運動場記事運動員篇*）

殘疾人歧視法案（the Disability Discrimination Act）要求，如果身體殘疾人士在取得組織的服務上有困難時，所有服務業供應者都必須對營運內容做出「合理的調整」。這些調整包括輔助的支援或服務，譬如錄音帶、點字、大的印刷字體、手語口譯的提供等等。但是，「合理」的定義是很廣的，因爲潛在的有效性、可行性、成本等因素都必須在做調整之前被考慮進去。

員工應該接受和任何一種殘疾人士一起工作的訓練。如果適度可行的話，所有人都應該有機會參加任何一種運動。英國運動員在傷殘奧運贏得獎牌很值得注意，雖然這種傑出的體育方面的英勇事蹟很少像其他主流運動一樣有媒體報導。

 課程活動

### 我們都處於平等的地位

傷殘奧林匹克運動會總是緊接著在奧林匹克運動會之後舉行，然而卻未吸引到相同的媒體注意。

請列出傷殘奧運會中包括的運動項目，並調查已經做過的調整。

跟主流運動相比，其安全規定有何不同？

確保休閒遊憩工作場所中的健康與安全是一個不間斷的過程，需要所有爲該組織工作的人全力支持和投入。

 **課程活動**

### 預期危險

　　典型的體育中心和休閒中心因應各種活動和顧客們的需要，每一種活動都會發出不同的危險和安全警訊。具代表性的休閒中心會具備下列設施：

- 大門入口
- 水上運動區
- 陸上運動區
- 更衣設備
- 觀眾席／餐飲部

　　看看和每個範圍有關的一般危險，如果可以的話，請加進其他的例子，然後列出可能因存在這些危險而發生的意外事故類型。利用下表來幫助你。

| 大門入口 | 因危險而發生的傷害／意外事件 |
| --- | --- |
| 階梯或不適當的斜坡 | |
| 不牢靠的扶手欄杆 | |
| 不適當的排隊設施 | |
| **水上運動區** | **因危險而發生的傷害／意外事件** |
| 游泳池周圍易滑倒的表面 | |
| 不正確的水深標示 | |
| 有缺點的警報系統 | |
| 不足的救生設備 | |
| 未受過訓練的員工 | |
| 不安全的跳水板 | |
| 飲水槽周圍不適合的區域劃分 | |
| 品質不佳的水，譬如無法看見池底的游泳池 | |

| 陸上運動區 | 因危險而發生的傷害／意外事件 |
|---|---|
| 易滑倒的表面 | |
| 無人注意的設備，譬如彈簧墊 | |
| 光線不夠 | |
| 不通風 | |
| 舉重室中的監督不充分 | |
| 損壞的設備 | |
| **更衣設備** | **因危險而發生的傷害／意外事件** |
| 易滑倒的地板 | |
| 破掉的地磚和鏡子 | |
| 食物和飲料亂丟在地上 | |
| 遺漏的清潔用品 | |
| 滾燙的水 | |
| 不衛生的廁所 | |
| 個別的手巾 | |
| **觀眾席** | **因危險而發生的傷害／意外事件** |
| 不合適的緊急出口 | |
| 很低的欄杆 | |
| 損壞的座位 | |

　　英國皇家災害防止協會，一個登記有案的慈善機構，其工作內容橫跨所有產業，包括中央和地方政府、公共民營企業。他們已經展開調查，並為了安全業務進行遊說。而安全業務不是只有工作場所，還包括家中和道路。表2.3顯示和這三個範圍有關的統計資料。他們的工作涵蓋了道路安全、職業健康與安全、安全教育、水域及休閒安全、產品安全等方面。

　　據估計，國家衛生事業局（National Health Service）用在處理家中意外傷害的費用為每年4億5,000萬英鎊。的確，他們已經發現家中發生意外傷害比工作場所或道路上更多。

| 地點 | 致命 | 受傷 |
|------|------|------|
| 1995年，家中 | 4,066 | 270萬 |
| 1996年，道路 | 3,598 | 316,704 |
| 1994至1995年，工作 | 376 | 150萬 |

表2.3 英國皇家災害防止協會的意外事件統計資料
資料來源：英國皇家災害防止協會《家庭安全計劃指南》

## 家庭中的意外事件

家庭中大部分的意外事件有三種主要類型可說明之：

1. **碰撞**：主要起因爲跌倒或東西掉落，老年人特別容易因此種傷害而處於危險之中。

2. **熱度**：因「受到控制」的來源而引發的燙傷和灼傷，譬如水壺或火爐都是非常普遍的來源。家庭火災也會因相似的因素和不正確的使用方法引起。

3. **經由嘴巴／外來物**：年紀小的兒童，尤其是0到4歲的年齡層，會因窒息、意外中毒、被他們放進嘴裡的東西噎住，而處於此種危險之中。

家庭「安全」中還這麼普遍發生意外，對所有人來說，進行個人的風險評估以限制自己和其他家庭成員及訪客暴露其中的風險實在非常重要。

透過從屬於消費者保護法的1995年玩具（安全）法，玩具指導方針（Toys' Directives）被納入英國的法律之中，明定所有玩具都受到嚴厲的安全規定的管制，包括易然性、毒性、機械性能和物理性能。如果對玩具的安全性存有懷疑，那麼就看看有沒有官方的歐洲共同體（EC）之標誌，因爲這個標誌表示製造商宣稱這個玩具符合歐

洲共同體玩具指導方針（EC Toy Directive）的歐洲規定。另外，看看有無「獅子標誌（Lion Mark）」，這是英國玩具製造商協會（British Toy Manufacturers Association）的標誌，保證該玩具符合安全標準。沒有這些標誌的玩具仍然可以在市場上購得，但卻是不合法的。

然而，即使玩具很安全，也符合他們的用途，這些玩具使用的環境和態度還是有可能促成意外事件的發生。危險可能被局限在沒有玩具和可能會絆倒人的地板和走道上。所有家庭中非致命的意外事件中有39%和跌倒以及絆倒有關。

 **課程活動**

### 家庭中的安全性

請列出在你家中發生過的意外事件，將這些意外分為室內意外及戶外意外。

收集小組中其他人的清單，與你的清單做一比較。

從這兩個分類（室內和戶外），更進一步將其分為英國皇家災害防止協會定義的三個家庭中意外事件的發生原因，亦即碰撞、熱度、經由嘴巴／外來物。透過圖表舉例說明你的發現。

指出三種最普遍的意外事件。討論其起因，並說明這些意外如何避免或降低發生的可能。

## 休閒遊憩中的安全防護

所有休閒遊憩組織都有適當的措施以確定保全方面的危險，並採

取一些步驟將安全防護方面的風險降至最低。

　　安全防護中，資訊系統應用的長足發展已經引起大量保全方面擔心的事情，而網路的線上交易和網路銀行、公司行號資料庫所儲存的資訊，都需要被安全地保存。

## 千禧蟲

　　隨著千禧年的到來，全世界數以千計的公司都必須面對一個問題，就是「千禧蟲」。根本的問題在於，他們的電腦和其他從屬應用資料的程式都是以二位數來表示西元年，因此，2000年就會被顯示為00。但是日期的問題並不會在1月1日就停止，因為2000年是閏年，所以有366天，這就造成更進一步的潛在問題。因為電腦系統可能在2月1日、2月29日、2000年12月31日等日期銷毀（系統瓦解）。

　　「蟲」這個字聽起來可能沒什麼傷害，可是卻有著大量的健康與安全方面的涵義：

- 安全相關系統的失效或失敗，譬如警報系統、保全系統、溫度控制的失效。
- 設備中被嵌入的微處理器失效，譬如系統或會員資料庫失去作用。
- 系統無法對程式的指令做出正確的回應，譬如銀行、電力供應等。

最後，可能會造成一個不安全的工作環境，也可能使企業倒閉。

1974年的工作健康與安全法案以及其他規定雇主必須遵守的法律規定確保了員工的安全，因此千禧蟲的控管在1999年間就變成最重要的事。其他規定雇主必須遵守的法律規定還包括：

- 1992年的工作健康與安全管理條例，該條例強制雇主評估對健康與安全的風險。
- 1998年的工作設備之供應及使用條例（PUWER），該條例要求所有工作設備的控制系統都必須是安全的，任何部分失靈都不會導致不安全的狀況。
- 1997年的升降梯條例（Life Regulations）規定，除非符合相關的基本健康與安全規定，包括1992年的機械設備（安全）供給條例，否則不得設置升降梯。

旗下有Sainsburys超級市場、Homebase家居及園藝用品中心、Savacentre超級市場、Sainsbury's銀行以及以美國爲基地的連鎖商店等的The J Sainsbury集團，估計遵守法律規定的全部成本約7,500萬英鎊。事實上，週日泰晤士報（2000年1月9日）報導，全世界已經花在解決「蟲蟲危機」的金額高達3,600億英鎊。在度過千禧年的那一週內，甚至連哈洛斯百貨公司（Harrods）都拒收信用卡，這是爲了避免收益損失所採取的預防措施。

事實上，只有少數事件被報導，像樸茨茅斯港的潮汐測量儀失靈、波特曼建屋互助會（Portman Building Society）寄給存款者通知利率的信件日期標示為1900年1月。而原先預期的全球電力失控、全部電腦系統崩潰、食物短缺等等則未發生。

## 安全防護

一個組織暴露在保全風險中的程度取決於一些因素，譬如組織的經營規模、地點、為公營企業、民營企業抑或自願服務性部門。它必須能夠保護員工和顧客免於某些來源的所有形式之損失。在休閒遊憩業中，安全防護措施必須涵蓋人、財產、金錢、資訊各方面，以防備暴力、偷竊、詐騙、破壞、意外傷害等因子。

## 有關人的安全防護

依據工作健康與安全法案，雇主有責任保護所有人免於危險的行為，包括暴力行為在內。

休閒遊憩業是一種服務業，依靠的是人與人之間的契約。有時候人們可能會遇到不舒服的情況，甚至會遇到暴力行為。泰勒報告書指出口頭辱罵的範圍，建議透過法律政策來控管。報告書中提到足球球員和裁判從歡呼的人群中受到口頭和視覺表現的攻擊，而威脅行為的視覺表現包括揮舞誇張的香蕉。

在工作場所中，無論是體育中心、體育館、零售通路或是娛樂場所，負責人都必須將這種暴力的危險降至最低。健康與安全執行委員會有七點建議，旨在減低工作時暴力的盛行。

在佔有人義務法（Occupiers Liability Act）的監督之下，1991年康寧罕等人對瑞汀足球俱樂部有限公司（Cunningham and Others v

| 步驟一 | 確定是否有問題發生。有時候員工或顧客之間的問題或爭議在爆發之前並非總是顯而易見的。肯通納（Cantona）對觀眾的攻擊據稱是受到觀眾對足球明星口頭辱罵的挑釁。 |
|---|---|
| 步驟二 | 確定所有事件都被紀錄下來。閉路電視可以讓警方和體育俱樂部監督及紀錄運動暴動中有嫌疑的元兇。 |
| 步驟三 | 將所有事件分類。像口頭辱罵的暴力行爲，必須在特定的環境條件之下被仔細地考慮。 |
| 步驟四 | 尋求預防措施。如果發生了偷竊更衣室內物品的情事，是否有任何方式確定隨時有人員配置或新的保全系統？譬如，游泳池較常使用個人寄物櫃，而非籃子。 |
| 步驟五 | 決定應做之事。計劃用來控制監督足球觀眾的識別證系統，最後還是被泰勒報告書否決了，因爲這是一項不適當的措施。利用更進一步的治安維持和訓練來取代這原本的概念。 |
| 步驟六 | 將措施付諸實行。政策和程序必須提出證據證明，並告知所有雇員和使用者。舉例來說，大多數的零售通路都有一個顧客服務方針，用來降低員工和顧客之間可能演變成難以解決的情況。 |
| 步驟七 | 檢討並評估方針。學習本章的所有章節時，法規和條例也不斷地修正和更新。譬如，1999年的游泳池檢康與安全管理條例取代了先前1998年的游泳池安全條例。 |

Reading Football Club Ltd），我們看到25萬英鎊的損害賠償判給了因瑞汀隊和布里斯托市之戰第四節比賽中的足球惡棍而受傷的警官。

　　所有選擇要從事人和關於身體運動的個體，譬如足球或橄欖球，都必須接受在運動中會有不可避免的風險存在之事實。然而，任何一個球員也確實應盡到對其他球員的道義，不論是業餘或職業的。的確，一個行動魯莽或故意引發傷害的球員會造成疏忽。因此，一個以完全無法令人接受的方式讓其他球員或觀眾受到傷害的球員，無論是因爲魯莽還是故意，根據法律規定，受傷的一方有權要求賠償。有一

個著名的例子，即艾力克肯通納（Eric Cantona）將一名用刺棒驅趕
他的足球迷踢出場外。

運動場上的身體暴力行為入侵體育界的程度已經越來越高了，其
中一些最廣為宣傳的事件包括1994年艾略特對山德斯和利物浦足球
聯隊（Elliot v Saunders and Liverpool FC）以及1994年歐尼爾對費沙
努（O'Neil v Fashanu）。歐尼爾在1994年10月，他第一次為諾里其市
（Norwich City）上場比賽，和約翰費沙努發生衝突之後，收到一筆得
自法院裁決的7萬英鎊賠償款項。雖然這項判決在人身攻擊的辯解之
後被撤銷，但是這暗示著未盡照料之責。

運動產業的訴訟看來似乎在這一類的案子之後廣開其門，但是就
在歐尼爾的案子發生後幾個月，艾略特對山德斯和利物浦足球聯隊的
案子中，我們看到艾略特遭受類似的傷害，而這些傷害幾乎已經結束
了他的足球生涯。我們發現判決有違原告（艾略特）。

1989年足球觀眾法案第一篇（Part One of the Football Spectators
Act）提議在足球聯賽、某某盃足球賽、英格蘭或威爾斯舉行的國際
比賽中對所有觀眾採用強制會員或識別證。這項提議最初是由少數幾
個俱樂部所設計主導，盧頓市（Luton）是其中一個。他們期待著促
成身分確認，最後要排除有嫌疑的惡棍，或是先前曾在運動盛會中造
成暴力事件或損害紀錄的觀眾。此一方案的採用，雖然會招致俱樂部
和支持者花費更多的成本，但是卻也對在十字轉門的排隊人潮、壅
塞、混亂有其貢獻。1990年的泰勒報告書建議該方案暫緩實施，因
為此方案未對目前引起人群混亂的因素有直接的幫助。舉例來說，該
方案並未預防像希爾斯伯勒事件的災難，此事件並非因暴力行為而引
起。

足球觀眾法案第二篇與足球球迷到國外旅遊的管理與限制有關。
的確，在國外的暴亂事件發生以後，所有英國足球隊伍都被禁止在歐
洲出賽兩年。這對First Division俱樂部以及從歐洲競賽中可得的獎金

都具有破壞性極大的影響。

## 有關財產的安全防護

用於休閒遊憩環境中的建築物、場地和設備暴露於某些威脅之中，主要是竊盜行為，但是也有一些是損害或破壞。譬如，1997年西格蘭全國大賽馬（Seagram Grand National），一顆設有密碼的炸彈使得比賽延後至隔天才舉行。而這個事件是一個經過充分排演及組織的緊急程序絕佳的公開示範。

從一些建築物中偷竊設備或是從工作人員或顧客身上偷竊個人物品，可能會因一些基本的安全防護預防措施而打消念頭。這些措施包括：

1. 閉路電視的運用。不只具有威懾力量，也是一種可以提供過程紀錄使警方或組織辨識可能發生事件的工具，並立刻處理之，譬如運用在運動場上。或是為了相關目的運用連續鏡頭來拍攝。閉路電視可以用來監視通道等區域，譬如出入口、停車場和露天階梯看台，一方面保護工作人員和顧客，另一方面提高保全人員的工作素質。

2. 在所有對外的門窗裝上適當的保全鎖是很重要的，但是像櫃檯、用品店、單人區域，亦即夜間在加油站輪班等高危險區域，必須有更多的保護措施。譬如，放置橫跨的門窗木棒或活動遮板，設置受到破壞時會啟動警報系統的光束和壓力感應設備。

3. 採用會員資格和會員卡。雖然此舉被足球總會否決，但仍提供運動中心和健身俱樂部的經營者一個控制系統。藉此，他們可以檢查在該場所中所有人的詳細資料，並拒絕其他人進入。通常會員卡有刷卡的機制，讓每個會員有不同的識別密碼，保全系統不需鑰匙即可定期自動更改。大部分的連鎖飯店，譬如喜來登，利用這個系統讓

中央電腦為每一位賓客設定新的個人識別號。

4. 運動中心和休閒中心的更衣設備極易遭竊。有一些中心用的是籃筐系統（basket system），由人員隨時操縱，通常在各個房間之間工作。某些中心則提供個人寄物櫃。

## 有關金錢的安全防護

休閒遊憩業基本上是一個和付款的買賣有關的服務提供者，儘管通常都是現金交易而很少以支票付款，但是今日使用信用卡或借方卡（debit cards）的趨勢正穩定地與日俱增。

在休閒遊憩業中，竊盜發生的機會在許多以金錢交易的地方很高。下面列出一些地點：

- 各種活動的入口
- 餐飲部
- 賭場
- 交通運輸系統和計程車費
- 遊樂園中娛樂設施的付款

為了降低竊盜和員工與遊客詐騙的風險，休閒遊憩業的經營者正引進更安全的付款方式，譬如，樂高樂園的入場券可能必須以電話預約及付款，讓遊客領票並且能提前入園，省去排隊的時間。同樣地，溫布利競技場的訂票室也接受信用卡付款，再將票券郵寄給訂票者。某些健身俱樂部實施會員制度，讓顧客每月付一次款，因而減少了在交易一開始的地點進行現金交易的需要。甚至連德斯高加油站（Tesco petrol stations）也採用在打氣設備付款的方法，改善顧客和員工的安全問題。

　　然而，自動交易系統的增加和信用卡的使用已經導致詐騙問題越來越多，最廣為大家所知的詐騙例子之一，結果是讓尼克李森（Nick Leeson）入獄服刑長達六年半。

　　1995年12月2日的泰晤士報描述了事件的始末：

「根據法蘭克福的檢察官所說，尼克李森被控在一筆美金8,100萬（5,200萬英鎊）的交易中偽造華爾街證券經紀公司經理的簽名。讓李森先生入獄直到引渡至新加坡的辯解細節，揭發出28歲的銀行家據稱偽造了斯比爾的李察何根（Richard Hogan of Spear）、李茲（Leeds）和凱洛格（Kellogg）的簽名。檢察官漢斯何曼艾克特（Hans-Herman Eckert）說，一份從新加坡寄出的文件副本，其大意是說，斯比爾、李茲和凱洛格轉了1億800萬德國馬克到新加坡的霸菱期貨（Baring Futures），利用日經225家公司股票交易市場指數來圖利。檢察官辦公室說，新加坡司法部堅稱李森先生利用這份文件作為擔保，以獲得新加坡花旗銀行的貸款。這些錢據宣稱是用來進行霸菱倒閉前最後一個禮拜的股票交易。」

## 有關資訊的安全防護

　　對資訊的兩個主要風險來自竊盜或火災。1970年代和1980年代初期，大部分的資訊和資料以書面型式儲存，現在則已經改變了，因為大部分的資訊藉由電子方式接收與儲存。這個變化尚未降低竊盜或火災的風險，就已經戲劇性地改善了資訊和資料的處理和傳送。但是，由於它自己的成功和創新，也創造出更深一層的風險。

　　1999年的資料保護法（Data Protection Act）提供法律保護以對抗非法使用或電子儲存資訊的損失。

## 評鑑證明

本單元對外做評鑑。你必須說明你對兩種休閒遊憩場地或活動如何管理他們的健康、安全和保全責任的瞭解，包括他們如何：

- 符合相關法律規定
- 確保員工和遊客的安全工作環境
- 確保員工和遊客的安全防護
- 執行風險評估。

下面的案例研究根據Edexcel Awarding Body的外部評鑑程序，提供作業的範本。指導教授可以把此作業當作習題，或者，如果中心進入六月份考季時，也可當作一月份的模擬考。

建議評鑑問題的時間為2小時30分，請考慮外部評鑑的時間配置。

# 卡恩布瑞斯（Carn Braith）的體育節

## 城鎮

卡恩布瑞斯，有著美麗的景緻，起伏的景色和令人屏息的海岸線，從前是坐落於康瓦爾（Cornwall）中心的一個工業城。以前，卡恩布瑞斯依靠鍍錫業，現在，觀光業是最大的工作機會。卡恩布瑞斯和它週邊的村莊慢慢轉變為愉快假期的城鎮。

這個區域因為它的體育才能廣為人知，特別是橄欖球，因為地主隊定期參加全國性的決賽。而由於體育公會的存在，藉著去年在卡恩

山腳下—由卡恩布瑞斯境內的山而得名—就在現有的活動中心的場地
上所建立的新運動跑道,更進一步地提昇了這些才能。

## 體育節

過去20年中的每一年,卡恩行政區議會透過體育活動發展單位
已經舉辦過成功的體育節。今年為了慶祝跑道落成一週年,他們計劃
將迷你兩項運動(即自由車╱賽跑)含括在內,希望吸引到300位比
賽選手。

## 管理團隊

羅傑普蘭克(Roger Plank),資深體育活動發展專員,去年跑道
首次啓用時被指派到當地主持組織委員會。雖然他以前已經安排過許
多體育節慶,普蘭克先生卻相當謙讓,他不喜歡站在幕前,因此授權
給十人小組的所有成員,讓他與之保持距離協調這個計劃。

在過去,就已經有困難存在。舉例來說,南西特殊奧運會(the
South West Special Olympics),一個普蘭克先生曾經安排過的盛會,
當地的運動員住宿問題發生時,他冷淡的管理態度強調出他不想被連
絡上,而問題也無法適當地解決,最後,運動員整個週末都必須共用
設備。

## 慶祝活動

卡恩布瑞斯的體育節包括各式各樣的體育活動,譬如游泳、一隊
五人的足球賽、室內划船、室內曲棍球等。所有活動都在卡恩布瑞斯
活動中心舉行。

田徑跑道的內野區域之外，這一天有許多從村莊自願前來設攤的攤位，有糕餅攤、家庭自製三明治和漢堡、冰淇淋熟食店、小吃店等，像茶水壺就是自助式的設備。

現場演唱的樂團在志工用舊啤酒桶、鷹架和厚木板臨時搭建的舞台上炒熱這一天的氣氛；音響系統的電線藏在塑膠布下面，連接著提供小孩理想玩耍場地的發電機。

## 迷你兩項運動

迷你兩項運動的路段都沿著村莊繞一圈。他們的路線沿著狹窄的鄉間小路彎彎曲曲地穿過村莊，但是他們有單行道系統，直到他們從連接跑道終點的大門進入體育中心的場地為止。

競賽者將他們的自行車留在折返點，然後繼續路跑的部分，折返點位於波塔盧（Porta loos）後面，有良好的圍欄。接著，跑者通過同一個出口大門離開競技場，在下次進入競技場跑完跑道一圈之前，繼續在村莊裡跑另外一圈。回到競技場跑完一圈之後，他們獲贈一枚紀念獎章，還可以用塑膠杯裝大桶子裡的水來喝。如果他們需要吃東西的話，他們可以走到設在內野的攤位。此活動的更衣室位於體育中心裡面。

羅傑普蘭克已經和當地的扶輪社洽商，讓扶輪社員作為建議路線的工作人員。他已經詢問社員中是否有人擁有急救證照，因為他需要一些工作人員在路線經過的各個點負責急救員的工作。

為了讓路線沿線的氣氛和競技場內一樣好，他們寄了一些信函給在路線上的酒吧，鼓勵他們舉辦更多讓觀眾觀賞比賽的活動。

在這一天的尾聲時，西巴斯汀柯伊（Sebastian Coe）會在競技場中的舞台舉行的頒獎典禮上頒獎。

## 卡恩布瑞斯迷你兩項運動

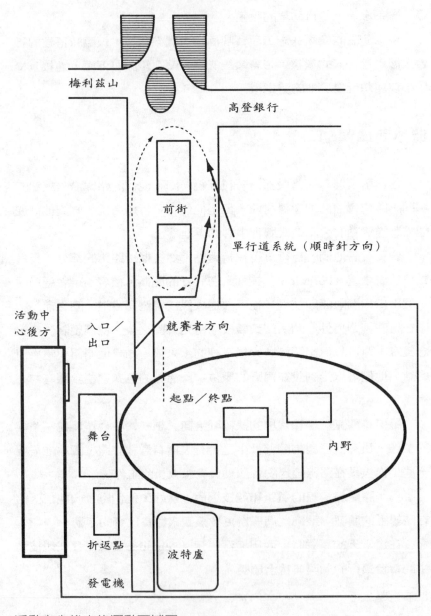

梅利茲山

高登銀行

前街

單行道系統（順時針方向）

活動中心後方

入口／出口

競賽者方向

起點／終點

舞台

內野

折返點

波特盧

發電機

活動中心後方的運動區域圖

## 卡恩布瑞斯活動中心

　　活動中心內部有許多其他活動預定要進行，包括夏季競賽計劃，此計畫接管了未充分利用的壁球場，在每年七月和八月供5到8歲的兒童使用。活動中心的其他部分還包括25公尺游泳池、有五個羽球場的多功能體育館、酒吧、乾濕兩用更衣室、接待區、經理辦公室、機房。

活動中心內部圖

## 員工的職責

　　這一年內，該中心以基本的人事架構維持著，有經理羅伊阿爾巴

尼（Roy Albany）和理事海倫。海倫最近才提出通知，表示她的工作並未滿足她對發展和訓練的需要和期望。她受該中心僱用的五年內，一直用同一套電腦設備工作，就是DOS。另外有三個全職的職員，其中有兩個遊憩助理蓋瑞和約翰，受僱於巡邏游泳池和體育館，豪爾則是泳池機房運轉師。

在夏季的幾個月內，爲了涵蓋多餘的需求，譬如競賽計劃和體育節，中心僱用以時薪計的離校就業者，並加入使用者團體的志工，例如家長等。他們被賦予和全職工作者相同的職責，包括收錢以及晚上把場地上鎖。尤其是在酒吧舉行每週一次的撞球比賽之後，通常是週四晚上，大概都要工作到半夜。

## 儲藏

這些年來，體育活動發展單位利用機房中的儲藏櫃收藏一些設備，譬如摺疊桌、衣服、旗幟、海報、標誌、桶子等等，全部都一樣一樣整齊地疊在一起，幾乎要碰到天花板。儲藏室的空間有限，所以像油漆、除草劑、煙霧劑、膠黏劑以及用於本中心各處的清潔用品等其他物品也收藏在此儲藏櫃中。這種做法讓這個區域非常狹窄且通風不良，尤其是體育中心的主鍋爐就在正對面，又緊鄰游泳池的汲水系統。

## 場地檢查

由於兒童競賽計劃必須向社福部申報，因此社福部負責8歲以下兒童事宜的專員卡莫爾（Carmel）每年都會造訪該中心，進行場地和設備的檢查。去年在她造訪之後，她曾要求健康與安全部門委員會的一員彼得陪她一起去。

造訪當天，也就是體育節的前一個禮拜，這兩位專員觀察到下面幾項事情：

- 當他們走上入口階梯時，他們對擦得非常光亮的大門和散發著微光的整個接待區的地板感到印象深刻。他們由海倫接待，而那天是海倫另覓他職前的最後一天上班。她關掉自己的 CD 唱盤，這個唱盤也連接著中心廣播系統。她想要印出辨識標籤，但是因為電腦當機，所有內容都不見了，所以這兩位專員並未簽到就進入中心。一位兼職員工傑森匆匆忙忙地闖入，問海倫有沒有人拿了他的學校工作服，他昨晚在撞球比賽後要將酒吧上鎖之前留在酒吧了。

- 當他們進到羅伊的辦公室，他用微笑歡迎他們，並對獲得第六次兒童競賽計劃的事自吹自擂。因為該計劃曾是他冒險而做的事業，羅伊非常自豪於之前的成功，還說那些小孩用蹦床時有多興奮。他的辦公室則因為四散的保險證明而顯得很亂。健康與安全部門的海報疊在書桌的一端，但是他向這兩位專員保證，他馬上就可以向他們做簡報，可是體育節的所有組織工作此刻正在進行，所以他還撥不出時間。

- 電話響了，是海倫從接待櫃檯打來的：她報告說，體育館發生意外事件。羅伊要她打電話給游泳池邊的約翰，因為他是指定的急救員，如果有必要的話，處理該事件要填寫 F2508 號表單。

- 他們離開辦公室，經過體育館。羅伊很高興看到約翰已經成功地將傷者處理好。這名傷者在地板上滑倒後有腦震盪的現象，因為他的頭重重地撞到羽球網架，還打翻了他放在邊線上的水。救護車的聲音震天響，安全專員很高興看到整個體育館和體育中心的走廊都有恰當的安全標誌和禁止標誌，但

是卻對體育館後面的安全出口上鎖詢問其理由。

• 最後，兩位專員分道揚鑣。卡莫爾被壁球場傳來的兒童尖叫
  聲所吸引，在那裡她看到28個小朋友正在其中一個場地玩遊
  戲。而此時，另外一位安全專員彼得則對機房進行檢查，他
  看到機房中某個之前描述過的房間。豪爾，機房運轉師，踩
  熄地板上的香煙之後，領著彼得到處看。

# 卡恩布瑞司案例研究問券

1. 在體育節安排期間，羅傑普蘭克必須取得一些主管機關的核准。請
   說出三個主管機關、所需的核准證件，以及取得核准的原因。

2. 請指出任何一個可能會在迷你兩項運動中發生的重大危險。這些危
   險要如何降低或消除？

3. 羅傑希望藉著由扶輪社員擔任體育競賽的工作人員，兩項運動的路
   線就會容易遵行且安全，因為他希望某些工作人員具備急救證照。
   羅傑的假設安全嗎？體育競賽的工作人員應該做任何預防措施嗎？
   如果需要的話，請說明何種預防措施及其原因。

4. 提出一個對活動中發生的緊急狀況、小插曲、一般運作一定會迅速
   回應的溝通策略。

5. 保全是兩項運動的大問題，尤其是折返點會有多達300台自行車。
   請針對如何對此監督做出建議。還有什麼保全問題可能會發生？

6. 內野的活動也顯現出一些健康上的風險。請指出三種危險，並說明
   你如何將其降至最低。

7. 除了兩項運動要求的急救規定外，在此運動競技場中需要何種急救
   的預防措施？請列出五項你預期會在本區內野和出入口發生的急救
   事件。

8. 在你造訪卡恩布瑞司體育中心期間，請就你所見，代表健康與安全專員彼得進行風險評估。

9. 請寫一份報告，概述你觀察到該中心管理不善的部分。請確定羅伊的法定責任，並提出幾個疏忽的例子。請列出他違反的法律規定條文，並就你觀察到的任何一個不適當的業務範圍提出建議。

10. 卡莫爾，社會服務專員，起草了一份報告，概述她對該中心對5到8歲兒童所做準備的觀察。你認為她觀察到的主要問題為何？

# 你不能不知道？

◆ 1999年泳池健康與安全管理條例（Managing Health and Safety in Swimming Pools），由健康與安全委員會（HSC）及英格蘭體育協會發行，蘇格蘭、威爾斯和北愛爾蘭體育政務會贊助，以取代1998年的指導方針。

◆ 1999年訓練品質工作局（Training Quality Service）已經發出900張以上的執照給冒險運動供應商，這些供應商由1996年施行的冒險活動發照條例（Adventure Activities Licensing Regulation）所管理。

◆ 更近一起交通慘劇發生於1999年10月5日拉布羅克樹林（Ladbroke Grove）的火車意外，這起慘劇造成30人喪命，160人受傷。

◆ 教堂附近的酒吧星期天不准營業。

◆ 在游泳池畔滑倒和跌倒、體育館的意外、教練的責任，都名列對單一或複合場地經營者保險索賠的前十名。然而，證據顯示，若經營者確定危險源並提供風險管理的計劃，則可以大幅減少這類索賠的頻率。

◆ 1999年時，健康與安全執行委員會對拉布羅克樹林（Ladbroke Grove）的火車意外進行徹底調查。

◆ 英國治安法庭（Magistrates Court）審理的最重罰金是2萬英鎊，而高等法院的罰金則無限制。監禁最高可判兩年。

◆ 人工操作條例（Manual Handling Regulations）並沒有設定確切的界線，譬如一個人可以負重多少。他們的目標在於減少負重受傷的事件發生。

◆ 1992年的工作時個人防護裝備條例規定，航空器附近的工作人員必須穿著高能見度的服裝。

個人防護裝備永遠是最後一道防線。

◆ 每年約有2,000件因工作上的化學藥品而發生意外的案例。

◆ 只有大約40%的大型工作場所之意外事件被通報。

◆ 多重傷害、骨折、腦震盪或內傷是三種最主要的致命性傷害。

◆ 1991至1997年間，健康與安全執行委員會收到26件發生於運動及遊憩產業的致命性傷害通報。

◆ 1999年10月1日新法令「健康與安全法」的海報和傳單發放出來，英國所有雇主必須為他們僱用的人做準備。

◆ 僱用不到50個員工的公司，其致命傷害和重大傷害發生的機率是僱用超過1,000個員工的公司發生機率的兩倍以上。

◆ 意外事件最重要的原因在於人的錯誤，而人們在他們自己家中受到傷害的次數比任何地方都多。

◆ 造訪英國皇家災害防止協會的網站www.rospa.co.uk實在非常值得，這個網站包括和安全有關的實用實例、數據和文章。

◆ 0到4歲的兒童佔了意外事件最大的原因。

◆ 每年約有10名兒童因跌倒（摔落）而死亡。

◆ 根據《整頓足球惡棍》（Policing Football Hooliganism）之報導，據估計，週六在英格蘭和威爾斯的足球比賽每年最少要花掉2,200萬

英鎊來維持秩序，每週要動用5,000名警員。

## 討　論

◆ 民法（Civil Law）和刑法（Criminal Law）有何不同？

◆ 詳讀有關工作場所的狀態之章節，標出重要部分。

將這些重要部分劃分爲四個不同的領域。

想想你工作的地方，是否有這四個領域中的任何一個需要注意？是

哪幾個？需要做些什麼？

◆ 只有40%的傷害被通報，這樣的數據非常低。你覺得雇主爲什麼會

忽略其他60%？

◆ 商店專用信用卡和忠誠卡（loyalty card）被許多休閒遊憩業的供應

商使用，譬如超級市場、體育中心、零售出口商等。除了推銷他們

的服務給更多使用的人，請問供應商會利用從這些專用信用卡擷取

資訊嗎？

◆ 英國現任的體育大臣是誰？

◆ 請討論利用這兩種更衣設備系統的意義。哪一種最安全？爲什麼？

## 重要術語

◆ **風險（Risk）**：考慮所有已經施行的預防措施，風險伴隨著發生傷

害、損失、危害的可能性。

◆ **危險**（Hazard）：指可能導致任何人受到傷害的所有事務，譬如化學、裝置、外表、個人能力、環境。

◆ **風險**（Risk）：指任何人可能因危險而受到傷害的機會。

◆ **風險評估**（Risk assessment）：是工作場所中（體育活動）潛在危險最周延的檢查，並做出必要的警告以減低這些風險。

# 3

# 運動產業

## 目標及宗旨

經由此單元的學習，我們可以：

* 研究運動產業各種錯綜複雜的結構
* 了解運動產業透過參與其中的媒介對人們的生活所產生的巨大
  衝擊
* 研究運動產業的結構、經濟影響、組織及資金來源
* 檢視運動和傳播媒體之間的關係
* 指出目前運動產業的趨勢以及運動與大眾傳播媒體之間的關係

## 前言

　　運動產業充滿生氣、有活力，不斷地變化，同時也有非常多的種
類，從流行的田徑服裝到德比賽馬（the Derby）中的賭馬，從健身俱
樂部到包含最新式的餐飲及傳播媒體設備之運動場，這一切一切都涵
蓋在內。在改變人們生活的科技改革及媒體改革中，運動首當其衝，
無論是上網購買田徑服裝、在地區性體育場中利用電腦評估體適能，
抑或收看每場重要賽事的收費電視。

 **課程活動**

### 研究運動

　　本單元的評估中，你必須對兩種運動做徹底的調查研究。現在先確定你希望的研究重點為何種運動。

## 運動產業的性質

## 運動用品─當代的流行

　　運動服和休閒服的逐漸普及是近幾年來的重要流行之一，而這個成長也讓許多主要街道上的聯鎖店林立─譬如第一體育用品公司（First Sport）、傑蒂體育用品公司（JD Sport）、JJB 體育用品公司─他們全都在爭食競爭激烈的休閒服市場的佔有率大餅。

　　體育活動的零售重點已經從販售簡單的運動服和運動用品轉移到提供大範圍的休閒服市場，這些都反映在複製杉（replica）、流行的膠底帆布運動鞋、休閒服飾的成長上，而商業區近郊的大賣場也如雨後春筍般出現。

　　阿迪達斯（Adidas）、耐吉（Nike）、銳步（Reebok）、Umbro 等主要製造品牌，已經變成眾所皆知的名字，而他們富有想樣力的行銷方式也讓公司的商標立刻就被人認出來。當然，運動服裝公司必須仔細思考他們的形象及市場定位為何。大部分有吸引力的休閒服飾都有積極或喜好體育活動的形象，因為這個原因，休閒服飾公司繼續以主導地位在活躍的體育背景中行銷他們的產品，即使現實中他們訴諸於

廣大的顧客層，其中大多數的顧客並不是必要的積極體育參與者。

　　製造運動用品的公司以好幾種方式迎合大眾的喜好，以傳達他們在體育方面的訴求。

- 休閒活動公司有時會邀請體育明星為他們的產品做廣告。這幾年，耐吉請到足球球員艾立克肯通那（Eric Cantona）及伊恩萊特（Ian Wright）做廣告。羅那度（Ronaldo）和巴西隊也為1998年世界盃足球賽做電視廣告。
- 某些廣告慎重其事地表現出使用他們產品的人之「草根性」形象，以便將公司描繪成適合各種運動階層的積極性體育服飾廠商。
- 為產品背書（Product endorsement）是銷售品牌名稱一個很有用的方法。當運動明星在運動場上穿著特定品牌的鞋子或使

提姆亨曼（Tim Henman）舉例說明商品的廣告推銷如何幫助銷售體育用品

資料來源：© actionplus

用某個特定的裝備時，這就是對該產品最好的推薦。當舉足
輕重的運動明星用了某個體育用品或以在比賽中此獲勝時，
該項體育用品的形象或外觀就會受益良多，尤其是當這些運
動明星贏得比賽時。為了取得領先的地位和成功的運動用品
聲譽，各家廠商在使用運動用品和為產品背書上有激烈的競
爭，譬如溫布頓網球賽時第一種子球員使用的網球拍。

• 商品的廣告推銷（Merchandising）幾乎是目前所有專業體育
  俱樂部的首要之務。在十年的時間裡，俱樂部的商店已經從
  小型的、通路不連貫、通常位在偏僻角落的小攤子，轉變為
  現代化、空間寬敞、位於劇院觀眾席的商店或大賣場中。現
  在球迷可以買到任何東西，從俱樂部的枕頭套到壁紙，全都
  印有俱樂部專屬的顏色和商標。我們1990年代在複製的運動
  用品（replica kits）的銷售量和普及率看到了驚人的成長。當
  橄欖球引領風騷時，13人制橄欖球、15人制橄欖球和周日板
  球聯盟的運動配件變得相當流行，複製運動衫也變成橄欖球
  場觀眾席上主要的流行配件。

商品的廣告推銷現在對許多俱樂部和原本在主要街道及購物商場
中的零售商行及新開幕的商店來說，已經成為很重要的一部份。但
是，運動俱樂部從商品的廣告推銷賺得的高收入在1990年代卻遭受
考驗。因為有一些俱樂部為了減少銷售產品的壽命，每兩三年一接到
通知就改變他們的配件設計。結果，運動配件改變的時候，由橄欖球
專門小組(Football Task Force)提出的提案之一就被用在公開發行的政
策上。

運動用品公司以各式各樣的管道變成了贊助商，譬如雪梨奧運會
時，阿迪達斯提供運動配件給英國隊，或是JJB體育用品公司贊助歐
瑞爾橄欖球聯盟（Orrell Rugby Union）和威根橄欖球聯合俱樂部

複製配件現在隨處都被穿戴,不是只有在運動場上流行。

資料來源:© actionplus

(Wigan Rugby Clubs)及威根體育橄欖球俱樂部(Wigan Athletic Football Club)。但是,體育活動的贊助有著激烈的競爭,我們常可見到來自各種經濟部門的財務贊助,譬如鄧巴橄欖球聯盟(Allied Dunbar Rugby Premiership)或安盛集團贊助的足總盃足球賽。

　　某些公司或品牌名稱在參加特殊體育活動的競爭者之間眾所皆知,舉例如下:

- 岡恩莫爾板球設備(Gunn and Moore)
- 米特橄欖球、護具、脛墊(Mitre)
- 史萊然格或威爾森網球拍、壁球拍(Slazenger or Wilson)
- 卡爾頓羽球拍及羽球(Carlton)
- Speedo泳衣

 **課程活動**

### 發現品牌名稱

仔細閱讀一些全國性報紙的體育版，做一張表列出所有運動用品公司，無論是人們身上穿戴之有品牌的運動衫或人們使用的有品牌之運動用品。

 **個案研究—運動用品零售部門**

運動用品零售部門是個有著高度競爭性、機動性、發展快速的產業，在1990年代經歷了迅速的變革。以下我們檢視三個主要的參與者：

1. JJB 體育用品公司 1998 年時藉著取得體育分部（Sports Division）的254家店，加上自己本身現有的202家店，1999年底的時候，他們總共有471家店在營業，包括270家主要街道上的商店，185家大型商場，以及16家小型專櫃。自從1995年起，JJB 體育用品公司就開始快速成長，當時 JJB 只有126家店，營業額為6,051萬英鎊。

2. 布雷克斯休閒集團（Blacks Leisure Group）也是其中一個運動用品零售商，而第一體育用品公司（First Sport）應該是他們較為人所熟知的銷售管道，他們在英國FILA也佔有股份。1999年時，他們的零售部門有182家店在營業，包括第一體育用品公司的124家店，40家布雷克斯戶外用品（Blacks Outdoor），以及18家活力冒險（Active Venture）商店。

3. 傑蒂體育用品公司（JD Sports）在1999年時有120家商店營業，其

中有 17 家店在鄉鎮外圍或城外。

　　JJB 體育用品公司和體育分部的營業額或收入相加，已經完全讓他們變成二十一世紀初運動用品零售部門的佼佼者，如表 3.1 所示。

| | |
|---|---|
| JJB 體育用品公司（包括體育分部） | 372,980,000 英鎊 |
| 　第一體育用品公司 | 99,300,000 英鎊 |
| 　布雷克斯戶外用品 | 27,500,000 英鎊 |
| 　活力冒險 | 11,700,000 英鎊 |
| 布雷克斯休閒集團（零售部門） | 138,500,000 英鎊 |
| 傑蒂體育用品公司 | 142,600,000 英鎊 |

表 3.1　1999 年體育用品零售營業額

　　體育用品零售聯鎖店的營業額由四個主要種類而來：

1. 鞋類
2. 服飾
3. 運動員專屬配件
4. 用具和配件

　　表 3.2 為某些公司各種產品組合的簡單分析，顯示出服飾和鞋類的優勢。或許我們會對複製配件所佔比率不高感到驚訝，因為在許多新式的體育用品店中可看到它優越的成績。

 課程活動

### 那些訓練器材值多少錢？

　　在你認識的人之中進行一個快速的調查，詢問他們過去六個月

中，在每一種體育用品上花費多少錢。

與表3.2相較，結果為何？

| | JJB | 體育部門 | 第一體育用品 |
|---|---|---|---|
| 服飾 | 43% | 49% | 50% |
| 鞋類 | 30% | 33% | 40% |
| 用具和配件 | 13% | 18% | 6% |
| 運動員專屬配件 | 14% | * | 4% |
| 總計 | 100% | 100% | 100% |

*數量極少，涵括在服飾中

表3.2 1999年體育用品零售商的產品組合

資料來源：改寫自布雷克斯休閒集團、傑蒂體育用品公司、JJB體育用品公司
1999年年報

## 國家的運動設施

「加地夫新建的千禧體育場（Millennium Stadium in Cardiff）、漢
普登的夢幻之境（Hampden's Field of Dream）、貝爾法斯特的奧
得賽（Belfast's Odyssey），以及其他令人印象深刻的運動場地，
都屬於英國耗資50億英鎊的千禧計畫——是世界上同質計畫中最
大的一個。這些都是運動的殿堂——是熱衷體育者的聖地。」

　　　　　　　　　　　　　　　　　　　　　　　　　　　　──英國旅遊局

　　一流的運動場地是我們國家的文化遺產中很重要而且受到很多關
愛的部分，像溫布利（Wimbly）、舊特拉福（Old Trafford）、墨里費
爾德（Murrayfield）、崔肯南（Twickenham）、羅德斯（Lords）、黑丁
利（Headingly）等場地，都為全世界熱衷體育的人所熟知。而銀石
（Silverstone）和布蘭黑契（Brands Hatch）的跑道、安特利

（Aintree）、亞斯克（Ascot）和紐馬克（Newmarket）的賽馬跑道、聖
安德魯斯（St. Andrews）的高爾夫球場、溫布頓的網球錦標賽場地
等，則是從以往就是國際間知名的運動場地。簡而言之，這些場地在
我們的文化、體育生活、古蹟遺產、現存歷史上佔了很重要的地位。

## 1990年代變革的力量

在1990年時，大部分的運動場地仍然起源於戰前，通常有著以
下特徵：觀眾席的視野較差，柱子旁邊的座位視線被擋住，交通運
輸、廁所、吃點心飲料的場所也不足。對許多破舊不堪的設施來說，
前途堪慮。但是在1990年代，體育場所的標準有了徹底的改善。

1971年到1989年之間，布拉福Ibox和希爾斯伯勒的慘劇突顯出
對體育場重新審查的必要性。很多運動場地已經過時，無法滿足消費
者新的需求和期望，另外，這些場地其實也不甚安全。

在某些場地，像卻爾西的史丹福橋（Stanford Bridge Chelsea），
1970年代和1980年代為了改善安全性和更好的觀眾席而蓋了新的場
地，但是這些場地常常孤立於對現代化的努力之外，不符合他們設置
的其他體育場之一貫風格。直到1990年代，觀眾席的重建才開始有
了長足的進步。在這些進步的背後，有四股主要力量：

1. 尾隨1989年希爾斯伯勒慘劇而來的，是1996年足球支持者互相推
擠致死。該案委任泰勒法官調查，他提出泰勒法官報告書（Lord
Justice Taylor Report）。報告書中建議，1994及1995年球季開始
時，在英格蘭的最上面兩個區採用類似於蘇格蘭採用的方法，亦即
使用全座位式的足球場。這不僅強迫足球運動做出改變，對運動場
地的變革也是一種推力。

2. 這恰巧和新一代的體育場設計及媒體技術同時發生，對於英國體育
場的場地設施遠遠落後於其他地區的意識也逐漸高漲。人們的期望

和標準改變了，像1990年義大利世界盃足球賽和巴塞隆納奧運會、亞特蘭大奧運會等盛會的電視轉播，讓人們看到其他國家的場地，相較之下，英國的場地顯得非常老舊。

3. 破舊不堪、年久失修的看臺對額外的收益僅能提供有限的機會。許多場地無法對成長的機會和結合承辦筵席、套裝娛樂、宴客會議、商品的廣告推銷、新式的點心商店和媒體設備的需求做出反應。

4. 1994年開始的國家彩券（National Lottery）提供了更多的推力。彩券為新的溫布利體育場集資，還透過千禧年計畫委員會（Millennium Commission）提供了4,600萬英鎊建造加地夫的千禧體育場。（資料來源：加地夫研究中心《千禧體育場的經濟影響》）

## 二十一世紀的發展

一流場地的最後一次發展，觀眾席有清楚的視線，點心飲料商店有眾多選擇，有更寬敞的廣場，顧客的舒適標準也提昇了。新的場地不僅致力於便利顧客，還要吸引顧客。很多新的體育場有現代化的公司專門設宴款待的場地，另外還有吧台、遊戲室、餐廳、太空時代媒體等設施，都讓這些體育場變成數位通訊時代和付費電視時代中重要的散播消息場所。

幾乎所有的主流運動都已經改善了他們的場地設備，世代交替之際，這個過程看起來好像會一直延續下去。

**15人制橄欖球**（Rugby Union）—1999年，可容納73,000人，耗資1億2,100萬英鎊，宏偉的加地夫千禧體育場為世界盃15人制橄欖球開啟了巨蛋的屋頂。崔肯南和墨里費爾德在這幾年也經歷了重大的翻新，現在是適合二十一世紀一流的橄欖球競賽場。

**13人制橄欖球**（Rugby League）—傳統上，威根13人制橄欖球俱樂部和威根足球俱樂部在各自的場地比賽，這些場地最初建造於上

個世紀。1999年，擁有25,000個座位的JJB體育場開幕，耗資3,200
萬英鎊，該體育場作為共同使用的體育俱樂部，除此之外，擁有會議
及筵席的場地也是其特色。附屬於該體育場的是一個足球巨蛋體育
館，內有20個室內足球場。

網球—1997年新的一號網球場（Number 1 Court）在溫布頓的全
英俱樂部（All England Club）開幕，可容納11,000人以上的座位，將
1924年起使用的老舊看臺全部更換。

板球—羅德斯的新座（New Stand）在1998年開幕，附有現代化
的招待所和行政管理設施。

足球—1990年代，英格蘭和蘇格蘭有40個以上的俱樂部將自己

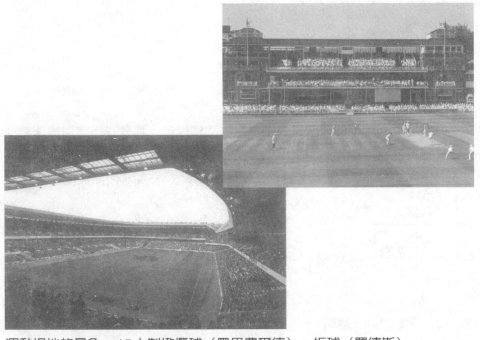

運動場地的景象：15人制橄欖球（墨里費爾德）；板球（羅德斯）
資料來源：© actionplus

的球場改爲全座位式的體育場，許多極爲新穎的建築物都在適應這個改變。某些俱樂部，像德貝郡（Derby County）、密得堡（Middlesborough）、聖約翰斯頓（St Johnstone）和森德蘭（Sunderland），已經在市中心所在地的邊緣地區建造全新場地，更符合二十一世紀的需要，也比維多利亞時代時偶爾選擇在市中心區的場地更容易開車前往。

賽馬─1990年代，像肯普頓公園（Kempton Park）、艾普森（Epsom）、固德伍德（Goodwood）、新伯里（Newbury）、切爾滕納姆（Cheltenham）等等賽馬場，已經都建造了新的看臺以因應現代觀衆的需要。紐馬克的正面看臺以大約1,600萬英鎊的費用重新建造，全部都使用最新的設施。

 課程活動

**運動場所結構上的改變**

利用你的研究調查中選定的兩種運動，盡量找出這兩種運動進行的場所名稱，並找出這些場所中主要設施最近所有的改變。

你可以從管理組織的網站開始著手進行。

 個案研究─安特利賽馬場

1970年代中期的時候，全國大賽馬（Grand National）的觀賽人數已經開始遞減。

1980年代，情況並沒有好轉，安特利賽馬場除了沒有長期的財源來度過難關之外，它的未來也因爲現代化的需要而充滿了不確定性。

安特利的場地設施對現代的休閒市場來說，並未具備適合的條件，場
地中許多看臺都需要更新。有很長一段時間，在安特利賽馬場舉行的
全國大賽馬似乎會成為最後一場比賽。

　　但是，大概在1980年代末期的時候，潮流變了。透過贊助商的
幫助，提供了穩定的財源，另外還有大規模的群眾支持。1992年，
耗資約700萬英鎊的新皇太后看臺（Queen Mother Stand）重新開放。
1998年，有四排座位的大公主看臺（Princess Royal）也追隨其腳步，
由歐洲基金（European funding）提供將近1,000萬英鎊的資助。這些
看臺都有現代化的設施以因應觀眾的舒適和公司招待。1999年，有
五萬人出席全國大賽馬，更有四萬人以上出席星期四和星期五的比
賽，讓這個盛會變成一個為期三天的賽馬節。

## 地方性的場地設施

　　如同一流的體育場所能夠變成國家引以自豪的來源，地方性的場
地設施也能夠成為市民的驕傲。地方性的體育場所為我們的健康、社
區、個人發展和生活品質提供了無法比擬的貢獻。

　　地方性體育場所的範圍，從自有小型俱樂部會館的地方性志工團
體之草地滾木球俱樂部，到當地的室內游泳池、健康俱樂部、操場或
半職業性的足球隊都有。

### 地方性場地設施的發展

　　1970年，地方當局提供的體育設施仍以傳統的室內游泳池和操場
為主，從那時起，在國營事業中有著現代化活動中心的體育設施，就
已經有了突破性的發展。在二十世紀晚期，我們也看到體育設施雙重
使用的成長，特別是休閒事業部門使用學校設施來進行傍晚或週末的

社區計畫。在民營事業方面，主要的發展之一是健身設備和私人體育場的成長。

二十一世紀初期，國家彩券（National Lottery）為地方性體育設施成長的新紀元提供了很大的助力。由於彩金通常只提供部分資金，所以為了合力蓋新的大型體育場或整修翻新原有的大型體育場，一些像學校和地方當局等機構的資金也會突然增加。

## 從大型體育場到活動中心

1970年代新場地開放時，被稱為大型體育館（sports centres），1990年代的時候，則普遍被稱為活動中心（leisure centres）。這個名稱的改變有很大的意義，說明了體育活動現在只是新式活動中心的一部份。對照其他形式的生理性活動，譬如有氧運動和舞蹈動作，或者對照其他休閒需求，譬如兒童的泳池派對和養老金受領者的下午茶舞

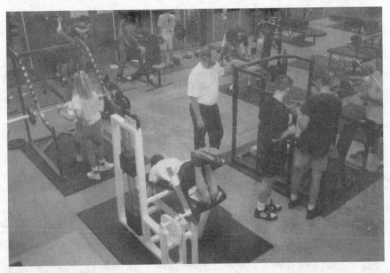

倫敦的大型體育館中的健身房
資料來源：Corbis

會，體育活動必須和時間、空間、資源競賽。

人們已經越來越重視身心休養方面的樂趣和個人的身心健康，因而造成健身房、私人訓練計劃、全科醫師推薦的組合計畫、腳底按摩的反射性療法或芳香療法等替代性療法的成長。

然而，這並不會永遠遵循著體育管理組織或傳統運動的利益。譬如，在1990年代，有滑水道和製浪機的休閒游泳池之成長不僅會對游泳、潛水、水球之類的運動有害，在教導兒童游泳的場地設施提供方面，諸如此類更廣泛的社會議題上，也會造成問題。

## 操場

操場是地方建設中最重要的區域之一，對我們的生活品質有不可或缺的貢獻。操場提供孩子們遊玩的場地，被用於複雜有組織的運動（structured sports）和簡單自由意志的運動（simple free-spirited play）。在許多城市裡，操場是「城市之肺」，對人們的身體健康和個人健全發展極有貢獻。

1993年，根據英國體育協會（英格蘭體育協會）的調查，光是英格蘭就有將近78,000個場地：

- 足球—39,000
- 橄欖球—8,000
- 板球—11,730
- 曲棍球—8,000
- 圓場棒球（rounders）—11,500

最近幾年來，人們非常關心操場在新建住宅區中被漠視的問題，就像新的住宅區和超級市場等。人們也害怕學校為了發展或在他們的操場上做建設的籌款活動，會進而出售他們的操場，此舉會造成空間的短少。請參閱稍後介紹的全國操場協會（National Playing Fields Association）的章節，裡面有更多資訊。

操場是重要的休閒設施

*資料來源：© actionplus*

 **課程活動**

### 地方性的運動場所

請找出附近哪裡有進行你正在研究的兩種運動，請做一張表列出這些場地。

## 場地設施的管理及維護

### 全國及地方性的發展

如果沒有適當的管理，在提供優良的全國性設施或地方性設施

時，就幾乎沒有立足之地。1990年代，場地設施的管理變成更注重顧客，而觀衆的期望和參與運動的人也改變了。

以地方性的層級來說，強制競標帶給私營企業公司管理地方當局所屬休閒場地設施的機會，因此，專門從事場地設施管理的民營公司就增多了。這不只發生在公營企業的場地設施上，有時候，擁有運動設施的私營企業公司也會僱用私人的體育事業經營者來爲他們管理設施。專門管理休閒設施的公司現在已經變成運動產業中一個重要且值得注意的構成要素。

以全國性的層級來說，最優良的運動場地管理正在改變當中。1990年代之前，重點通常放在群衆控制和群衆管理上，較不重視顧客服務及其舒適。在世代交替之際，人們了解到群衆控制、雜務管理（stewarding）和顧客服務是一整套相關聯的措施，對於顧客服務和顧及顧客期望的重視程度也日益升高，包括提供較佳的顧客使用設施，並提供受過良好訓練能協助觀衆的工作人員，也就是做好控制群衆的工作。的確，泰勒報告命令足球場提供足夠的受過訓練之服務人員，雜務管理和群衆控制現在則是顧客服務圖像的一部份。

## 追求（Quest）

1990年代期間，許多運動設施具備品質標準，譬如ISO9000（國際標準組織9000認證）。雖然這些標準通常都很有用，但它們是一般的品質標準，並未特別針對運動設施和休閒設施的管理，於是「追求」開始發展成大型體育館及休閒中心管理的新品質標準。

## 體育訓練

「我們的存在是爲了支持在運動中有著最困難工作的人─教練。我們知道，在每個成功的表演背後都有一個專注的教練。」

——國家培訓基金會（National Coaching Foundation）

## 運動員的培訓

從為奧林匹克運動會預備參賽的運動員，到教導年輕人如何在第一次接觸某項運動就上手，這些都屬於運動員的培訓工作。很多教練是兼職工作者、自由工作者，或是在自願服務性部門的社團、學校或活動中心每週上一兩次課。在運動員的培訓工作中，最高一級的教練為國家代表隊和專業性體育社團工作。主管機關也會僱用教練，通常是為了發展他們的體育活動，增進參與的水平，改善表現。

訓練一個專業的運動員所需要的技能及知識，和那些輔導一般運動員的技能知識差異是相當大的。主管機關具有從入門程度到培訓國際體育明星的層級體系。全職教練的空缺是有限的，而且有很多和專業運動員一起工作的教練，在他們出賽的時候，可能自己也已經達到高評價表現的境界。

培訓在近幾年來已經大幅發展，而職業運動員的資格也已經統一，成為一個橫跨不同運動的教練所需要的技術和知識的水準。很多教練現在參加由組織機構所辦的課程，譬如國家培訓基金會，課程內容涵蓋了打破體育疆界的一般性議題，譬如營養、運動傷害的預防、體育心理學以及兒童培訓。運動暨遊憩產業訓練組織（SPRITO）希望在2012年的時候看到培訓被認定為一種專業。

 **課程活動**

### 培訓架構

就你正在研究的兩種運動之全國性經營組織，參觀其網站或直

接與之聯繫。

　　找出目前他們已有的培訓架構。請問這個架構是否同時顧及基層和精英的參與者？以何方式？請取得此培訓架構的範本。

　　他們是否有教練培訓計畫？該計畫為何？

## 領導能力

「世界上的每個人都能夠創造不同之處。只要記住一點，世界上
有領導者也有追隨者；拿一座體育領導人獎，確定你不是個追
隨者。」

　　　　　　　　　　　　——大英帝國勳章獲獎者林福·克利斯帝（Linford Christie）
　　　　　　　　　　　　　　　　　（體育信託協會報導，1998 至 1999 年）

　　以嚴格的意義而言，領導能力和運動員的培訓並非容易的事情，儘管兩者之間很明顯地有重疊的部分存在。領導能力的課程目標在於賦予年輕人組織、計畫、溝通和激發的能力，並且為參與體育活動的人們提供安全無虞的環境。在很多情況下，我們可以找到體育活動的領導者，譬如青年總會、足球俱樂部，或是戶外冒險運動。

　　和體育活動領導能力有關的主要組織之一是體育信託協會（Sports Trust），他們提供四種領導能力獎項：

1. 青少年領導人獎
2. 社區體育活動領導人獎
3. 高級體育活動領導人獎
4. 初級探險隊領導人獎

# 體育活動的發展

「體育活動的實行是一種人權，每個人都必須依照自己的需要來
作運動。」

—奧林匹克運動會規章（基本守則第八條）

## 背景

1980年代早期，由於地方當局致力於對體育活動的發展，我們看
到了長足的進步。藉由「體育協會參加所有的體育活動」（Sports
Council Sports For All campaign）之類的活動盛會之推動，許多地方
當局開始設立體育活動發展部門和行動體育精神（Action Sports
initiatives），體育活動的領導人員可以在當地公園和操場裡擴大他們
的服務範圍。這種初期的體育活動發展模式很快地就成爲更正式的形
式，而且體育活動發展團隊在短時間內也變成休閒事業部門中一個爲
人所接受且相當普遍的部分。

1980年代中期，體育協會發展精神的基石之一即增加參與度。各
項活動的焦點集中在一些明確的目標成長，譬如：

- 女性
- 少數民族
- 殘疾人士

- 年輕人
- 超過50歲者
- 農村社區

這些活動最近才被其他團體鞏固強化，譬如體育的永恆思維
（Ever Thought of Sport），它致力於刺激年輕人參與體育活動。這個方
法多年以來已經形成大多數體育活動發展的基礎，並協助形成現在已
經發展出來的體育活動發展的方法。

今日，我們需要一個更全面性的方法，不要只把重點放在特定團體上。現在，最關鍵的項目就是機會與內容的公平公正，也就是要解決體育活動中導致社會排斥的障礙。

## 體育活動發展和地方當局

體育活動發展的性質因為當地情勢、組織目標、主要發展的運動不同，在地區之間有很大的變化。舉例來說，在富裕的都市近郊要發展網球運動，會比毫無網球傳統或基礎建設的內都市更需要不同的方法。出發點、當地資源與態度、參與活動的經驗多寡都會完全相異。

雖然體育活動發展部門在他們的工作上有很大的不同，但他們可能會著手進行以下的計畫：

- 進行體育活動領導暨培訓課程，使新一代的合格教練傳承他們的技能和知識。
- 設立俱樂部或社團，無論是藉由提供領導人員或是透過幫助新的自願服務部門社團自行發展。
- 舉辦介紹講習會或試用日（come-and-try days），尤其是參與度低的團體中更應實施。
- 協助發展新設施。
- 與政府機構聯繫，以便在他們的地區裡發展體育活動。
- 支持並安排聯賽、培訓課程計畫以及組織隊伍。
- 透過公開發行的刊物、建言提供，或支持當地體育協會，來支持自願服務性部門。
- 在當地學校及放學後參加的社團中實施。

雖然地方當局體育活動發展部門並非隸屬於強制競標，但是隸屬於最有價值（the Best Value）。

### 主管機關和體育活動發展

　　體育主管機關在發展他們自己的體育活動上有強烈的興趣。許多機關僱用體育活動發展職員在地方上進行自己的工作，以發展基層的體育活動。這些體育活動發展職員通常是以區域性層級或全國性層級為起點，他們的工作通常和聯絡地方當局的體育活動發展有關，以建立在地精神。依照他們工作範圍內負責的體育活動，他們也會和學校有所聯繫，推動他們在體育方面的興趣和成就，或是透過年輕人能夠進步的培訓計畫和小組來推動。

　　主管機關有時會鼓勵孩子和學校作一些更適合年輕人的小型遊戲，這一類的遊戲幫助孩子在有趣、有益、具挑戰性的環境中學習新的體育活動，譬如小型網球或迷你足球。

 **個案研究—Kwik板球**

　　「自從1988年引進Kwik板球，它就成為英國體育教育中現在有在玩Kwik板球的小學半數以上『樂趣』的代名詞。Kwik板球和板球很像，但是沒有那些複雜的規則，也不用硬梆梆的球。這個運動是由板球比賽暨國家板球局（Test and Country Cricket Board）—英格蘭暨威爾斯板球局（England and Wales Cricket Board）的前身—和國家板球協會（National Cricket Association）多年來協同板球教練、教育權威、教師，以及最重要的，孩子自己，在詳細的產品開發和研究之後所設計出來的。結果，Kwik板球簡單易懂，是個有趣的活動，吸引了數以千計五歲以上的男孩和女孩。

　　超過42,000種Kwik板球的配件已經賣出，而需求仍然很大。」

<div align="right">資料來源：www.lords.org.uk</div>

### 二十一世紀的體育活動發展

目前，在體育活動發展上有各式各樣的力量正在作用著。

稅收計畫的彩券收益分配意謂著有新的機會產生，譬如，透過新興機會基金（New Opportunities Fund）建立與自願服務性部門社團和學校活動連結的計畫，或者和社團協力籌畫資金的應用來支持他們的活動。

1990年代，英國國家代表隊在多項體育項目中表現不佳，尤其是在1996年亞特蘭大奧運會中獲得的獎牌少得可憐。在此之後，以國家而言應該表現得更好的意識就逐漸抬頭了。支持頂尖高手和培育有潛能的天才選手的計畫發展已經以世界級表現（World Class performance）和英格蘭體育協會的「獲得更多獎章」（More Medals）活動嶄露頭角。

這並非表示基層的體育活動之參與不被鼓勵，只是，2000年代初期鼓勵參與體育活動所強調的，通常不是在促進大規模的參加，以做為將來的體育活動、贏得獎牌、培育頂尖高手的基礎，就是以參與做為一種解決整個社會排斥問題的手段。

1999年，全國體育活動發展工會（National Association of Sports Development Officers）在諾丁罕展開，以提昇體育活動發展的形象、分享優良習俗、提出和體育活動發展有關的觀點為目標。

## 體育觀光業（Sports Tourism）

「體育活動和觀光，是英國的最佳搭配。」

—英國旅遊局

自從古希臘人在西元前776年為奧林匹克運動會奔波開始，體育

活動和觀光就一直並存著。時至今日，這些活動已經變成英國的大規模產業，涵蓋的範圍包括前往參加運動比賽的人和觀賞比賽的人。每週，數以千計的球迷在英國境內四處轉戰，就像在地的觀光客支持他們的球隊一樣。現在更有許多為觀賞世界盃、奧林匹克運動會、國際錦標賽、冠軍聯賽和其他著名的體育場地所設計的套裝行程。據估計，1999年時，有5,000人從英國出發到拉斯維加斯觀賞雷納克斯·路易斯（Lenox Lewis）和伊凡德·哈利費爾德（Evander Holyfield）的對戰。

## 新的發展

2000年1月，為了表揚體育性競賽在觀光業中所扮演的重要角色，英國旅遊局設立了體育觀光司（Sports Tourism Department）在新世紀中執行體育觀光政策。在「請給英國一個運動機會」的旗幟之下，英國旅遊局對它的願景做出以下總結：

「觀光客為了體育活動前來英國，他們數百萬數百萬地前來──觀賞比賽、參加比賽、造訪有名的比賽場地、享受各式各樣休閒遊憩活動。但是，以我們優秀的體育觀光業，甚至是更大的體育觀光業潛力來說，英國應該可以吸引到更多體育活動的觀光客。這是我們的挑戰，也是我們的機會。我們擁有世代交替之際獨一無二的機會在開賽之前推動英國的體育觀光業，擊退外國體育活動舉辦場地讓我們面臨到的威脅。」

就體育觀光業的策略而言，有一個重要的組成元素，就是主要國際體育盛事的演出。英國在千禧年即將來臨時主辦以下幾項活動：

- 1996年歐洲足球錦標賽
- 1999年世界盃板球賽

- 1999年世界盃橄欖球賽
- 2000年世界盃13人制橄欖球聯賽
- 2000年國際自由車總會世界盃自由車環道錦標賽
- 2000年於曼徹斯特舉行的第十七屆大英國協運動會

　　英國也正在努力爭取某些比賽的主辦權，譬如國際田徑總會（IAAF）的世界盃田徑錦標賽、國際足球總會（FIFA）的世界盃足球賽。另外，英國也在爭辦2012年的奧林匹克運動會。

　　為了使體育觀光業的潛能發揮到最大，最主要的關鍵在於讓重要的運動盛事像個磁鐵般，吸引觀光客前來造訪。另外，利用這些盛會刺激範圍更大的觀光業，而非只針對活動當天體育場附近的觀光。

 **個案研究—賽馬：切爾滕納姆金盃賽馬會（Cheltenham Gold Cup）**

　　據估計，原本100,000人口的小鎮在切爾滕納姆金盃賽馬會期間，人口成倍數成長，飯店的床位一位難求，很多人在一年前就預先登記住房。在這個著名的比賽期間，要找到住的地方是很困難的事，即使像15哩外的伊夫舍姆（Evesham）亦然。為了應付這一週的住宿問題，切爾滕納姆自治議會提供私人住家出租給參加體育活動的觀光客住宿的服務。傳統上，很多前去參加金盃賽馬會的觀光客都來自愛爾蘭。

 **個案研究─世界盃橄欖球賽和千禧體育場**

　　1999年，威爾斯在加地夫新落成的千禧體育場主辦世界盃橄欖球賽，其他還有在英格蘭、蘇格蘭、愛爾蘭和法國等地開打的比賽。上一屆世界盃橄欖球賽於1995年在南非舉行。據估計，1999年的錦標賽可能會帶來8億英鎊的收益。千禧體育場舉行六場比賽，吸引大約40萬人前來觀賽，估計會爲加地夫的經濟投入4,500萬英鎊，相關的觀光旅遊業也會有1,500萬英鎊的進帳。3,000名媒體工作者報導爲期五週的橄欖球錦標賽，抵達該城市的球迷剛好沉浸在比賽的氣氛裡。

　　千禧體育場也會爲該城市帶來觀光旅遊業的收益，每年可能有60萬名觀光客前來觀賞這場體育盛會，以及參觀周邊景點，譬如虛擬橄欖球博物館（Virtual Rugby Museum）、遊客服務中心等的10萬名觀光客。這個新落成的體育場總共可以爲加地夫的經濟帶來每年1,900萬英鎊的額外收入，跟舊的國立體育場相較之下，增加的幅度相當大。

<div style="text-align:right">資料來源：加地夫研究中心，《千禧體育場對經濟的影響》</div>

## 職業運動

### 背景

　　頂尖的體育明星除了靠他們在運動上的表現、薪資和獎金，還有產品贊助、傳播媒體和廣告收益，一年可賺進好幾百萬英鎊。今天，傳播媒體的大量放送已經讓表現頂尖者的頭銜超越了運動明星，他們變成了全國皆知，甚至國際知名的名人。

有一些運動，職業精神的引進是最近才有的事，從此時起，才開始支付酬勞給運動員。足球運動直到1960年代早期爲止，薪資仍然是最多的，而網球運動卻是直到1967年職業選手可以參加網球公開賽爲止，才有較多的薪資。田徑運動在1980年代才有職業選手，而15人制橄欖球則是1990年代才有職業選手。

## 職業或半職業？

「沒有彩券的資金，我就會被困住。」

—史蒂夫庫克（Steph Cook），現代五項全能接力賽世界冠軍
英國體育年報（UK Sport Annual Report），1998至1999年

每年賺進好幾百萬英鎊對大多數的職業運動員來說並非一定。很多運動員爲了繼續他們的職業生涯，需要從其他來源資助其收入。對於那些必須整天受訓、比賽的運動員來說，譬如參加奧林匹克運動會的運動員，尋找資金贊助他們的訓練對他們的成功與否可能是一個重要的關鍵，對許多運動員而言，也可能是唯一的希望。直到最近，才有贊助廠商的出現。

世界級基金（World Class Fund）的設立是爲了提供訓練英國隊伍和運動員財務方面的激勵。但是，基金的存在並不表示所有半職業性的運動員都可以自動轉爲職業性運動員。甚至，就算有這方面的資助，許多運動員還是需要工作來增加他們的收入。

 個案研究—彩券基金讓運動員發揮他們的潛能

### 瑪莉安巴頓（Mariam Batten），划船

「在彩券發行之前的日子，她在德班罕（Debenhams）兼差，然

後匆忙趕到哈默史密斯（Hammersmith）的業餘划船協會總部去參加下午及傍晚的訓練講習。在這種情況下，她最優秀的成績是1991年世界錦標賽銅牌。而擔任專任運動員時，她贏得了1997年的賽艇的銀牌和1998年的賽艇金牌。」

資料來源：1999至2009年英格蘭體育協會彩券基金策略
1999年3月的泰晤士周日報

### 珍妮喀內爾（Jenny Copnall），越野登山自行車

談到世界級計畫（World Class Programme），珍妮評論道：「以兩面國際錦標賽的獎牌證明我的潛力，下一步是要登上世界舞台。這項計畫對我來說來得正是時候，因為身為一個發展中的自行車騎士，改進國際表現以及獲得奧林匹克運動會獎牌的目標，正好符合我自己的目標。」

有世界級表現計畫的幫助，珍妮說：「我希望在業餘時間少送一些比薩，得到高一點的世界排名。」

資料來源：英國體育年報，1998至1999年

馬汀辛吉絲（Martin Hingis）：運動中的年輕運動員

## 和體育活動有關的賭博

　　傳統上，會被用來賭博的運動主要有賽馬和賽狗，這些運動對賭博產業來說仍然極為重要。原本，大部分的交易都在比賽的跑道邊或場地上完成，自從第二次世界大戰開始，賽馬場外大街上的彩票賭博商店卻漸漸成為一個新的景象。從這些彩票賭博商店出現開始，他們的店名，譬如威廉希爾（William Hill）、拉布洛克斯（Ladbrokes）和柯洛（Coral）等等，就變成了大多數城鎮中主要街道上常見的場所。大部分體育活動的賭博是由一般的賭客或以賭博為消遣的賭客所參與，其他人則是在全國大賽馬（Grand National）和足總盃總決賽（FA Cup Final）之類的盛事才會參加賭博。

 **個案研究**—足球大家樂（The football pools）

　　大規模的賭博遊戲中主要的形式之一就是足球大家樂（the football pools）。一直到國家彩券（National Lottery）的出現之前，足球大家樂70年的歷史中一直是很多人快速致富的希望。足球大家樂在體育界的地位根深蒂固，每週六由電視節目在播報足球賽的結果時一併宣佈大家樂的結果和預測。總共有三個主要的大家樂公司，利特爾伍茲（Littlewoods）成立於1923年，佛農（Vernon）成立於1925

| 金額（百萬英鎊） | 773 | 839 | 869 | 937 | 823 | 556 | 427 | 319 | 237 |
|---|---|---|---|---|---|---|---|---|---|
| 年度 | 90-91 | 91-92 | 92-93* | 93-94 | 94-95 | 95-96 | 96-97 | 97-98* | 98-99 |

*表示該年度有53週

表3.3　大家樂下注金額

年，澤特斯（Zetters）則成立於1933年。大家樂協進會（Pool
Promoters Association）是為了代表大家樂產業的利益而存在，但國家
彩券的出現已經對大家樂產生極大的影響，現在足球大家樂下注的金
額只是1994年國家彩券剛開始時的一小部份（請參閱表3.3）。

足球大家樂必須繳交一定比例的費用給足球信託協會（Football
Trust），作為對足球體育場的重建之投資。

<div align="right">資料來源：大家樂協進會</div>

## 世紀交替之際體育活動的賭博遊戲之改變

二十一世紀初，變化正在發生，大大地改變了體育活動賭博的面
貌。現代體育活動賭博的起源可以在賽馬場上找到，現在則漸漸變成
鼓勵在各種體育盛事時賭博的趨勢。很多新式足球看台的廣場上現在
也有了簡單的彩票賭博商店，就在飲料點心店的旁邊，因為體育活動
的賭博產業目標在於更容易被顧客取得及使用。

打賭競賽者差幾分（Spread betting）的賭法現在非常流行，比起
只是賭比賽輸贏結果的玩法更為熱門，譬如有一個隊伍贏得冠軍，下
注在可能出現的不同結果就是賭贏了。

新科技意謂著現在不需要再跑去彩票賭博商店或體育場才能下
注。資訊科技的成長和遍佈各地的電話系統發達，代表了未來10到
15年的時間與二十一世紀初相比，體育活動的賭博產業會有很大的不
同。

電話下注和網路下注現在很容易取得，賭博從來就沒有這麼簡單
過，不用出門就可以下注。無論是用電話或網際網路，長途電話的技
術已經使得像直布羅陀（Gibraltar）這種非本土的地方性公司對下注
的賭客提供很多賦稅方面的優惠。電傳文件和網際網路的發展對資訊
的散播也有很大的幫助，讓賭客不出門也可以不落人後。大概再過20
年，大街上的彩票賭博商店可能就消失無蹤了。

## 運動醫學

運動醫學現在就像我們的科學知識一樣先進。不只是傷害的痊癒和康復—雖然這是最重要的部分—關於控制管理方面,最先進的科學知識和醫學知識也會給予優秀的運動員最好的機會。雷帝威佛(Letty Wevers),英國業餘體操協會的資深物理治療師,對生理和心理之準備和健全的重要性解釋道:

「這是這個過程中非常重要的一部份。體操訓練相當困難,要在身體和心智上施加很大的壓力。我們試著在他們受訓之後加快復原的速度,所以他們在下一次集訓之前休息靜養。我們也試著讓他們保持愉快。」

—英國體育年報,1998至1999年

運動醫學也存在於基層之中。在某些地區的體育俱樂部中可以找到運動傷害診所,而大部分的地區也有專門治療運動傷害的物理治療師。

近幾年來,各個階層的運動員在正確準備運動、營養和運動心理學上的角色及重要性,意識已經越來越抬頭。隨著這個知識逐漸發展的事實和主幹,具有運動科學學位頭銜的人數在過去15年間已經大量增加,現在,全英國各個大學都可以攻讀運動科學學位。

### 運動科學和醫學組織

英國於1992年時創立全國運動醫學學會(National Sports Medicine Institute),為所有和運動醫學有關或對其有興趣者,譬如醫師、物理治療師、營養師等,提供一個活動重點。它涵蓋的範圍包括體育和運動、醫學、物理治療、生理學、營養學和心理學。

英國體育暨運動科學協會（the British Association of Sport and Exercise Sciences, BASES）致力於「發展並傳播有關體育及運動科學的應用知識」。英國體育暨運動科學協會是一個專門為對運動科學有興趣的人所設立的專業協會，提供運動科學系畢業生協商、運動科學學位、就業機會方面的資訊，以及體育與運動科學家的任命。

## 健康和適性

健身業是人類生理性遊憩活動的主要發展範圍之一。從1980年代早期開始，在所有的生理性遊憩活動中就已經嶄露頭角，時至今日，現代的健身業在休閒中心裡已經是個不可或缺的角色。

大眾需求與大眾態度轉變的第一個徵兆就是有氧運動的成長，並且發展出其他形式的運動課程，譬如階梯有氧、拳擊有氧、「腿、臀、腹」等。這種運動形式的發展對刺激積極性休閒活動中女性的參與度來說相當重要。但是，很多人為了達到最佳效果，寧可單獨訓練或者對他們的進度要求個別的掌控和回應。針對這種需要個人健身的訓練者，可以讓他們進行一對一的課程。

 **個案研究**—霍姆斯廣場健身俱樂部（Holmes Place Health and Fitness Clubs）

霍姆斯廣場經營的健身俱樂部大多數位於倫敦和東南區附近。他們提供全套健身器材，並且有受過訓練的指導員、一系列的運動課程（譬如太極拳、瑜珈、槓鈴有氧、階梯運動）、蒸汽浴室、身體皮膚的照護治療、餐廳和酒吧等設施。有些俱樂部裡有溫水游泳池、按摩浴缸、托兒所等設施。只要額外付費，每個會員都有針對個人進行的個

人評估，作爲完成健身計畫和個人訓練的基礎。 1999年中期的時候，霍姆斯廣場旗下有37家俱樂部，會員超過96,000人。 1999年6月時，前半年的獲利超過2,600萬英鎊。

<div align="right">

資料來源：1999年臨時報告，網站資料

</div>

關於健身房已經有相當的成長及發展，也越來越重視心血管疾病方面的器材，像健身腳踏車、划船練習器等，擺脫了傳統型態體育館的影響。爲了應付這些需求，很多健身中心已經把壁球的場地和大廳轉變爲全套設備的健身房。

世紀交替之際，這個趨勢隨著同樣需要健康評估服務的顧客期望，繼續朝著更多這種型態的供應發展下去，同時也監督管理著健身計畫。現代化的健身房很寬敞，有受過良好訓練的員工，可以提供一系列的服務，還有考慮使用者需要的現代化設備，而且相當舒適。不

豪華的健身俱樂部之內部圖

資料來源：© actionplus

符合這些標準的健身房會無法面對新世紀的挑戰和顧客期望。

## 全科醫師推薦計畫（GP referral schemes）

長久以來，我們知道積極的生活型態可以讓人們保持健康，當運動被用來當作治療的一部份時，醫學界才慢慢學到它實用的地方。因此，就算醫學知識已經廣為人知一段時間，卻是到了近幾年，醫師才針對肥胖和壓力等疾病開給病患「運動處方」。

在全科醫師推薦計畫的監控之下，病患被交付給休閒中心，休閒中心裡合格的工作人員將他們安排於受監督的適當運動計畫中。儘管有醫學和休閒這兩種專業之間的合作關係中的醫療利益，目前全科醫師推薦計畫卻未在所有地方當局中實施。

# 戶外運動及冒險活動

戶外運動及冒險活動的範圍非常廣泛。中央體能遊憩委員會（Central Council of Physical Recreation）的戶外活動部門（Outdoor Pursuits Division）包含40個以上的組織機構，範圍包括那些和冒險型態的運動有關的體育活動組織，譬如英國登山委員會（British Mountaineering Council）、英國懸吊式滑翔翼暨高崖跳傘協會（British Hang Gliding and Paragliding Association），還包括其他戶外鍛鍊活動團體，譬如健行者協會（Ramblers Association）、愛丁堡公爵獎（the Duke of Edinburgh Award）。除了這些空域活動和陸域活動的活動，水域活動也是戶外活動中很重要的部分。這方面的組織機構包括英國水中運動俱樂部（British Sub-Aqua Club）和垂釣者全國聯盟（National Federation of Anglers）等。

人們通常把參加戶外休閒活動當成一種逃離城市和現代生活壓力的工具。像騎馬旅行或散步等戶外活動吸引人的地方，大多是因為享

享受戶外生活
資料來源：© actionplus

有絕佳的戶外生活，找到平靜，將現代生活的壓力拋諸腦後。其他還有喜歡更刺激或更活潑的體育活動者，譬如喜愛高空彈跳、懸吊式滑翔翼或水肺潛水等。

伴隨冒險活動和戶外休閒而發展的產業，很明顯地是個需要技巧及專業的產業，但相對而言，規模也較小。它同樣是由各式各樣不同組織機構的人所組成，範圍包括在鄉下經營戶外水上運動中心的地方政府，到提供住宿的青年招待所協會之類的組織。

很多企業之中也都體認到戶外活動可以幫助他們的員工培養團隊及個人技能，譬如溝通、作決策、建立自信等。對企業來說，讓他們的員工有個作戶外活動或冒險活動的週末是很罕見的。

### 在城市裡探險？

人們有越來越多的機會在城市裡參加戶外探險型態的運動，這已

經成爲最近的趨勢。像人工滑雪坡道、市區運河、河道、碼頭上的水上運動、攀岩練習牆等等,這些在許多城市裡已經慢慢出現,而水域活動現在也成爲許多港區城市重建的特徵。

## 體育活動的規模及其對英國經濟的貢獻

體育活動在二十世紀最後三分之一的時間裡,以經濟主幹之姿出現,成爲一個價值好幾十億英鎊的事業。在運動產業中工作的人們扮演各種不同的角色:譬如教練、體育中心的員工、運動用品零售店店員,以及人數很少的專業運動員等等。體育活動是個大事業,影響著我們所有人的生活。以下的統計資料顯示二十一世紀初運動產業的龐大:

- 英國消費者在體育活動上的支出,據估計 1995 年時總數為 104 億英鎊,相當於總消費支出的 2.24%。
- 體育活動在英國經濟中擁有 80 億英鎊的價值,相當於國內生產毛額(GDP)的 1.7%。
- 1998 年,消費者花費在積極性體育活動上的總數達 55 億 3,000 萬英鎊。
- 1995 年,消費者在運動服裝上花費 31 億 2,500 萬英鎊,在體育活動的參與方面花費 19 億 3,500 萬英鎊。

資料來源:休閒設施管理協會,1998 年 11 月文件

## 參與度

幾乎所有人都聽過這樣的訊息──積極的生活型態幫助人們保持健

康。但是，很多人沒有時間、沒有錢、沒有方法，甚至沒有信心去開始，這就表示他們還是很怠惰。

　　據估計，有10%的人口一週造訪休閒中心一次，約有1%真正熱愛運動的人一天就去一次。英國約有2,900萬十六歲以上的人定期去做運動。表3.4中顯示成人對各種活動的參與度。

| 活動名稱 | 參與度（%） |
|---|---|
| 散步 | 44.5 |
| 游泳 | 14.8 |
| 瑜珈 | 12.3 |
| 撞球 | 11.3 |
| 自行車 | 11.0 |
| 重量訓練 | 5.6 |
| 足球 | 5.8 |
| 高爾夫球 | 4.8 |
| 賽跑／慢跑等等 | 4.5 |
| 保齡球 | 3.4 |

表3.4　成人每月的活動參與度

資料來源：© Crown Copyright（國家統計資料室，1996年家庭普查）

 課程活動

**體育活動的參與趨勢——你知道些什麼？**

　　做一個迅速的調查，請一些人列出他們認為前十個要參加的運動為何。看看你的調查結果，與表3.4比較，從你的觀察中發現了什麼？你為什麼認為受訪者在特定活動受歡迎的程度上有錯誤的觀念？

## 俱樂部和會員人數

　　1995年，英國約有十五萬個運動俱樂部，表3.5詳細列出各種俱樂部數目及其會員人數。

| 運動項目 | 會員人數 | 俱樂部數目 |
|---|---|---|
| 足球 | 1,650,000 | 46,150 |
| 撞球 | 1,500,000 | 4,500 |
| 高爾夫球 | 1,217,000 | 6,650 |
| 壁球 | 465,000 | 1,600 |
| 保齡球 | 435,000 | 11,000 |
| 風帆 | 450,000 | 1,650 |
| 垂釣 | 392,000 | 1,750 |
| 15人制橄欖球 | 284,000 | 3,250 |
| 草地網球 | 275,000 | 2,800 |
| 游泳 | 288,000 | 1,950 |

表3.5　依俱樂部會員人數排列之前十個主要運動項目

資料來源：英國體育協會基本方針，《英國體育活動市場1996年市場概況》

# 體育性組織與體育活動的資金型態

　　運動產業包含的組織機構範圍很廣，從政府機關到小型的自願服務性社團之體育俱樂部，從公營事業設施到民營事業的社交俱樂部和專業運動俱樂部皆有。像這麼多各式各樣的組織團體，其資金來源就像他們本身的性質一樣多樣化。

## 贊助

　　對體育活動有興趣的人不可能沒注意到贊助商。贊助商的名字出現在衣服、廣告看板上。最有效的做法就是兼而有之，公司名稱或品牌名稱取代了比賽名稱，或是和比賽名稱並列。舉例來說，像納特衛斯特板球決賽（Nat West Cricket Finals）或沃新頓盃足球賽（Worthington Cup）。

　　體育活動的贊助費用從1994年的2億6,500萬英鎊增加到1998年的3億4,700萬英鎊，而且體育活動的贊助金額遠遠超過藝術方面的贊助金額。不同項目接受的贊助金額如表3.6所示。

| 項目 | 百萬英鎊 |
|------|---------|
| 體育活動 | 322 |
| 廣播 | 111 |
| 藝術活動 | 96 |
| 其他 | 45 |
| 總計 | 574 |

表3.6　1997年英國各種項目的贊助金額
資料來源：英格蘭體育協會概要說明書17期，1999年10月

　　然而，體育活動的贊助起初並非從運動產業的公司而來。1998年，運動用品和運動服飾的公司只佔了體育活動贊助平均交易量的第四名，如表3.7所示。

　　表3.7顯示出1998年以平均交易量為基礎的經濟結構中贊助體育活動的前八個種類。

| 不同種類的贊助商 | 成交數目 |
|---|---|
| 酒精性飲料 | 111 |
| 汽車／相關產業 | 87 |
| 銀行／金融業 | 79 |
| 運動用品及服飾 | 78 |
| 保險業 | 63 |
| 通訊業 | 58 |
| 媒體 | 53 |
| 無酒精飲料／水 | 38 |

表3.7 排名前八名的體育活動贊助商
資料來源：英格蘭體育協會17期概要說明書

 課程活動

### 體育活動中的資金

想想你正在研究調查的兩種體育活動。

查詢這些體育活動的網站，或是直接與其經營團隊聯繫，找出這些組織機構是如何集資的。

你能看出贊助商的名字嗎？如果可以，他們投入多少金額？

### 職業性體育活動的資金

職業性體育活動曾經幾乎完全靠門票收入來作為主要收益來源，時至今日，門票收入仍然是極為重要的收入來源。但是現在卻有相當多的機會（尤其是大型俱樂部）獲得其他形式的收益，譬如贊助、筵席和會議、商品的廣告推銷和廣播的資金。表3.8顯示英國三個最大

的職業足球俱樂部的營業額明細。

| 兵工廠隊（Arsenal） | 百萬英鎊 |
| --- | --- |
| 門票收入 | 16.164 |
| 廣播及其他商業性活動 | 26.066 |
| 零售收益 | 6.393 |
| 總計 | 48.623 |
| 格拉斯哥騎兵隊（Glasgow Rangers） | 百萬英鎊 |
| 門票銷售、電視及相關收入 | 19.808 |
| 廣告、贊助其相關收入 | 5.776 |
| 零售 | 6.673 |
| 出版品 | 1.332 |
| 提供飲食及娛樂服務 | 2.775 |
| 租金 | 0.162 |
| 總計 | 36.526 |
| 曼聯隊（Manchester United） | 百萬英鎊 |
| 門票收入／節目單銷售 | 41.908 |
| 電視 | 22.503 |
| 贊助、版稅、廣告 | 17.488 |
| 商品的廣告推銷及其他 | 21.586 |
| 會議及飲食服務提供 | 7.189 |
| 總計 | 110.674 |

表3.8　足球俱樂部如何賺得其收入

資料來源：曼聯隊1999年年報、兵工廠隊1998至1999年年報、格拉斯哥騎兵隊
　　　　　1999年年報

 **課程活動**

**球迷們知道錢是哪裡來的嗎？**

　　詢問一些足球球迷，他們認為足球俱樂部如何賺取收入。與表
3.8互相比較，他們的觀點為何？

## 國際級體育活動組織及資金

「體育活動可能是現代世界上最有效的溝通方法，撇開口頭上的
溝通和書面上的溝通，直接傳達到全世界無數人們的心中。無
庸置疑地，體育活動可說是國與國之間建立友誼的可行又合法
之方法。」
—尼爾森曼德拉（Nelson Mandela）

資料來源：英國體育國際關係暨重要盛事

### 國際體育聯盟（International Sports Federations, ISFs）

譬如國際籃球總會（International Basketball Federation）或是國際
曲棍球總會（International Hokey Association）等的國際體育聯盟都是
國際級的體育管理團體，這些組織的結構在不同的運動之間可能有很
大的差異，但是一般說來，他們的任務是管理他們的體育活動，以國
際化的基準實施其政策，訂立規則，監督每個參與的國家管理團體。
國際體育聯盟也安排所管轄運動之國際錦標賽，譬如國際田徑總會
（IAAF）的世界盃田徑錦標賽以及國際足球總會（FIFA）的世界盃足
球賽。很多運動有都有國際性的區域組織來運作各項比賽，譬如歐洲
足球總會冠軍聯賽（EUFA Champions League）。

 **個案研究—國際橄欖球總會（IRB）**

國際橄欖球總會成立於1896年，總部在都柏林，是15人制橄欖
球的國際性體育聯盟。在章程中被奉為圭臬的主要目標之一，就是

「推動、培養、發展、擴展、管理15人制橄欖球」。

　　該委員會包含一個區域性協會，亦即以巴黎爲基地的歐洲橄欖球聯盟（Federation Inter-Europeen de Rugby Association, FIRA），以及從91個國家來的國家團體。

　　該委員會包括12個聯合會以及歐洲橄欖球聯盟。歐洲橄欖球聯盟在執行委員會中也有代表權（英格蘭、蘇格蘭、愛爾蘭、威爾斯、澳洲、紐西蘭、南非和法國有兩名代表，義大利、日本、阿根廷、加拿大及歐洲橄欖球聯盟有一名代表）。

　　　　　　　　　　　資料來源：國際橄欖球總會網站（www.irfb.com/）

 **課程活動**

### 國際級體育活動的架構

　　指出你正在調查研究的體育活動世界性聯盟爲何？

　　這些國際級的體育活動如何組織、管理、募集資金？

## 奧林匹克運動會的大家庭

「奧林匹克主義（Olympism）是一種生活的哲學，將人類的身體、意志和心智全部的特質提昇並結合。藉著將運動和文化教育互相交融，奧林匹克主義尋找一種建立在努力、正面教育價值以及對全體人類基本道德準則尊重的樂趣所創造的生活方式。奧林匹克主義的目標是要以人類協調發展的模式，將運動推及各個角落。」

　　　　　　　　　　—奧林匹克運動會章程，基本準則（www.olympic.org/）

　　第一屆現代奧林匹克運動會於1896年在雅典舉行，有311名運動
員參加6種競賽項目。從那時起，奧林匹克運動會就成爲一個全球性
的國際活動，據估計2000年的雪梨奧運會約有10,000名運動員角逐
28種運動的296個項目。

　　位於瑞士洛桑的國際奧林匹克委員會（IOC）是主管奧林匹克各
項活動的全球性組織，負責挑選夏季奧運會及冬季奧運會的主辦國，
以及運作奧運活動的教育活動及商業活動。奧林匹克各項活動包括國
際奧林匹克委員會和其他從世界各國來的組織，像國際體育聯盟
（International Sports Federation）和國家奧林匹克委員會（NOCs）等
（請參閱圖3.1（a））。

　　奧林匹克運動會中的每一種運動或每一個項目都是由國際體育聯
盟來運作。國際奧林匹克委員會擁有28個附屬的夏季奧運會聯盟，
譬如國際體操總會（FIG）和國際舉重總會（IWF）等，還有7個附
屬的多季奧運會聯盟，譬如國際滑雪總會（FIS）。另外，國際奧林匹
克委員會認定之國際體育聯盟協會（ARISF）包括非奧林匹克運動會

**圖3.1　奧林匹克運動會的大家庭**
資料來源：國際奧林匹克委員會網站

之體育項目，像國際壁球總會（WSF）和國際健美總會（IFBB）等。

國家奧林匹克委員會將參賽隊伍和運動員送到奧林匹克運動會中比賽，他們也爲應邀主辦比賽的城市做預賽。目前有200個國家奧林匹克委員會附屬於奧林匹克運動。只有經由本國的國家奧委會挑選出的城市才能進一步讓國際奧委會挑選。

籌畫一個成功的奧林匹克運動會需要成立組織委員會，他們有著籌畫奧運會和提供場地安排及數以千計運動員的住宿問題之巨大任務。1998年，爲了2004年雅典奧運會的組織委員會（ATHOC）成立，以便在之後六年規劃及發展2004年雅典奧運會。

## 奧林匹克運動會的資金

1984年，洛杉磯主辦奧林匹克運動會，其他很多有興趣的城市因爲龐大的費用和義務而打消念頭。但是，對於主辦2004年的奧運會卻競爭激烈，最後由雅典當選。我們可能會問這個問題：「什麼東西變了？」

在1984年奧運會之後，因爲奧運會的前途未卜，國際奧林匹克委員會決定調整贊助的系統。結果，創立了奧林匹克共同出資人（The Olympic Partner, TOP）來做爲和重要的跨國公司創造更多樣化的收入有關的贊助計畫。這些奧林匹克運動會的共同出資人在他們自己的地盤上提供只屬於他們自己的收入和匯兌服務，以及和奧林匹克活動有關的全球性保險和影像。隨著電視播放的全球化，很顯然地，其收益更是引人注目。

在它第四個循環，1997至2001年期間，奧林匹克活動有11個共同出資人，全都是多國企業，像可口可樂、柯達、麥當勞、IBM等。200個國家奧林匹克委員會都在計畫開始之前就透過計畫得到好處，而有不到十個國家奧林匹克委員會獲得不拘形式的行銷收益。這種贊

助協定的影響說明1980年的播放權佔收入的95%，現在贊助佔國際
奧林匹克委員會行銷收益的36%（參閱圖3.1），而從播放奧林匹克各
項活動得到的收入也大幅增加。

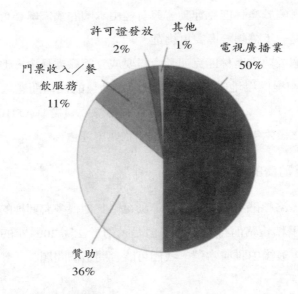

圖3.1　奧林匹克資金分析

　　這個奧林匹克行銷收益據估計在1997到2001年之間衍生了約美
金35億的收益，國際奧林匹克委員會將其中93%分配給200個國家奧
林匹克委員會及其隊伍、國際體育聯盟和奧林匹克運動會的組織委員
會（資料來源：國際奧林匹克委員會網站（www.olympic.org/））。

## 英國奧林匹克協會

　　英國奧林匹克協會是英國的國家奧林匹克委員會，經由奧林匹克
共同出資人計畫獲得收益，同時也安排自己的資金募集活動。以雪梨

奧運會來說，英國航空公司和阿迪達斯全力支持英國奧運代表隊。對支持的公司來說，得到的好處包括參與奧運會週邊活動，以及隨著支持國家努力成果的公關價值而來的其他價值、聲望、正面形象等。儘管有這些支援，但是還是常常有額外的財務需求。譬如雪梨奧運會時，英國奧林匹克訴請（British Olympic Appeal）就開始以募集400萬英鎊為目標。

英國傷殘奧運協會（British Paralympic Association）和英國奧林匹克協會（BOA）及各個體育協會共同合作，提供英國的傷殘運動員組織性的支持，讓他們在傷殘奧運會上有贏得獎牌的最佳機會。

> 「代表你的國家是一種美好的感覺。只要看著英國運動員在伯明罕舉行的世界殘障運動會所贏得的獎牌和被打破的世界紀錄——25面金牌，22面銀牌，15面銅牌——就是一個出色的結果。」
> ——泰尼葛瑞湯姆遜（Tani Grey-Thomson），英國勳章得獎者
> 傷殘運動員
> 英國體育協會年報，1998至1999年

## 國家級比賽的組織及資金籌措

英國體育活動的結構在過去20年經歷了徹底的改變。這是動態性的，也就是說，常常因為新的團體組成或其他人改變而變動。本章節應該能夠幫助你釐清國家級比賽的主要組織為何、他們所扮演的角色、他們如何籌措資金，以及在二十一世紀初他們如何組織。

和體育活動有關的主要政府機關部門是文化、新聞暨體育司，但是這必須經由各級學校、學院、大學以及地方當局認定對體育活動有極大貢獻者方具有資格，這些團體受到教育暨職業司和環境、運輸暨行政司的付託。委託威爾斯和蘇格蘭政府管理，表示他們自己的體育

政務會受到威爾斯議會和蘇格蘭行政會議的保護，這些相似關係如圖
3.2所示。

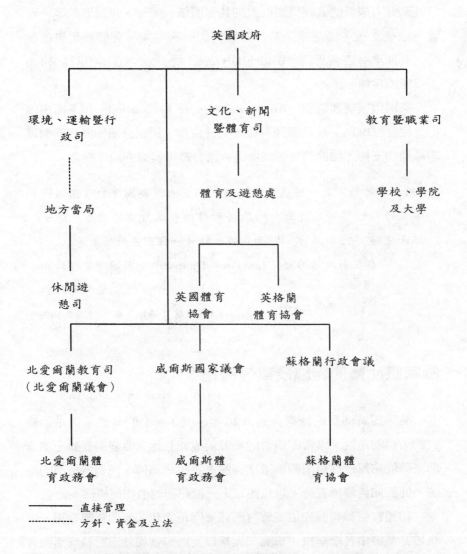

**圖3.2 國家級體育活動的組織及資金籌措**
資料來源：英格蘭體育協會17期概要說明書

## 各個體育協會

1997 年，在多年的磋商之後，體育政務會歷經根本改革重整其角色任務。遵循政府方針的指示，《體育活動：喚起比賽》，大不列顛體育政務會被廢除，取而代之的是兩個新的組織。英格蘭體育政務會（或是改名之後的英格蘭體育協會）負責英格蘭地區的體育發展活動（威爾斯、蘇格蘭和北愛爾蘭的體育政務會早就已經建立了），另外一個新組織是被稱為英國體育協會（UK Sport）的組織，負責全英國的體育發展活動。

雖然這些改革的影響不像蘇格蘭、威爾斯和北愛爾蘭的體育政務會一樣深遠，但是被委託管理的出現卻意謂著這些國家的體育政務會現在要負責他們自己區域性的職權。在筆者寫作的時，北愛爾蘭體育政務會的資金籌措機制取決於北愛爾蘭議會的未來局勢。

不同體育政務會的確實目標可能稍有差異，但是一般說來他們都包含以下幾點：

- 改善場地設施
- 處理排斥問題，促進出賽或擅長運動的公平機會
- 擴大參加範圍
- 促進及發展體育活動
- 散播資訊及消息
- 支持傑出的計畫

## 英國體育協會

「英國體育協會創立於 1997 年 1 月，強調全英國在體育活動方面的優秀表現，致力於在世界舞台上達到傑出的體育成就。英國體育協會的工作全都與建立成功的架構有關─培養及支持有能

力孕育出世界級演出者的系統。」

—英國體育協會年報，1998 至 1999 年

英國體育協會分為三個理事會：

1. 表現事業（Performance Services）—負責將彩金分配到全英國有世界級表現方案的體育活動，並經由英國各體育學會提供支援。
2. 道德及反藥物控制（Ethics and Anti-Doping Control）。
3. 重要盛事的國際關係（International Relations of Major Events）—負責協助將重要的體育比賽帶到英國。

## 英格蘭體育協會

它的主要目標為：

「更多可以進行體育活動的場所，更多參與運動的人，贏得更多獎牌。」

英格蘭體育協會有責任為英國各體育學會的八個區域性活動中心發展其網絡，並且管理六個國家體育中心，分別位於水晶宮、里耳夏（Lilleshall）、畢斯罕阿比（Bisham Abbey）、普雷希布瑞農（Plais-y Brenen）、霍姆皮爾旁特（Holme Pierrepoint），以及曼徹斯特自由車中心。文化、新聞暨體育司提供英格蘭體育協會資金，英格蘭體育協會透過文化、新聞暨體育國務大臣對議會負責。

## 威爾斯體育政務會

威爾斯體育政務會的任務是：

「增進參與度，提昇水準，改善設施，提供資訊和建言。」

威爾斯體育政務會支持威爾斯體育學會（Welsh Institute of Sport）和普萊梅奈國家水上活動中心（Plai Menai National Water Sports Centre）。1999年一整年內，該政務會的收入超過900萬英鎊（其中670萬英鎊爲政府補助），另外約有1,100萬英鎊的彩金分配。

資料來源：威爾斯體育政務會1998至1999年年報，以及
www.uksport.gov.uk

### 北愛爾蘭體育政務會

北愛爾蘭體育政務會的主要目標爲：

「有好的開始，全程參與，追求卓越。」

北愛爾蘭體育政務會支持托利摩爾山岳中心（Tollymore Mountain Centre），並參與北愛爾蘭大英體育學會的發展活動。該政務會提供250萬英鎊在北爾法斯特奧得賽（Belfast Odyssey）舖設一條200公尺長的田徑跑道、特殊活動用地板和國際級的冰上曲棍球球場。1999年一整年內，該政務會得到政府總共227萬英鎊的贊助，以及彩金銷售約750萬英鎊。

資料來源：北愛爾蘭體育政務會年報，1999年

### 個案研究—蘇格蘭體育協會—體育政務會的工作爲何？

蘇格蘭體育協會已經爲新世紀發表了二十一世紀體育宣言（Sport 21）作爲其發展策略。如同彩金銷售，迄今蘇格蘭體育協會的工作包括：

1. 擴大參與度

- 允諾總共提供450萬英鎊,以給予蘇格蘭每一所學校一位體育
  協調人(sport coordinator)。
- 二十萬學童已經參加蘇格蘭體育野營隊 (Team Sport Scotland
  Camps)及其活動。
- 彩金已經創造了20億英鎊以上的新設施投資。

## 2. 發展潛力

- 蘇格蘭體育野營隊的活動和訓練課程有一萬二千名教練及領
  導人參與其中。
- 蘇格蘭體育協會的全國訓練中心於1998至1999年間,在三個
  國家訓練中心對五萬名以上的學生提供運動訓練。

## 3. 達到卓越

- 由表現優秀教練發展計劃支援50名教練,以及5名由蘇格蘭體
  育教練學會所指派的教練。
- 40種不同體育活動的500名運動員有200萬英鎊可運用。
- 160萬英鎊用於曲棍球的訓練工作和競賽中心,242,450英鎊
  用於柔道的國家表演中心。

資料來源:蘇格蘭體育協會年度回顧,1998至1999年

---

## 國家彩券

彩券的形式已經有很大的改變,大部分是因為1998年的國家彩
券法案(National Lottery Act)。

目前分配的運動彩券款項之改變包括:

- 資金包含收入和資金計畫,而非只有資金計畫。
- 各體育政務會的能力更為積極主動,而非只在彩券上市時才
  做出反應。

- 成立世界級計畫（World Class Programmes）以培育菁英選手。
- 成立新興機會專款（New Opportunities Fund）以分配金錢至專注於企劃案或者與健康、教育或環境相連結的第六個純良動機（6th good cause）。

　　身為運動彩券基金的分配團體，英國的體育協會在不同領域的體制中也都有自己的頭銜，而這些領域包括培養精良的表現、發展潛在天份、提供設施資金、發展培訓等。在不同的頭銜方面，舉例來說，為了協助最優秀的本國運動員，威爾斯有精英威爾斯人計畫（Elite Cymru scheme），而蘇格蘭則有天才運動員計畫（Talented Athlete Programme）。

　　另外，還有世界級活動計畫（World Class Events Programme）用以幫助本國的主管機關團體籌畫活動或為在英國舉行的體育盛事而努力。這個計畫的範圍很廣，從支持大型盛會，譬如國際足球總會世界盃足球賽（FIFA World Cup），到宣傳較少的活動，像蘇格蘭體育協會耗資83,000英鎊協助籌畫，在亞伯丁舉行的大不列顛壁球公開賽（British Open Squash Championships）。（資料來源：蘇格蘭體育協會彩金報告，1998/1999年）

 **個案研究—**2002年的英格蘭體育協會、架構和運動彩券基金

　　英格蘭體育協會的體制中有兩個資金籌措的途徑。

1. 社區計畫財源分為三個細目：
- 約5,000英鎊的小型計畫，支持俱樂部和學校等組織機構。資

助的優先對象為弱勢團體和較窮困的地區。

- 資本獎金（Capital Awards），超過 5,000 英鎊的補助金，用於零售攤位、運動會所和重要設備等等。

- 5,000 英鎊以上的收益獎金（Revenue Awards），特別是用於處理社會排斥問題，就其本身而論，可以用來為學校體育協調人提供資金。

2. 世界盃基金是設計來幫助運動員在國際級比賽中獲勝，並支持未來的運動明星，同樣分為三個細目：

- 世界級表現（World Class Performance），提供資金給未來十年內可能贏得獎牌或同等榮耀的精英運動選手。

- 世界級潛力（World Class Potential），致力於逐漸嶄露頭角的職業運動員，他們在未來十年內可能贏得獎牌。

- 世界級出發基金（World Class Start Fund），發現未來的職業運動明星並加以培育。

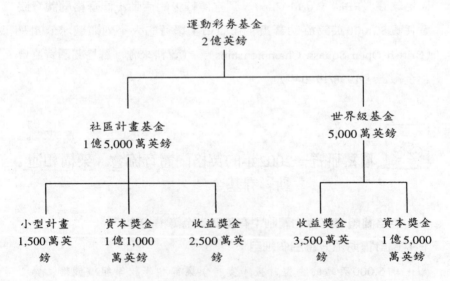

資料來源：休閒設施管理學會資訊中心概要書，1999年6月

## 大英聯合王國體育學會（UKSI）

「我們可以是贏家，但是贏家的每一步都必須被支持。」

—史提夫瑞德葛瑞夫（Steve Redgrave），奧運划船項目金牌得主
1998 至 1999 年英國體育協會年報

　　體育學會致力於提供場地設施和必要支援給優秀的男女運動員在國際級比賽中獲勝的最佳機會。英格蘭境內有十個區域性學會，每一個都有互相配合的重點，蘇格蘭、威爾斯和北愛爾蘭的體育學會亦然。體育學會利用的設施很廣，藉由協調工作以及激勵運動員和其他相關人員，而被當作特定領域的中心，譬如他們的教練、運動科學家和醫療支援。

 **個案研究—現代的體育學會**

　　「每一個體育學會的目的都是要提供專家訓練的設施，但是全國都能使用這些服務也同樣重要。實務上，體育學會具有協調的機制來治理當地事務。以英格蘭中部地方的東區為例，霍姆皮爾旁特（Holme Pierrepoint）提供獨木舟和划船的設施，以及一些運動醫療和運動科學，但是霍姆皮爾旁特也管理諾丁罕女王醫療中心（Queen's Medical Centre）附近的公共設施，而場地、技術和公共設施由拉克伯勒大學（Loughborough University）提供。」

資料來源：英格蘭體育協會 18 期資訊概要書，1999 年 8 月

　　蘇格蘭體育學會（Scottish Institute of Sport）於 1998 年開始積極投入支持田徑運動、羽球、冰上滾石、冰上曲棍球、足球、橄欖球和

游泳等體育活動。北愛爾蘭體育政務會則和烏爾斯特大學（Ulster University）合作，利用1,800萬英鎊的預算來發展運動場地和訓練設施。威爾斯的大英聯合王國體育學會則早就運用其2,200萬英鎊中的某部分預算與格拉摩根郡參議會板球俱樂部（Glamorgan County Council Cricket Club）合作，用於造價400萬英鎊的國家板球中心。

<div align="right">資料來源：英格蘭體育協會18期資訊概要書，1999年11月</div>

 課程活動

### 體育活動基金

重新瀏覽你正在研究的兩種運動之全國性主管機關團體的網站，以及國家體育政務會的網站。

你能找出你所選擇的運動是否接受彩券基金嗎？

### 國家培訓基金會（National Coaching Foundation, NCF）

國家培訓基金會的訓言為：

「有更好的培訓工作，就會有更好的體育活動。」

國家培訓基金會原本是體育政務會負責培訓工作的一支，其目的是要訓練運動教練、培養運動教練、發展運動教練，並且改善英國境內各層級運動教練的素質。1989年時，國家培訓基金會成為一個獨立的慈善團體，1993年被不列顛體育教練學會（British Institute of Sport Coaches）合併。

1998年至1999年間，國家培訓基金會的年度盈餘約有340萬英鎊（不含與教練有關的方案），包括以下幾項：

- 英國體育協會和英格蘭體育協會的資助款　　72.7%
- 賺得的收入　　22.2%
- 會費　　5.1%

國家培訓基金會由六個團隊組成：

1. 教練教育事業之標準及架構。
2. 交流
3. 優秀表現之培訓。
4. 地方性培訓工作之發展。
5. 管理部門。
6. 研究與設計。

英國境內的國家培訓基金會之網絡包含十個以英格蘭體育協會的區域性訓練單位為基礎的教練發展專員，並和北愛爾蘭、蘇格蘭和威爾斯的培訓單位合作。

1999年時，國家培訓基金會在英格蘭有110個首要培訓中心（Premier Coaching Centres），執行培訓方面的專題研討會，內容涵蓋廣泛的培訓方面之主題。而北愛爾蘭教練學會、蘇格蘭培訓單位和威爾斯國家培訓中心同樣也會舉行專題研討會。國家培訓基金會也和優秀表現培訓計劃有關，該計畫致力於改善頂尖教練的知識和技能。

國家培訓基金會提供三項資格認證：以培訓為研究主題的國家培訓基金會獎（NCF Award）；以培訓為研究主題的國家培訓基金會執照；應用體育培訓的國家培訓基金會理學士（學士學位），該學位可在戴蒙福特大學（De Montfort University）修得。

## 國家主管機關

像足球協會、15人制橄欖球、草地網球協會之類的體育主管機

關對球迷來說都是很熟悉的名字。他們的主要任務是要管理在他們自己國家中所應負責的運動，並由隸屬於這些主管機關的國際體育聯盟代表該項運動出國比賽。

很多體育主管機關在十九世紀後半期慢慢浮現，主要是為了使規則一致、安排賽事、協調成立這些管理團體的俱樂部或當地協會所做出的回應。這些管理團體的組織有一個標準架構，該架構是在十九世紀末期訂立，現今仍存在於某些管理團體之中。

基本上，俱樂部或球員隸屬於郡立協會（County Association），郡立協會選出一些專員進入國家議會（National Council），之後該議會選出董事會或執行委員來管理該協會的事務，指派或推選專門的委員來從事特定的職務，譬如紀律、上訴、財務等等。今日的管理團體規模從大型的組織，到小型的協會都有，規模大者如足球協會，規模小者如依賴志工的協會等等。

1990年代，我們看到很多管理團體改變他們的架構，以便回應體育活動中日漸增長的商業精神以及發展精英表現計畫的需要。雖然如此，他們仍然繼續管理、培育、服務和代表他們的俱樂部以及該項運動的基層，並且繼續對他們的成員負責。

## 中央體能遊憩委員會（Central Council of Physical Recreation）

中央體能遊憩委員會形容自己是不列顛體育的獨立之聲。

中央體能遊憩委員會分為六個部門，285個主管機關或代表處分屬於與他們的活動相關性最高的部門。六個部門如下所列：

1. 比賽及運動，例如不列顛擊劍協會。
2. 觀眾人數多的體育活動，例如職業高爾夫球協會。
3. 節拍及舞蹈，例如保健協會。

4. 戶外休閒活動，例如不列顛登山委員會。

5. 水域遊憩活動，例如業餘划船協會。

6. 營利組織，例如不列顛輪椅運動基金會。

　　每一個部門都選出一名主席和一名管理監督部門會議的輔助會員，這兩位成員同時也是中央體能遊憩委員會執行委員會的會員。

　　1989年，中央體能遊憩委員會設立慈善部門，名爲體育信託，其目標是爲四個領導人獎提供企業經營和基金。

 **個案研究**—中央體能遊憩委員會和體育政務會

　　在本章節中你所學到的很多機構，譬如體育政務會、國家培訓基金會、體育學會、運動彩券等，都是同一個公營事業策略的一部份。但是中央體能遊憩委員會卻有著不同的故事，且歷史更爲悠久，已經在運動產業中形成了今日的地位。

　　中央體能遊憩委員會成立於1935年，其成員因爲包括體育管理團體，所以中央體能遊憩委員會可以一種比其他管理團體更有力、更具凝聚性的方式來代表體育活動的同業。1957年，中央體能遊憩委員會成立了沃爾芬登委員會（Wolfenden Committee）來檢查自願服務性團體和法定團體適合體能遊憩活動事業的程度。該委員會建議創立由政府提供資金的體育活動發展委員會，於是在1972年，大不列顛體育政務會由英國皇家憲章（Royal Charter）創辦。中央體能遊憩委員會的眾多任務現在由新的國營體育政務會接手，中央體能遊憩委員會被迫重新考量它的未來。

　　中央體能遊憩委員會扮演的角色最後被裁定爲有別於政府出資及指派的體育政務會之外的獨立組織，新的體育政務會和中央體能遊憩

委員會之間的責任分界於焉建立。中央體能遊憩委員會將名下所有資產，例如國家體育中心，移轉給體育政務會。除了別的任務，中央體能遊憩委員會還重新界定自己的角色為可以代表國家主管機關及其他代表團體的組織。中央體能遊憩委員會全體共同「規劃發揚用以改善及發展體育活動的方法措施」。

> 資料來源：中央體能遊憩委員會「中央體能遊憩委員會是什麼、中央體能遊憩委員會的工作、中央體能遊憩委員會如何運作」

## 國家體育場協會（National Playing Fields Association, NPFA）

> 「為當地居民在接近住所的地方提供健康的遊憩機會，就是國家體育場協會的中心目的。國家體育場協會保護遊憩空間免受建築擴張的影響而減少。隨著時間的推進，國家體育場協會透過『內都市村鎮公用會堂』計劃以及它的學習計劃／遊憩計劃、夜間籃球等吸引年輕人的計劃，在城市中推動其服務。」
>
> ──艾爾莎·戴維斯（Elsa Davies），國家體育場協會執行長

　　國家體育場協會於1925年成立，它最長遠的貢獻之一就是樹立了六英畝標準，亦即每一千人的人口就要有六英畝的體育場。

　　國家體育場協會是一個慈善信託，從1933年開始就有莊嚴的憲章。它致力於阻止在體育場上的建築擴展，並給予建議和資訊以支持致力於保存受到威脅之體育場的活動。如今，國家體育場協會擁有130個體育場，它也負有保管其他約1,700個體育場的責任。1999年，超過900個體育場所受到威脅。

> 資料來源：國家體育場協會之訪談及其網站（www.npfa.co.uk/）

 課程活動

**在你的居住地區正在發生什麼事？**

查詢國家體育場協會的網站www.npfa.co.uk/，檢查國家體育場協會知道受到威脅的體育場清單。

你家附近的體育場在開發者的計畫藍圖之中嗎？

## 其他組織

休閒設施管理學會（ILAM）成立於1981年，約有6,000個和公營休閒事業及民營休閒營事業有關的會員。該學會涵蓋的範圍廣達所有休閒產業，從體育活動及運動發展到公園、開放空間、博物館、旅遊及休閒教育。該學會的服務範圍包括訓練課程、專題研討會、正式會議、專業證照計畫、月刊（《休閒管理人》）、資訊服務、定期的會員郵件寄送，以及舉辦代表休閒產業活動的策略單位。

體育暨遊憩管理協會（ISRM）是另外一個為其會員提供服務及給予證照計畫的機構。體育暨遊憩管理協會是一個專業團體，涵蓋運動及遊憩設施的管理，特別是運動設施管理的技術方面更是為人所熟知，尤其是游泳池的管理。

運動暨遊憩產業訓練組織（SPRITO）是一個專為運動及遊憩產業所設的國家訓練機構，其主要工作為設定訓練標準並加以實施。該組織在國家職業運動認證資格的發展及實施方面成效卓著，且涵蓋了體育活動、遊憩、戶外教育及發展、健身及運動。

# 區域性及地方性體育活動的組織及資金

## 地方當局的休閒事業部門

地方當局的休閒產業現在在我們的日常生活中佔有很大的地位，幾乎沒有什麼人不曾在住家附近的公園閒逛過，或者不曾在住家附近的游泳池裡游泳過。地方政府的服務範圍很廣，從運動中心和游泳池之類的設施到體育活動發展部門和夏季活動計畫皆有。

強制競標（CCT）以承包商及委託人之間的休閒事業拆夥之姿出現，迅速扭轉了地方當局休閒事業部門的性質和架構。承包商部門，通常是場地設施的員工和管理階層，與民營事業的經營者競爭，看誰可以在合約的有效期內經營休閒中心，而贏得競標者通常可以得到管理休閒中心的管理費。贏得競標的政務會部門，以直接服務組織（DSO）為人所熟知，他們必須以擬定的合約內容與提出之投標價來管理中心。客戶部門事實上就是原來休閒事業部門所遺留下來的，他們負責承包商（私人經營者或直接服務組織）的監督工作等職責，以確定合約有確實履行，並完成那些通常不在合約中的職責，譬如建築物的材質和結構之維護。體育活動發展部門和有著實體學校用途的雙重功能中心毋需強制競標。由於強制競標，我們會發現今天有一些地方當局的中心是由私人經營者和其他政務會人員所運作。

現在，最有價值（Best Value）已經取代強制競標。根據最有價值，政務會並不會被強迫經歷投標的程序，卻能夠選擇對他們最有利的系統。他們必須證明為特定服務，譬如休閒與遊憩，所選擇的系統適用於三個E's（efficient, effective and economic，亦即有效率、有效能、符合經濟效益）。另外，他們也必須檢查每一個服務項目是否符合下列四個C's：

- 回應行政部門的目的（Challenging Purpose of the Service）
- 顧及一般社會大眾（Consulting the Community）
- 與其他供應商比較（Comparing with other providers）
- 把競爭當作達成三個E的方法（Looking to Competition as a way of achieving the three E's）

 **課程活動**

### 最有價值

你可以親自參加小型的「最有價值」運動。

找出你的居住所在地之地方當局和鄰近的兩個地方當局中的運動中心是由誰經營。

把你要看的項目製成一張表，尤其是整潔、顧客服務、提供的服務等。造訪每一個運動中心，請問在這三個地方當局之間服務標準的比較結果為何？

### 自願服務性部門之俱樂部

在表3.5中，我們可以看到不同體育活動的俱樂部會員數目的水準。俱樂部主要經由收取會費、捐款和舉辦資金籌募活動來賺錢，有時候是由補助金來支持。俱樂部也可以申請取得彩券基金來建設新的設施或者根據社區計劃基金（Community Projects Fund）之類的方案來提供收益。

俱樂部的組織根據其規模及體育活動的性質，所以差異很大。舉例來說，武術俱樂部通常由一到二人指導，他們在休閒中心或社區活動中心開課，並且附屬於他們的主管機關。另一方面，像保齡球和網

球俱樂部或許多團體運動的組織，通常都有更民主的架構。這種自願
服務性部門體育社團的傳統組織架構必須選出俱樂部委員會的幹部。

　　通常俱樂部的會員在年會時選出委員來管理俱樂部一年，委員會
的成員一般包括一名主席、一名秘書，以及一名會計和其他根據俱樂
部規模和性質而異的職位，譬如會員秘書、設備秘書、聯誼會幹事、
隊長等等。所有委員會的成員通常就是俱樂部的會員，他們代表委員
會在每次選舉的一年內義務爲該俱樂部服務。

　　通常，俱樂部透過郡協會或地區性協會隸屬於國家主管機關，視
主管機關的架構而定。一旦隸屬於主管機關，該俱樂部就正式受到認
可，也可以加入聯盟和聯賽，提送代表團團員或代理人參加主管機關
協會的地方性會議。

# 體育活動及大衆傳播媒體

## 何爲體育活動的傳播媒體？

　　簡而言之，除了當我們親自去看現場的體育活動或親自參與其中
之外，體育活動的傳播媒體包含所有我們暴露在運動世界中的各種方
式，亦即包括電視、報紙、體育雜誌、廣播、網際網路中的體育網站
以及同好雜誌等等。

## 體育活動對大衆傳播媒體的重要性

「如果你看即將開打的下一屆足球大聯盟大賽實況轉播，他們在
一場比賽中要爭奪400萬至500萬英鎊的獎金。我不認爲這是正
當理由，我覺得若是爲了500萬英鎊，我們大概可以拍出一部優

質刺激的連續劇，而且相當具有創新的娛樂效果——但我必須
說，這值得一場足球比賽嗎？」

—葛瑞格戴克（Greg Dyke），英國廣播公司總經理

—（2000年1月31日地下鐵報導，與佛洛斯共進早餐節目中的訪談）

## 體育活動傳播媒體產業

體育活動是傳播媒體中很重要的部分，而新科技的出現在近幾年
來也已經快速地改變了媒體表現體育活動的方式。

報紙曾經是體育活動報導最主要的媒體，如今體育活動大概只能
在全彩的版面找到。或是在刊載著照片和體育消息的中間拉頁中看
到。其內容包括深入分析到聳動的小道消息，運動話題無止盡地討論
著。

廣播也是傳統的體育活動傳播媒體之一，而體育活動報導是英國
廣播公司在戰前創辦的。最有口碑的節目之一，BBC體育報導，仍
然在它的傳統時間，每週六下午五點放送。但是1990年代，卻產生
巨大的轉變。為了回應對體育活動報導的需求，英國廣播公司創設了
Radio 5 Live，一個專門用來播報新聞和體育活動的全新廣播電台。

獨立的廣播電台也開始出現，在實況報導、體育雜誌節目、球迷
來電交換意見方面非常成功。1990年代期間，這些改變的產生有部
分原因是由於對體育活動的需求似乎已無法滿足大眾，另外，因為廣
播電台如雨後春筍般地成立，大眾越來越有機會取得更多的體育活動
報導。

1990年代我們也看到由球迷自己辦的雜誌數量漸漸成長，最為人
熟知的就是愛好者雜誌（fanzine）。這些雜誌的成長可能是因為資訊
技術的發展，開放了公開發行的機會，減少製作成本。愛好者雜誌通
常是體育俱樂部做宣傳和「官方發言」的另外一種選擇，它也可以當

作幽默消遣、稱頌讚揚的園地，而最常用的用途就是作爲球迷「對俱樂部不滿」的發言管道。

　　網際網路上的體育活動在1990年代後半段開始發展，既是體育活動消息的報導媒體，也是體育組織和俱樂部設立網站直接與其球迷和社會大眾聯繫的管道。1996年2月，天空線上（Sky Online）設立專屬的體育活動網路新聞服務。2000年時，大部分專業的體育俱樂部和運動場地都有自己的網站。但是在世紀交替之際，它們通常都還只是「提供內容的網站（web brochures）」，並非可以線上訂票的互動式網站。

## 課程活動

### 傳播媒體的影響

　　分析傳播媒體，看看你正在研究的兩種運動在報導的數量上有何差異。你可以篇幅的多寡來測定。

　　比較同一天內小報的體育報導彩色頁的報導風格和泰晤士報或衛報之類的報紙體育版，其報導方式有何不同？

### 體育活動和電視

　　體育活動和傳播媒體之間關係最密切的就是電視。

　　電視貢獻了很多時間在體育活動上，而觀賞重要賽事的現場報導需求非常高。不只是需求的程度很重要，人們對參與重要賽事的感覺也很重要，這些都是人們生活的一部份，也是國民日程表的一部份。5月份若沒有足總盃總決賽的實況轉播，生活就變得不一樣了。6月或7月若沒有溫布頓網球公開賽，情況也是一樣。在保護這些賽事的

報導，使每個人都有機會看到這些比賽及活動，和允許主辦單位將轉播權賣給出價高的競標者之間必須有一個平衡，他們才可以讓自己收入增加的潛能最大化。

這個問題的複雜性已經導致受保護的體育活動及運動賽事在最近幾年的幾個場合中重新改寫了。由於電視台數目增加，卻未普及到全部的人口，衛星、有線電視和數位電視的成長，已經讓問題更加複雜難解。

1996年廣播法案（Broadcasting Act）確定了特定登記有案的重要運動賽事的實況報導可以由地面的電視轉播給社會大眾。該法案中描述道，所有登記有案的運動賽事必須以公平合理的費用售予A型廣播電視公司（英國廣播電台、英國獨立電視公司網路及第四頻道的地面頻道）。B型廣播電視公司，譬如天空體育頻道（Sky Sport）和歐洲體育頻道（Euro Sport），並未被允許實況轉播這些活動及賽事，除非他們也以公平合理的費用向A型廣播電視公司購得，以獲得其播放的權利。第五頻道也是屬於B型廣播電視公司，因為它尚未普及到全部的人口。這個系統受到獨立電視委員會（Independent Television Commission）的管理，該委員會必須決定公平合理的價格條件為何。

從1998年6月起，登記有案的活動及賽事就被分為兩部分，如下所示。雖然A組賽事的實況報導仍然受到前述保護，B組賽事的報導除了可在聯播頻道中播放之外，對於免費的延後報導或剪輯過的賽事焦點仍有適當的管理。

A組賽事（完全受到保護的現場報導）

- 奧林匹克運動會
- 國際足球總會世界盃足球賽決賽
- 歐洲盃足球錦標賽決賽
- 足總盃總決賽

- 蘇格蘭足總盃總決賽（於蘇格蘭舉行）
- 全國大賽馬
- 德貝賽馬
- 溫布頓網球錦標賽
- 13人制橄欖球挑戰盃決賽
- 世界盃橄欖球決賽

　　B組（間接受到保護的報導，亦即剪輯過的賽事焦點、延後報導或廣播實況報導）

- 於英格蘭舉行的板球國際錦標賽
- 溫布頓網球錦標賽除了決賽之外的其他賽事
- 世界盃橄欖球錦標賽除了決賽之外的其他賽事
- 五國聯賽（現改為六國聯賽），包括地主國在內
- 大英國協運動會
- 世界盃田徑錦標賽
- 世界盃板球賽
- 包含地主國隊伍的各種決賽、準決賽和比賽
- 萊德盃高爾夫球賽（Ryder Cup）
- 高爾夫球公開賽

資料來源：媒體、文化暨體育司「1996年廣播法管制的活動賽事清
　　　　　單」

課程活動

### 電視報導

請參閱上列活動賽事清單，看看你同意或不同意的程度為何。如果你被要求在A組賽事中增加一個活動賽事，你會加入什麼？

想想你正在研究的運動幾場重要的比賽，它們有進行電視轉播嗎？它們得到何種報導？

## 收看電視

足球在電視的收視上佔有很多的收視人口，遠超過其他運動的收視人數。1999年的冠軍聯盟總決賽高踞體育節目收視排行榜冠軍，而非足球類的全國大賽馬只排第七名。表3.9列出足球相關比賽在收視人口上所佔的優勢。地面電視收視的前二十名全是足球比賽（尤其是獨立電視公司）。

| 排名<br>（百萬人） | 賽事 | | 平均收視人數 |
|---|---|---|---|
| 1 | 冠軍聯盟總決賽 | 獨立電視公司 | 15.6 |
| 2 | Euro 2000英格蘭對蘇格蘭冠軍延長賽 | 獨立電視公司 | 14.6 |
| 7 | 全國大賽馬 | 英國廣播公司第一頻道 | 10.1 |
| 17 | 巴西國際長途大賽車 | 獨立電視公司 | 7.5 |
| 18 | 世界盃田徑錦標賽<br>（包括400公尺男子準決賽） | 英國廣播公司第一頻道 | 7.4 |
| 20 | 全國大賽馬重播 | 英國廣播公司第一頻道 | 7.0 |
| 20 | 溫布頓網球錦標賽男子單打決賽 | 英國廣播公司第一頻道 | 7.0 |

表3.9　1999年1月4日至11月28日體育類節目收視排行前20名
資料來源：彙編自英國廣播公司體育行銷及通訊統計資料

　　重要的足球比賽一般是電視所播放的體育活動中最多人觀賞的，
它也是廣播時間最多的運動。很顯然地，這些因素都是相互關聯，因
為大量的曝光一方面也幫助刺激了大型足球比賽的高度興趣。表3.10
顯示電視報導體育活動的時間。

| | 英國廣播公司一台 | 英國廣播公司二台 | 英國獨立電視公司 | 第四頻道 | 歐洲體育台 | 天空電視台 | 第五頻道 |
|---|---|---|---|---|---|---|---|
| 足球 | 4,800 | 650 | 7,475 | 2,930 | 29,725 | 102,765 | 2,815 |
| 高爾夫球 | 1,485 | 3,548 | 0 | 60 | 2,160 | 83,900 | 90 |
| 賽車運動 | 390 | 1,680 | 5,620 | 0 | 26,065 | 31,945 | 645 |
| 板球 | 3,042 | 9,327 | 135 | 0 | 0 | 44,970 | 0 |
| 網球 | 1,130 | 2,466 | 0 | 0 | 21,035 | 15,955 | 0 |
| 摩托車賽 | 175 | 90 | 0 | 0 | 14,880 | 11,310 | 0 |
| 賽馬 | 2,581 | 1,161 | 60 | 7,635 | 0 | 13,460 | 0 |
| 拳擊 | 95 | 0 | 140 | 0 | 7,845 | 16,260 | 0 |
| 13人制橄欖球 | 40 | 160 | 0 | 0 | 0 | 22,910 | 0 |

表3.10　1998年體育活動的電視報導時間（以分計時）
資料來源：英格蘭體育協會資訊概要17期，1999年10月

 **課程活動**

**傳播媒體的報導**

　　透過不同型式的傳播媒體比較你正在研究的兩種運動，譬如報
紙、地面電視、聯播電視、廣播等。

## 大眾傳播媒體影響體育活動的方式

「電視是一個加滿奧林匹克各項活動成長油料的引擎。」

—國際奧林匹克委員會

　　1990年代是電視財在體育活動中氾濫的年代，在這之後的主要力量很明顯地是新的傳播媒體公司所帶來的革命，譬如天空電視台對體育盛事的出價動作。這些新公司不只付出一筆龐大數目的金錢，他們也強化了體育活動管理機構的談判地位，使得英國廣播公司和英國獨立電視公司等等地面電視公司被迫付出更高的價碼來放映各個體育盛事。在某些運動比賽中，地面電視公司不能與體育聯播頻道所付出的金錢相抗衡，只好訴諸播放焦點鏡頭。這也迫使某些體育活動的管理機構改變他們的賽程，以某些例子來說，甚至改變他們的運動架構。

 **個案研究**—天空電視台（Sky TV）與體育活動

　　天空電視台在體育活動上的影響與其他傳播媒體相較之下要大得多，無論是投資在體育活動上的金錢，或是重新安排賽程以符合聯播電視台的需求。

　　足球大聯盟的各項比賽現在不再只有星期六才開賽，星期天下午和星期一晚間也有比賽。天空電視台現在大約有七百萬個簽有合約的用戶，以及四萬個酒吧和俱樂部。很顯然地，吸引這些用戶大部分的吸引力來自天空電視台的實況體育活動報導。

　　數位廣播的出現讓天空電視台隨著各個頻道延伸其播放觸角，譬如天空體育號外（Sky Sports Extra）以及天空體育新聞（Sky Sports

News）。天空電視台和足球大聯盟為了獨占1992年到1997年間的實況報導所簽署的合約，就價值1億9,150萬英鎊。

將這個數量和十年內足球的交易情況互相比較，看看體育廣播市場如何在短時間內變化：

- 足球大聯盟（Football Premier League）：1997至2001年—四年合約，獨家播放實況報導，價值6億7,000萬英鎊。
- 全國足球聯盟（Football Nationwide League）：1996至2001年—五年合約，與足球聯盟的合約價值1億2,500萬英鎊。
- 13人制橄欖球：超級聯盟（Super League）和世界俱樂部錦標賽（World Club Championship）：1996至2001年—五年合約，價值8,700萬英鎊。
- 國內板球賽：1999至2002年—與第四頻道共同擁有四年合約，價值1億300萬英鎊。

*資料來源：BSKYB資料*

## 奧林匹克的播送權利

傳播媒體的全球化和日益增加的體育活動行銷動力在奧林匹克運動會的時運變化中就可以看出。我們在之前的章節讀到奧林匹克各項活動在最近幾年中已經轉變了，要播送奧林匹克運動會的金額之增加（請參閱圖3.3），已經幫助奧林匹克各項活動從財務不穩定轉變為另外一種局面，使得國際奧林匹克委員會能夠將支持的費用分配到各項活動。

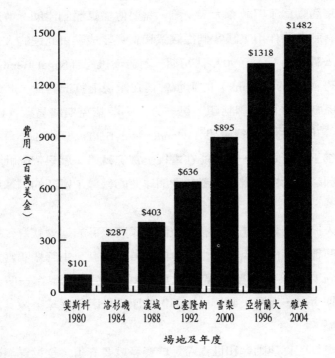

**圖3.3　奧林匹克全球電視權利金**
資料來源：網站 www.olympic.org/

## 體育活動的傳播媒體、參與度及認知

「從五月到六月，因為天氣狀況好轉，使得網球的預售票呈穩定
地上升。七月初，溫布頓網球賽開賽後的第二週，門票的需求
突然暴增，遠超過可提供的座位。這實在太瘋狂了。有些人花
很多錢在購買最新款的裝備上，有些人則帶著球拍出現，或是
想要租借這些球拍。這種情形大概只會在溫布頓網球賽開賽後
持續約一週或兩週。到了八月，因為電視對網球的報導越來越
少，這種情形也就穩定地減少了。」

——倫敦體育中心負責人

　　體育活動為了與社會大眾交流，需要傳播媒體的協助。傳播媒體對我們有刺激的作用，讓我們從觀眾和讀者變成熱衷此道的人，還鼓勵我們去嘗試看看。1990年代初期，耐吉爾班恩（Nigel Benn）和克里斯尤班（Chris Eubank）的對戰曾經在電視上實況轉播，結果變成大家在茶餘飯後的閒聊話題。另一方面，藍諾克斯路易斯（Lennox Lewis）和伊凡德哈利費爾德（Evander Holyfield）於1999年爭奪世界重量級拳王頭銜之戰，卻未能在電視上實況轉播，就只帶動社會大眾片刻的興趣。而由於電視對溫布頓網球賽的報導，鄉間的網球場在週邊充斥著。

　　令人擔心的是，任何一種未被傳播媒體報導的運動就會失去社會大眾的興趣，下一代年輕人也不會由此得到啟發。主管機關當然深知這一點。1980年代，壁球協會為了壁球的電視節目舉辦一個活動，但是長期下來，還是失敗了，一部份的原因是因為壁球不像其他運動容易拍攝。

　　像奧林匹克運動會和世界盃足球賽等重要賽事，全世界無數的人們都在收看，他們積極、著迷、深好此道。在已開發國家和開發中國家，人們聚集在電視機旁，可能在鄰居家、酒吧或咖啡館，一起觀賞祖國在世界盃足球賽中的比賽。

　　沒有傳播媒體的話，世界盃足球賽和奧林匹克運動會之類的盛事只能帶來短暫的意義和興趣。重要賽事的國際委員會將這一點銘記在心，所以將賽事的轉播權賣給各個頻道，讓全球人們觀賞。

## 體育活動如何受到影響

　　傳播媒體在體育活動上的力量非常大，還可能改變整個體育活動架構的方式。超級運動明星所做的一些違反規則的小動作現在則受到新聞輿論的注意，還會變成新聞裡的大事。足總盃足球季決賽曾經在星期六下午三點開球後四度踢成平手，但是在2000年初，這個傳統

的比賽時間卻只有一次踢成平手。

 **個案研究**─電視在體育活動中的力量

### 13人制橄欖球

1995年夏天，職業13人制橄欖球發現自己被困在想要對自己和球員以及逐漸減少的觀眾加諸更高標準的慾望上。最後，他們的財務漸漸發生困難，內部調查顯示，比賽每年可賺進1,000萬英鎊，但卻支出3,000萬英鎊。龐大的差額是因為俱樂部主管從他們自己的財庫中提撥資金給隊伍，而且越來越依賴銀行和債權人。

三分之一的13人制橄欖球成員在1990年代前半段已經有過一些破產或無力償還的經驗，所以這個比賽的未來令人質疑。

1995年夏天，澳洲13人制橄欖球因襲的管理人受到媒體大亨梅鐸（Rupert Murdoch）的挑戰，他想要接管比賽中最重要的要素來當作他的衛星頻道和付費頻道的一部份。另外一位媒體大亨，凱利派克（Kerry Packer），則遵循傳統，而國內的比賽也一分為二。

梅鐸為了增加他在英國體育活動的利益範圍，並思索著封鎖澳洲13人制橄欖球新球星的消息來源的對策，於是他提供了8,700萬英鎊給不列顛運動會，與他的媒體集團簽訂獨家播放的合約。

有一個很重要的條件是，不列顛運動會摒棄了傳統的八月到隔年五月的比賽季時間，而與澳洲比賽季時間更為接近，這個新的比賽季從三月開始，至十月結束。另外還有超級聯盟的創立，這是一個比賽的精英俱樂部，球員必須接受專任的職業球員身分。

這些革命的改變帶來的問題跟所得的利益一樣多。從1985年起，傳統上一直都是兼職的職業比賽。當這些球星變成坐擁高薪的表演者，這些頂尖的俱樂部也可以專注在擴展他們的行銷成果時，景況

較佳的俱樂部和景況稍差的俱樂部之間的斷層就以一種驚人的速度持續擴大著。

體育活動的高曝光率在球季結束前達到高潮，在溫布利舉行的挑戰盃決賽（Silk Cut Challenge Cup Final）突然發現大部分的季前賽時間和超級聯盟錦標賽的開賽時間重疊。這也表示要求極高的超級聯盟賽會受阻於參加該球季國際大會的規劃，然後就會迫使南半球的國家延長兩個月的巡迴賽結束，也會使得對這個國家來說最受歡迎的巡迴賽結束。

以編制上來說，13人制橄欖球也變了。因為英式橄欖球保留大不列顛和愛爾蘭體育活動的主管機關，實際上，行銷公司超級聯盟歐洲有限公司在重要的俱樂部及其財務力量上已經採取完全的控制了。非超級聯盟職業俱樂部在大聯盟俱樂部協會（Association of Premiership Clubs）的組織之下集團結社，但是他們與13人制橄欖球的關係要比超級聯盟深遠得多。不列顛業餘13人制橄欖球協會（BARLA）留下像業餘比賽的管理團體，除了由13人制橄欖球發展部門所培育的俱樂部和競賽之外。

1998年，13人制橄欖球政策委員會成立，來監督13人制橄欖球和不列顛業餘13人制橄欖球協會之間共有的利益範圍，而討論也開啓新視野使得三者成為更緊密的組合。

雖然超級聯盟現在只在衛星電視上播放，但是英國廣播公司的地面電視服務卻握有一個重要的東西，就是挑戰盃的獨家合約。13人制橄欖球的播放依賴衛星電視台，基本上衛星電視台擁有的收視群較地面電視的觀眾要少，這意味著對13人制橄欖球的球員來說，有些「製造明星」的特質已經喪失。另外，因為很多比賽有時必須遵照電視合約播放，在全國性報刊的報導就會有所減少。

有一些徵兆開始出現，付費收看節目的觀眾開始回到比賽現場觀賽，而場上的觀眾則和比賽的大規模改變達成協議。全國性傳播媒體

是否會變成這種情況，只要13人制橄欖球仍然是英格蘭北部大部分
地區重視的運動，就還有待觀察。

<div align="right">資料來源：13人制橄欖球（RFL）</div>

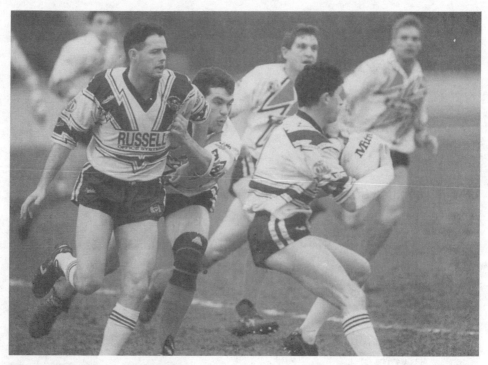

圖：比賽中的13人制橄欖球
資料來源：© actionplus

 **課程活動**

**體育活動有選擇嗎？**

　　仔細閱讀個案研究中關於13人制橄欖球的範例，你同意13人制

橄欖球應該對自己的作為做出選擇嗎？對13人制橄欖球來說，他們是否有別的選擇？

若你想要知道更多資訊，可以將13人制橄欖球列入你的研究之一，有很多資訊能夠讓你著手進行。

# 體育活動的趨勢

## 新興體育活動

二十世紀末的二十五年內，健身課程突然變得炙手可熱。從腿臀腹到槓鈴有氧，各式各樣的健身訓練課程不斷推出。進入二十一世紀，這個主題依然延續下去，因為更先進的健身房出現了。

另外一種針對年輕人開發的遊戲是「迷你運動」，兒童可以藉此精進他們的技術。這些遊戲（譬如迷你足球、迷你網球、Kwik板球等）很有可能在未來幾年內在年輕人之間發揚光大。

現在也出現了街頭運動，也就是年輕人不需要去活動中心而能夠輕易進行和比賽的活動，範圍從運動場上的二對二籃球賽，到單人曲棍球和滑板等。

喜愛冒險的人還是渴望發明新的冒險活動。像高空彈跳之類的危險運動並未阻止此一進程，而危險運動的新變動還是不斷地發展。

## 商業化—運動和金錢

金錢和運動之間有關係已經不是新鮮事了，古希臘對運動員提供贊助，1920年安特衛普奧運會節目單的版面幾乎都被廣告給佔滿

了。職業運動和業餘運動之間的爭論從十九世紀末期就已經開始了。

　　商業化的爭議以在體育活動上應該允許多少金額較恰當爲中心議題。對體育活動和運動員來說，要找到賺錢的方法只是一件事（雖然有些人對這能夠持續多久存有異議），但是當金錢和商業利益開始影響體育活動舉行的地點和方式以及體育活動的組織時，差別就大了。

　　在本章中，我們會讀到關於體育活動商業化的增加，也就是金錢在體育活動本身和體育活動之外具影響力的組織，譬如傳播媒體，兩者中所扮演的角色越來越重要。這是這個時代中重要的趨勢之一。

## 體育活動參與度的增加和衰減

　　總而言之，發生在1980年代的體育活動參與度提昇在1990到1996年期間並未持續下去。

　　表3.11顯示出1987到1996年間體育活動的參與度，內容以問卷調查前四週內有參與體育活動的人爲主（不含走路）。

　　表3.12中的統計資料顯示體育活動參與度的增加和衰退。最明顯的是，女性在室內游泳的參與度呈現穩定地增加，女性的保健參與度在1980年代也急劇地上升，而上升之後的參與度在1990年代卻未再持續上升。

　　在男性的自由車參與度部分有持續的增加，男性和女性的重量訓

| | 1987 | 1990 | 1993 | 1996 |
|---|---|---|---|---|
| 男性（％） | 57 | 58 | 57 | 54 |
| 女性（％） | 34 | 39 | 39 | 38 |
| 平均（％） | 45 | 48 | 48 | 46 |

**表3.11　參與度趨勢**
資料來源：住在英國（Living in British），家庭普查，1996年

| 活動項目 | 男　性 | | | | 女　性 | | | |
|---|---|---|---|---|---|---|---|---|
| | 1987 | 1990 | 1993 | 1996 | 1987 | 1990 | 1993 | 1996 |
| 室內游泳 | 10 | 11 | 12 | 11 | 11 | 13 | 14 | 15 |
| 保健／瑜珈 | 5 | 6 | 6 | 7 | 12 | 16 | 17 | 17 |
| 斯諾克／花式撞球／撞球 | 27 | 24 | 21 | 20 | 5 | 5 | 5 | 4 |
| 自由車 | 10 | 12 | 14 | 15 | 7 | 7 | 7 | 8 |
| 重量訓練* | 7 | 8 | 9 | 9 | 2 | 2 | 3 | 3 |
| 舉重* | | | | 2 | | | | 1 |
| 足球 | 10 | 10 | 9 | 10 | 1% | | | |
| 路跑（慢跑等等） | 8 | 8 | 7 | 7 | 3 | 2 | 2 | 2 |
| 網球 | 2 | 2 | 3 | 2 | 1 | 2 | 2 | 2 |
| 壁球 | 4 | 4 | 3 | 2 | 1 | 1 | 1 | 1% |

*1996年一併調查

表3.12　問卷調查前四週內的體育活動參與度
資料來源：住在英國（Living in British），家庭普查，1996年

圖：比賽中的女子橄欖球
資料來源：© actionplus

練及舉重上也有穩定的上升。值得注意的是，男性在斯諾克撞球、花式撞球和撞球上的參與度在表列的期間內衰退了，同樣的情形也發生在男性和女性的壁球參與度上。

## 體育活動的參與者與觀眾的期望改變

在英國國內設施的章節中，我們讀到有關運動場地正在發生的革命。現在，越來越多的球迷要求並期望規範出更高的標準。1980年代，主要體育場中的不當盥洗設施可能只引起一些輕微的抱怨，現在不當的盥洗設施卻讓人無法忍受。

因為體育活動的參與者對特定標準的需求也有其限度，所以參與者的期望也改變了。除非活動中心提供優良的服務標準，保持整潔，有著穿著得體制服且態度親切友善的員工，還有新式的設備，否則該活動中心是無法符合顧客期望的。許多運動項目的專業性增加，加上電視廣播業金錢的湧進，這代表著達到顛峰的職業運動員現在期望越來越高的報酬，雖然我們絕不能忘記排名較低的運動員若沒有賺進很多錢的話，其職業生涯會很短暫。頂尖運動員和排名較後面的運動員之間的酬勞缺口已經越來越大了。

## 體育活動市場的變化

我們的社會中有老化人口，現在的生活型態越來越注意這些人，這代表著人們現代的休閒經理人提供的不是只適合年輕人和健身需求的計劃和活動。衝擊性低的健身訓練和專為五十歲以上的人所設計的健身課程，就是這些計劃和活動的表現之一。另外也有不會讓人健身過度的運動，譬如草地滾木球、娛樂性質的羽球或網球、有不同速度泳道的泳池等。

　　另一個改變是犧牲傳統競賽性質運動的費用,轉投資在健身產品和服務需求的成長。與此緊密結合的是過去二十年間女性對積極的休閒生活需求的增加。

## 科技發展

　　科技影響了我們所有人的生活,所以科技會影響體育活動並不會讓人感到意外。用來製作體育用品的材料已經有很大的改進了,舉例來說,網球拍已經從1970年代的木拍轉變爲現代的複合材質,譬如石墨。這樣的改進讓發球速度大幅增加,因爲有時候會要求改變規則以減少發球者的優勢分,尤其是像溫布頓網球賽之類速度快的草地網球場。

　　看看二十年前的錄影帶或足球懷舊節目,再看看浸滿泥漿的場地。現代的草皮技術讓場地保持鮮綠的時間更爲長久,人工草皮場地的出現更是改變了地方性活動中心的能力,一年到頭都可以提供人們操場使用。

　　錄影存證現在用於違規事件上,舉例來說,板球比賽中第三裁判藉由錄影重播檢查是否爲刺殺等等。國際足球總會抵制以錄影重播當作第三裁判,但是它也對使用科技於足球上有興趣,它利用傳送信號給裁判以判定該球是否已經超出終點線,然而,這還不夠令人滿意,科技還是有不足之處。

　　科技也可能產生負面的影響。有一個例子是爲了成績而提高用藥的機率。或者,更精確一點的講法是,訓練提高了用藥的機率,經由傳統的藥物測試方法已經變得越來越難察覺。但是禁藥測試局已經被迫促進他們的技術,而這也使得禁藥測試變得有點「軍備競賽」的意味。

## 體育活動對時尚的影響

我們在本章前面的章節已經詳細讀到關於運動商品的事務，我們在讀的時候可能正穿著運動衣、訓練鞋、運動衫、整套的運動服，這跟二十年前的情況可是大不相同，除非我們剛運動或訓練完。

## 精選體育活動

在本章節中，你要研究三種運動：田徑、網球和賽馬。如果這些是你之前選擇要研究調查的方向，剛好可以讓你收集研究課題的背景資料。如果之前選擇的是這三種運動以外的其他運動，那麼這些內容可以當作一個有用的指導方向和參考的基礎，你就可知道應該收集何種型態的資訊。你或許會選擇足球當作要研究的課題之一，無論何種情形，都應該將本章重讀一次，因為本章包含很多有用的資訊。

## 田徑運動

「我可以感覺到緊張的氣氛……所有的人都看著那裡……多麼盛大的活動啊……我心裡想著，上帝啊，我竟然完成了。」

——莎莉·岡諾（Sally Gunnell），奧林匹克金牌得主，1992 年巴塞隆納
（英國體育協會重要盛事的成功藍圖）

圖：莎莉・岡諾（Sally Gunnell）

資料來源：© actionplus

## 背景

　　傳統上，英國的田徑運動有六個管理團體，分別在蘇格蘭、愛爾蘭、威爾斯、南英格蘭、中部各郡和北英格蘭。最後三個管理團體共同組織了英格蘭業餘田徑協會（一般為人所熟知的3A's—Amateur Athletic Association of England），負責挑選參加大英國協運動會（Commonwealth Games）的英格蘭隊伍。由於缺乏管理全英國的主管團體，不列顛業餘田徑委員會（British Amateur Athletic Board）於焉形成，以代表國家出席國際級的活動。1980年代的時候，為了應付現在體育界的需求，系統的改革已經勢在必行。結果，不列顛業餘田徑委員會面臨解散的命運。1991年，成立新的主管團體不列顛田徑聯合會（British Athletic Federation），而3A's這個英國本土的協會和區域性的英國協會依然存在。

　　1997年時，也就是六年以後，不列顛田徑聯合會破產，結束運作。它的設備並不齊全，其架構也無法處理現代商業世界的挑戰和機會，它的組織在某些方面很像我們在這個章節讀到的系統，這些系統是在核心有大型政務會的全國性主管機關。值得讚賞的是，它一方面試著代表基層並對其負責，另一方面，它在優秀的職業選手階層支持及發展田徑運動。

## 英國田徑運動的架構

　　英國田徑運動的目標爲減少職位（有給職及無給職）至總數80個，任何一個決策團體人數最多爲10人（不列顛田徑聯合會中，對照250個職位，有時候以20到30人的團隊和64人的政務會共同運作），以使其有效率、有效能。現在英國田徑運動的重點在於組織的表現，而非從體育活動中的不同團體確定其代表權。

　　英國田徑運動的架構（如圖3.5所示）最受衝擊的部分就是沒有

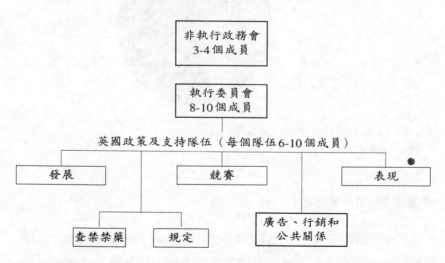

**圖3.5　英國田徑運動的架構**
資料來源：英國田徑

直接與3A's、地主國的田徑運動協會、郡或田徑運動俱樂部的架構相
連結。當然這些組織和英國田徑運動也有關係，他們持續經營管理業
餘田徑運動員和俱樂部。俱樂部仍然必須隸屬於他們的區域，而個人
則自動隸屬於主管機關，當作俱樂部的成員。俱樂部仍然將其代表送
到他們的郡協會，而郡、跨郡以及區域性錦標賽仍然以傳統的方式組
織起來。

　　這樣的架構在一百年前看起來的確很令人驚訝，但是現在主管機
關必須能夠發展精英運動員的表現計劃，專業地掌握體育活動的行銷
和商業部分，處理公共關係的壓力等。

## 英國田徑的資金來源

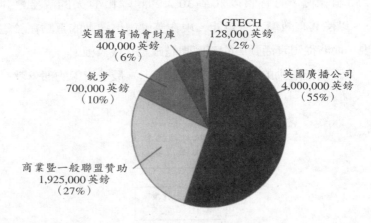

圖3.6　英國田徑總收入，1999年
資料來源：英國田徑

## 傳播媒體和田徑運動

　　當田徑運動在奧林匹克運動會或世界盃田徑錦標賽等大型活動舉
辦期間炒熱所有螢光幕時，全國都為之瘋狂。但是除了這些盛事之
外，田徑運動並不會被大肆報導。倫敦馬拉松賽和重要的室內活動是

例外，但是一般而言，人們對田徑運動的注意都集中在大型活動上。

　　以社會大眾的眼光來看，田徑運動的旺季非常短，通常是八月或奧林匹克運動會、大英國協運動會、歐洲盃田徑錦標賽或世界盃田徑錦標賽的選拔期間。

　　英國田徑大部分的收入來自於與英國廣播公司五年一次的簽約金。

### 國際性田徑運動

　　田徑運動的國際性主管機關是國際田徑總會（IAAF），總部在摩納哥，有210個會員國。執行管理的控制權取決於足足有26個會員國組成的國際田徑總會委員會，為數眾多的委員會和委員都支持。另外還有六個包括總部設於德國的歐洲田徑協會的聯合會。

## 網球運動

　　「身為一個主管機關，草地網球協會的設立是為了確保英國網球
　　運動的福利和成長，讓所有人都有動態性的、健康的、整年
　　的、競爭性的、快樂的生活時光。」

　　　　　　　　　　　　　　　—草地網球協會（Lawn Tennis Association）

### 背景

　　草地網球協會，總部設於倫敦的皇后俱樂部，是一個網球的管理團體，員工約兩百人。網球運動不像田徑運動有著極端的交替，但是在1990年代中期卻經歷了一些經營上的改變。

　　自1995年起，網球運動的經營管理分為三個部分：

● 國際化和職業性（表現良好的球員和教練之訓練，以及職業

錦標賽的演出）

- 全國網球運動之發展（在各郡及各城市內發展網球運動）
- 全國性網球運動之設施（以財務、技術、經營管理等支援來
  改善和發展英國的場地設施）

　　草地網球協會的架構是建構在傳統的管理團體路線上，草地網球
協會委員會是主要的指揮團體，由各國家協會、36個英格蘭的郡和
各島協會所選出的代表組成，而草地網球協會委員會是由管理委員會
來管理。有2,360個網球俱樂部隸屬於他們的郡協會，這些郡協會直
到最近主要都還是以傳統的郡和俱樂部的架構來支持網球運動。草地
網球協會表示：

「國家發展策略中包含郡發展專員的任命，郡協會的角色變得更
　爲寬廣，以便爲俱樂部、教育及地方當局中草地網球的發展提
　供一個協調的方法。每一個郡協會都已經擬定出未來五年適合
　該郡的計劃了。」

—草地網球協會之背景

　　除了草地網球協會總部的員工和郡發展專員之外，在俱樂部、室
內網球中心以及自營教練等也有從事與網球有關工作的人們，雖然大
部分的教練都是兼任或義務性質的，而且幾乎所有的俱樂部之管理皆
爲志工。

## 資金來源

　　草地網球協會的收入大部分來自於溫布頓網球賽（參閱圖3.7）。
由於這幾乎保證可從溫布頓網球賽獲得收入，所以草地網球協會就可
以抵抗過度的商業行爲，而贊助商的收入大約只佔了總收入的
4.5%。

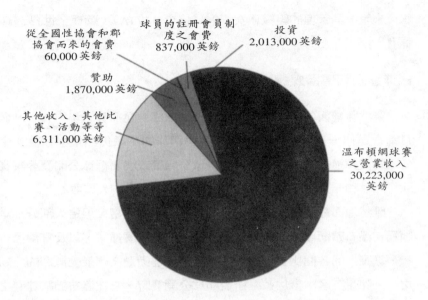

從全國性協會和郡
協會而來的會費
60,000 英鎊

球員的註冊會員制
度之會費
837,000 英鎊

投資
2,013,000 英鎊

贊助
1,870,000 英鎊

其他收入、其他比
賽、活動等等
6,311,000 英鎊

溫布頓網球賽
之營業收入
30,223,000
英鎊

圖3.7　草地網球協會之收入
資料來源：草地網球協會年報，1999年

　　俱樂部中的網球運動主要是由俱樂部的會員繳交會費和其他資金
募集的活動來支持。

## 國際性的網球運動

　　國際網球總會（International Tennis Federation）擁有200個會員
國，安排男子組的戴維斯盃網球賽，以及女子組的聯邦盃網球賽，和
其他的比賽像是奧林匹克運動會和大滿貫盃（Grand Slam）也有關
係。

　　主流的男子球員隸屬於一個叫做職業網球協會巡迴賽（Associ-
ation of Tennis Professionals, ATP）的組織，這是一個指揮聯賽和球員
的組織，管理許多重要國際網球盛事。以球員協會而不以國際體育聯
合會來命名，是因為聯賽的組織通常不屬於體育界。同樣地，以女子

球員來說，其管理的組織為女子網球協會（WTA），管理全世界59個聯賽。

## 網球運動和傳播媒體

雖然職業網球協會巡迴賽和女子網球協會巡迴賽一年中有十一個月都在運作，英國境內的社會大眾對網球的認識仍然集中在夏季中旬。付費頻道的出現表示像美國網球公開賽或澳洲網球公開賽等聯賽除了六月和七月之外，只能被少數給予網球刺激的人口收看。

雖然地面電視對網球運動的報導內容非常豐富，但這大部分都是因為在溫布頓網球賽的這兩週接近飽和的電視廣播業，以及宣傳溫布頓網球賽期間各個比賽的報導。儘管網球運動是全國最受歡迎的運動之一，除了英國隊參加戴維斯盃網球公開賽時，它在溫布頓網球賽之外卻沒有被大肆報導和注意。

# 賽馬運動

由於賽馬運動的組織、協會、部門等各自相異，就像國家馴馬師聯合會（National Trainers Federation）、不列顛馬類獸醫協會（British Equine Veterinary Association）或賭馬理事會（Horserace Totaliser Board），使得賽馬變成一種複雜的產業。

我們可由圖3.8看到賽馬產業的概要，但並未顯示出整個產業的情況。

## 背景

傳統上，賽馬的主要主管機關是賽馬總會（Jockey Club）。1993年，為了對現代化紀元中面對賽馬的商業化挑戰做出更適當的回應，設立不列顛賽馬理事會（British Horse Racing Board）作為新的主管

**圖3.8 賽馬產業的簡化結構**
資料來源：不列顛賽馬理事會

機關，其中的主事者來自於賽馬產業中各個不同的領域，雖然賽馬總會在理事會中已經有很強的代表權。

新的組織承擔起改善賽馬的財務形勢、行銷賽馬和宣傳賽馬、安排比賽的規劃和大會名冊、和政府共同代表賽馬運動之類的角色和目標。賽馬總會現在仍然制定規章，處理有關馴馬師證照、藥物管理、訴諸裁判和懲戒情事等事項。賽馬總會也透過賽馬場持股信託（Racecourse Holdings Trust）經營自己旗下12個賽馬場，也透過賽馬總會財產權（Jockey Club Estate）經營在紐馬克的訓練場地。

1961年時，引進了現代的課稅系統，，博奕產業藉此對賽馬產業作出貢獻，以酬謝這項運動對賭博業所做的大量捐助。為了管理這個系統，設立了不列顛賽馬稅務局（British Horserace Levy Board）負責徵收賭馬業者和賭馬理事會而來的捐助，另外也致力於改善馬匹的培

育、賽馬活動的改進和獸醫科學或獸醫教育的促進。世紀交替之際，
賽馬理事會正在推動增加流向賽馬的1.2%賭馬營業額。

　　賽馬場持股信託（Racecourse Holdings Trust）在英國擁有並經營
12個賽馬場，代表各地的賽馬總會，包括安特利、切爾滕納姆、艾普
森、黑達公園（Haydock Park）、肯普頓公園（Kempton Park）、紐馬
克和桑當公園（Sandown Park）。在英國，總共有59個由不同組織所
管理的賽馬場。

## 大衆傳播媒體

　　賽馬有它自己的傳播媒體管道，譬如賽馬郵報（Racing Post），
大部分都是在提供賭馬的資訊。另外，許多報紙中的賽馬也有自己的
專欄，讀者可以從中得到賽馬過去的成績表、跑者、騎師和投注賠率
等資訊。賽馬是較廣爲報導的運動之一，在電視和廣播中的曝光顯示
出它的賭博吸引力和令人興奮的因素仍持續著，就算是那些從未去過
賽馬場的人亦然。

　　1998年，賽馬是英國廣播公司第一台（BBC1）中排名第三的廣
播節目，也是第四頻道中最大的運動類廣播節目（參閱表3.10）。

## 趨勢

　　1994年到1998年，訓練中的馬匹數目隨著跑者數目的增加而增
加（參閱表3.13）在比賽場次總數上亦有增加，然而實際上的趨勢是
以跳躍賽馬（jump racing）的比賽減少（從499場下降至486場）換
來平地賽馬（flat racing）的比賽場次增加（從603場增爲653場）。

　　平地賽馬和跳躍賽馬的出席總人數，暗示著雖然跳躍賽馬的賽程
減少了，但是以跳躍賽馬大會平均出席人數的增加作爲彌補。 1998
年，將近500萬的賽馬參加者中，約有38%的人出席跳躍賽馬大會，
62%的人出席平地賽馬大會，而1994年的比例也相去無幾。搏奕產業

| | 1994 | 1995 | 1996 | 1997 | 1998 |
|---|---|---|---|---|---|
| 訓練中的馬匹 | 11,366 | 11,785 | 12,423 | 12,281 | 12,594 |
| 比賽場次數目 | 1,102 | 1,100 | 1,122 | 1,153 | 1,139 |
| 跑者數目 | 71,217 | 68,565 | 73,352 | 73,367 | 76,219 |
| 出席人數（百萬） | 4.67 | 4.71 | 4.73 | 5.00 | 4.98 |

表3.13　**賽馬趨勢，1994至1998年**
資料來源：不列顛賽馬理事會1998年報告

的稅金從1990/1991年的3,750萬英鎊增加至1998/1999年的5,200萬英鎊。

## 資金來源

賽馬業廣泛地涵蓋了從經濟結構的各領域而來的組織，而且沒有單一的資金提供機制。以下是簡單的說明：

1999年時，不列顛賽馬稅務局募集6,000萬英鎊，其中5,260萬英鎊由博奕產業的稅收而來，440萬英鎊由賭馬理事會而來，其餘則由其他的來源取得。這6,000萬英鎊中，將近5,100萬英鎊用來改善表3.14中所列之各項賽馬運動的主要支出。

| | |
|---|---|
| 賽馬場地獎金 | 29.4英鎊 |
| 舉辦賽馬大會獎勵金 | 4.9英鎊 |
| 舉辦賽馬大會費用 | 5.2英鎊 |
| 賽馬法學研究室 | 2.6英鎊 |
| 賽馬技術 | 7.0英鎊 |

表3.14　**賽馬稅務局（Horserace Levy Board）支出**
資料來源：不列顛賽馬理事會1998年報告

　　賽馬稅務局所捐助的2,900萬英鎊是獎金的最大貢獻者，請參閱
圖3.9。

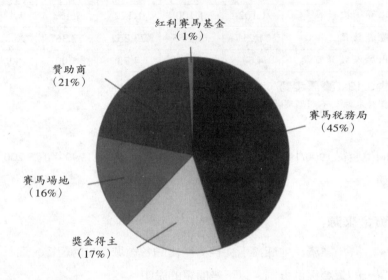

**圖3.9　獎金來源**
資料來源：賭馬稅務局，1998至1999年年報

　　就是這筆獎金讓賽馬產業中比重最大的部分有資金得以運作，使
得得獎者可以利用這筆錢來維持他們的馬廄和訓練計劃。賽馬場持股
信託也提供資金來管理及改善旗下的12家賽馬場，並捐出總獎金的
38%在這12個賽馬場。

　　私營企業也有經營賽馬場的公司，競技場休閒中心（Arena
Leisure）就是這樣一家公司，它經營好幾個場地，包括林費爾德公園
（Lingfield Park），一切依照賽馬總會的規定和標準。

# 體育活動不只是一個產業

　　在本章中，我們必須學習和運動產業、其組織及架構、其商業利益的成長有關的事項。

　　體育活動是一個產業，但是更加瞭解體育活動也很重要。體育活動也是我們生活的一部份，因爲這關係到健康的生活、生活樂趣、公平競爭、自我犧牲、對團隊成就的忠誠度、自我實現，以及盡己所能。

　　如果這整個運動產業明天就消失了，人們仍然會繼續做運動，如果他們無法對比賽規則取得共識，他們會設立組織機構和管理團體。就像以前運動產業剛開始成型的時候一樣。

　　體育活動也和撥出時間在基層及業餘比賽的人們、犧牲時間去做嚴苛的訓練，冒著受傷的危險，爲了團隊或自我實現而請假的人有關。數以千計的志願者，他們的投入和無私的奉獻，透過經營運作俱樂部、管理各個聯盟、訓練兒童做各項活動、準備食物和運動場，或是擔任裁判，犧牲自己的時間去支持他們運動中的其他人。

　　體育活動也和只支持他們地主球隊的觀眾有關，不只因爲他們想要賺錢，也因爲他們想要支持並將榮耀留在他們自己的家鄉，以這些行爲來爲自己家鄉的隊伍做出一些貢獻。運動產業依賴這些迅速高漲的熱情和善意得以生存。當商業本位漸行漸遠，體育活動失去了它的傳統和價值，就可能會引起一些問題，譬如1990年代末期大聯盟的球員專屬的運動配件未經預告就做變動。

 **評鑑證明**

運動產業單元中，你必須做出一些評鑑證明。本單元的說明指定你必須以你所選擇的兩種運動為運動產業的背景條件做出調查結果。

## 回顧體育活動的架構及狀況

你正在國家體育委員會（National Sports Council）的團隊中工作，他們處理管理團體和他們所主管的體育活動之各種問題。在領導的管理團體陷入財務困難之後，你的部門被要求做出不同運動的架構及狀況檢討，以檢查每一種運動目前的情況，以及這些運動如何適應新世紀的需要。

## 必須做的事

小組中的每一個成員都已經被要求研究兩種適合於收集評論資料的運動。你的研究報告必須提到下列各項：

- 每一種運動的規模和經濟重要性。
- 每一種運動的組織及資金來源。
- 每一種運動對傳播媒體的重要性。
- 傳播媒體影響每一種運動的方式。
- 每一種運動的主要趨勢。

## 進行研究調查

進行研究調查時，你必須考量以下各點：

- 你的研究調查要有良好的架構、設計和專業的指導。
- 研究結果可以書面報告、文件或口頭報告的形式呈現。
- 研究結果必須客觀，並且以證據、資料和統計數據來支持你的研究結果。
- 你可以參考單元評鑑表格，以便瞭解你還需要做什麼來完成不同的標準。

## 你不能不知道？

◆ 1998年暨1999年球季時，曼聯隊（Manchester United）經由零售收入，從商品的廣告推銷賺了將近2,160萬英鎊，而兵工廠隊賺了將近640萬英鎊，分別是總營業額的19%和13%。

◆ 1996年歐洲足球錦標賽中，英國摒棄他們傳統的紅條紋上衣制服，改為藍灰色上衣。因為他們這種做法，使得新制服可能會變成一種藍色斜紋棉布的流行。

◆ 1998年的時候，在英國有以下幾項數據：

* 2,000個高爾夫球場
* 1,483個無游泳池的大型體育場
* 975個有游泳池的大型體育場
* 807個獨立的游泳池

到了1990年代末期，據估計每年有超過8億5,000萬人造訪活動中心。

◆ 在各種體育信託協會獎項（Sports Trust awards）中，社區體育領導人獎（Community Sports Leaders Award）顯然是最受歡迎的獎項。1998及1999年，參加該獎項計畫的總人數為43,000人，其中有超過26,000人報名參加這個獎項，換言之，有60%以上的人都報名參加了。

◆ 1995年時，光是英國的體育觀光業市場據估計就有將近15億英鎊的價值。令人驚訝的是，開發中國家的體育觀光業佔了所有觀光業的四分之一到三分之一。

◆ 職業足球俱樂部（Professional Football Clubs）其實不是一個社團，而是公司。

◆ 諾丁罕森林（Nottingham Forest）是英格蘭最後一個大型的職業「足球俱樂部」，於1982年成為股份有限公司，現在則為公共有限公司。

◆ 自1994年起，英格蘭體育協會的彩券基金已經資助了3,019個重要都市的計畫，投入9億6,625萬英鎊。

◆ 利特爾伍茲大家樂（Lttlewoods Pools）於1923年開張，是三個曼徹斯特電信技師兼差的投機冒險事業。剛開始的時候，他們在赫爾（Hull）的足球比賽發出一萬張優惠票券，卻只有一張回收。經過一連串的虧損之後，其中兩人無法再繼續下去，只有約翰摩斯（John Moores）決定繼續。結果，他還不到35歲就變成了一個百萬富翁。

◆ 1998年，英國有2,500間私人的健身俱樂部。

◆ 中央政府和地方政府每收到資助的1英鎊，體育活動就回饋5英鎊給納稅人（不包含公共醫療衛生服務、運動觀光業和更多工作場所中的健身活動等無形的收益）。

體育活動也是一個重要的雇主，根據英格蘭體育協會的資料，據估計體育活動提供了超過四十萬個付薪的工作，自願服務性部門另外提供了108,000個全職工作。

◆ 根據中央體能遊憩委員會（CCPR）的資料，1998年體育活動為HM基金（HM Treasury）募集的稅款估計約有50億英鎊。

◆ 室內運動男性參與人數和女性參與人數的差別不大（男性佔26%，女性佔23%），但是男性在戶外運動方面的參與人數卻是女性的三倍以上（男性佔17%，女性佔5%）。

◆ 1990年代中期，學童在課外時所做的前三個主要運動項目為（在調查前12個月內參與過十次以上）：

1 騎自行車：57%

2 游泳：50%

3 足球：37%

◆ 1998/99年英國體育協會從英國政府得到大約1,150萬英鎊的資金，彩金補助約2,000萬英鎊。

◆ 運動都是沒有服藥的嗎？

在英國體育協會對38種體育活動、56個全國主管機關和22個國際體育聯盟所做的5,147種藥物測試中，有98.5%的測試結果都不合格。

◆ 每年有一萬五千名教練和一萬兩千名學校老師參與國家培訓基金會的計畫，自從1983年國家培訓基金會運作之初，它就已經提供給大約十三萬名教練發展和教育的機會。

◆ 據估計有超過四百個獨立運作的主管機關團體以及十五萬個自願服務性運動俱樂部隸屬於國家主管機關。

◆ 1999年，Radio 5 Live對體育活動的廣播時數為1,961小時，而英國廣播公司對體育活動的總廣播時數為2,516小時。

◆ 據估計，雪梨奧運會有220個國家的人民觀賞，這些增加的觀眾是

所有民族數的三到四倍。

◆1990年代末期，大聯盟中每個足球員的薪資每一季呈40%的成長。

◆現在足球大聯盟運動會中12%以上的觀眾是女性，三個足球的新擁護者中有一個是女性。

◆田徑運動是英國最成功的主要運動之一，自從1991年世界盃田徑錦標賽開始，英國和北愛爾蘭就在排名第四和第五名之間上下變動。

◆據估計，約有15萬至20萬人隸屬於英國的田徑俱樂部。

◆由於草地網球協會（LTA）提倡室內網球的精神提供了建設室內網球球場的財務資助，室內網球場的數量已經有了大幅的成長。自1980年代末期開始，室內網球場的數量已經增加了十倍。

◆將近有400萬人打網球，其中，有100萬人每兩週至少打一次網球。夏季時，網球場是最受歡迎的地方。冬季時，網球活動依然在俱樂部裡舉行。網球球員中，54%是男性，46%是女性，而24歲以下的球員佔了57%。

◆溫布頓網球賽自1934年起，就由所有英格蘭草地網球俱樂部的會員和草地網球協會共同管理。這個協議在1994年重新擬定未來20年的計劃，草地網球協會將盈餘分配至基層的網球運動和球員培育。

◆1999年，賽馬總會有下列幾項許可：

* 將近500位訓馬師
* 411位賽馬騎師
* 588位業餘騎士
* 6,199位馬夫（其中3,992位為全職，333位為自營）

# 討　論

◆ 在過去一個月中，以到場觀賞或收看電視轉播來說，你跟運動產業
有過多少接觸？你曾經參加過比賽嗎？是否買過任何裝備？
　　你的同學們情況又是如何？請教他們同樣的問題。

◆ 改善的場地設施意謂著更高的定價和用於商業應酬的觀眾空間。這
表示某些激烈的運動迷無法負擔出席觀看比賽的費用，或是要得到
入場票券會有較高的困難度。運動俱樂部應該著眼於收益最大化，
還是他們對球迷們欠缺了一份忠誠？

◆ 「以精英份子的水準來說，教練極為重要的貢獻是，他可以使一個
隊伍或個人成功，而在協助教練將隊伍或個人的潛力發揮至最大方
面，已經有更進一步的發展了。高效能培訓計畫（The High
Performance Coaching Programme）是一個專門幫助我們的精英教練
透過創造設計出每個教練的個人發展計畫，而變成真正世界級教練
的計畫。1999年的時候，已經有80個以上的教練進行評估。」
　　考慮以上的情況，請問精英等級的教練是否比基層等級的教練更為
重要？

◆ 列舉12個職業運動員的名字。
　　其中有多少是足球選手？有幾種不同的運動出現在你選出的運動員
名單中？

◆ 你認為溫布頓網球賽給男性球員和女性球員的獎金應該一樣嗎？

◆ 古伯丁男爵（Baron de Coubertin），1896年在雅典創辦現代奧林匹
克運動會的法國人，他曾說過「真正重要的不是輸贏，而是參與。」
你同意嗎？

◆ 為什麼地主國在面臨像世界盃足球賽、板球國際錦標賽和奧林匹克

運動會等重要國際盛會時,並未表現得比較成功?

◆ 賽馬、賽狗和彩票賭博商店週日時不應該營業。對於這段陳述,你同意或不同意的程度為何?

◆ 為什麼要贊助體育活動?

為什麼酒品公司如此熱衷於贊助體育活動?

為什麼煙草公司如此強烈主張他們應該被允許繼續贊助體育活動?

煙草公司應該被允許贊助像撞球和板球之類的體育活動嗎?

◆ 最近一週內,你花了多少時間觀賞電視上的體育節目?譬如,你花了多少時間觀賞溫布頓網球公開賽或Euro2000?你花費的時間比你平常的星期中觀賞體育節目的時間多或少?

◆ 當一個國家代表隊正在比賽時,譬如英格蘭或蘇格蘭,體育活動主管機關無權販賣其轉播權給有線電視或衛星電視公司。全國都應該能夠看到他們國家代表隊的比賽實況,就算這代表著主管機關對他們的運動只能付出較少的金錢。

以上的描述,你同意或不同意的程度為何?

◆ 直到最近,某些運動才開始不需支付任何款項(譬如1960年代的網球),因為之前的情況讓人覺得金錢比比賽本身更重要。你同意此一觀點嗎?

◆ 該不該罰球?

所有的體育活動都應該停止比賽,利用錄影重播的方式等傳播媒體的技術來幫助裁判做判決嗎?

◆ 千禧年進入尾聲之際,英國在溫布頓網球賽中最後一位男子組冠軍是世界大戰前贏得冠軍的佛瑞德·佩里(Fred Perry),而最後一位女子組冠軍則是於1977年贏得冠軍的維吉尼亞·魏德(Virginia Wade)。仔細想想,英國擁有世界第一的網球錦標賽,為什麼英國這麼長的時間以來在網球運動上的表現卻如此拙劣?

◆ 「從電視、贊助商和一般的資金募集而來的稅收,協助了奧林匹

克各項活動的獨立運作。但是在發展這些計劃時,我們必須記住
一件事,體育活動必須控制自己的命運,而不是由商業利益來掌
控。」

—璜·安東尼奧·薩馬蘭其,國際奧林匹克委員會主席

你同意他的話嗎?在讀完本章之後,找出商業主義如何影響你正
在研究調查的運動(譬如球員專屬運動配件、電視節目播出時間)。
這些運動已經取得平衡了嗎?

# 4

# 行銷休閒與遊憩

## 目標及宗旨

經由此單元的學習，我們可以：

* 界定行銷的性質
* 瞭解行銷的過程以及休閒遊憩業為達到他們的目標而使用的方法
* 思索行銷在協助組織確定顧客需要以及為符合這些需要而提供的產品和服務上所扮演的角色
* 獲得在吸引顧客和留住顧客上對研發任務的瞭解
* 指明各種被組織用來讓顧客瞭解其產品及服務的行銷通訊方法

## 前言

你曾經因為心意堅定地認為某樣東西是該買的而購買產品，或者某個地方是最佳地點而參加某個有組織安排的活動，或者去過某個特別的渡假聖地嗎？

如果你的回答是肯定的，那麼我們可以確定兩件事。第一是有人很認真地思考必須說服你選擇該項特殊產品、設備或服務的訊息和形式，而這些人比其他人都還要認真地思考。第二是你是其他人行銷活

動下的受益人（或受害者）。

在每個產業和所有公營民營企業，各個企業和組織利用各種行銷技巧來幫助他們達成特定目標。有些組織會設立行銷部門或專員，有些組織則將行銷併入其他負責管理的部門中，有些則用特別的（ad hoc）方法來達到行銷的目的。

休閒遊憩業也不例外。產業中的組織，尤其是營利性質的組織，常常分析探究一些新方法，來有效地告訴別人他們必須提供的是什麼，以及為什麼在同一產品或服務上要選擇他們而不選擇其他業者。譬如：休閒中心努力將所有的設施都做到最佳利用，戲院將未來12個月內要上演的節目、戲劇、電影事先安排好，或者當地的攝影俱樂部找出一些方法來召募新會員—這些都是為了找尋行銷自己的最佳方法。

行銷，不論是當作一種方法或是一套技術活動，都和休閒遊憩業相當有關係。因此，本單元的目的是要讓你認識一些行銷的重要概念，並告訴你這些概念如何應用於休閒遊憩業中的公營企業、民營企業和自願服務性社團的組織中。

在本章中，有一些個案研究主要是以下所列兩個組織的工作和經歷：

勝利表現公司（The Winning Performance）——一家設計規劃和行銷的諮詢顧問公司，特別是針對休閒產業。他們主要的任務之一是提供客戶推銷設備給新會員的全套服務，其客戶大部分為健身俱樂部和公立休閒中心。他們的服務包括廣告、公關、服務手冊的設計和製作、促銷活動，以及行銷和特賣的消息。勝利表現公司也協助客戶公司的特性開發、預售活動（在俱樂部開幕前先吸引一些新會員）、會員活動和課程，透過內部機制來增加生意。莎拉希青（Sarah Hitching），勝利表現公司的行銷顧問，她描述他們的主要任務為「透

過創造性的設計規劃和行銷策略來增強客戶的形象，並幫助他們的事業潛能最大化。」

李河谷區域公園管理局（Lee Valley Regional Park Authority）─李河谷區域公園在李河谷中從東印度碼頭內港（千禧巨蛋對面）一直延伸25英哩到哈特福郡的衛爾（Ware），是佔地約一萬英畝的特定區域。其管理機構主管各種休閒和自然資源保護，包括遊戲、娛樂和遊藝活動、自然保護區、科學興趣地點，以及體育活動和遊憩。賽門加德納（Simon Gardner），公園主要體育活動發展專員，他解釋道：「在這些為數眾多可利用的設施和活動中，公園有兩個體育休閒中心，供滑冰、騎馬、遊艇、風帆衝浪和滑水使用。另外還有一個為自行車環道賽所建的場地和一個休閒游泳池。公園也提供日常使用的休閒遊憩，包括露營、小船出租、小艇碼頭、假日農舍、展示用農場、垂釣設備、引導步道、實際的自然保育工作和學校課程。」

# 行銷休閒與遊憩

## 何謂行銷？

行銷是一個術語，也是一個常常被人誤解的功能。舉例來說，如果我們試著找出其他人認為行銷這個術語是什麼意思，或者做行銷的人在做什麼，我們會得到好幾個不同的答案。有些人認為行銷是販賣，有些人認為行銷是做廣告，還有些人認為行銷是包裝。在這些例子中，每個描述都對，但是他們描述的是行銷的活動，而非行銷的定義。

因此，先談談最廣為接受的行銷定義之一可能有所幫助。

特許行銷學會（Chartered Institute of Marketing）表示，行銷是：

「負責使資源和機會相互搭配的管理程序，藉由確認、預測及滿
足顧客的需求，以達到某種利益。」

了解這些定義並加以利用，我們應該可以明白行銷有很多重要的
特徵，譬如：

- 行銷是一個管理程序，也是一種企業哲學，它把顧客置於企
  業所做的每一件事的中心。
- 行銷和顧客需求的確認與預測有關。
- 行銷需要提供和交換。
- 行銷以雙贏的方式滿足顧客需求。
- 行銷不只是販賣、廣告或包裝，更是大規模地一起作用以確
  認顧客需求並加以滿足之的各種商業活動。
- 行銷並非只是少數人的責任，而是組織中每一個人的義務。
- 行銷是企業存在的理由。

行銷理論和實務的領導權威建議，這些特徵可以分為三個不同的
元素：

1. 顧客滿意。
2. 利潤。
3. 行銷功能。

下面我們簡單地將每一項都回顧一遍，本章稍後的章節會探究更
詳細的細節。

## 顧客滿意

休閒遊憩的企業對顧客需求進行確認、預測、滿足是很重要的，

畢竟行銷和吸引顧客及留住顧客有關，因為要提供顧客他們要的產品
和服務。任何一個企業，不論是營利或非營利，無法實踐顧客期望的
企業很快就會發現自己在顧客方面的聲譽下降，甚至遇到更糟糕的結
果，結束營業。第五章中，我們會更詳細地探討顧客滿意。

## 利潤

　　如果利潤是一個組織最重要的目標，那麼組織以適當的產品或服
務滿足顧客需求時，就必須決定哪一個顧客需求是有利可圖或符合成
本效益。但是，利潤和財務報酬並不會激勵某些組織，在這些組織
中，他們的目標就必須被確定或被其他的目標取代。舉例來說，一個
公有的休閒中心可能有其主要的目標或對象，譬如在特定的時間範圍
內對特定用途的利潤增加，對於目前的營運只要維持日常開支即可
（甚至降低）。

## 行銷功能

　　如果企業要吸引顧客、留住顧客，它就必須找出充足的時間，瞭
解顧客要的是什麼，然後為滿足或勝過那些需求和慾望做一些安排。
這個程序被稱為行銷功能。

　　主要的行銷功能之一是預測可能影響顧客慾望和需求的改變，以
及發展整個組織的策略和計劃，以確定組織已做好面對這類改變的準
備。行銷策略對休閒遊憩組織來說是很基本的商業活動，包括分析、
規劃、監督和評估，就如同行銷計劃的一部份。

　　行銷計劃讓組織面對一些問題：

- 我們屬於何種企業？
- 我們身處何方？
- 我們要往何處去？

- 我們如何到達目的地？
- 我們應該怎麼做？

依這些問題的順序，組織可以：

- 在製造前評估市場機會。
- 對產品或服務做潛在的需求。
- 決定產品或服務特徵——由顧客來確認。
- 建立交換的價值和方法。
- 更有效地根據顧客需求來提供產品或服務，而非根據其他供應商。

因此，我們可以看到，行銷和努力獲得顧客及留住顧客有關。行銷可以如此定義，「透過交易的過程，對需求的預測及滿足」——企業為了滿足顧客需求而製造商品提供服務。從最廣泛的角度來看，我們知道行銷活動的功能是為了同時帶來買方和賣方。

舉例來說，某個炎熱的夏日，公園裡一位遊客想找一些恢復精神的方法，公園裡常駐的冰淇淋小販可能可以滿足他的需要。這是冰淇淋小販行銷活動的結果，並非偶然的機會使得遊客和冰淇淋碰到一塊兒，這個冰淇淋小販可能已經做過：

- 市場調查——攤位的位置、產品範圍、價格策略等。
- 廣告——顏色鮮豔的小貨車，有音樂和價目表。

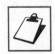 課程活動

### 不同部門中的行銷哲學

從民營機構、公營機構和自願服務性部門各選出一個組織。請

指出「行銷」對這些組織的意義為何，並加以比較之。

　　請將你的發現和你所得到的資訊加以比較。在不同組織中，行銷當作一個專門術語或一個策略時，這兩種方式告訴你什麼資訊？

　　對於這個專門術語，人們的觀念和了解是否有所不同？為什麼？

　　營利或不以營利為目的對組織的行銷哲學有何差別？

## 行銷環境

　　你是否曾經計劃過一個活動或盛會，但是只見你的計劃徒勞無功，因為發生了某些意料之外的事？也許是去海邊的旅遊或野餐時，被不合時宜的天氣給破壞了興致，或是經歷了綿延15哩長的大塞車？我們的生活有很多是不可預測的，而且也超乎我們所能控制，這些不可控制的因素會影響個人，同樣地也會影響組織。

　　不可控制的因素，就休閒遊憩業的組織而言，包括的東西有經濟、新法律的實施、科技發展、社會型態的改變、新的競爭，甚至也包括天氣！組織存在和運作的廣泛背景就是一般為人所知的「行銷環境」。

　　雖然組織可能無法改變或影響不能控制的因素，但是他們可以對這些因素預先作準備。為了順利地完成這些工作，組織必須注意行銷環境中正在發生的事物，並努力找出什麼受到影響，這些變化或發展很可能會影響企業。這樣的發展可能意味著新的商機誕生。舉例來說，社會大眾對汽車石化燃料的用途和漸增的成本，以及逐漸壅塞的道路等事情越來越關心，這些可能都是電動機車公司必須嘗試及說服人們以認真的選擇看待它的產品。

　　另一方面，發展也意味著對組織企業的威脅，譬如，「超級市場」

和「郊外有停車場之商業區」的發展已經使得較小型的家庭企業和街
頭小店逐漸衰退。

　　一般說來，有兩個規劃工具可以用於休閒遊憩業的組織，以幫助
他們分析企業經營以及發展適當策略的環境。這兩個規劃工具是
SWOT分析以及STEP分析。

　　在我們看這兩個分析法之前，我們應該提醒自己，行銷並不是獨
立運作於組織任一個功能之外的功能。當然，行銷的角色眞正在支持
組織，引導組織，它不只要確定製造適當的產品和服務給適當的顧
客，也要確定組織的所有資源被有效及適當地運用。因此，最重要的
是，在以下各分析法背後的基本目的是爲了幫助組織瞭解本身所處之
境（或者，至少組織應該處於何種境地）、組織要走的方向，以及組
織如何將本身的資源做到最佳運用。

## SWOT分析

　　SWOT代表著「長處（strengths）、弱點（weaknesses）、機會
（opportunities）、威脅（threats）」，實質上就是一種運動，任何一個想
要改善自己整體績效的組織都應該實施的運動。SWOT的元素通常分
爲：

- 長處和短處用來檢測內在因子
- 機會和威脅用來檢測外在因子

　　這個方法有明確的優點保證我們不會單獨只看長處或短處，譬
如，如果長處可以跟其他外在環境中浮現出來的機會相互配合，那麼
長處只是長處。

　　試想，稍後提到的地方性攝影俱樂部的SWOT分析爲何。

　　如同你所看到的，該俱樂部的長處顯然可以跟機會互相配合，也
就是說，裝備齊全的設施和親切友善、見多識廣的會員應該能夠使該

| 長處 | 弱點 | 機會 | 威脅 |
|---|---|---|---|
| • 裝備齊全的設施<br>• 見多識廣、親切友善的會員<br>• 在地方性及區域性的競賽中一直都有好成績 | • 缺乏年紀較輕的會員<br>• 收取會費<br>• 大眾運輸工具無法到達 | • 地方大學開設新的攝影課程<br>• 彩券資金提撥 | • 地方當局的地方稅增加<br>• 近來新的俱樂部開張 |

表4.1　某地方性攝影俱樂部的SWOT分析

俱樂部和地方大學之間作一個有效的連結，最後也可能使會員人數增加。

## STEP分析

STEP代表著「社會（social）、科技（technological）、經濟（economic）、政治（political）」，有的時候會縮寫成PEST。STEP分析是用來分析外在環境的主要工具，當然，根據上述SWOT分析的要點，很多組織發現實施STEP分析之後再實施SWOT分析是很有幫助的。STEP分析的要素分別討論如下：

社會因素—回顧過去30年，我們看到有很多和工作型態、生活方式及家庭結構有關的重大改變發生，這些變化已經對很多產品和服務的市場購買型態產生明顯的影響，而且這些影響會繼續產生。試想在某個當地核心家庭數目有顯著增加的地區，由於工作和住宅區而產生對其休閒事業供應的影響。

科技因素—科技因素已經對組織和消費者產生了深切的衝擊，譬如，體育用品和體育設備製品使用新材料的影響，傳播媒體（衛星電視）的發展和資訊技術的改進，都是很明顯的例子。又譬如，1980

年代初期雷射唱片的引進導致黑膠唱片的銷售量一落千丈。新的問題
是，MD的出現是否會讓CD步上黑膠唱片的後塵？

經濟因素—地方性和全國性工作型態的改變、新企業開發的地
區、零售商品的支出型態、全國的經濟狀況，在在都影響了人們花錢
的能力，還有透過購買商品和服務來滿足個人慾望和需要的能力。在
經濟衰退的時候，人們仍然想要買一些特殊的商品或者像平常一樣去
看電影，但是可能會發現自己無力負擔這樣的花費。

政治因素—中央政府和地方政府的政策和法律規定、歐洲命令
（European Directives）、健康安全法規等，全都會影響組織的運作。
譬如，最有價值（Best Value），從2000年4月生效並實施，它如何提
供本身的服務給地方當局，並產生深切的影響。

 **課程活動**

### 實施STEP分析

請分成三人或四人的小組，以任何一個休閒遊憩業的組織為
例，地方性或全國性組織皆可，進行STEP分析。你可以看出任何外
在環境的改變嗎？如果可以的話，這些改變如何影響你選擇的組織所
提供的產品或服務？請考慮正反兩方面的影響。

請向同學提出報告，並加以論證之。

除了上面提到的因素之外，組織（適合之處）也必須意識到他們
的競爭。這是一個很重要的考量，因為落在STEP分析的邊界之外
時，就與SWOT分析中的威脅產生清楚明顯的連結，這對任何一個以
環境分析為基準而做決策的組織來說，都是非常重要的。

 **個案研究—SWOT分析**

*勝利表現公司*

我們對下列兩項進行SWOT分析：

1. 針對我們自己的目的對新客戶或潛在客戶做一普遍性的概觀，使我們更了解客戶。
2. 提供客戶在企業上的「直昇機之視野」，並指出我們能協助他們的明確領域。

我們也將STEP分析和SWOT分析同時使用，以便讓客戶瞭解他們不是在真空中運作，他們的企業受到他們必須體察到的外力影響（他們也必須為此做好準備），所以他們是先做反應，而非受到影響才做反應。

一般我們會在綜合的市場報告開頭將SWOT分析和STEP分析涵蓋於內（或者做一些變動），企業體通常不能清楚地瞭解行銷是什麼以及行銷如何能夠協助他們的企業，而這些分析開啓了這個程序，也幫我們在他們面前顯現了價值。

## 行銷目的和行銷目標

完成SWOT分析和STEP分析之後，組織更能夠建立自己的行銷目的和行銷目標，這些當然都會依照組織型態和組織所處的部門而有所不同，但是有一些類似的大目標，包括：

- 在預定的愛好者間增強產品意識。
- 告知預定愛好者有關產品和服務的特色和益處。
- 降低或消除顧客拒絕購買產品的潛在阻力。
- 增加顧客數目或會員數目。

在確定目標時，有一點很重要，大多數的組織將每個目標都分為更小更精確的小目標。譬如，若一家由地方當局管轄的休閒中心已經如同其行銷目標一樣在會員數目上有所增加，這可能代表著：

- 預定的特定族群使用增加，也就是女人、年輕人、少數民族在特定百分比和特定日期的增加，譬如2001年3月每個預定族群都有5%的增加。
- 在未來半年、一年、每一季和每個月，健身房的會員數目分別要增加2%、4%、6%。
- 採用特許會員計劃，讓弱勢團體在離峰時段使用，設定目前的財政年度最後要達到500個會員。

將目標分為更精確的小目標之過程代表著組織有能力朝著被稱為SMART的最終目的努力。

讓我們再一次回顧我們的目標，也就是要增加地方休閒中心的會員數目。將此分為更具體的目標，譬如採用特許會員計劃，讓弱勢團體在離峰時段使用，以及設定目前的財政年度最後要達到500個會員。我們會發現目標如下：

- 特定的（Specific）──對弱勢族群採用特許會員計劃。
- 可測的（Measurable）──已設定的目標數目，譬如500人。
- 達成協議的（Agreed）──所有相關人員或需負責的人員均達成協議。
- 實際的（Realistic）──目標不要定得太高，只要具挑戰性即

可。

- 設定時間的（Timed）──設定要達成目標的時間，例如這個財政年度結束的時候。

## 市場調查

之前，我們說行銷是集中於顧客身上，採取行銷導向的組織必須自問「我們的顧客是誰？」（現有顧客及潛在顧客），以及「他們想要什麼？」

另外，我們還學到對「行銷環境」的檢視，組織必須知道有關他們在市場中的競爭，還有STEP的因素可能影響企業的一些事項。

這些資訊的收集、分析和使用，都是行銷程序中很重要且不可或缺的組成元素。如果組織對現有顧客或潛在顧客的需要和慾望瞭解不足的話，他們就不太可能會提出有效的策略讓自己符合顧客的需求。另一方面，具備適量適性的資訊能夠幫助他們認清市場機會，並適當地做出回應，因而發展適合的產品和服務以符合他們的市場需求。

組織獲得它所處市場的資訊之關連性越大、越精準、越跟得上時代、越可靠，它的行銷決策就會越適當。這不只是因為事實和牢不可破的證據取代了猜測和估計，也因為資訊都是流通的。舉例來說，馬克思和史賓塞（Marks and Spencer）最近才喪失了一些他們在主要街道上的優勢，很多評論家將此歸因於他們和核心市場未能保持聯繫，譴責他們不再瞭解顧客真正要的是什麼。互相對照之下，Sega和任天堂則將他們在電動玩具市場存在已久的優勢地位繼續維持下去。原因之一是他們持續更新資訊，並依此修改產品。

收集、分析、使用資訊的過程一般稱為「市場調查」，市場調查

的結果協助組織：

- 分析產品使用者的需要，並判斷消費者是否需要更多產品或不同產品。
- 預測不同的使用者會需要何種類型的產品，並指出組織要努力滿足的是這些使用者中的哪些人。
- 估計這些人中有多少人會使用這項產品超過一段設定的時間，他們可能會購買多少產品。
- 預測使用者何時會購買產品。
- 判斷這些使用者在哪裡，如何讓他們擁有組織的產品。
- 估計他們會為該項產品付出多少價錢，組織是否能夠以這個售價賺取利潤。
- 決定應使用哪些推銷方式將公司的產品告知潛在顧客。
- 估計有多少同質競爭的公司會製造相似的產品、會製造多少、什麼類型、售價為何等等。

市場調查的功能是要提供組織資訊，以使組織能對市場機會做出回應，並發展適當的產品和服務以符合市場的需要。

得到的資訊可以用在：

- 確定引起問題的根本原因
- 比較不同的行動路線
- 測試不同市場中的選擇
- 檢驗假設
- 評估各種活動的效能

## 確定引起問題的根本原因

地方當局的體育活動發展團隊透過「培訓教育」計劃非常支持地

方性的運動俱樂部，但是，儘管他們做了最大努力，提昇的程度還是
很貧乏。

這貧乏的結果原因在於產品的推銷出了問題嗎？也就是說，訊息
沒有傳達到預期的目標愛好者嗎？或者，產品本身就有問題，也許提
供的方式不是俱樂部或教練想要的？也許商品的分佈錯誤，譬如該場
地不易到達或時間不適合（星期天早上），因為很多預期的目標愛好
者在同一時間有其他的事情要忙？或者，其他組織也提供相同的產
品，結果，在同一個目標族群中互相競爭？或者，他們只是發展出一
個沒有人要用的產品，也賣不出去？

不論理由為何，市場調查可以幫助組織確定答案，組織就會佔到
比較有利的位置去做出一個和組織需要採取的修正行動有關的決策，
而此決策是根據所得情報而定。

## 比較不同的行動路線

地方當局的休閒事業部門正在評估，是要在假期中固定在行政區
中三個主要場地主持夏季假日計劃，還是要整個假期中在行政區的一
些場地輪流實施夏季假日計劃。

在這種情況下，市場調查可以幫助地方當局找出顧客對於取捨的
感受，同時對他們的回應做出一些表示。這個訊息讓地方當局規劃並
提供符合大多數人需求的夏季假日計劃。

## 測試不同市場中的選擇

某家連鎖的私人休閒中心正在考慮對每一家旗下的休閒中心所提
供的活動和服務做一些基本的改變，也就是說，它正在考慮將某些部
分分為男性專用或女性專用，連同推行晨泳、指壓按摩和咖啡館。

同時，該公司決定要測試每一種變動後的反應。為了達成這個目
的，他們也已經為每一家休閒中心要採用的建議變動做了計劃表。這

個方法可以讓該公司又快又有效地測試顧客對每一個變動的反應。

## 檢驗假設

先回到地方當局體育活動發展團隊的部分。我們發現，團隊之一相信在行政區中有設立青年籃球社團的可能性，但是，不是只把這種冒險需要的所有必要資源投資在「預感」的優勢上。體育活動發展專員決定用一些市場調查來檢驗他們的假設（或是預期的事物），他們探究有多少需求，活動可以在哪裡發生，誰必須參與其中，以及這些人的有效性等等。

市場調查得到的發現最後可以提供體育活動發展團隊所需要的回饋和資訊，以便讓他們做出正確的決策，決定他們需要遵循何種行動方針，需要何種資源，以及誰必須參與。

## 評估各種活動的效能

休閒遊憩業的組織常常需要檢討並評估顧客對目前提供之產品的反應。譬如，一家餐廳可能想要確定菜單上的菜哪一道受歡迎或哪一道不受歡迎，將來顧客想吃到什麼新「菜色」，以及顧客對整體的服務有多滿意。

再一次，透過市場調查，組織得到需要根據情報的決策資訊。

就像上面幾個例子，市場調查的好處是它提供組織確定機會和缺口的能力，揭露短處，為有效規劃提供組織應走之路的基礎，也提供評估為達成目的所使用的措施是否正確的方法。

 **課程活動**

## 市場調查的角色

　　列出某產品或服務的三種型態，以及組織必須考慮其中任兩樣的潛在市場。

　　與班上其他同學的結果做比較，你發現了什麼？這告訴你市場調查的角色和功能為何？

# 顧客

　　在行銷導向的組織中，目標在下列情況中達成時最爲有效：

- 當顧客已經完全被確定時
- 當組織瞭解顧客的慾望和需要，知道如何滿足顧客時

## 顧客和消費者

　　我們已經知道市場是什麼，但是我們要提醒自己市場的定義爲何。市場是一群想要商品或服務或是因銷售而得到利益的個人或組織。

　　「顧客」和「消費者」這兩個術語，和人們在購買過程中扮演的不同角色有關。舉例來說，年紀很小的小孩吵著他們的父母要求購買最新的足球隊服、最新的「流行商品」，譬如豆豆熊（Beanie Babies）、菲比小精靈（Furbies）、太空戰士（Power Ranger）或一些時髦的新衣服，但是他們很少會自己把錢準備好。在這個情況中，小孩扮演的是消費者的角色，他們的父母則是顧客。

這個簡單的例子告訴你的是，基本上，消費者是從事購買或保證
為提供出售的產品或服務而支付款項的人，另一方面，顧客則是實際
從事消費行為或使用該項產品或服務的人。

如果組織在努力爭取他們要的市場表現得很成功的話，他們一定
很瞭解這些角色的需要是什麼。這主要是因為要順應「全面供應」，
使組織迎合顧客和消費者的愛好（在下一章節中，我們會探討「全面
供應」的意義）。

## 慾望和需要

在前述的內容中提到顧客的慾望和需要，問題是，這兩者的差別
為何？分辨這兩者的方法之一是將需要定義為人類基本的生理和心理
的本能需要（譬如對食物、水、安全、自尊的需要），將慾望定義為
為了實現基本需要而生的特定願望。

馬斯洛（Abraham Maslow），一位學識出眾的心理學家，他相信
雖然每個個體都是獨特的，但是每個人都有相同的基本需要。馬斯洛
建立了一個需求層級，所有人類的需要都以特定的順序放在裡面（參
閱圖4.1），從最基本的需要到最崇高的需要。

馬斯洛設定的五個層級為：

1. 生理的需求—水、空氣、睡眠。
2. 安全的需求—安全、免於傷害的保護。
3. 歸屬的需求—為人接受、親密關係、友誼、情感。
4. 自尊的需求—成就、尊重、感情或自我價值。
5. 自我實現的需求—成為一個能夠努力變成的人。

對食物的需要可以轉化為特定的慾望，譬如對麥當勞漢堡、一個
水果、低脂優格，或是對其他數不盡的食物所產生的慾望。毫不意外
地，大多數的行銷工作明顯集中於滿足人們的慾望。為數眾多的潛在

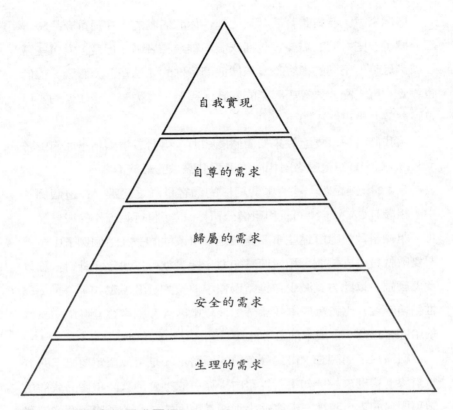

圖4.1　馬斯洛的需求層級

顧客可能共有一個基本需要或慾望的事實並不代表他們都是一樣的，
也不代表可以用同樣的方式對待。

　　經濟學家常常給人一個印象，就是所有的顧客都很相像。對於誰
買了什麼產品或服務來說，他們並沒有差別；他們只跟一個事實有
關，就是這個顧客有沒有能力（有沒有財力）或意願購買。對經濟學
家來說，這可能沒有什麼，但是對市場導向的組織來說是不夠的。這
些組織瞭解，在很多情況下每個購買者都是不同的，甚至購買相同產
品的購買者也是互異的。

　　舉例來說，參與體育活動和生理性休閒活動的人在購買商品時一起分擔了一些共同的需要，包括衣服、鞋類和裝備。但是，當這些需要被滿足時，不同的顧客不會只被他們特殊的「慾望」所影響，他們也會受到可支配收入等等因素的影響。甚至，「需要」是類似的，但是「慾望」也可能不同。

　　讓我們看看可支配收入和價值感知力，再看看這兩項是如何影響A、B、C、D四種顧客對相同的滑雪裝需求的最終消費。

　　表4.2舉例說明一些會影響組織的顧客是誰之變數（在這個例子中，組織有C&A、Nevica和租借公司）。爲了將行銷工作的成果最大化，組織學習並瞭解這些重要變數是不可或缺的—在這個例子中，重要變數就是可支配收入和價值感知力。接著就可以決定「針對」誰以及怎麼做，以此方式減少在推銷過程中浪費的資源。譬如，將Nevica推銷給顧客B比較有成本效益，然後是顧客A和顧客C，將Nevica推銷給顧客D最不合成本效益，然後是顧客C和顧客A。

　　組織從市場調查中得到最有用的優勢之一是可以確定要瞄準的眞正對象。舉例來說，如果可以藉由排除可能不會購買該項產品或使用該項服務的人，將潛在顧客縮小到適當範圍的核心，那麼資源的浪費就會大大減少。因此，不像經濟學家，行銷者努力在所有的市場中確

| 顧客 | 有能力購買C&A | 有能力購買NEVICA | 有能力租借 | 覺得C&A最好 | 覺得NEVICA最好 | 最後的購買選擇 |
|---|---|---|---|---|---|---|
| A | 是 | 是 | 是 | 是 | 否 | 購買C&A |
| B | 是 | 是 | 是 | 否 | 是 | 購買NEVICA |
| C | 是 | 否 | 是 | 否 | 是 | 購買C&A |
| D | 否 | 否 | 是 | 無 | 無 | 租借 |

表4.2　收入和感知力如何影響購買選擇

定出相關的群體及其子群，使得組織能夠：

- 直接注意到組織的資源和技術可以滿足其需要的顧客。譬如在印度的新德里，你會發現這裡有全世界唯一一家不賣牛肉的麥當勞。這是因為大多數的印度人信仰印度教，吃牛肉的話會違反他們的教義。所以印度麥當勞的菜單上就用夾羊肉的麥香堡（Maharaja Mac）取代夾牛肉的麥香堡（Big Mac）。
- 將更貼近顧客需要的套裝銷售方案組合在一起。以體育用品店為例，大部分的體育用品店會囤積很多運動鞋以滿足跑步者的需要。他們的存貨因應不同的「預算」，通常也提供顧客店內交易或郵購的服務。

市場導向的組織知道，如果預期的行銷要有效，就必須有系統地進行。

目標行銷的程序經過三個不同的階段：

1. 市場區隔
2. 市場設定
3. 產品定位

## 市場區隔

市場區隔是將整個組織可利用的市場分為不同區塊的過程，可以按特性發展及販賣的產品為標的。

休閒遊憩業最常用的四個區隔方法為：

- 人口統計
- 社會經濟

- 生活方式（心理圖表）
- 地表人口統計

## 人口統計

「人口統計」這個術語跟人口的數據分析有關。人口一般都以年齡、性別、種族、婚姻狀況等來分類。人口統計資料提供試圖分析其市場的組織很多資訊來源，這些資料很容易從中央統計資料局（CSO）之類的機構取得，中央統計資料局就是提供英國人口統計資訊的機構。

大部分進行調查的組織會將年齡、性別、種族的分類包含在內。

以提供有關不同的市場區隔資訊的方法而言，如果再加上額外的標準尺度，人口統計可以更有效。譬如，人們所處的生命階段以及他們的生活情況。

威爾斯和古柏（行銷專家）設計出生命週期階段，以人們的家庭和婚姻狀況為基礎。其中，主要的階段包括：

1. 單身時期—年輕的單身者，不住在家裡。
2. 沒有小孩的新婚夫妻。
3. 滿巢期1—最小的小孩在六歲以下。
4. 滿巢期2—最小的小孩六歲或更大。
5. 滿巢期3—結婚較久的夫妻和不受撫養的小孩。
6. 空巢期1—小孩不住在家裡，家長還在工作。
7. 空巢期2—家長已退休。
8. 仍在工作的喪偶者。
9. 退休的喪偶者。

我們可以加入另外的標準尺度，或是滿足組織做這項調查需要的

修正列表。也就是說，生命階段可以藉由建立適合在該特殊市場區隔中提供該項產品或服務的標準尺度而被選擇。舉例來說，18到30歲俱樂部中大部分的客群為「單身者」，但是其他的俱樂部則是和父母同住的年輕單身者，在我們的列表中會自成一個不同的分類。要將自食其力的單親家庭、離婚的單身者或未婚的單身者包含進來時，也要小心謹慎。綠洲森林渡假村是一個已經評估過特定客群的組織，也是一個直接在他們的宣傳手冊中提到「身處空巢期者」的例子。

## 社會經濟

人的社會階級可能會影響他們的購買行為。雖然要界定社會階級相當困難，因為有很多因素參雜其中（譬如收入、身分地位、教育程度等等），但是這仍是用來區隔市場最普遍的方法之一，休閒遊憩業特別喜愛這個方法。全國讀者民意調查（National Readership Survey，NRS）的分級以家庭中主要賺取收入者的職業為基礎，分為下列幾個等級：

A　中上階級—較高階的管理人員或專業人員

B　中等階級—中階管理人員或專業人員

C1　中下階級—監工、辦事員、較低階的管理人員或專業人員

C2　技術工作階級—需要技術的體力勞動者

D　勞工階級—服務性勞工以及無特別技術的體力勞動者

E　勉強餬口的生活水平—領取養老金者、失業人口、臨時工或低階工作者

## 生活方式

心理圖表是一個很新的方法，它依照個性、態度和生活方式將個體分類。為了獲取心理圖表的資料，組織必須在消費者行為和消費者

信仰方面做一些詳細的研究調查。這些研究調查通常針對個人或特定團體實施，試圖將個體以他們對自己的陳述或他們對產品或服務的感覺做一分類。

舉例來說，在英國，信用卡公司Access從它一千萬名持卡人的數據資料中提出六種生活方式的分類，分別為：

**犛牛** 「年輕、愛好冒險、敏銳、單身」─這個族群為18到24歲的人，沒有沉重的經濟壓力，他們不是和父母同住就是租賃便宜的房子，冬天時去滑雪，夏天時追求陽光。他們是一群身分地位的追求者，喜歡時尚、俗艷的車子和外食。

**母羊** 「高價流行款式的能手」─年齡為25到34歲，有兩份收入，有抵押借款，但是沒有小孩。他們負有雄心壯志，追求時髦，喜歡忙碌廣闊的社交生活。他們一年有二到三天的假期，儘管他們都待在家裡。

**蝙蝠** 「小嬰兒添加了生氣」─這些夫妻的年齡和母羊族相仿，但是除了抵押借款之外，還多了對小孩的責任。他們的假期更有限，因為大部分的時間都花在家庭或小孩身上。

**蚌殼** 「仔細看管大部分的開銷」─這個族群的人年齡約在34到44歲之間，有很重的經濟負擔，譬如抵押借款和小孩的學費。他們開的可能是二手車。由於手頭很緊，他們會借貸很多錢，也會限制自己的社交生活，譬如不和其他認識的蚌殼族聚餐。

**老鼠** 「錢到手得比較容易」─年齡約在45到55歲之間，老鼠族站在他們收入的顛峰，因為他們的孩子開始離家生活，而抵押借款也即將還清，他們有更多的可支配收入供自己運用。因此，他們可以享受定期的假期。

**貓頭鷹** 「壓力較小的年長者」─這個族群的年齡超過55歲，已經清償大部分的長期借貸。他們的孩子獨立生活，所以他們有更多

可支配收入供自己運用，甚至可以搬到比較小但是較為便宜的房子。他們有很多休閒時間，而且也決意要享受這些時間，尤其是當他們普遍都很健康也喜歡旅行時。

（資料來源：1991年每日郵件，行銷守則，第179頁，皮特曼出版社）

　　我們可以看到，這個分類系統如何讓公司或組織洞察不同族群顧客的需要和慾望。瞭解了顧客現金週轉的壓力和開銷的概況，組織較能夠訴諸各個族群的需求來修正自己的服務和行銷，設計出更貼近他們的合約。譬如，某個渡假公司可能會鎖定犛牛族推銷歐洲滑雪假期七日遊，也可能針對貓頭鷹族推出地中海郵輪假期。

 **個案研究**—生活方式（心理圖表）

*勝利表現公司*

　　「最近，我們針對高爾夫俱樂部的會員宣傳運用這個方法。

　　透過在當地傳播媒體發布的一般性廣告和傳單所做的未鎖定目標族群的宣傳，可能有較大的風險，因為當地已經有好幾個高爾夫球場。因此，我們運用以下的準則來選擇資料庫，並針對下列個人進行推銷活動：

（i）　　對高爾夫球有興趣者
（ii）　　住在30分鐘車程內的人（同一郵政區域內的人）
（iii）　年收入在2萬5,000英鎊以上的人

　　運用這一類人口資料庫的好處在於，我們保證所提供的服務會觸及合適的人，也就是對我們的服務或產品有興趣的人。」

#### 李河谷區域公園

「當李河谷區域公園管理局重新查閱水上活動中心的顧客資料時，在撰寫新的策略性商業計劃之前，該團隊先在紙上演練一番，利用努力取得的資料（外部資料），查看距離該中心30分鐘車程內的人口之生活方式和意見。這些資料是用來找出居住在該中心附近的人們其需要及感受到的必要條件。新的水上活動中心的行銷是針對當地人口的心理圖表做設計。」

## 地表人口統計

本章節中最後一個要講的消費者行銷技術是地表人口統計。這個分類系統於1978年由CACI發展出來，CACI將地理學和人口統計學的資料連結在一起，建立居住的鄰近地區之分類（a classification of residential neighbourhoods），通常縮寫為「ACORN」（請參閱表4.3）。

這個方法的基礎是假設人們居住的鄰近區域會反映他們的職業狀況、收入、人生時期和行為。

 **課程活動**

### 利用市場區隔來分辨顧客

安排參觀至少三家不同的休閒遊憩業組織，譬如主題公園、休閒中心、主要街道上的零售店等，針對休閒遊憩商品進行討論。

訪問「行銷」團隊的代表，確定每個組織使用的市場區隔為何及其原因。這些組織用的方法如何幫助他們製造適當的商品或服務？

| 類別 | 族　群 | 人口<br>（%） | 相關社會等級 |
|---|---|---|---|
| A<br>繁榮 | 1. 富有的成功者，近郊 | 15.1 | A, B, C1 |
| | 2. 富裕的銀髮族，農村社區 | 2.3 | A, B, C2, D |
| | 3. 富足的領取養老金者，退休 | 2.3 | A, B, C1 |
| B<br>擴展 | 4. 富裕的主管，家庭 | 3.7 | A, B, C1 |
| | 5. 有錢的勞工，家庭 | 7.8 | A, B, C1, C2 |
| C<br>提昇 | 6. 富裕的都市人，城鎮和都市 | 2.2 | A, B, C1 |
| | 7. 富足的專業人員，都會區 | 2.1 | A, B, C1 |
| | 8. 有餘裕的主管，內都市 | 3.2 | A, B, C1 |
| D<br>安定 | 9. 寬裕的中年人，自有房屋 | 13.4 | A, B, C1 |
| | 10. 需要技術的勞工，自有房屋 | 10.7 | C1, C2, D, E |
| E<br>追求 | 11. 新購屋者 | 9.8 | C2, D, E |
| | 12. 白領階級勞工，寬裕的多種族區 | 4.0 | C1 |
| F<br>奮鬥 | 13. 年紀較長者，較不富足的地區 | 3.6 | C2, D, E |
| | 14. 市建住房群的居民，寬裕的家庭 | 11.6 | C2, D, E |
| | 15. 市建住房群的居民，高失業率 | 2.7 | C2, D, E |
| | 16. 市建住房群的居民，最為艱苦 | 2.8 | D, E |
| | 17. 多種族低收入區中的人 | 2.1 | D, E |

表4.3　ACORN地表人口統計分類
資料來源：CACI 資訊部，倫敦—ACORN 使用者指南

## 市場瞄準

　　當市場區隔完成時，組織就可以決定哪一個區塊會提供他們滿足特定目標的最佳機會。基本上，對所有組織來說存在著三種策略：

1. 無差別／適用全體的行銷—這個方法視組織鎖定的市場為一整體，而非區塊：

　　譬如電話簿中的黃頁工商分類。同樣的產品被提供給整個市場，
沒有特別為年輕的時髦消費者所做的工商分類，也沒有特別為退休夫
婦所做的工商分類。即使我們可以透過網際網路或經由電話線用電腦
列印出產品資料，但是對所有人來說那還是同樣的產品。也就是說，
市場把每個人都看成同質的群體。

2. 依差別而定的行銷─這裡，組織將它的產品或服務瞄準對每個區塊
　　提供不同產品或服務的區塊。

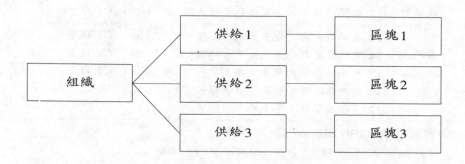

　　譬如，出版一系列針對不同目標市場的雜誌出版商：針對30歲
以下的單身女性所出版的時尚雜誌，針對25歲以上的已婚婦女出版
的家庭生活雜誌，針對35歲以下的男性出版的時尚健身雜誌。

3. 集中（或利基）行銷─組織試圖在一個或一些區塊中達到大部分的
　　佔有率。

　　譬如，襪子專賣店和領帶架都是將目標放在服飾業中特殊利基市
場區塊的公司。

## 產品定位

　　產品定位是分辨自己和競爭者品牌的一個過程，經過這個過程才能使產品在界定的市場區塊中成為受歡迎的品牌。要定位一個產品或服務，組織必須選擇它希望對目標愛好者表現最強烈的差異。舉例來說，可口可樂比一般可樂要貴，譬如維珍可樂（Virgin Cola）。可口可樂一直強調自己的好口味（「就是可口可樂」），就像可口可樂的歷史一樣（世界最大的可樂廠牌，始於一百多年前）。

 **課程活動**

### 米老鼠的行銷

　　迪士尼樂園（www.disney.com）如何滿足各種遊客團體的需要？你必須考慮吸引遊客的事物、交通工具、特別活動、設施、服務等等因素。

　　你從每一個因素中知道，把顧客分成次要市場，以及市場瞄準和產品定位的重要性為何？

## 市場調查的方法

在本節中，我們會看到兩個術語「資訊」和「資料」。了解每個術語的意義以及它們如何用來給予組織做決策時所需的資訊是很重要的。

市場調查可以分爲兩個完全不同的類別，亦即次級研究和初級研究，我們在下面做更深入的探討。

### 次級研究（紙上談兵研究法）

和已經存在的資料收集和分析有關。這類資料有兩種來源：

1. 內部——資料在組織中可得。
2. 外部——資料已經公開發表，別人也可以使用。

通常人們會先採用紙上談兵的研究法，有三個原因：

1. 一般說來，紙上談兵的研究法比實地調查較不費時也較便宜。
2. 紙上談兵的研究法可以提供資訊給組織，不需用其他方法花費時間或資源來蒐集。
3. 紙上談兵的研究法經由它本身的技巧就已經足夠了。

這個調查方法的缺點是，資料可能不會和進行中的工作完全相關，因爲這些資料原本就不是爲該項特定工作所產生的，這一類的資料所能使用的壽命相當短暫。舉例來說，組織使用從先前關於顧客滿意度調查所得的資訊，如果他們的顧客基本組成或組織提供的產品有重大改變時，可能會發現這些資訊值得商確。

列出所有內部資料的潛在來源很不切實際，但是，最普遍的例子卻包括下列幾項：

- **銷售數量**—這些銷售數量可以用來確定已經賣出多少特定商品，或是特定服務的使用率為何，也可以藉由市場區隔分類說明市場概況。

- **財務資訊**—用來確定整體的銷售狀況、每個人每次參訪時的平均花費等等。

- **顧客投訴或顧客詢問**—這是一個確立顧客不滿意的是什麼及其原因的簡易方法，也可藉此知道顧客想要的新產品或服務為何。

- **顧客資料**—譬如顧客住在哪裡、他們到消費地點有多遠、顧客的年齡、性別、收入，以及喜歡的活動等等。

 ## 個案研究—內部資料

*勝利表現公司*

「我們利用內部資料來監督對客戶的行銷活動之有效性。在我們行銷的健身俱樂部中，我們以每天做基準，使用下列方法：

- 預期的銷售量
- 最終的銷售量（譬如成功推銷的新會員數目）
- 未經預約前來者的數目
- 預約數目（打電話給可能成為主顧的人）
- 會員流量（使用俱樂部的人數）

收集這一類內部資料的好處是，對任何一個問題它都會給我們一個立即的指示。譬如，如果銷售量很高，可是最終的銷售量很低，我們就可以知道我們必須對員工進行一些業務訓練。」

### 李河谷區域公園

「當李河谷區域公園的效率團隊正在做關於其大型體育館的紙上談兵研究法時，他們利用顧客的內部資料發現到只有當地人在使用該項設施。行銷活動於是更進一步地轉變為針對體育館的地域性來設計活動。

這些內部資料從電腦中會員資料的郵遞區號做一摘要收集以便進行分析，分析結果顯示出大部分的顧客從自家出發到該體育館所花的時間少於15分鐘。對效率團隊來說，這個方法的好處是不需花費成本，資料容易取得，對所得資料的解釋也很簡單。」

---

外部資料的例子有：

- 市場及消費者的民意調查——由組織提供，例如Mintel（市場情報）和亨萊預測中心（Henley Centre for Forecasting）等等。
- 政府出版品——英國家庭普查、社會趨勢、英國文書局（HMSO）報告等等。
- 網際網路。
- 產業評論。
- 商業期刊——休閒設施管理學會（ILAM）、體育暨遊憩管理協會（ISRM）。
- 政府資助的組織——英格蘭體育協會的資訊部。
- 全國性、區域性和地方性的報紙。
- 民意測驗。
- 參考書閱覽室。

 **個案研究—外部資料**

*勝利表現公司*

「我們利用報告中的外部資料來對客戶說明，為什麼我們計劃實施這種行銷活動，並增加報告結果的可信度。以下有兩個例子：

我們用外部資料來說明英國專供女性使用的健身俱樂部之經銷商市場。

## 摘錄：為客戶所寫的經銷商說明書

在過去五年，健身房的市場已經有相當的轉變，而現在是英國擴展最快速的產業之一。人們現在對追求健康的重要性有比較多的認知，與此有關的所有類型休閒設施的數目已經呈直接倍數的成長。

英國傳統上傾向於聽任美國人的健身房和健身風尚，但是英國產業的成長（過去十年中，健身俱樂部的會員已經增加了50%）現在卻已經反映在英國本身，特別是在女性之中。

現在英國政府積極鼓勵全國高水準的健身運動，因為依照官方數據顯示，有一半以上的英國人口相信自己已經超重了。

追求健康的生活方式並不是新興產物，但是複合式體育館、神奇減重書籍、慢跑、家庭錄影帶卻很流行；現在，高科技、設計良好的健身俱樂部漸漸取代這些東西了。

根據Mintel（市場情報）的報告，在英國，三個成人中就有一個想要參加健身俱樂部。在英國，花在健身方面的費用在過去五年內已經增加了58%，從1993年的6億1,500萬英鎊增加至1998年的將近10億，而且還在成長中。同時期，健身俱樂部的會員也增加了25%，成長至200萬人，其中大部分是女性。（資料來源：MINTEL休閒情報

／重點行銷回顧—英國休閒遊憩）

　　雖然英國的健身業持續擴展，並追隨美國的潮流，這個市場中女性專屬的部分很明顯地仍然未被加以開發。

　　外部資料可以顯示為什麼休閒中心應該打進公司團體的會員市場，以及為什麼公司應該利用休閒中心提供的產品或服務。

## 摘錄：健康的員工有助於企業

　　越來越多的公司鼓勵員工放棄遊樂場的冰淇淋、福利社的蛋糕或在小酒吧裡小酌兩杯，而以去上有氧運動課程、重量訓練或游泳來取代。他們瞭解到，健康的勞動力對員工請病假的時間有重大的影響。根據健身產業聯盟（FIA）的調查，在英國每年約有1億2,700萬個工作天因為生病而浪費掉，而因為緊張壓力，也有超過4,000萬個工作天浪費掉。這個結果使得英國產業花費了無數成本。

## 為什麼要運動？

　　許多科學證據證實，運動最重要的益處包括：

- 減少心臟疾病的風險
- 如果發生輕微的高血壓時，對血壓有較好的控制
- 增加耐力
- 控制體重
- 減少壓力，提昇情緒和自尊
- 防止骨質疏鬆症
- 保持肌肉強度和關節靈活

　　　資料來源：實用鄧巴國家健康調查（Allied Dunbar National Fitness Survey）

　　當你利用公認的國家團體或組織機構所提供的資訊時，這些資訊會讓你的論點更具份量。

### 李河谷區域公園

「當李河谷區域公園決定它必須瞭解關於和人們興趣有關的全國性資料時，譬如遊艇、風帆衝浪、滑水、動力船等，公園就向專門的市場調查公司（Mintel）購買外部資料。這些資料包括平均年齡、平均收入、性別、運動的特殊習性、是否自有車輛、子女數目等。這個調查方法最初的購買價格很高，但是可以在收集公園無法獲得的詳細資訊上節省時間和費用。」

 **課程活動**

**使用資料**

與一些公營企業、民營企業和自願服務性部門的組織聯繫，確定他們使用的內部資料及外部資料的來源為何？為什麼？

• 詢問他們是否使用任何一家市場調查的代理機構。
• 詢問他們是否使用政府或地方當局所提供的資訊或資料。
• 他們有收集自有顧客的資料嗎？
• 他們如何使用這些資料？

### 初級研究（實地調查）

實地調查是組織為了特定目的而進行或委託的研究調查。所需的資訊並非早已存在，在任何適當的形式中也不是隨手可得，因此研究調查必須從頭開始做。實地調查一般是由詢問人們問題或觀察他們的行為而得。這一類的資料有兩個主要來源：

1. 民意調查—直接或間接利用問卷收集而來的資料。
2. 觀察—利用作證或紀錄舉辦之活動的方法收集而來的資料。

市場調查還可以使用一些不同的調查方法，最常見的包括：

- 民意調查
- 抽樣
- 意見量表

## 民意調查

民意調查是一種藉由問卷有系統地從樣本人群中收集資料的調查方法。民意調查可經由面對面訪談、電話訪談、郵寄問卷、集合群眾來進行。現在，我們就更詳細地看看這些方法。

### 面對面訪談

很多人認為這是進行實地調查最廣泛的方法，這是最合乎常情的溝通方式，因為它允許有應答的時間來思考所問的問題，也給予採訪者機會來詢問額外的問題或澄清特定的問題。

面對面訪談的優點包括：

- 比郵寄信函有更高的回答率。
- 是一種直接、雙向的溝通方式。

缺點是：

- 昂貴，耗費人力、時間。
- 採訪者可能會不經意地影響受訪者。
- 尋找適合的人選進行訪談，並在適當的時間打電話很耗費時間。

## 電話訪談

*電話訪談*

　　表示在這個方法中，採訪者使用電話和受訪者聯絡，這個方法對收集資料的質與量都很有用。使用的方法如下：

* 當作首次聯絡的工具—亦即，當市場調查員決定與從未聯絡過的人進行訪談時，打電話與之聯絡（通常稱為「冷不防電話」）。
* 當作後續追蹤聯絡的工具—亦即，當受訪者先前已經參與過某些形式的市場調查，也同意透過電話繼續參與其他的市場調查時。
* 當作銷售後續追蹤的工具—亦即，當市場調查員努力證實為什麼有人選擇某項特定產品或服務時。

其優點包括：

* 大部分的家庭都有電話。
* 這是一種相當迅速的調查技巧，可以在很短的時間內得到結果。
* 與面對面訪談相較之下，這是一種比較便宜的方法。
* 是一種直接、雙向的溝通方式。

缺點包括：

* 訪談只能持續很短的時間，所以問題也很有限。
* 採訪者看不到受訪者是否瞭解問題。
* 尋找適合的人選進行訪談，並在適當的時間打電話很耗費時間。

郵寄問卷

這是一種很普遍的調查方法，通常透過郵局郵寄問卷給受訪者，由他們填妥後再寄回。也可以在銷售點發問卷或者將問卷裝在產品包裝裡，讓購買者找時間填妥問卷後再寄回。

其優點包括：

- 這是所有方法中最便宜的一種。
- 可以使用很多樣本。
- 對取得兼顧質與量的資料是一種很好的方法。

缺點包括：

- 這個方法只是單向資訊，沒有辦法弄清楚一些含糊不清的答覆。
- 回收率通常很低。

焦點團體

這是面對面訪談的方法中最普遍的一種形式。選擇一小群人，通常為6到10人，他們都有和所進行的研究條件有關的共同特徵。在訪談期間，採訪者會鼓勵參加的人互相討論要調查的主題，這個程序通常會讓參加者對主題有深入的瞭解，而其他的方法在這個部分則可能無法做到。

其優點有：

- 對全面性的調查而言，這是一種比較便宜且快速的方法。
- 與一對一面對面訪談的方法相較之下，這個方法可以成比例地產生更多回饋。
- 是一種直接、雙向的溝通方式。

缺點有：

- 採訪者可能會不經意地影響團體中的受訪者。
- 尋找適合的人選進行訪談，並在適當的時間打電話很耗費時間。

## 抽樣

抽樣的基本原則是組織能夠藉由觀察小型的樣本來獲得母體（亦即，被調查的所有人）的代表情況。有兩種主要的抽樣類型，隨機抽樣和定量抽樣。

### 隨機抽樣

採用隨機原則選擇受訪者即為隨機抽樣。譬如，採訪者每隔 n 個人選出一個人，直到有人願意接受訪談。所以，如果某電影院想做一個調查來確定觀眾的滿意程度，他們可能決定在調查期間每隔 15 人就選出一名顧客。調查結束時，電影院就會對使用電影院的整個市場的顧客滿意度有一個相當準確的概念。

### 定量抽樣

在特定市場區隔中選出受訪者做調查時，定量抽樣是一種廣為使用的方法。當樣本大小確定時，符合某些特定特徵的受訪者會被選出，將受訪者的配額告知採訪者，也就是他們必須訪談的受訪者人數。譬如，採訪者必須去找一些分類為蚌殼族或老鼠族或蝙蝠族等的受訪者進行訪談。

## 意見量表

和測量消費者實際會做的行為一樣，市場調查也試圖對產品或服務進行意見評估。評估新產品或服務的影響或確定現有產品或服務的成敗與否時，消費者意見是一個很重要的考量。

要量測意見就必須有一個尺度。最常用的尺度如下：

瑟史東（Thurstone）的比較意見法─以一些陳述或說明作為消費者的選項，消費者被要求選出和他們的意見最為相符的選項。每個陳述或說明被給予不同分數，以看出整體的總結。

萊克特（Likert）量表─消費者的選項為指出對某些陳述或說明之同意或不同意的程度。受訪者通常有五個選項：極為同意、同意、不一定、不同意、極不同意。採訪的問題可能是：你會以是否划算來考慮要不要參觀某地點嗎？

|  | 很好 | 好 | 普通 | 差 | 很差 |
|---|---|---|---|---|---|
| 員工親切度／提供幫助 | ☐ | ☐ | ☐ | ☐ | ☐ |
| 中心的整潔 | ☐ | ☐ | ☐ | ☐ | ☐ |
| 健身房 | ☐ | ☐ | ☐ | ☐ | ☐ |
| 游泳池 | ☐ | ☐ | ☐ | ☐ | ☐ |
| 價格 | ☐ | ☐ | ☐ | ☐ | ☐ |
| 健康套房 | ☐ | ☐ | ☐ | ☐ | ☐ |
| 板球場 | ☐ | ☐ | ☐ | ☐ | ☐ |
| 有氧課程 | ☐ | ☐ | ☐ | ☐ | ☐ |
| 營業時間 | ☐ | ☐ | ☐ | ☐ | ☐ |
| 接待 | ☐ | ☐ | ☐ | ☐ | ☐ |

圖4.2 以萊克特量表所做的意見調查問卷

　　語義差別術—給消費者的選項是以和品牌或產品有關的概念表現出來。消費者被要求在有五個空格的尺規上做註記，以顯示其程度。在尺規的兩端有兩個形容詞，譬如強和弱，重和輕，好和壞等等，以下舉一個例子說明：

　　你會如何描述該次參觀的情形？　興奮＿：＿：＿：＿：＿：無趣

 ## 個案研究—民意調查

### 勝利表現公司

　　「某健康俱樂部的會員參加率有下滑的情形，在一月份時會員參加率還相當高，為了採取修正行動來降低／應付下滑的情形，他們需要知道為什麼過去參加率會這麼高—為什麼人們取消了他們的會員資格？該健康俱樂部對會員進行一個很簡單的調查，詢問他們離開該俱樂部的原因。這個調查顯示他們的顧客服務有問題，而更衣室也因為使用率高所以常常都很骯髒。

　　由於這個調查，該健康俱樂部做了以下的措施：

a）僱用「大廳經理」來招呼會員並處理他們的問題。

b）派一名常駐的員工在更衣室。」

### 李河谷區域公園

　　「李河谷區域公園最近在它的農場採用了一種限期評估調查表。在兩週的時間內，員工與顧客商談，顧客的範圍從學校和青年團體到家庭及個人都有，請他們對參訪公園時的各個方面進行評估。問題有

各種標準，包括再次來訪的可能性以及顧客對遊客吸引力的品質有何意見。公園得到資訊用來改善顧客服務、公園的行銷和吸引力的品質。他們使用萊克特量表的問卷，好處有兩個：所得結果的分析相對而言很簡單，其次，它考慮到顧客對問題的評估是否客觀。」

## 觀察

除了從正式詢問受訪者得到資訊之外，有一些組織利用觀察來幫助他們收集第一手的調查資料。觀察性的調查和他們見證到的行為或活動的系統性紀錄有關，譬如，把廣告放在室外的公司行號會很關心交通型態（亦即，每天通過該點的行人人數或駕車人數等等），這會讓他們考量放置廣告的點是否適當。另一方面，主題樂園可能最想取得到該樂園遊玩的遊客型態或任何可吸引遊客的特殊資訊。在這兩個例子中，不論是計數器或人為的觀察，都可以將資訊紀錄下來。

其他的觀察方法包括研究者假扮成顧客（亦即神秘的顧客），檢查員工是否有禮貌或他們對產品的認識程度。電腦銷售點（EPOS）的資料收集讓一些像商店甚至是休閒中心的組織追蹤誰在什麼時間購買什麼東西（或使用什麼），這也是觀察的形式之一。

 **個案研究—觀察**

*勝利表現公司*

「我們有些俱樂部擁有電子會員刷卡機，讓會員能夠自行進入俱樂部。這個系統讓我們精確地監督很多事情—以下只是其中一些例子：

- 正在使用該俱樂部的會員人數。
- 有一段時間未前來俱樂部的會員（我們可以致函給他們，告訴他們家庭會員的費用會低一些），以及定期前來俱樂部的會員（我們可以回饋或感到慶幸—要繼續保持下去）。
- 尖峰時間及離峰時間。」

### 李河谷區域公園

「位於北倫敦愛德蒙頓的李河谷中心利用電腦中預約和銷售的資料來觀察一天、一週或一年內顧客造訪的型態，該中心的管理者就能夠以過去的資料來派遣員工。追蹤銷售細項的電腦可以提供所有活動詳細的分析說明，包括有氧運動到體育館的使用。這也讓管理者知道預期的尖峰時間是何時，並計劃有質感的服務，而且不需讓中心人員過多就能控制成本。」

## 資料型態

有兩種資料型態。對休閒遊憩業的組織來說，兩種資料類型都很重要，每一種都能提供研究者對調查對象的不同觀點。

- **量的資料**從有標準答案的回答而來，這些回答可以數值的形式被量化，而不是數量無限制的資訊。譬如，你多久使用一次健身房？
- **質的資料**提供描述意見和價值等等資訊，是有深度、無數量限制、無法量化的資訊，而不是以數值形式表現的大小或數量。譬如，你最喜歡健身房的什麼部分？

　　因為每一種資料型態都有它自己的特徵和優點，對組織來說，收集兩種型態的資料是很正常的事，因為這麼做可以讓每一種方法都收到相輔相成的效果。

## 量的資料

　　量的資料照字面解釋就是以數字呈現的資料。量的資料：

- 容易收集
- 產生很多可靠有效的資訊
- 在統計上比質的資料更容易分析
- 比較不會模稜兩可及誤解
- 大部分由問卷或觀察收集取得

　　問題通常經過保密，因為受訪者被限定在他所能給的答案選項。典型的例子包括：

　　請從下表中選出最能代表你的意見之選項：

我做運動是為了

| | |
|---|---|
| 樂趣 | 〔　〕 |
| 競賽 | 〔　〕 |
| 增進技巧／學習技術 | 〔　〕 |
| 參與社交 | 〔　〕 |
| 健身 | 〔　〕 |
| 減重 | 〔　〕 |

　　請從以下選項選出一個或多個答案：

請在你使用的設施場所之選項作記號：

| | |
|---|---|
| 小鵝運動公園（Gosling Sports Park） | 〔　〕 |

哈特費爾德休閒中心（Hatfield Leisure Centre）　　〔　　〕

哈特費爾德游泳中心（Hatfield Swim Centre）　　〔　　〕

溜冰城（Roller-City）　　〔　　〕

史坦伯勒公園（Stanborough Park）　　〔　　〕

潘宣格高爾夫綜合設施（Panshanger Golf Complex）　　〔　　〕

請將選項的答案依照先後順序排列：

*請以你的喜好選出在休閒中心裡想看到的新設施或新服務*

育嬰室　　〔　　〕

會員酒吧　　〔　　〕

體適能測驗　　〔　　〕

物理療法　　〔　　〕

美容沙龍　　〔　　〕

桑拿浴及蒸氣室　　〔　　〕

按摩池　　〔　　〕

會員快訊　　〔　　〕

　　量的方法對於說明消費者的行為模式和購買趨勢是很實用的方法。

 **個案研究─量的資料**

*勝利表現公司*

　　實用的量的資料範例有：

- 譬如，網球場／日光浴床／足球場／（或任何無形的服務）
  在特定期間（譬如五月）的某天中之特定時間所售出的數
  量。
- 將此數據與前一年同時期的數據相比較。

## 範例：

我們有一個客戶是配鏡師，我們必須觀察他們的眼鏡預約數目和
可配出眼鏡數目的結果。譬如，若在一週內可配出100支眼鏡（每天
的配鏡數目端視該日是何員工當班），但是只預約了20支眼鏡，那
麼，很顯然地，他們必須採取一些行動來填滿這些預約的數目。

該週有80支眼鏡未被預定，就成了「錯失的良機」。我們不允許
這種事再次發生，因為，如果他們沒有客戶，他們就不能賣眼鏡，營
業額就會下滑。

我們用來收集量的資料的方法包括：

- 日銷售總結表。
- 和電腦銷售系統連線的會員刷卡（譬如 Microcache 和 ACT）。
- 電腦預約表。

### 李河谷區域公園

「李河谷區域公園用量的資料來分析每年每個場地設施的入場情
況。其量的資料用來追蹤績效指標，這些指標是為一年中的遊客人數
所設定的年目標。公園管理員將這些資料記錄下來加以利用，以看出
他們定期的表現如何，通常是以每月為基礎。李河谷自由車環道對照
設定的目標計算它所運作的區域活動數目，如果公園管理員未達成此
目標，他們就會採取一些措施來達成目標。在這個特殊的例子中，資
料在銷售點收集。」

## 質的資料

　　質的資料由團體討論或訪談而得，其結果是以內容為基準，而非數值分析。質的方法比量的方法更為主觀，一般使用的時機為：

- 要考察市場時
- 發展產品或服務時
- 量的方法得到的結果不如預期時。

　　問題是「開放式」的，對特殊問題會有廣泛多變的回應。譬如，可以問受訪者：

- 你喜歡何種體育活動？為什麼？
- 我們的服務應如何改善？

 **個案研究—質的資料**

### 勝利表現公司

　　「我們使用的質的方法有：

1. 焦點團體：從現有的會員及非會員中收集在鄉村俱樂部裡關於小餐館的資訊和意見。
2. 問卷：在小鵝運動公園從會員中收集關於特定服務或設施的資料。

　　我們在一些健身俱樂部也使用問卷，不只收集他們的詳細資料（名字和住址等），也要多知道他們的事，讓銷售顧問可以將他們的銷售情況修改至適合人們（也就是，若他們沒有小孩，就不要將主力放在推銷育嬰室上面，或者，如果他們已經在問卷上告訴你他們想減

重，你就要完整地說明減重計劃）。」

## 李河谷區域公園

「李河谷水上體育館已經為自己的績效設定的年度目標。該中心用的質的量測方法是，在課程結束時詢問顧客課程內容有無改善之處。這個方法讓顧客抒發自己的主觀意見，讓該中心員工考慮這些意見來改善服務。」

---

收集資料和分析資料對所有行銷導向的組織來說都是基本固定的特徵，這個過程就是「市場調查」。

當資料已經收集好時，就必須轉換成可以用的資訊。但是，為了要變成相關的資訊，進而成為有用的資訊，這些資訊必須適合其目的。資訊的目的和任務是否相稱，為組織帶來所需的「情報」。

回到行銷的定義，我們會想起來，當互相結合時，行銷和一些在交易過程中促進顧客滿意度的活動有關。

## 選擇適當的調查種類

從以上所述，你會想起來，組織建立了何種他們想要從市場調查中得到的資訊，舉例來說，像是他們顧客的資訊、他們的營運環境、他們的市場和競爭者，或者現階段的社會趨勢和經濟趨勢。不論找到何種資訊，組織應該小心，有太多資訊或者是錯誤的資訊會唱反調，而不是有效的決策。

在本節中，你可能會發現以下幾個網站很實用：

中央統計資料室　　　　　www.ons.gov.uk

貿易工業部　　　　　　　www.dti.gov.uk

國家統計資料室　　　　　www.ons.gov.uk

Mintel（市場情報）　　　www.mintel.co.uk

| | |
|---|---|
| CACI 資訊—ACORN | www.caci.co.uk/products/market/acorn.htm |
| 馬賽克全球資訊網瀏覽器<br>（MOSAIC） | www.kormoran.com/mosaic.htm |
| 金融時報 | www.ft.com |
| 英國政府資訊 | www.open.gov.uk |
| 文具室 | www.the-stationary-office.co.uk |
| 經濟人雜誌 | www.economist.com |
| 泰晤士報 | www.the-times.co.uk |
| ICC 資訊來源 | www.icc.co.uk |

## 行銷組合

　　當組織一確定其顧客是誰，並確定他們的慾望和需要時，組織就必須按照所得資訊開始行動。這就是行銷組合的起點。

　　如果我們再看看早先對行銷的定義，以及最後的關鍵特徵，如果組織要成功達成它的組織目標和宗旨，我們會想到，行銷需要組織去結合為數眾多互有關係且互相依賴的活動。

　　因為行銷牽扯到這麼多的企業功能，所以組織發現它有必要以一種有計劃有系統的方式來實施這些活動。有個簡便的方法就是將這所有的活動歸類為四個基本類別：

1. 產品
2. 價格
3. 地點（分佈）
4. 推銷

　　這些通常被稱為4P，將其組合就成為行銷組合。因為幾乎一切

所能想到的行銷活動都具有4P中的某一項，因此，4P提供了一個架構，讓行銷工作可以被計劃和發展。

就像麵包師傅混合不同量的各種原料加以混合做成不同類型的麵包、蛋糕或餅乾一樣，休閒遊憩業的組織試圖滿足顧客不同需要時，對行銷組合中四個變數的重視程度也會有所不同。譬如：

• **產品** — 一個運動服裝領導品牌的製造商可能會把自己的產品從泳衣轉換成韻律服，以滿足突然增加的韻律服需求。

• **價格** — 一家速食餐廳剛發現它的競爭對手降價了，它可能會重新調整自己的價格以維持競爭力。

• **地點** — 市中心區的觀光巴士公司可能會因為某些都市景點的遊客型態之改變，而重新設置他們的某些載客處。

• **推銷** — 一家新開幕的公司行號會花大錢在推銷上，以便告知或吸引潛在顧客，反之，已經營業一段時間的公司行號會花較少的金錢來維持現況。

儘管上述的例子使得行銷組合中強調不同因素在不同組織之間有不同變化的論調更具說服力，但是我們應該可以意識到，時間也是一個重要的關鍵因素。簡而言之，如果市場狀況改變了，以上述那些例子來說，其行銷組合就必須適合這些因為新環境而產生的挑戰。

將4P組合起來，創造一個全面性的供應給顧客，他們使得組織能夠：

• 獲得適合的產品或服務
• 定出適當的價格
• 在適當的地點和適當的時間製造
• 經由合適的推銷來支持

現在，我們依序更詳細地來看4P中的每一個因素。

## 產品（Product）

　　這是行銷組合中最重要的一個因素。「產品」這個術語代表著要被提供到市場中以供使用或消費的東西。產品的最佳描述是，一個人經由交易所得到的任何東西或每樣東西。產品可能是一個概念、一項服務、一樣商品，或是以上三種東西的組合。舉例來說，出售的物品可能是有形的商品—譬如CD隨身聽，也可能是一項服務—譬如私人的網球課程，或者是一個無形的概念—譬如定期運動的好處。

　　但是，在商品和服務的行銷之間有著明顯的差異。因為商品是：

- 有形的—商品可以被感覺到、聽到、嚐到、聞到、看到。
- 被製造出來的—商品是從各個銷售點分別被創造出來的。
- 可以被儲存的—商品可以被儲存起來，以後再販賣。
- 可以被運送到顧客方便購買的地點。
- 銷售結束時，會變成該項商品擁有者的財產，擁有者可以在他想用的時候再使用。

　　反之，服務則是：

- 無形的—服務無法被碰觸、聽到、嚐到、聞到或看到。服務一定是一種經驗。
- 被履行的—服務只能因為顧客的關係而創造出來。
- 易消滅的—服務無法儲存。一個未售出電影票的電影院座位不能在以後再賣出一次。
- 仍然是製造者的財產—只有在某個特定時間地點才能賦予購買者使用的短暫權利。
- 負有可察覺的風險—顧客對於無形的產品比有形的產品更不

易覺得可靠。

- 品質被視為可變因素——顧客傾向於以價格作為品質的指標。

組織所提供的各種產品被稱為產品組合。以小型體育館來說，其產品組合可能包括：

- 25公尺游泳池和按摩池
- 板球場
- 有氧運動教室
- 蒸氣室
- 健身房
- 美髮沙龍
- 拋射室

在大多數上述產品中，可能會提供一些不同的產品服務或結合。譬如，體育館可能會設計一些大規模的泳池方案，像是提供早晨的游泳講習、俱樂部訓練、學校的游泳課程、晚間游泳、游泳課程和駕獨木舟，除此之外，還可以結合游泳池和桑拿浴及蒸氣室的使用，設計套票來銷售。

## 產品型態

產品分為三種類別：

1. 創新的——創新的產品全都是由市場調查和研發出的新產品，就本身而言，他們促使一個組織保持在市場的先鋒地位。
2. 適合的——適合的產品是被修正過以延長他們生命週期的現有產品。一般我們進行的修正動作和一些行銷組合的因素有關，譬如定價或銷售量的改變。
3. 仿效的——仿效的產品是在市場中早就有的產品以類似路線發展出來

的產品。這些產品通常都有銷售的吸引力，但是在這裡，組織是一個追隨者而非領導者。

## 利益

　　雖然我們已經討論過產品和服務的購買和銷售，但是瞭解顧客實際上並非真的在購買「產品」是很重要的。他們購買的是「利益」。這實際上代表的是任何人無論何時想要買東西，他們真正要的是產品所賦予的利益，並非產品的特色。舉例來說，產品的所在地是一個有氧教室，產品的特色就是設備、課程、指導員等等。但是，被賦予的利益是健康的改善、自尊、友誼、福利的概念、技巧的發展、減重、樂趣等等。

　　但是有些利益可能也可以從購買不同產品時得到，譬如，整形外科、藥品，甚至是新衣服。瞭解你的顧客購買的是什麼「利益」而非何種「產品」，會幫助你知道你的競爭者可能會屬於哪一個族群。

 課程活動

### 購物的利益

　　從整個休閒遊憩業中選出五種截然不同的產品或服務，請盡你所能指出購買這每一樣產品或服務有什麼相關的利益。

　　請其他人也做同樣的活動，譬如家人或朋友。他們列出的利益和你的一樣嗎？有何不同之處？從中，你對利益瞭解到什麼？

## 建立品牌

很久以前，有一個國王頒布命令，所有產品都應該印有某種標誌或記號，從那時起就有了商標，所以如果有東西弄錯了，那麼買方和官員就會知道責任應歸咎誰。為了把自己和產品結合起來，也因為害怕國王的懲罰，製造者開始以自己的成品自豪，並且製造出比競爭對手更優良的產品。不論這個小故事有多少真實性，它仍然告訴我們一個重點，就是對買方和賣方來說，建立品牌讓購買產品和販賣產品都變得更加容易。

對買方來說，建立品牌的利益包括：

* 協助確立廠商要販賣的產品以及要避免的東西
* 減少購買行為中的風險。譬如若未建立品牌的話，購買者在辨認產品和過去表現良好的製造商上會有困難
* 與購買者對該品牌的過去、是否討人喜歡和經驗建立快速簡單的連結，使得購買的決策過程更加快速簡單。譬如，過去對 Pizza Express 這個品牌有良好經驗的人，當面臨該品牌和其他不知道的品牌時，較可能選擇 Pizza Express。

對賣方來說，建立品牌的利益包括：

* 協助創造及培養忠誠的顧客
* 抵禦競爭對手
* 推動定價策略，譬如高價位的定價
* 在現有品牌中推行新產品時提供協助，譬如當耐吉、銳步或阿迪達斯將他們的跑步產品的範圍擴展到其他運動時
* 使組織能夠發展不同的品牌，以協助相同或類似的產品深入不同的市場區隔，譬如，凱德伯里（Cadbury）透過他們的

Dairy Milk and Freddo 的品牌，販賣相同的巧克力到不同的市場區隔中。

## 產品的生命週期

就像使用產品的人一樣，產品也會經歷一段生命週期。產品被製造出來，漸漸變得成熟完善，享受了壯年時期，然後變得衰老，最後死亡。以留聲機為例，當留聲機問世時，它被當作走在時代尖端的技術，不久，大部分的家庭都擁有留聲機了。留聲機風行許多年，也經歷了一些變化，直到高傳真音響取代它為止—這個新產品有更優異的科技來提供相似的利益，而且有更好的效果。

所有產品的生命週期都視市場性質而定，包括產品是否符合顧客的慾望和需求，以及產品對STEP因子的適應性（請參考本章行銷環境的內容），而不論是否為短期或長期趨勢。譬如，基本糧食有一個長的生命週期，反之，依賴時尚或潮流的產品，像某些玩具（例如溜溜球），則否。就算是溜溜球，他們以後也可能會捲土重來。

在產品的生命週期中有五個主要時期：

1. 引進—產品被強力推銷活動投入市場且加以支持著。在這個時期，可能沒有多少顧客知道關於該產品的事，也不會真的一定要被說服去購買。產品價格高，而銷售量和利潤卻很低。組織的重點在於讓潛在顧客知道有該產品的存在。例如，「好萊塢星球餐廳」的上市伴隨著大量包含「名人背書」的媒體報導。

2. 成長—如果這個產品很成功，那麼銷售量就會開始穩定成長，利潤也會增加。在這個時期，產品的價格通常會隨著公司成長而稍微降低一點。組織的重點在於發展全面性的供應，以說服顧客買該組織的產品和服務，而非其競爭對手的。譬如，數位電視收視者的費用和剛上市時的價格相比，已經有顯著的降低了。現在，天空電視台

和Ondigital無線數位電視公司都推出各式各樣的獎勵活動,以吸引顧客購買他們的服務。

3. 成熟——銷售量繼續上升,但是速度比較慢。大部分想要購買該產品的新進顧客大概都已經購買過了。利潤平平。隨著組織力圖攻佔市場佔有率,組織戰爭中的競爭變得更為激烈。組織的重點在於決定要讓產品死亡、增加行銷的支援以產生更多銷售量,抑或整個重新改製。在「有氧運動」的例子中,藉著重製,給了有氧運動新的面貌、新的生命,這是一個新的產品,被稱為「階梯有氧」。

4. 飽和——銷售量開始衰退,利潤縮減,市場也逐漸消失。舉例來說,當每個人可能都買過某張特定的CD時,該張CD的存貨價值就會被貶低,並以優惠的價格出售,或是好幾張CD一起出售。在這個階段,競爭對手傾向於針對價格做一些動作,組織的重點在於增加供貨量,讓它可以遠離其競爭對手。

5. 衰退——由於更優良的產品或替代品趕上先前的產品,使得產品銷售量急速下降。如果還有利潤的話,也是非常低。某些組織會從市場中將產品撤回,而其他組織則試圖榨取利潤直到最後一刻。譬如,Subbuteo公司最近公佈,它將要停止生產,原因之一是它無法和電動玩具市場競爭。

不管一項產品或服務有多成功,它都需要在早期的生命週期中獲得支持。因此,組織要有財務上的判斷力,來擁有一系列在個別的生命週期中不同階段的產品,如表4.4所示。

| 引進 | 成長 | 成熟 | 飽和 | 衰退 |
|------|------|------|------|------|
| 產品／供應E | 產品／供應D | 產品／供應C | 產品／供應B | 產品／供應A |

表4.4 產品的生命週期

圖：產品的生命週期

## 波士頓矩陣（The Boston Matrix）

　　波士頓矩陣是一個工具，爲組織提供簡單但有效的方法，以評估他們的產品目前處於產品生命週期中的哪一個階段。

　　市場佔有率顯示出與競爭對手的產品或服務相較之下的結果，而市場成長則顯示出市場的成長情況。該矩陣被分爲四個象限，如下所示：

1. 蹩腳貨（Dog）──代表該產品處於低成長的市場且市場佔有率低，顯示出這個產品很差，最後會耗盡資源。譬如，1980年代地方政府一直增建滑板運動場，但同時期，人們對滑板的狂熱已經降溫了。這些「產品」需要相當大的花費以繼續維持，但是就使用率來說，卻還是不「划算」──這些產品已經變成蹩腳貨了。還好，他們

還是因為越野自行車和直排輪的發展拯救了一些東西。

2. 搖錢樹（Cash Cows）—代表該產品處於低成長的市場，但市場佔有率高。通常和昨日之星有關連，譬如麥當勞的漢堡。

3. 問題兒童（Problem Child）—代表該產品處於高度成長的市場，但市場佔有率低，通常是一些剛開發出來的新產品，譬如，當體育館剛開始提倡階梯有氧運動時，他們必須在推行、設備、指導教練的資格和學費上做一些投資。這是有風險的，因為他們無法確定這個產品最後是不是划算。

4. 明星（Stars）—代表該產品處於高度成長的市場，且市場佔有率高。由此可知，該產品可能是市場的領導者，對組織來說是一個很好的利潤來源。譬如，新力索尼（Sony）的隨身聽一開始是明星，不久之後就變成搖錢樹了。

 **課程活動**

### 波士頓矩陣

分成小組，指定一個休閒遊憩業的組織，並列出它全部的產品組合。當你列好產品組合時，請用波士頓矩陣畫出每一種產品在矩陣中的位置。

關於該組織的每一樣產品，這個矩陣告訴你什麼？該組織應該如何因應這些資訊？

# 價格

如同我們已經看到的，行銷是以交換東西價值的過程為中心。「價值」是顧客對該產品的慾望和顧客願意支付的產品價格之間的天平，換句話說，顧客為了該產品願意交換的金錢、時間等等，就是它的「價格」範圍。

價格是行銷組合中的第二個要素，而它的獨特之處在於，它是行銷組合中唯一一個可以產生利潤的要素，其他要素都只能反映成本。因此，訂出適當的價格是很重要的一環。

### 決定價格

在休閒遊憩業中，要訂出適當的價格並不容易。因為在這個產業中，大部分的廠商都是以無形商品的提供為中心，亦即以服務為中心。當組織試著訂出「適當的」價格時，他們是以詢問自己一些關鍵問題開始著手進行。這些關鍵問題可以被分為一或兩種類型，即內部問題及外部問題。內部問題只要組織內部自己做即可，外部問題則與

較廣泛的市場有關，譬如顧客和競爭對手。

典型的內部問題包括：

- 生產和發展該產品或服務的費用是多少？（成本）
- 組織要產生足夠的收益或利潤需要索價多少？（成本）
- 哪一種價格能夠幫助組織獲得市場佔有率？（目標）

典型的外部問題包括：

- 顧客願意付多少錢？也就是說，什麼價格範圍之內，他們會
  考慮花錢購買。對組織來說，當他們確定目標族群或分隔市
  場時，這是一個重要的課題。（需求）
- 以類似的產品或服務來說，競爭對手索價多少？（需求）

## 定價策略

問過他們自己的問題為何之後，休閒遊憩業的組織會利用這些答
案建立起他們的定價策略。休閒遊憩業中，一些被組織用來考慮定價
最普遍的策略包括：

### 透過價格獲得想要的市場定位

潛在顧客和現有顧客評估組織產品提供價值的主要方法之一，就
是市場中該產品與其他產品的關係。有兩個例子可以說明這一點，就
是划算與否和地位。划算與否和互相比較各種產品的利益有關，譬
如，如果有三台電視機的費用一樣，他們提供的什麼額外利益會動搖
顧客對某一台的偏愛？而地位則和提供品質及排斥性有關，亦即，為
了要給予顧客相稱的印象，組織必須定出高價，譬如，設計師自有品
牌的服飾實際上和主要街道上的商店中販賣的衣服價格差不多。

### 達到或改善想要的市場佔有率

　　要增加產品的市場佔有率經常是由定出比原來想定的價格更低的價格，以及在某段時間內接受較低的獲利性來達成。譬如，當泰晤士報想要增加其市場佔有率時，它會定出一段時間，讓原本一份賣35便士的報紙，在那段時間中一份只賣10便士。這個方法會促使新顧客在泰晤士報回復原來價格時仍然保有其對該報的忠誠度。

### 在短期到中期時將利潤極大化

　　在這個情況下，將價格設定到和市場能負擔的價格一樣高—當你的產品很稀有時，這是最簡單的做法。這個價格會一直維持高水準，直到市場需求降低或競爭對手進入市場開始搶顧客為止。

### 倖存者

　　這個術語暗示著，組織設定最不可能的價格來確保他們的產品賣得出去。最明顯的原因就是，這是一種只能維持很短時期的方法。

## 定價政策

　　定價政策被用來幫助組織達成其定價策略的各種目標。有一些策略可以利用：

### 標準成本定價

　　這個方法，藉由將所有生產和發展的變量相加，得到每單位的標準變數成本。這些變量像是原料、勞工等等，被加到準變數成本的是每單位的固定成本，譬如營運支出、管理等等。最後，每單位的利潤就可以確定。將三個因素結合在一起，可以得到每單位的暫定價格。有必要的話，可以將市場價格列入考慮，調整暫定價格。

　　標準成本定價很適合想要涵蓋流動成本和短期計劃性投資的定價策略。

### 成本加成的利潤定價

這個方法需要一個標準的補足結構（make-up）以應用於產品的全部成本。譬如，若某零售商支付供應商20英鎊購買某產品，轉手以30英鎊的價格賣出，就有50%的補足結構，而零售商的毛利就有10英鎊。若該店的營運成本是每賣出一單位為7英鎊，則該零售商的利潤為3英鎊或15%。

成本加成定價可以作為一部份的策略，純粹涵蓋流動成本和短期計劃性投資。

### 滲透（penetration）定價

想要進入已有供應者的新市場（對想進入該市場的組織而言）之組織可用這種方法，把價格定得很低以說服顧客轉而向他們消費。用這個方法通常會變成一種「虧本出售的商品」。所以滲透定價適用於要獲得市場滲透的定價策略。

### 競爭定價

這個方法牽涉到定出和競爭對手以及顧客對划算與否的認知有關的產品或服務之價格。就其本身而言，必須考慮到的是組織覺得它自己是否能提供「附加價值」。譬如，如果組織相信它有更多東西可以供應（且相信顧客會認同這一點），它可能就會將價格維持在只比同質競爭者高一點點的價位，若非如此，它就會將價格定得稍低一點點。

我們還要注意一點，定價對以利潤為目標的組織和不以利潤為目標的組織來說有差別。譬如，在民營企業中，其目標只有將收益極大化，而價格是被設定來幫助達成這個目標—雖然索取高價並非總是必要，因為長期維持較低的價格通常更為有效。但是，公營企業和自願服務性部門可以從補助金的收入獲得收益，讓他們能夠利用特許的價格來協助達到他們的社會目標。

## 課程活動

### 定價

　　檢查你熟悉的當地休閒遊憩場所的定價結構。請分析影響這些價格的因素。

　　這些因素中有任何一項反映出產品在其生命週期中的階段嗎？你是否能指出其他組織定價結構的因素？

# 地點

　　在前面的內容，我們說，以最廣泛的程度而言，行銷的功能在於讓買方和賣方碰頭。地點，行銷組合中的第三個元素，就與這有關。舉例來說，大部分的顧客希望他們能在想要的時候或想要的地方就能獲得某樣產品，他們誘發了便利性和可得性。他們不關心組織如何計劃滿足他們的需要，他們只要自己的需要被滿足。

　　因此，在行銷組合的內容中，地點就與組織如何在產品或服務被需要時傳送這些東西給顧客有關。它達到的範圍端視產品或服務的位置、產品或服務的可得性，以及分佈的方法而定。

　　熟記位置、可得性和分佈這三個重點，組織必須確定顧客能夠簡單便利地：

- 購買到產品或服務──交易業務（the trading transaction）
- 獲得可使用的產品或服務──物理分佈（the physical distribution）。

　　在某些場合，交易業務和物理分佈會同時發生。譬如，當我們去

咖啡館時，我們預期會因爲在那裡購買東西或消費而付出金錢，我們也會期望老闆或員工對於我們所喝飲料的品質和標準擔起責任。而某些場合，交易則和仲介有關。譬如，當我們向售票處購買某一場表演或音樂會的票時，我們並不會預期售票處應該對整個表演場地的環境負責，這些場地環境包括服務、設備、清潔等等。在這個例子中，交易業務與物理分佈是組織各別安排的。

## 位置

與位置有關的決定必須考慮到顧客購買或使用的便利性。舉例來說，休閒遊憩的消費者商品，譬如電視機、錄影機、高傳眞音響、書籍、照相機、運動服和運動用品等，一般而言，全部都可以透過與購物區和外埠購物中心發展結合的零售商而獲得。

另外，許多較大的購物區和外埠購物中心近來已經看到了一些發展，包括在購物中心裡就有休閒遊憩場地設施，譬如多廳電影院、保齡球溜冰場、賓果遊戲場、餐廳等。這表示許多消費者在一個可以滿足廣泛需要的據點不會只有購買商品，他們還能參與各式各樣的活動，使得一些對潛在需要的滿足增加。另一個位置上的重要考量是通往該場所的路途。不論是休閒中心、劇院、電影院、圖書館，還是商業區，顧客必須能夠到達那裡。因此，有適當的交通運輸工具和足夠的停車場地支援也是一個重要的考量。

## 分佈

「分佈的管道」與行銷機構的系統有關，亦即商品或服務從原本的製造者傳送到最終的使用者或消費者。有一些產品或服務傳送的管道，而且每一個管道都與不同媒介的組合有關。最普遍的包括：

• 製造者直接送達消費者

- 製造者經由零售商送達消費者
- 製造者經由批發商和零售商送達消費者
- 製造者經由代理商、批發商和零售商送達消費者

　　舉例來說，如果你想要買一張火車票，你可以親自到火車站購買，也可以透過某些媒介購買，譬如旅行社、電傳文件或網際網路。

　　最後，分佈的任務是要確定「在適當的地點和適當的時間可以得到適合的產品」。組織必須思考要如何最有效地達成交易的路徑，以及這個路徑的管理和財務控制。

 **課程活動**

### 分佈管道

　　選出三個不同的休閒遊憩業的組織，說明每個組織使用的「分佈管道」為何。

　　你必須指明他們是否針對不同產品使用不同的分佈管道，以及每一種方法的好處為何。

　　另外，每個組織在選擇最適合的管道時必須考量的因素為何？這些因素超出組織可以控制的範圍嗎？

## 推銷

　　行銷組合中的某些元素受到特別的注意，而推銷就是其中之一。我們會在下一節深入探討推銷，但是這裡你應該想一想下面對推銷的介紹。

推銷（Promotion），第四個P，主要是跟溝通有關。創造一個產品的過程中，如果我們都不告訴別人這個產品，畢竟還是沒有用，只擁有最好的產品或服務是不夠的。人們需要知道這個產品存在，產品在哪裡，以及它提供什麼好處。換句話說，組織必須說服現有顧客和潛在顧客，告訴他們，該組織製造的東西就是顧客想要的東西。

組織利用推銷來告知、說服或提醒現有顧客和潛在購買者。至於產品的生命週期，告知是用於引進的階段，說服是用於成長和成熟期間，而提醒則用於飽和和衰退期間。

像行銷組合中的其他元素一樣，推銷也有它自己獨特的組合。主要的組成要素為廣告、自我推銷、宣傳和促銷。

## 廣告

廣告和所有傳達資訊或具說服力的訊息之非個人媒體的使用有關，這些媒體包括：

- 電視
- 全國性的報紙
- 商業電台
- 專業雜誌
- 地方性報紙
- 海報宣傳活動
- 推銷傳單

## 個人推銷

這個方法涵蓋了經由個人口頭或視覺告知顧客，以及說服他們去購買產品或服務有關的所有過程。

## 宣傳

　　這種推銷的形式與其他推銷方式明顯不同的好處在於，這是免費的。譬如，報紙的文章和廣播電視中的新聞。組織增加業績最有效的方法之一就是和媒體一同密切地工作。但是，不像其他方法，在這個方法中，組織沒有什麼支配的能力，如果有的話，只有對實際被刊登出去的新聞之控制。

## 促銷

　　基本上，促銷就是利用折扣和特別的報價作為刺激顧客使用該組織的產品或服務的方法。它能當作引進的工具，用在第一次使用的顧客身上，或是刺激現有顧客更頻繁使用該產品的手段。典型的例子包括：

- 買一送一。
- 試用，譬如「來店試用」──可以是免費的，也可以提供新顧客特殊報價。
- 折扣的會員資格，譬如，資格為三個月、六個月或十二個月的會員，在每種課程的正常價格上按比例給予折扣。
- 會員優惠，即會員可以較正常價格為低的費用使用其他設備或服務（不包括在他們的會員身分裡）。
- 雜誌、郵件或銷售點的試用品。
- 折價券，附在試用品內或是包裝上──通常提供將來消費時價格上的優惠。

 **課程活動**

### 分析4P

回想你最近的幾次購買經驗（最近五次）。

你的每一次購買經驗和4P中的每個要素有什麼相關的重要性？是產品本身、價格、購買的地點，還是產品推銷的方法？

將你的答案以相應增減對照表列出，1為非常不重要，5為非常重要。

從以上這些動作，你對於每次購買經驗和4P瞭解到什麼？

服務部門和公營企業常常將行銷組合擴展，以涵蓋其他較不明確但對成功卻很關鍵的要素。通常還要有額外三個P（three additional P's）：

### 人（People）

服務業通常倚賴人來執行，創造顧客想要的產品並傳達給顧客。顧客對餐廳、戲院或休閒中心的滿意，在顧客和提供服務者之間的品質和互動的本質有很多要做的事，就像最終結果一樣。舉例來說，如果顧客覺得受到服務提供者的歡迎和重視，他們就更可能回流。另一方面，如果他們未受到歡迎或重視，那麼在未來就可能去別的地方消費。

在服務業的組織裡，銷售和服務遞送之間的差別是很模糊不清的。以顧客的觀點來看，服務也是一種產品，而所有和遞送服務有關的看得到的功能都是服務的一部份──是一種感覺得到的產品。

員工的個人特質可能是服務的過程中增加價值的一個重要因素，尤其是在接觸頻繁的服務工作中，組織應該注意到他們對員工選拔、

工作訓練、激勵和控制的承諾。

## 生理跡象（Physical evidence）

　　裝潢和氣氛正是產品供應時的重要部分。生理跡象涵蓋了服務發生時生理環境的所有層面。環境如何設計、裝潢、維持，都會影響到顧客的感受。譬如，你到一家餐廳用餐，即使那裡的食物是最高級的，如果你發現餐廳裡、器皿和餐具都很髒，你就不會想要再去了。

## 程序（Process）

　　服務業的組織中人的行為是很重要的，而程序亦然，也就是服務遞送的「方法」要素。快樂、友善、有愛心的員工可以幫忙緩和必須大排長龍等待服務的影響，或者讓停止服務遞送的故障之衝擊轉向，譬如，主題樂園中的交通工具故障。但是，他們沒有辦法完全抵銷這一類的問題。

　　因此，程序這個要素與組織如何運作整個系統有關，包括：

- 組織的政策和程序
- 服務遞送中使用的機械化數量
- 顧客的服務經驗範圍
- 容量水準和等候系統
- 資訊的流通。

 課程活動

### 服務程序

　　請到以下幾個地點，觀察其服務程序：

- 火車站
- 公車站
- **機場**
- 銀行或郵局

　　你看到什麼景象？有什麼影響了整個程序的流暢？員工如何增加價值？這些員工扮演什麼角色？

## 行銷傳播

　　之前，我們看到市場調查如何用在聆聽消費者的聲音。本節中，我們會看到另外一半，也就是和消費者談話。行銷組合中的推銷要素是一個獲得承認的方法，組織試圖告訴別人它的目標市場，它生產的東西符合他們的需要。

　　不用懷疑，推銷也是行銷中最能夠辨識以及最顯而易見的部分，包括廣告業務、直接行銷、公共關係、促銷和贊助。

　　基本上，推銷是一個顧客心中很熟悉的製造產品或服務的過程。就其本身而言，組織用它來告知、說服和提醒現有購買者或潛在購買者，藉此建立購買的積極態度和意願。這個程序也是招徠顧客使用該產品或服務的方法之一，藉著利用各種媒體來呈現具吸引力甚至是令人讚嘆的印象。

　　整個推銷（或是它另外的名稱「具說服力的溝通」）的目的可以概括為以下幾點：

- 第一階段—產生對該組織及其產品或服務的認知（Awareness）。
- 第二階段—引起對該組織的產品或服務的興趣（Interest）。

- 第三階段—建立購買該組織產品或服務的慾望（Desire）。
- 第四階段—激勵購買的行動（Action）。

以行銷的語言來說，這個四階段的程序通常寫成AIDA，和銷售和販賣有關的AIDA技巧我們在第五章會談到。

前面提到的這五個推銷的方法（廣告、直接行銷、公共關係、促銷和贊助），只要是適當的地方，即可適用於AIDA程序中的每個階段。舉例來說，廣告和公共關係藉著激起顧客的注意和興趣，有助於吸引顧客，而促銷和銷售方法則有助於引起購買的慾望並激勵購買的行動。

在休閒遊憩業中，很少有組織能夠在AIDA程序中從頭到尾連續使用任何一種推銷方法，組織多半必須混合不同的推銷方法去達成AIDA程序中的每一個目標。以旅行社推銷它的夏季行程給18到30歲的族群爲例，旅行社開始的時候可能會做一些報刊的活動以吸引特定目標市場的注意，然後鼓勵他們考慮這一類特殊型態之渡假方式的好處。

報刊活動可能會包括一個讓目標市場直接與旅行社聯繫的機制，或者旅行社以他們的利益爲著眼點，因爲推銷的印刷品和資訊詳細描述了旅行社產品的好處。通常下一個階段和銷售員的面談有關，這些銷售員的工作是要獲得必要的資訊，以設計出爲顧客量身打造的提案。

推銷用的印刷品和爲推銷所進行的談話都是用來刺激興趣的。此外，透過個人銷售的方法，談話型推銷使得旅行社將顧客引到AIDA程序的最後兩個階段。首先是銷售人員引導顧客，接著是對顧客的特定需要做出反應，然後展示旅行社的產品如何滿足特殊顧客的需要。這些動作最後會讓顧客產生購買的慾望，此時，銷售人員會繼續下一個步驟，也就是最後一個階段—激勵購買的行動。

在我們繼續詳細描述每一個推銷方法之前，你必須瞭解到，只有適當的行銷組合能因應全部的行銷工作而發展成型，所以，一個適當的「推銷組合」就必須因應組織及其市場的交流而產生，這需要組織確定推銷的工作要達成的是什麼。

休閒遊憩業中典型的行銷目標有：

- 告訴消費者和其他的直接用戶該組織的產品或服務。
- 提醒消費者和其他的直接用戶該組織的產品或服務。
- 宣佈新產品或新服務，或者改變現有產品或服務。
- 通知消費者和其他的直接用戶該組織及其競爭對手間真正的差異。
- 影響消費者和其他直接用戶的態度。
- 告知消費者和其他的直接用戶價格、活動行程、營業時間和打烊時間等等的改變。

## 溝通的程序

在看休閒遊憩業的組織在他們的推銷工作上所使用的推銷方法前，我們必須確定自己已經瞭解他們只是溝通工具罷了。因此，時時提醒自己溝通的關鍵要素是很重要的。

我們利用圖表來解釋溝通程序比較容易說明。下面的模型說明其中的關鍵要素：

我們簡略地看一下這五個步驟的內容。

1. 發送者——很顯然地，這是有話要說的組織或個人。

2. 訊息——訊息是要說的內容。舉例來說，就推銷而言，訊息必須和推銷的目標相關，因此，如果一個休閒中心想要通知其現有顧客及潛在顧客該中心最近有新的健身房要開張，這就是他們要做的事。當然訊息不會只是「我們有新的健身房要開張了」這麼簡單，它還會告訴大家這個新場地能提供的好處，譬如，「來我們的健身房，使用最新的設備改善您的健康和體能，我們的合格指導員很樂意為您量身打造適合您需要的健身計劃。」

3. 媒介——媒介涵蓋了各種組織可能接收到的情報之選擇，包括報刊廣告、廣播的商業廣告、路邊的寬幅廣告、直接寄給大眾的郵件等等。

4. 接收者——接收者就是發送者想要讓訊息傳給他們的人。如果發送者一點兒都不清楚自己的目標愛好者是誰，他們傳送的訊息就不可能有效。在行銷溝通中，一般說來，接收者代表了市場區隔，因此，組織必須作各種嘗試去確定迎合被選定之目標口味的訊息內容和傳播訊息的媒介。

5. 回饋——無論對組織行動的反應為何，組織都會想要獲得回饋，它才能弄清楚訊息是否被接收、被瞭解，以及訊息是否起作用。符合要求的回饋通常會形成一個特殊的封閉溝通迴路，相反地，不符合要求的回饋會使得發送者重新再走一次這個迴路，而這個過程會一直持續下去，直到符合要求的回饋發生為止。

## 課程活動

**溝通策略**

　　到當地旅行社拿一些渡假的簡介。針對以下族群：18到30歲的單身者、有兩個小孩的夫妻、退休者。這些簡介如何與每一個族群進行溝通。請評估這些簡介的風格、形式和內容。它們之間有任何差異性存在嗎？有何差異？從中，你瞭解到關於溝通的什麼？

# 推銷方法

　　別忘了，推銷是組織用來告知、說服、提醒現有顧客和潛在顧客的一種溝通。廣告、個人銷售、促銷、直接行銷、公共關係、宣傳品和贊助全都是組織用來推動訊息的溝通方法。然而，每一種溝通方法都有優點和缺點，也必須考量到一些因素，包括：

- 組織的規模和型態─大型或小型，公營企業、民營企業或自願服務性部門。
- 組織的資源─組織在推銷的工作上能夠提供多少金額，不論它自己有專門人員負責推銷，或是要假手外部的推銷公司。
- 各種推銷方法的成本─組織選擇的推銷方法是最具成本效益的嗎？在組織的預算之內嗎？
- 時間表─組織必須花多久時間準備推銷的工作？有任何方法會因時間限制而被禁止或可能受到影響嗎？
- 目標市場─目標市場是本地的、區域性的還是全國性的？它會受到任何特殊人口特徵，像年齡、性別、種族等等的限制

嗎？

- 產品或服務在其生命週期中的時期—該產品或服務是新的還是衰退的？組織正努力告知、說服還是提醒？

無論組織透過推銷工作想要達成什麼，它都必須確定推銷組合完成了以下幾點：

- 延伸到目標市場，並且適合目標市場。
- 使用最合適最有效的溝通方法。
- 達成組織的行銷目標。

有著充裕資源的大型全國性組織希望將自己的觸角延伸到廣大多元化的目標市場，他們可能會利用電視來達成這個目標。舉例來說，不論愛爾頓塔何時引進新的交通工具或者吸引大眾的事物，它都混合利用電視或大量的雜誌廣告來傳達這個消息。這兩種方法都傳達了這個訊息，但是也都運用影像，而影像增加了影響力，並且被視為一種誘因。另一方面，當地有著有限資源的體育館最有可能受限於只能利用當地報紙來刊登廣告或文章。

你可能已經從上面的討論瞭解到，事實上有很多組織，不論他們的規模或目的為何，在推銷產品或服務的時候都會選擇運用各種媒體，這個做法確保市場被充分涵蓋。你可以從英國市價暨數據資料（BRAD）工商名錄獲得有關廣告媒體資源的詳細資料，有依照地區、價格、潛在愛好者的分類。現在，我們來看休閒遊憩業組織運用的主要推銷方法。

## 廣告

廣告是一種組織推銷自己或其產品和服務而所費不貲的溝通形式，組織可以運用下列任何一種媒體讓社會大眾瞭解他們的訊息。

### 報紙

休閒遊憩業可以在下列三種基本的報紙發行品上刊登廣告：

- 全國性報紙（譬如，泰晤士報、太陽報、金融時報）
- 區域性報紙（譬如，威塞克斯報）
- 地方性報紙（譬如，克洛頓廣告）。

### 報紙的優缺點

| 優點 | 缺點 |
|---|---|
| • 可以接近大量的預期顧客<br>• 可以像談話一樣使用圖片<br>• 可以幫助你針對特定地理區域<br>• 比電視便宜 | • 可能會非常昂貴<br>• 是一種概括性的廣告，所以也會傳達給很多不是目標對象的人<br>• 日報的訊息壽命很短—當天沒有看到你登廣告的那份報紙之預期顧客可能就無法得知消息 |

### 雜誌及期刊

雖然和報紙很相似，但是雜誌和期刊對有特定興趣的讀者有一定的吸引力。他們也有較長的上架壽命，譬如，很多雜誌是周刊或月刊，而不是日刊。

### 雜誌及期刊的優缺點

| 優點 | 缺點 |
|---|---|
| • 雜誌比報紙更易於瞄準目標顧客，其中一個例子是商業報刊（譬如休閒新聞）—在商業報刊中刊登廣告可以幫助組織將觸角延伸到特定的目標愛好者<br>• 比報紙具有更長的訊息壽命—預 | • 頻率低，代表著你不能即時做出回應而立刻更換廣告，譬如商品已經賣完了<br>• 過長的「截止日」表示你必須將廣告在發行前至少一個月就送到雜誌社 |

期顧客有一整個月的時間購買你
有刊登廣告的雜誌或期刊，雜誌
也比較容易被人一讀再讀
* 可以接近很多預期顧客
* 可以像談話一樣使用圖片
* 比電視便宜

## 電視

在電視上做廣告是接觸廣大觀眾非常有效的方法，畢竟在英國大部分的家庭都有電視。但是，在電視上做廣告的費用非常高，一般只有區域性或全國性的大規模組織才會使用，尤其是全國性組織。

### 電視的優缺點

| 優點 | 缺點 |
|---|---|
| * 可以接近最多數目的人群<br>* 是展示產品如何運用的最佳方法，譬如新的洗衣粉如何使用 | * 在30秒的電視廣告中能說的不如一頁報紙廣告能刊登的東西多<br>* 電視播出時間和廣告的製作花費相當高 |

## 廣播

全國性、區域性和地方性的廣播電台越來越多了，雖然廣播的廣告費用比電視便宜，但是聽眾卻比較少。

### 廣播的優缺點

| 優點 | 缺點 |
|---|---|
| * 可以接近大量的預期顧客<br>* 可以幫助你瞄準特定的地理區域和人口族群<br>* 比電視便宜 | * 是一種概括性的廣告，所以會傳達給很多不是你目標族群的人<br>* 不具影像的能力 |

## 廣告傳單和簡介手冊

對休閒遊憩業來說，傳單可能是最有效的廣告形式。我們可以不同的方式來運用媒體，舉例來說，傳單可以：

- 從銷售點發送或收集
- 夾在報紙或雜誌中
- 塞在人們的門口
- 在街上發送
- 貼在佈告欄或櫥窗上

簡介手冊也可以運用類似的方法，但是組織可以放進更多的訊息，譬如，在簡介手冊中秀出產品的圖樣。簡介手冊最適合已經決定要購買某組織提供的產品或服務的人。

### 廣告傳單和簡介手冊的優缺點

| 優點 | 缺點 |
|---|---|
| • 組織對製造過程有完整的掌控權，譬如，它可以保證顏色是正確的等等<br>• 雜誌或報紙中的傳單和報紙中的廣告頁分開 | • 簡介手冊的製作費用比傳單或報紙廣告昂貴 |

## 海報

你可能會看到很多廣告牌上的海報、公車車身、櫥窗、火車站或公車站的海報，這些海報跟廣告很類似，但是更大型，有著「渴望」的訊息，但是詳細內容不多。

*海報的優缺點*

| 優點 | 缺點 |
|---|---|
| • 相對而言較便宜<br>• 可以組織內部自行設計或延請專業人員製作<br>• 訊息壽命長——廣告可以被看到很多次，也可以被很多人一看再看<br>• 可以接近大量的預期顧客<br>• 可以像談話一樣使用圖片<br>• 比電視便宜<br>• 可以運用在場地的每個角落 | • 對特殊的海報來說很難找到最佳地點<br>• 組織內部自行製作的海報看起來可能會很笨拙<br>• 新海報必須和先前展示的海報互相對照，否則人們不會注意到 |

 **課程活動**

### 廣告技巧

　　思考公營企業、民營企業以及自願服務性部門中的一些地方性、區域性、全國性營運的組織，利用實際的例子來完成以下的活動：

- 指出哪一種媒介型態最容易被每個組織利用。
- 你所選擇的組織分別可能用哪一種技巧來接觸他們的目標市場？他們在做選擇時，必須考慮什麼實際的因素？

　　廣告可以是直接，也可以是間接的：

- **直接廣告**的目的在影響顧客做特定的購買動作，譬如，告示牌海報展示一輛汽車，而它的價格定在可以說服你買下它。
- **間接廣告**的目的在微妙地增加顧客對產品的認識，譬如，只

秀出公司商標的告示牌海報是為了確定這個品牌深植顧客心
中，下一次他們會購買該公司的產品。

## 直接行銷

直接行銷是組織和最終使用者之間直接溝通的所有形式，包括直
接投郵和個人銷售。

### 直接投郵

大多數的人想到直接投郵時，通常他們想到的都是「大宗廣告信
函」，但是大宗廣告信函只是拙劣的目標直接行銷。他們將廣告信函
寄送給所有人，不論他們是否對該組織的產品或服務有興趣，而非寄
送給已經知道且對該組織的產品有興趣的人。理想的話，直接行銷應
該以顧客的偏好、行為，以及其他特徵資訊，譬如年齡、性別、收入
階層等等有用資料作後盾，推銷的資訊就可以被送到最可能做出回應
的人手上，這麼一來，就能夠增加成功率並降低成本。

休閒產業是一種服務業，就其本身而言，它也能夠利用個人銷售
得到很大的效果。如果你曾經和組織中的員工之一談過而對組織產生
好的評價，你就可以正確地評定個人銷售的價值。個人銷售是組織員
工和顧客之間的所有溝通，顧客看到員工代表了組織。個人銷售可以
下面兩個方式完成：

1. 面對面。譬如，隔著咖啡廳的吧台或經由商業會議的引薦。
2. 打電話。譬如，打電話給顧客確認對購買物品的滿意度。

## 公共關係

公共關係（公關）和聲譽有關。就字面上來解釋，公共關係就是
關於組織和大眾的關係。它還有很多不同的名稱：

- 企業溝通
- 宣傳
- 顧客關係
- 公共事務／公眾事物
- 危機管理
- 媒體關係

不管它的名稱爲何，其目的都是要推銷組織整體，而不是只推銷某項產品或服務。公關的概念是，如果顧客以及預期顧客以正面態度看待一個組織，他們就會越想購買該組織的產品或服務。同樣地，如果有人能夠影響組織的成功與否（譬如地方政府），這些人覺得公共關係做得好的話，他們會更有可能允許組織追求它的最終目標。

公關的功能常常和安排下列兩項有關：

- 巡迴演出，讓組織和顧客（以及預期顧客）直接面對面接觸
- 組織的產品在博覽會和正式會議中的展示。

## 贊助

體育活動的贊助及其所扮演的角色在第三章已經詳細討論過了。

贊助是將贊助商和合適的活動或個人結合在一起的一種公關型態，舉例來說，贊助公司提供運動員印有公司商標的運動服裝，希望從欣賞或認同這些運動員的顧客吸引到一些買氣。又譬如，某組織捐款給劇院翻新裝潢，劇院將該公司的名稱刻在劇院牆上，目的是希望讓看戲的人下一次去購買產品時看到該公司的名稱。

休閒遊憩業中贊助的例子可以從全國性及地方性發現：

- **直接廣告**—譬如，給予贊助組織的某活動之廣告空間。你只需看環繞在足球場邊的廣告板，就可以看到直接廣告的運

作。

• **間接推銷**─譬如，某組織贊助新醫院側廳的新聞報導。

## 促銷

促銷是組織為了給顧客附加價值以刺激購買其產品或服務所做的所有事情。通常，促銷用於達成一個特定短期的目的，譬如出清存貨或吸引新顧客。推銷的技巧包括：

• 降低價格或優惠價─通常利用折價券或限時促銷進行。
• 免費試用品─通常用於介紹公司產品給顧客時，為了給人一個贊同的印象以利購買。
• 大量購買的報價─顧客再來購買或大量購買時所得到的折扣。最為人所熟知的例子就是「買一送一」，譬如在交易中「BOGOF」（buy one get one free）。
• 免費贈品─免費贈品是購買產品或服務時額外獲得的商品或服務。譬如，每次去體育館都在會員卡上蓋一個戳章，等到會員卡蓋滿時，就可以得到一次免費的日光浴。
• 交叉試用品─這跟購買產品時附贈與產品相同的免費試用品很類似，但是，交叉試用品的免費贈品以某些方式與主要的購買物扯上關係，譬如，當你購買一本自行車雜誌時，附贈一包「運動飲料」。
• 比賽，包括不需要特別技術即能參加的「賭金獨得之賽馬比賽」。

如同先前提到的，推銷必須適合組織整體的行銷策略，他們必須仔細考慮，在短期間適合他們的目的，並且加諸組織長期的成功。

一個供應商品的組織在推銷上應該：

- 確定他們有明確的目標。譬如，藉由運作一個提供獎金的推銷活動，他們可以達成什麼？
- 檢查目標是否適合於整體的行銷策略。譬如，降低優質產品的價格可能會導致該產品不再讓人感覺它優質。
- 為推銷的每個部分擬定預算。譬如，不要定出比組織所能負擔的價格還低的價格。
- 研究檢討推銷的成功與否。譬如，以過去的經驗來看，附贈免費試用品是否比競爭對手成功？

# 守法

在法律上與組織有密切關係的安全工作條例在第二章已經詳細概述過了。

有幾項法律，是要規範組織的溝通活動，也要保護消費者。和推銷工作有關的法律必須讓組織瞭解和他們工作有關的法律規定。

## 1968年，貿易描述法案（Trade Description Act）

這個法案規定對商品的錯誤描述都是違法的，涵蓋的範圍包括文字、廣告或者和顧客討論該項商品時販賣者所述說的任何內容。這個法案也定出和商品定價有關的規定，譬如，組織不能收取比印在商品上的價格還高的價錢，也不能主動宣稱商品已經降價，除非相同的商品以較高的價格銷售至少28天以上。

## 1987年，消費者保護法

供應消費者不符合一般安全要求的商品即為違法行為。組織有義務安全地進行交易並符合一定的標準，譬如，家具和玩具製造商分別

受有關防火安全和造成窒息的規範所管轄。

## 1984年，資料保護法

今日的科技趨勢，爲數眾多的休閒遊憩業組織都很依賴電腦和其他的自動資訊系統。在組織使用的系統中有很多例子，都是需要收集和儲存個人資料的行銷和推銷服務用的會員名單和會員資料。組織中利用電腦或其他的自動資訊系統的員工和管理部門，必須知道資料保護法的規定，以及該法案影響他們營運業務的範圍。在第二章中我們已經詳細討論過這個主題。

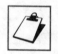

**課程活動**

造訪當地使用電腦或其他自動資訊系統的休閒遊憩場所，請說明該組織在實務上如何處理關於資料保護法的問題。

## 行銷實務的規章

在英國，有很多管理團體和行銷實務的規章有關。這些團體中有一個團體—廣告標準局（ASA）。廣告標準局的任務之一是要監督英國的廣告業工作條例規定，其中涵蓋許多廣告媒體，包括：

- 印刷品
- 電影
- 錄影帶
- 海報
- 傳單
- 電視文字廣播（跑馬燈）

廣告標準局也監督管理英國促銷工作條例規定，對促銷的工作有嚴格的規定，包括廣告業應該遵守的規定：

- 合法、正當、誠實
- 具備對消費者和社會的責任感
- 在普遍可接受的商業公平競爭的原則範圍內

　　獨立電視委員會（ITC）對地面電視和有線電視的廣告有責任，而廣播局（RA）則監督管理廣播業的廣告業務。

 **評鑑證明**

　　本單元由外部評估進行評鑑。此評鑑中，你必須說明你對英國休閒遊憩業組織如何利用對行銷的瞭解，特別是他們如何確定：

- 任務及目標
- 內部企業環境和外部企業環境，請利用SWOT和STEP分析
- 分析行銷研究技巧，以及他們如何影響行銷組合和其他的區隔
- 分析行銷組合、涵蓋的產品、價格、地點和推銷

　　下面的實例研究提供了一個範例，以Edexcel Awarding Body使用的外部評估程序為起點。如果該中心加入六月份的測驗，指導老師可以用這個實例當作習題或一月份的模擬考。

　　建議評鑑問題的時間為2小時又30分鐘，這是外部評估所使用的時間配置。

# 哈德費爾德大學體育館（Hadfield College Sports Centre）

　　哈德費爾德大學體育館提供員工、學生和當地社區人士健身和休閒的場所。這些場地設施包括：

- 25公尺游泳池和按摩池
- 四個壁球場
- 桑拿浴及蒸氣室
- 健身房
- 有氧運動教室

　　該體育館一周開放七天：

- 星期一至星期五早上7:00至晚上10:00
- 星期六及星期日早上8:00至晚上6:00

## 游泳池及按摩池

　　25公尺游泳池的水溫維持在28℃（82℉），是一個極佳的來回訓練游泳池，有慢速、中速、快速水道。這個游泳池配有按摩池，讓泳客在游完泳後可以放鬆一下。

### 游泳池課程

　　游泳池課程提供的課程表包括：

- 晨泳研習
- 社團訓練

- 晚間游泳
- 游泳課

## 更衣室

　　男性和女性各有專用的更衣室，游泳池邊有小隔間供更衣之用。每一間更衣室都有淋浴設備、盥洗設備和衣物的寄物櫃。50便士的硬幣即可使用寄物櫃，用後可將50便士硬幣取回。5歲以下的兒童游泳免費，10歲以下的兒童必須由成人陪同使用游泳池或按摩池。

## 桑拿浴及蒸氣室

　　該體育館內有完備的八座位桑拿浴和蒸氣室，套房包括兩間淋浴間，其中一間是冷水噴射淋浴。

- 星期一至星期五上午7:00至晚上10:00
- 星期六及星期日上午8:00至晚上6:00

　　所有開放時間男女皆可使用，除了：

- 星期二：女性專用
- 星期四：男性專用

　　星期四的下午四點開始只供會員專用。

## 健身房

　　健身房全部都有空調設備，雖然該健身房是小型的，但是提供全系列的運動設備來增強和發達所有的主要肌肉。健身房裡的設備包

括：跑步機、划船健身器、有氧健身車、踏步機、重力室、重量訓練機、蝴蝶擴胸機、胸部推舉機、擴背滑輪下拉機、肩部推舉機、大腿伸張機、屈腿機、臀部複合訓練機、腿部推蹬機、腹部健美椅和腹部訓練器、暖身運動、緩和運動地板。

16歲以上才能使用健身房。

尖峰時段最多可使用健身房一小時又十五分鐘。健身房可容納30人。

## 有氧運動教室

有氧運動教室有空調設備，舖設有彈力的地板爲有氧運動課程提供舒適安全的環境。該體育館提供各式各樣課程表，包括：階梯有氧、身材雕塑、瑜珈、有氧舞蹈以及其他多種課程。

## 壁球

該體育館提供四個壁球場，從初學者到進階者都有團體課程和個人課程可供選擇。

## 茶點

內有四台自動販賣機，提供冷熱飲及甜點、湯品。

## 預約

會員可於七天前事先預約，非會員可親自於三天前事先預約，預約時應先支付費用。

## 會員資格

會員之會費：

- 成人，13週：35英鎊
- 家庭，13週：50英鎊
- 成人，6個月：55英鎊
- 家庭，6個月：85英鎊
- 成人，一年：80英鎊
- 家庭，一年：130英鎊

具會員資格的會員有25%的折扣，哈德費爾德大學的職員和學生有免費的會員資格，並享有50%的折扣。

## 使用

分析內部資料的結果顯示：

- 健身房是最受歡迎的設備，星期一至星期五每天下午四點到八點都被預約額滿。
- 游泳池是第二受歡迎的設備，在清晨和晚上最多人使用。
- 有氧運動教室在星期一至星期四傍晚的使用率有令人滿意的水準。
- 壁球場很少被使用。
- 桑拿浴室、日光浴室和按摩池在一整個星期中的使用率維持普通水準，但是在週末時的使用相當頻繁。

## 環境

哈德費爾德大學活動中心的位置靠近鎮中心，距離公車站或火車

站都只要5分鐘的步行時間。鎮上的人口為28,000人（但是在學期中人口數增加為33,000人），距離該鎮五英里的範圍內之人口數為42,000人。失業人口不到全國平均失業人口的3%，自有汽車的比率很高（76%的家庭有一輛汽車）。該鎮有五所附設幼稚園的小學，以及兩所中等學校。

## 社會經濟概況

  A： 12%

  B： 23%

  C1： 21%

  C2： 14%

  D： 15%

  E： 15%

## 競爭對手

  這個地區的兩家旅館最近新增了休閒設施，設備雷同，包括小型游泳池、桑拿浴室、按摩池和美容治療室。

  距離該鎮五英里內有兩家公立的休閒中心，第一家是「無水的」場地，有一間包含五種運動的運動房、壁球場、健身房（有完全獨立的設備）、體適能測試及運動傷害門診、有氧運動教室及舞蹈教室、交誼廳、8洞的室內滾木球草場。第二家是戶外「有水的」場地，包括一個30公尺游泳池和一個5公尺游泳池。地方當局已經決定將該游泳池長期關閉，從秋天生效，可望在六到八個月之後重新開放。

# 哈德費爾德大學體育館—案例研究之問卷

1. 對該活動中心提出合適的企業目標，並對每個目標都舉一個 SMART 最終目標的例子。

2. 描述哈德費爾德大學體育館目前的長處（S）、弱點（W）、機會（O）和威脅（T）。

3. 該活動中心可能會如何使用這些資訊？請舉例說明你的答案。

4. 利用你對休閒遊憩業的知識，指出 STEP 因子中哪一個最有可能對該活動中心產生影響，請解釋爲什麼。

5. 寫出一個簡短的行銷研究計劃，其目的爲活動中心設施日益增加的使用率。請證明你所建議的方法論，並舉例說明如何應用。

6. 略述一個與休閒中心的目標市場交流之推銷計劃，包括現有的目標市場以及潛在的目標市場，預算限制爲 5,000 英鎊。

7. 說明休閒中心如何利用行銷組合來滿足現有顧客和潛在顧客。

8. 以哈德費爾德大學爲對象，請依下列各項各舉出一個優點和缺點：

- 內部資料
- 外部資料
- 量的資料
- 質的資料

- 面對面訪談
- 報紙廣告
- 簡介和傳單
- 個人銷售

## 你不能不知道？

◆ 據估計，在工業化的西區，人們每天看到2,000至3,000個訊息。
◆ 當一個人35歲的時候，如果他一直盯著電視螢光幕看，他所看到的電視廣告大概有52天！

## 討　論

◆ 在細想本書對行銷的定義之前，請先將你認為的行銷意義寫下來。你怎麼去定義行銷這個字眼？可以舉例說明你的想法嗎？
◆ 選擇二到三個組織，指出他們的產品和他們鎖定的各個顧客族群。譬如，SAGA針對五十歲以上的族群銷售短程旅行。
◆ 分成小組，討論SWOT分析中的四個因素如何應用在你所選擇的組織上。
◆ 試想一些地方性的休閒遊憩組織。他們相關的長處和弱點為何？又，有哪些機會和威脅存在？
◆ 從休閒遊憩業中找出一個組織，並指出它「販賣」的產品為何。他們的目標顧客是誰？你認為這些顧客希望得到什麼？
◆ 你曾經寫過問卷嗎？你曾經站在街上被詢問自己的意見，或曾經是做市場調查的一分子嗎？該市場調查是為誰而做？目的是什麼？
◆ 列出四、五個是顧客但非消費者以及顧客即是消費者的例子。在每個範例中，組織行銷自己的方式有任何不同之處嗎？你可以指出對一個未消費的顧客而言，他得到的利益可能是什麼？

◆ 像餐廳和咖啡館之類的組織，他們做了什麼動作讓你想要在那裡用
餐？

最有效的行銷技巧是什麼？

◆ 想一個在演唱會中你真的很想看到的樂隊、流行樂團或歌手。你預
備支付多少錢去看表演？你打算跑多遠去看？

◆ 如果你對 C&A 或 Nevica 的滑雪裝不熟悉，你可以用兩個你熟悉的
「相同」產品做同樣的活動。不一定要選擇滑雪裝。

以同學為對象做這個活動。你有什麼發現？

現在將你的調查加上某個有全職工作賺取薪水的人，你的調查結果
有何不同？

◆ 上述的每個例子與馬斯洛的需求層級有何關聯？你可以想到在這個
範例中其他能被滿足的慾望嗎？

◆ 針對每個生命階段指出二或三個休閒遊憩供應商，以及他們在某特
定階段提供給人們的產品或服務。

關於組織如何看待他們的顧客，從這個例子你可以看出什麼端倪？

◆ 這個市場區隔的方法跟威爾斯和古柏的方法相較之下有何差異？這
些區隔有可以比較的特徵嗎？產品必須不同嗎？

◆ 分成小組，盡可能為一個組織的市場區隔找出最多益處。

上述四種市場區隔的方法中，每一種方法的優點為何？你會選擇何
種方法？為什麼？

◆ 可口可樂是可樂業界中最具影響力的市場領導者之一，在「氣泡飲
料的戰爭」中，誰是它最勢均力敵的對手？

請思考組織在行銷和贊助中所扮演的角色為何？你可以參考 1996
年亞特蘭大奧運會的例子。

◆ 看看相反的例子，你能找出幾種內部資料的來源？你認為選擇這些
市場調查方法的原因是什麼？

◆ 想一些你曾參加過的活動。其中有多少可以從外部資料產生的資訊

獲利？爲什麼？

◆ 請看圖4.2的問卷範例，你曾經填過類似的問卷嗎？在哪裡？爲誰而填？他們想要得到何種資訊？你對這種方法有何想法？你認爲這些問題可以讓你得到足夠的細節嗎？

◆ 很清楚地，勝利表現公司和李河谷區域公園兩個組織都得益於進行市場調查。你認爲他們爲什麼要選擇不同的調查方法？如果他們彼此使用對方的調查方法，你認爲結果會不一樣嗎？爲什麼？

◆ 列出一些除了在休閒遊憩業中可被「購買」的不同商品。

最近你買過何種商品？將你購買的東西與小組中其他人做一比較。

◆ 思考教科書中對有形和無形的定義。

在每個項目之下，你能列出多少休閒遊憩產品？你如何證明你的答案？

關於休閒遊憩業的產品和服務，以上問題告訴你什麼？

◆ 分成小組進行討論，指出三種你熟悉的不同休閒遊憩業組織的產品組合，並加以闡明以包含每條產品線的選擇。

對每個組織來說，其產品組合的規模有多大？與其他組織的比較結果爲何？

◆ 選擇三個不同的休閒遊憩業組織或供應商。

指出每個組織所提供的產品或服務爲何，並指出其類型爲創新的、適合的還是仿效的。

你能想出組織使用這些類別有什麼理由嗎？

◆ 請看以下品牌。他們代表的是哪些公司？他們販賣的是何種產品？

◆ 選擇五、六樣由各種休閒遊憩業組織所提供的產品，指出每一樣產品正處於生命週期的哪一個階段。

你能解釋他們爲什麼處於該階段嗎？他們取代了其他產品抑或被其他產品取代？原因爲何？

◆ 比較兩家「販賣」相似產品的組織，譬如餐廳中的比薩、去電影院

看一部電影或是去游泳池游一次泳等等。每一種產品的價格為何？每一種產品的價格有差異嗎？你是否能說明這些差異？

◆ 當組織試著確定適當價格時，他們還可能會問什麼問題？
請以內部問題及外部問題為標題分別列出你的答案。

你能指出民營企業、公營企業和自願服務性部門之間的差異嗎？如果可以的話，關於每一個部門中的組織，這個結果告訴你什麼？

◆ 你會到多遠的地方以得到某樣特殊的商品或服務，或是參加某個特殊的活動？什麼因素對你的決定產生正面或負面的影響？

◆ 思考銷售的過程。指定一樣產品、服務或活動，說明這個產品是透過何種方法或媒介到達你的手上。

◆ 思考所有被組織用來引誘顧客購買所提供的誘因和讓步。
你印象最深的是哪一個？為什麼？

◆ 分成小組，指出其他的交流目的，將這些目標和可能的特定產品或服務連結起來。
當你做完這個動作，將他們加到上面的行銷目標中，並根據告知、說服、提醒加以排列。從中，你得到關於推銷的什麼訊息？

◆ 你認為下面所列的組織可能會使用哪一個媒體來做廣告？
  * 英國航空公司
  * 耐吉、銳步或阿迪達斯
  * 當地的休閒中心
  * 當地的業餘演劇社
  * 愛爾頓塔（Alton Towers）
  * 學校的園遊會

◆ 何種類型的休閒遊憩業活動會從全國性報紙、區域性報紙或地方性報紙上做廣告得到好處？你能找出在報刊中登廣告的實際例子嗎？對報紙來說，刊登廣告有什麼好處？為什麼會對這一類他們樂意刊登的廣告發生作用？

◆思考直接行銷和間接行銷的例子。你能指出使用這些方法的組織和
產品嗎？
你認為這些方法有效的程度為何？

◆仔細觀察下一個你想在電視上觀賞的職業體育活動，你可以從運動
場邊看到多少個不同的廣告板？他們各屬於哪一個組織？

◆造訪當地的體育用品社或其他喜歡的商店，當地的酒吧也可以。這
些地方現在有什麼促銷活動？

◆思考使用的推銷技巧，將每一個技巧與組織實際「銷售」他們的產
品或服務時使用的方法加以連結。
他們使用的方法成功的程度為何？

# 重要術語

◆**特別的**（Ad hoc）：為某一個特別的場合或用法所做的事。

◆**行銷計劃**（Marketing plan）：確認組織目標的一種表達方式，連
同組織進行計劃時發生某些狀況之行動的策略和特定方針。

◆**行銷環境**（Marketing environment）：組織及其顧客（包括現有顧
客及潛在客群）存在的世界，連同需要做行銷決策的背景。

◆**SWOT**：內在的長處（strengths）和弱點（weaknesses）以及外在
的機會（opportunities）和威脅（threats）之縮寫。

◆**STEP**：四種創造行銷環境的影響力類型之縮寫，亦即社會
（social）、科技（technological）、經濟（economic）、政治（political）
等因素。

◆ **行銷目標**（Marketing objectives）：組織透過其行銷活動努力達成的事物。

◆ **市場調查的功能**（Functions of Marketing Research）：產生行銷決策時要用的資訊。

◆ **市場**（Market）：因為某項特定產品或服務而存在的一群有形顧客或潛在顧客。

◆ **顧客**（Customer）：從事購買或保證支付款項的人。
　　**消費者**（Consumer）：消費或使用產品或服務的人。

◆ **可支配收入**（Disposable income）：財務負擔和家庭支出之外的金錢總數，可由所有者自行運用。

◆ **價值感知力**（Value perception）：顧客意識到對某個可交換的東西的數量。

◆ **市場區隔**（Market segment）：可以清楚看到共同擁有特定的慾望和需要的一群顧客。譬如，中等收入有小孩的夫妻可能就是特易購（Tesco）的主要客群，而較多收入的夫妻和單身者可能就是Waitrose的主要客群。

◆ **目標市場**（Target Market）：一種特定行銷組合的同質顧客所形成之特殊族群，組織創造並維持特地設計來滿足該特殊族群的慾望和需要之產品或服務。譬如，旅行社針對18到30歲之間的市場和50歲以上的市場推出不同的「套裝行程」。

◆ **品牌**（Brand）：分辨兩種產品的識別特徵，讓它有別於競爭者的產品，在市場中建立其地位。

◆ **資料**（Data）：資料是一種未經處理的統計資訊（譬如論據、數量

等等）。

◆**資訊**（Information）：是一種已經過轉換或處理成和最後使用者有關形式的資料。

◆**行銷組合**（The Marketing Mix）：用來描述組織四個控制變數—產品、價格、地點和推銷—的組合，這些變數有助於銷售產品的過程。

◆**產品**（Product）：提供能夠滿足需要或慾望的有形或無形利益的商品、服務或概念。

◆**建立品牌**（Branding）：將特定的特徵歸於消費者可以辨認的產品或服務的過程，以及影響他們購買型態的過程。

◆**競爭對手**（Competition）：銷售類似產品或服務給同一個市場目標的其他公司或組織。

◆**價格**（Price）：因為產品而用來被交換的金錢或其他因素的數量（具有可接受價值的東西）。

◆**地點**（Place）：行銷組合的特定元素，與產品在適當的地點和適當的時間到達適當的顧客手中之所有事項有關。

◆**推銷**（Promotion）：行銷組合中和行銷溝通的所有形式有關之元素。

◆**促銷**（Sales promotion）：被設計來增加產品或服務價值的誘因或報價，以提高其銷售量的推銷活動。

◆**直接行銷**（Direct Marketing）：一種行銷的方法，製造商藉此直接將產品供應給顧客—利用廣告、電話行銷，或其他傳播媒體—誘導

出直接的回應，譬如，透過郵件或電話訂購。

◆**直接投郵**（Direct Mail）：經由郵寄寄送到現有顧客及潛在顧客手中的廣告、傳單、信函、簡介手冊及其他形式的印刷品。

# 5

# 休閒遊憩的顧客服務

## 目標及宗旨

經由此單元的學習，我們可以：

* 思考組織爲了加強他們「銷售」給顧客的產品、服務和活動所
  提供的服務範圍、服務型態和服務品質
* 分析員工在傳遞顧客服務時所扮演的角色
* 認識組織在維持顧客數目以及增加顧客數目方面，傳遞優良的
  顧客服務品質時的重點爲何
* 瞭解成功地與顧客進行交易時，個人的表達技巧和溝通的重要
  性
* 瞭解所有顧客都有差異性，每個顧客都有特殊且個人的需要
* 學習如何處理投訴
* 量測、監督、評估顧客服務過程及實務

## 前言

想一想你最近一次離開家去參加休閒遊憩活動，那是什麼活動？
在哪裡參加？主辦單位或場地是哪一個？在那個活動期間，你和該組
織的員工以各種方式接觸過，這些員工是誰？

　　譬如，這個員工可能賣給你一張觀賞表演的票，或者他可能是你的有氧運動老師、健身指導員或運動教練，他可能幫你送飲料，也可能是夜總會裡的DJ，或者是你最近一次渡假時的導遊或處理渡假事宜的業務代表。想一想你和那些人的接觸，他們爲你做了什麼事？你從他們身上得到什麼樣的服務？你還會再次造訪那個組織嗎？

　　甚至，你可能就在休閒產業中工作，想想看你曾和不同顧客有過何種接觸。身爲一個員工，你必須提供服務給顧客，他們從你身上得到哪一種服務品質？

## 顧客

　　顧客是休閒遊憩業具有經常變化和開發（動態）性質的原因。大部分的組織（尤其是跨國企業）都有所謂的「看門狗」負責監督和最近的精神或新的流行趨勢有關的產品、服務和活動。他們會很仔細地注意參與的比率，因而預測出顧客的需求和慾望，並據此滿足他們的需要。

　　顧客的需要、必需品、興趣和慾望驅使休閒遊憩業向前邁進，而顧客也是新變化的刺激因素。譬如，在1990年代時，人們更加注意自己的健康程度，使得高科技個人運動設備呈現高成長。在英國，光是健身業據估計就價值約十億英鎊。

　　酒吧業也發生了變化，某些部分已經被重新定義。近幾年來，以兒童的服務來說，酒吧業已經有了重大的差異和持續的成長。在某些酒吧，像威基量販連鎖店（The Wackey Warehouse Chain）和現在湯姆喀布雷酒吧（Tom Cobleigh）中新建的遊戲室（Playbarn），都是專門給兒童遊玩的區域，配有受過訓練的員工。

## 顧客服務的情況

在任何一個以銷售為導向、以人為基礎的產業裡，不可避免地，顧客和員工都處於一個截然不同的情況。請記住這一點，並非所有的情況、會面或對抗都與銷售有關。

## 角色扮演

本章中有很多角色和場景，每一種都代表不同的情況型態。為了瞭解可能發生衝突的可能性，你可以去扮演這些角色。藉著扮演這些不同的角色，你會開始瞭解組織以有效率、有效能及謙恭有禮的方法處理顧客問題的重點。角色扮演可以幫助你改善處理顧客問題的能力，並給予你在更正式評估自己處理顧客問題的能力時所需的有用練習。

員工和顧客之間面對的情況可能有所不同，你必須能夠：

- 提供資訊、協助，並給予建議
- 銷售
- 留言並轉達留言
- 做紀錄
- 處理問題，應付抱怨

本單元的評鑑證明，你必須說明在顧客服務和銷售這兩種情況下，你和不同顧客之間的關係。顧客有不同的需要和慾望，而發現這些需要和慾望並分別給予回應是你的責任。對每一種情況來說，你應該考慮以下各點：

我正在面對何種型態的顧客？

- 內部顧客還是外部顧客
- 年齡層
- 文化背景
- 傷殘人員或智力不全人員的特殊要求
- 個人或團體

這些顧客需要什麼？

- 資訊
- 協助處理問題
- 銷售及購買建議
- 投訴

這些顧客優先考慮的是什麼？

- 健康和安全
- 價格
- 是否划算
- 可靠性
- 人員配置水準、員工的素質或服務水準
- 服務計時
- 整個經驗的樂趣
- 對個人需要的準備

在這個情況下，溝通的最佳途徑為何？

- 言語或非言語
- 電話

- 書面
- 正面的個人形象

如何有效紀錄這些資訊？

- 以預約或訂購的形式
- 登記
- 帳單或單據的結單
- 備忘錄
- 電子郵件
- 投訴的形式
- 向他人打聽該名顧客

本章中提到的資訊可以幫助你回答以上這些問題。

## 為什麼出色的顧客服務很重要

不久前才卸任的美國商業鉅子，前威名百貨（Wal-mart）董事長
山姆瓦頓（Sam Walton）說道：

「一個顧客只要在某個地方消費，就可以輕易地從董事長開始將
所有人解僱。」

顧客的聚集影響力不能被低估，基本上，顧客是購買組織產品或
服務的人；顧客產生收入。為了保證他們的光臨、惠顧和忠誠度，組
織必須把那些從組織大門進來無以計數的不知名人士視為顧客。

組織的規劃、管理和組織哲學應該以顧客為中心；這相當簡單明
瞭，顧客應該是組織「第一」優先考慮的事。

## 顧客服務是什麼？

休閒遊憩業競爭日益激烈的市場中強調的是有品質的顧客服務。但是，到底我們所指的「服務」是什麼呢？

從顧客的觀點來看，服務這個詞有很多不同的解釋和意義。服務是不是回應你的問題和需要的方式？是不是傳遞產品、服務或活動的方式？是不是歡迎你、款待你的方式？是不是員工的行為和態度？是不是紀錄投訴和解決問題的方式？顧客服務的觀念可以分成下列幾個部分：

- 產品本身
- 如同部分產品的員工
- 銷售過程中相關的品質和服務

在本章中，我們會研究這些部分。

## 顧客是誰？

在休閒遊憩業中，有很多不同的產品、服務和活動被組織「販賣」。這些被購買的產品之樣式、等級和品質各組織互異，但是他們都有一個共同的要素—「顧客」。

整個休閒遊憩業都相當依賴被顧客使用頻繁的場地設施、產品、服務和活動，顧客是一種珍貴的東西，沒有顧客，組織就無法在競爭激烈的市場中存在。

有兩種顧客，內部顧客及外部顧客。瞭解兩者之間的差異是很重要的一件事。

## 內部顧客及外部顧客

內部顧客指的是在組織裡工作的人，他們可能需要一些資訊、技術支援和其他的內部服務來做他們的工作。他們可能是傳遞有品質的服務給外部顧客的過程中不可或缺的部分，即使他們與外部顧客沒有真正的接觸。外部顧客是組織外面使用或購買組織產品和服務的人。

因此，如果組織爲了達成其目的和目標，那麼，有品質的顧客服務之傳遞必須像外部顧客一樣延伸至內部。

顧客可能和一些術語有關，譬如客戶、消費者、客人、使用者、購買者、買方等等，而這所有的術語都暗示著某種銷售已經在組織或賣方和顧客之間達成協議。銷售的範圍可能包括速食店裡的漢堡、酒吧裡的一瓶酒、夜總會的入場費、健身房中的有氧健身設備或進行芳香療法按摩時租借的錄影機。

# 誰負責傳遞顧客服務？

有效且成功的顧客服務取決於組織中所有雇員或員工的團結一致和良好的工作關係，而不是只有與顧客直接接觸時在第一線上被指派之員工的責任。

員工在提供顧客服務方面的角色可以分爲兩個不同的類別：

1. 前線員工
2. 後勤員工和支援性員工

## 前線員工

前線員工是隨時與顧客接觸的工作人員，隨時預備以他們會的所有方式來接觸、迎接、幫助、建議顧客是他們份內工作的一部份。

前線員工包括接待員、顧客顧問、銷售助理、服務生、旅館老闆、吧台人員、行李搬運員、遊憩助理、指導員和教練、導遊、空服員等等。

### 後勤員工

後勤員工不直接與顧客接觸，或者是不定期與顧客接觸，但是他們仍然在提供有品質服務上扮演了一個不可或缺的角色。身為一個顧客，你會意識到他們的存在，但是你不需要和他們有任何互動或接觸，譬如，清潔人員、房務服務員、廚師與廚房助手，甚至還有經理，除非你對所受到的服務品質和服務標準不滿意，你可能會要求見他。

支援性員工是指在行銷、會計、技術部門和行政管理部門中工作的人，幾乎不與顧客接觸或很少接觸，但是他們的角色仍然很重要。

## 組織能達成什麼？

休閒遊憩業的市場隨著很多組織提供「為了喜歡而喜歡」的產品、服務和活動，其競爭變得越來越激烈。在這麼多的競爭之下，組織要如何維持其企業的商業生存能力呢？

當有這麼多選擇時，你，也就是顧客，怎麼決定要去哪一家電影院看電影呢？你只能選擇其中一家：華納威秀影城、UCI派拉蒙環球影城、櫥窗電影院、歐蒂安戲院。他們都播映同一部電影，價格差不多，播映時間也差不多。

大部分我們的決定會受到電影院的位置以及距離住所遠近、進出該場所的交通便利性所支配（大眾運輸工具對於沒有車的人來說特別重要），但是，如果這些電影院都是等距離的，你會選擇哪一家？影響你選擇的重要因素之一可能就是你從該場所員工身上所接收到的服

務品質。

　　休閒遊憩業中成功的組織已經把顧客服務的觀念和實務作爲他們
最優先考量的事之一。這些組織瞭解到，沒有顧客，就沒有組織。傑
出有效優質的服務最後會提高組織的商業地位，還會帶來一些利益，
以下我們會討論。

## 滿足的顧客

　　顧客服務並非只是當顧客到達時給予一個意思一下的微笑或對他
們謙恭有禮。有效的顧客服務和滿足顧客的需要以及努力符合顧客的
需求、慾望和期望有關，也和滿足他們自己、他們的要求以及其他的
事有關。

　　若顧客覺得他們被妥善款待，他們就比較有可能再一次回到該組
織消費。如果顧客回籠，組織可以理所當然地認爲他們已經保證有再
次訂購的業務。滿足的顧客可能會告訴他們的朋友、家人和同事有關
這個組織的事，以及他們受到多好的服務、多好的照顧，他們享受的
樂趣有多划算。

　　只留住現有顧客是不夠的，即使是最滿意的顧客也可能會因爲各
種原因而變成過客。新舊顧客之間的界線並不明顯，對你的產品來說
最新的顧客可能是才剛跟你買東西的人。舉例來說，從企業的不同部
門或分店交叉銷售給顧客，通常保證有利可圖，譬如，想要在你的休
閒中心裡玩壁球的定期晨泳者，或者是在渡假村開會的商人，因爲替
他的家人預約了一個禮拜的夏日假期，而獲得渡假村提供的獎勵回饋
和折扣。

　　如果組織裡的顧客服務一直維持在很差的水準，該組織可能會因
爲顧客的流失而面臨失去相當大量的收益和商譽的境地。

 課程活動

## 感到滿意的顧客

請閱讀下面的情節：

「有一位從美國啓程要飛回家的旅客轉機後正在飛往格拉斯哥的航線上，但是她的行李卻在原班機上，而原班機要前往曼徹斯特。當她抵達機場時才發現她的行李並未同時送達機場，然後她接到一通電話確認了行李的位置。這位旅客對航空公司沒有效率的做法表達了她的不滿，因為行李中有她隔天開會用的重要資料。

針對這位旅客的投訴，該航空公司保證她的行李會在隔天早上她去開會之前以快遞送達，航空公司也給了她200英鎊的旅遊優惠券，讓她可以搭乘該航空公司的班機做其他的旅遊。」

### 請思考以下問題

請問經過這些解決的情況之後，這位顧客已經感到滿意了嗎？

假如經過48小時之後她的行李才送達，而且也沒有任何旅遊優惠券代替航空公司的道歉，情況又是如何？

大部分的組織會以書面確定他們如何達成高標準的顧客服務，對顧客責任的承諾和表達方式如下所述：

- 「您可以確定，『因為喜歡而喜歡』，我們的價格絕對不會比別人高。」
- 「我們的目標是100%的顧客滿意。」
- 「我們謙恭有禮，提供幫助。」
- 「我們以標準、目標和競爭對手的服務作為衡量自己表現的標準。」

# 我們保證

**對全國的收藏品有極佳的照顧。**
我們致力於以最高水準來管理我們的收藏品。

**展示及活動都是精確、令人興奮、具有樂趣的。**
因爲您的建議，我們一直在改進。

**高品質的教育及研究場所。**
我們提供學校包羅萬象的服務。週一至週四的9:00至17:30以及週五的9:00至17:00，您可以撥01904 621261至我們的教育售票處詢問。週一至週五的9:00至17:00，管理人員會爲您解答關於收藏品的問題，請撥01904 621261，或者寫信到國立鐵路博物館的管理人員詢問處（Curatorial Enquiries at the National Railway Museum），地址是約克市黎曼路（Leeman Road, York YO2 4XJ）。我們會在五個工作天內告知您是否收到信件。

**博物館即時更新的訊息。**
售票處和服務台的工作人員隨時幫助您。我們每年製作兩次「進行中」的宣傳品，您可在服務台取得。如果您希望收到「進行中」的宣傳品，請告訴服務台人員。另外，我們有五種語言的導覽手冊。請收聽今日節目的廣播，在入口處也有公告。

**對要求詢問做出立即有益的回應。**
我們的目標是對所有的要求詢問做出立即的回應，我們的電話總機（01904 621261）開放的時間爲週一至週四的08:30至17:30以及週五的08:30至16:30，其他時間的來電會直接轉接至管理室。您可以在本宣傳品的最後看到我們的地址、電話及傳眞號碼，無論您來信或來電，所有工作人員都會告知您他們的名字，並立刻協助您，或者跟您敲定回覆的時間。

**熱情有禮的款待。**
我們所有的工作人員都佩戴名牌，並且非常樂意幫助您。
這是一個安全、清潔、舒適的博物館。
我們符合所有健康安全標準，無論何種情況下，我們都超越這些標準。

**圖5.1　國立鐵路博物館之顧客規章**

- 「如果我們做得不對，我們會承認錯誤，盡快改正過來。」
- 「我們會試著做任何事讓每個人都能獲得我們的服務，包括傷殘人員或智力不全人員等特殊困難的人。」

大多數的組織在他們的顧客規章中會以書面正式陳述和顧客有關的目標和宗旨，國立鐵路博物館的資料是顧客規章中明列責任的例子之一（圖5.1）。

## 顧客忠誠度

好的顧客服務可以產生顧客忠誠度。顧客的記憶力很好，都會記得組織如何對待他們。值得注意的是，當他們被拙劣地對待時，最容易在他們的記憶裡留下不可磨滅的印象。

 課程活動

### 顧客忠誠度

請閱讀下列情節：

「一對夫婦招了一輛剛駛離火車站的計程車。由於行李太多，從火車站到飯店的計程車程並不是這對夫婦可以走到的。他們一坐進計程車時，就遭到這個生氣的計程車司機的白眼和謾罵。他警告這對夫婦他已經在車隊裡等了將近一個半小時，等他回來的時候他又得再排一次。他也說了，他不喜歡車程少於三英里，車資不到四英鎊。這個計程車司機並未對自己的行為道歉，甚至拒絕幫這對夫婦拿他們的行李。

這對夫婦需要在當天傍晚的婚宴之後預約回程的計程車，而他們選擇了另外一家計程車行的車子。」

### 請思考以下問題

　　這個計程車司機可以做些什麼不同的事來保證這對夫婦的忠誠度？這個計程車司機喪失機會替這對夫婦服務嗎？

　　組織無法永遠留住顧客的忠誠度，它必須給予顧客一個理由來留住他們的忠誠度，除了銷售產品或服務，還有建立一種關係，或者費事去溝通，找出顧客想要的東西然後提供給他們。藉由提供一貫的高標準、有禮貌、有品質的服務給顧客，組織大概能確定顧客會再次前來消費。通常組織會藉著提供獎勵回饋給顧客來引起忠誠度，以確保顧客的再次消費，例子包括當地游泳池打出「付10堂游泳課的費用，上12堂游泳課的時數」、運動場的長期通行證，或是可將附加費由15英鎊減價至8英鎊的夜總會會員卡等等。

　　當顧客從某組織或品牌接收到有品質的服務或經驗時，顧客對該品牌可能就會產生忠誠度（雖然是潛意識地）。舉例來說，如果曲棍球選手一直使用同一家廠商製造的曲棍球桿，也對球桿的表現感到很滿意，那麼他就更有可能會繼續使用該廠商製造的球桿。上述的忠誠度對組織來說也很明顯，人們普遍會偏愛某個特定組織，不論任何理由，而且不需要跟他們接受的服務扯上關係，只要組織讓他們得到某種感覺即可。譬如：

- 約翰喜歡新的休閒中心對面比較舊的維多利亞游泳池，因為那裡比較安靜，在那裡游泳不會被噪音打斷。
- 裘蒂絲喜歡在去雄偉夜總會（Majestic Nightclub）之前，在「加倍快樂時光（酒吧削價供應飲料的時間）」時到哈利酒吧打發時間，因為她的朋友都在那裡碰面，飲料也比其他地方便宜。

## 更多的顧客人數和更多的銷售額

　　休閒遊憩業中，組織的主要目標是要增加顧客人數，最終要增加收益性。組織應該瞭解到下列兩點：

- 感到滿意的顧客不只代表著他們自己會再次前來消費，更有可能會帶著其他新的顧客一起前來。
- 「潛在顧客」的市場規模當然比現有使用者的人數多，應該將其作為行銷和廣告的重點。

　　為了確保顧客的再次前來消費，組織必須實施有效的顧客服務策略或政策。如果顧客未被從組織接收到的服務所滿足，那麼就無法達成更多的顧客人數和增加的收益性。

　　空中旅行，「假日遊客」，在他們的冬季簡介手冊中對滑雪者做出承諾，並建議道：

> 「挑出我們問題的可能性……如果我們馬上去做就更好了。我們希望您有一個您盼望已久的假期，所以請告訴我們渡假村中的工作人員—他們會協助您。」

　　就組織本身和組織服務人們的能力而言，由現有顧客推薦給潛在顧客的方式，對組織在市場中的地位會有很深遠的影響。除了這是一個和顧客交流的動態方法，而且也是在競爭激烈的市場中成功的徵兆。組織會感覺到驕傲，因為它知道透過感到滿意的顧客來推薦，會帶來一些生意。

## 改進加強的公共形象和商譽

　　為了替自己建立並贏得正面的商譽，組織必須表現出良好的形象。形象和員工在他們外表、態度和肢體語言有很大的關連。我們在

本章稍後提到個人表現之重要性的內容中會討論這些概念。

　　對待顧客的方式是組織形象的直接反映。投資在製造一個良好形象上的時間、努力、活力、訓練和金錢，會因為顧客沒有接收到和組織形象相符的服務而立即粉碎。

　　在為場地設施及其服務做廣告時，組織通常會直接引用滿意顧客或者顧客在該場所玩得很高興的影像來投射出正面的形象，並且藉此影響銷售量及保持這些數量。這些保證就像「背書」一樣，幫助組織建立現有顧客對組織的信賴以及潛在顧客對組織的期望。

## 競爭對手的優勢

　　為了應付顧客的需要，組織必須記住一點，總是會有其他組織努力做得更好。但是，如果你能保證由於你對所有顧客的服務品質都很良好，而再次前來消費的顧客和新顧客都來消費，你才會達到一些目標。

　　當你在分析競爭對手的組織時，應該考慮下列問題：

- 不同組織的參加費用為何？
- 市場有多大？類似的企業還有多少空間？
- 決定哪一個企業擁有市場最大份額，因而擠掉其他競爭者的最重要唯一因素為何？

 課程活動

### 差異在哪裡？

　　市場已經被「因為喜歡而喜歡」的場地、活動和服務淹沒了。
譬如：

- 主題樂園，像艾爾頓塔、索普公園、黑潭歡樂海岸
- 主題酒吧及舞池酒吧，譬如費爾金釀酒廠連鎖店、夜總會
- 電影院，譬如UCI派拉蒙環球影城、華納威秀影城、音樂廳
- 零售店及商店，譬如量販店、基督教義（Principles）、河島、地鐵中心
- 速食店，譬如麥當勞、漢堡王、比薩客、比薩外送
- 健身中心、休閒游泳池、體育館
- 錄影帶租售店
- 家庭內的休閒設備，譬如音響和電視

### 請思考以下問題

選擇兩個提供類似產品的組織，請問它們之間的差異為何？

請考慮以下因素：地點、交通、時間的安排、營業時間、活動時間、可利用性以及組織目前的信譽。

你會瞭解到，個人偏好可能是做決策的過程中最重要的唯一因素。詢問朋友、家人、同事和同儕，當他們做決策時什麼因素影響他們的選擇。

## 愉快有效率的勞工

員工也是組織的顧客之一——他們是內部顧客。每一個工作人員可能會期望他們投入顧客的時間和所擔負的服務相同。組織應該讓內部顧客感覺到他們是組織很有價值、很重要的資產。

他們應該：

- 被同儕和長官一視同仁地對待。
- 與組織當下的精神並肩，包括新發展、技術、建設及其他。
- 被告知現有的職缺，並接受適當的訓練。

　　藉著以員工想要對待顧客的方式來對待員工，組織可以鼓勵員工對自己的工作感到興趣，並且以自己的工作自豪。組織裡的每個工作人員都有責任創造這個獨特的銷售業中顧客服務的產品。

　　有些組織提出獎勵回饋方式，譬如「本月最佳員工」和「最佳銷售獎」，每個月最佳員工的照片通常被公佈在公司的牆上或是公司的月刊裡，而獎金就當作另外的獎勵回饋。

　　維京飛行雜誌（Virgin's in-flight magazine）的布蘭森（Richard Branson）鼓勵乘客投票選出他們最喜愛的空服員，每個月得到最多選票的空服員可以獲得完全免費的維京假期。再以麥當勞為例，麥當勞實施一套星級系統，當某員工獲得五顆星時，他們必須承擔的責任就調整到比較高，而薪資也比較多。

## 個人表現與個人溝通

　　組織的形象和信譽需要好幾個月，甚至好幾年才能建立起來，還要付出辛勤的工作、員工訓練、精力、努力和犧牲奉獻。如果組織沒有一直表現高水準的顧客服務，以上這些可能都會一筆勾銷，組織的信譽也會在短時間內染上污點。

　　組織，以定義來說應該是組織的員工，將自己在你到達某個地方、設施或活動時呈現給你、給顧客的方式，是塑造和維持信譽的重要因素。

## 第一印象

　　組織形象量測的方法通常為它如何達到自己設定的標準以及顧客對它的期望，建立一個正面的第一印象並維持所設定的標準是成功的

關鍵。

## 課程活動

### 第一印象

　　如果你曾經搭過飛機，你應該已經習慣在登機時艙門旁有一些穿著俐落面對微笑的空服員對你歡迎和招呼。這些空服員急於看你的登機證，告訴你座位在哪裡。你可能已經把這種行為當作「正常」，然後繼續往自己的座位移動。如果她們已經站在空廚裡，跟其他空服員聊天，惋惜著早上的時間浪費了，那麼你對她們的印象又是如何？

　　如果你第一次參加當地健身中心的階梯有氧課程，但是指導員卻很晚才到。她在課程結束後為她的遲到道歉，解釋是因為她睡過頭又找不到停車位，那麼你對這個中心的印象如何？

　　第一印象是組織形成個人對組織本身、其場地設施、服務和員工的觀念、思想、感覺和偏差的最佳機會。第一印象、感覺，甚至是意見，很值得注意，因為他們很持久且印象鮮明，通常很難改變。

### 物質設施

　　顧客的第一印象從他一進入停車場、該營業場所或大門就形成了。別忘了這些物質設施的狀態會是顧客與該組織首先接觸的東西，可能會影響顧客的決定和印象。

　　在旅館，與新顧客或賓客接觸的第一線人員是櫃檯的接待人員。但是，顧客對組織的第一印象可能會受到其他一些因素的影響，而不是工作人員接待的品質。其他因素包括：

- 旅館是否容易到達以及路標設置是否清楚
- 旅館停車場的位置，停車場是否安全以及照明是否良好
- 場地保持的狀態是否良好，是否到處都有廢棄物
- 旅館大廳的呈現是否良好，贈送的報紙和咖啡杯到處散落在桌上，還是整齊地收拾好？
- 員工看起來是勤奮還是懶洋洋地到處聊天
- 預約是否已經收到，是否為即將抵達的人預先做好準備
- 客房是否整齊清潔，抑或床還未鋪好，浴室地板上溼毛巾隨便亂丟，浴缸中還有頭髮？

　　很顯然地，完成這些工作的責任未落在負責接待的員工身上，而是由其他團隊的員工、場地管理員、預約及行政部門、內務團隊（服務員）負責。這些員工和顧客之間不需要有任何直接接觸，但是他們在幕後的角色卻很值得注意且很重要。這個情況暗示著，組織內每個員工都對提供顧客服務有貢獻，而非只是直接處理顧客問題的人。

## 個人儀表

　　員工的儀容是顧客服務哲學中不可或缺的部分。顧客觀察員工整體的穿著和行為舉止來做出有關他們接受到的服務品質之價值評斷。這表示，就傳遞顧客服務而言，員工的儀容具有加分的意義。
　　個人儀容和員工的穿著、個人衛生、個性和態度有關。

## 穿著

　　休閒遊憩業是一種顧客導向的行業，很多工作及其性質都強調由

員工傳達給顧客的服務工作。

　　許多組織都知道快而有力地集合員工的意義和重要性。有一些組織發給員工制服，有一些組織則制定適當服飾的指導原則或穿著的準則。勞達航空公司（Lauda Airlines）對機艙內的服務人員有一套便裝的穿著準則。這套準則模仿公司負責人妮琪勞達（Niki Lauda）的穿衣風格，員工頭戴紅色棒球帽，身穿帥氣的短衫，並且強制規定穿黑色牛仔褲。

　　適合泳池救生員的服裝，可能不適合廚師、保齡球道旁的監督、地方名勝古蹟的導遊或旅館中的接待員。廚房員工的制服則是由健康安全方針規定，整個部門的員工都須穿著制式的服裝。

　　制服應該大小合身，如果員工對自己的制服感到不自在或扭捏害羞，他們就會注意力不集中，而這種情況會影響他們傳遞有品質的服務給顧客的能力。

 **課程活動**

### 適當的穿著

　　請針對下列各種情況，指出對員工來說既適合又夠時髦的穿著：

- 電影院中的副理
- 階梯有氧運動的指導員
- 遊覽車導遊
- 廚房助手
- 酒保

　　規定工作場合中穿著的準則，組織和員工必須確定他們不會違反

任何法律規定，而且也遵守公平機會的政策。

　　組織要求前線員工，甚至那些偶爾與顧客接觸的員工，每天都要
看起來很俐落帥氣，一整天都必須隨時檢視自己的儀容。空服員被要
求在飛行結束時看起來仍然要像飛行開始的時候一樣氣色好、帥氣、
整潔，不論是否為長程飛行。

 **個案研究**—裘蒂歐文（Judy Owen）對美國職業高
爾夫球協會（the PGA）

　　2000年一月，美國職業高爾夫球協會在對抗前任員工訓練經理裘
蒂歐文時輸了。因為歐文被要求離開辦公室，回家將褲裝換為裙裝。
她因為這種性別歧視而進行訴訟，並在這個案子中獲勝。但是，美國
職業高爾夫球協會仍然在它的鐘樓辦公室中實施穿著準則，規定女性
不得穿著褲裝。

## 個人衛生

　　對僱主和員工來說，必須時時牢記三個關於個人衛生的重點，亦
即頭髮、個人的清新、手和指甲。

### 頭髮

　　頭髮應該要乾淨、整潔、具有吸引力。處理顧客問題時，頭髮不
可把臉遮住，這樣顧客才能看清楚你的臉，而你也能看到顧客，尤其
是當你正在和顧客談話時。同樣地，鬍子也適用相同準則。

　　在餐廳裡，長頭髮應該綁起來；在廚房中，頭髮應該塞在廚師帽

裡或用髮網包住。

## 個人清新

以近距離的接觸來說，譬如櫃檯、教學區或講台，有口臭或身體的異味（腋下或腳的味道）可能會令人感到厭惡。

## 手和指甲

在面對面接觸期間，手和指甲會一直展現出來，所以應該保持清潔。尤其是當你上過廁所，或者手和指甲很髒，或抽過煙時，更應該保持乾淨。

根據法律，所有的廚房都應該設有洗手台，並附有肥皂和硬毛刷。大部分的營業場所都有注意到要提醒員工在回到做崗位前先洗手。

麥當勞堅持全體工作人員要報告工作是否準時、是否整潔、是否乾淨。他們也表示，關於個人衛生，全體工作人員為了確保顧客能得到安全的食物，他們所做的最重要的一件事就是常洗手，並且使用用完即丟的紙巾徹底把手擦乾。

 **課程活動**

### 角色扮演：個人衛生

對顧客服務而言，適當的個人衛生是很重要的。

身為一個經理或主管，你必須負責維持最低限度的標準。當你是主管或顧客時，你會怎麼處理以下情況？

1. 你在學院健身俱樂部（The Academy Health and Fitness Club）工作，你不只一次被告知其中一位健身指導員丹的身上有相當令人

作嘔的氣味。當你自己是指導員時，你就注意到這件事了，可是無論跟丹說什麼都顯得不太禮貌。現在，你身為一個主管，同事要求你解決這個問題。

2. 你是忙碌的「義大利比薩」餐廳的經理，你被告知其中一位服務生吉姆在上完廁所後沒有洗手。

3. 夏洛特是旅店旅館的接待員，她有著一頭長髮。你注意到她的頭髮上有油垢而且未梳理。

**請思考以下問題**

請問你是以委婉的方式告訴他們，還是「直接了當」地說？你如何避免傷他們的心？

你優先考慮的事是什麼？

如果一個人的衛生水準低落，他的個人習慣可能會令人不敢恭維，譬如，挖鼻孔、挖耳朵、咬指甲等習慣。如果員工患有過敏症或咳嗽和感冒，他們應該考慮到其他人，特別是顧客，並且請求准予離開一會兒。

# 個性

當你在處理顧客問題時，讓你的個性以一種細心體貼、在你掌控之下的方式展現出來是很重要的。理由如下：

- 他們知道是一個真正的人在處理他們的問題，而不是機器人。
- 他們可以看出你把他們當作真正的人，而不只是另外一個顧客。
- 你有機會讓他們感覺到組織有價值且必須具備的部分。

任何一個在工作上與人接觸的人都會瞭解到，顧客是很苛求的，而且難應付又不隨和，因此需要你付出時間、精力、承諾和長久的熱忱。為了做到這些，甚至做得更好，你必須變成一個具備良好社交技巧、有耐性、謙遜、時時保持微笑的「人中之人」。

 **個案研究—麥當勞**

麥當勞的經銷商和直營店每天在全世界服務超過2,200萬的人，為了要維持甚至提高這個數字，他們對員工有一些期望。他們為全體工作人員制定了標準工作程序，因此顧客總是可以獲得優良的品質和服務。

麥當勞堅持，每個顧客，從他們走近點餐櫃檯或得來速車道的點餐櫥窗開始，直到他們離開麥當勞，甚至是員工經過了八個小時的辛勞工作即將下班的時候，都應該獲得良好的服務。

麥當勞靠著他們的員工提供快速、友善、有禮的感受給所有客人，所以這些客人會一來再來。就麥當勞僱用人的類型來說，他們尋找的是當他在傳遞快速、精準、友善的服務時，面帶微笑，在工作中獲得樂趣的人。

在英國航空公司的空服員廣告中，英航特別規定他們對新進人員的期望（圖5.2）。你能做到這些期望嗎？

# 機艙空服員
*希斯洛及蓋威克（Heathrow & Gatwick）*

當要提供最好的顧客服務時，英國航空公司的空服員會站出來。他們具備瞭解顧客需要以及回應顧客需要的能力和經驗，同時，最重要的是，他們有創造特別的飛行氣氛的自主權。

我們的方法正在挑戰機艙服務員角色的傳統觀點。那些加入我們的人可以期盼利用他們的進取心和人際關係技巧，做出一番不同的事業。幫助「第一次飛行的人」，讓他們感到舒適，或者以顧客慣用的語言和他們聊天…，這些可能都很簡單。不論是什麼動作，都展現了我們的基本信仰，那就是每年和我們一同飛行的3,500萬人，每一個人都受到關心和注意—這是一種超出他們所期望的服務。

當我們全球的飛行網路增加，我們在找尋更多能夠提供這些重要個人特長的人。你必須具備無限期在英國居住及工作的權利，20到49歲之間或是以上，身高五呎六吋到六呎二吋之間，合適的體重，至少具備下列第二外語中一種以上的會話能力：

法語、德語、義大利語、西班牙語、葡萄牙語、希臘語、荷蘭語、俄語、土耳其語、希伯來語、阿拉伯語、日語、國語、廣東話、泰語、韓語、烏都語、印度語、古加拉特語、旁遮普語、斯瓦希里語、任何一種斯堪地納維亞語言、任何一種東歐語言、現行公認的手語。

圖5.1　英國航空公司機艙服務員的徵才廣告

 **課程活動**

### 你自己的個人能力和特質

你認為你是哪一種人？如果你必須用一些形容詞來描述你自己或是你的個性，你會用哪些形容詞？

看看以下的清單，哪些詞最適合用來描述你？

- 直率
- 外向
- 精力充沛
- 領導者
- 敏感
- 冷靜
- 勤奮

- 有自信
- 有幽默感
- 陰險惡毒
- 害羞
- 傾聽者
- 組織能力良好
- 有禮貌

- 喧嘩
- 令人感到愉快
- 願意學習
- 內向
- 有耐性
- 思想周密
- 誠實

### 請思考以下問題

這些詞彙描述了關於你自己的什麼事？你認為你現在具備必要的技能提供有品質的顧客服務嗎？

現在，請你的朋友、老師、同事或父母看一看這些詞彙，選出一些描述你個性的詞。請兩相對照，請問他人眼中的你和你看到的自己一樣嗎？

你真地投射出你以為你正在呈現的形象和態度嗎？你的個性在每種情況下都一致嗎？

## 態度和行為舉止

在顧客面前員工所表現出來的狀況通常被稱為態度，不只是對顧

客，也是對他們的工作、同事、組織本身和他們自己。

　　態度是一種心理狀態，受到思想和感覺的影響。對顧客的態度通常會反映回來。

 **課程活動**

### 角色扮演：態度和行為

　　身為一個顧客，請和中立的員工演出下列角色：

　　「你在體育館的更衣室中向遊憩助理詢問有關新式寄物櫃的用法，但是沒有得到任何回應，因為他們正在拖地板。當你問第二次並且輕拍他們肩膀以引起他們注意的時候，你發現他們戴著隨身聽。他們並不想把隨身聽關掉，只是把一邊的耳機拿下來，然後問你『什麼？』」

### 請思考以下問題

　　請問接下來你會採取什麼行動？你應該向經理報告這些員工的惡性行為和無禮嗎？你會斥責他們嗎？

　　你的態度可能會以一些方式反映，而最有可能經由你的癖性格調表現出來。其他的表現方式包括外表、肢體語言、姿態、語調和手勢。

　　你對顧客的態度和所做的行為會隨著你發現自己身處何種情況而有所改變。譬如，你可能會直呼小孩的名字，但是對年長者則尊稱先生或女士。本章中，我們在稍後的內容會討論處理顧客問題的不同方式。

 **課程活動**

### 角色扮演：態度和行為

請找一個人一同演出下面的情節，若有必要的話，可交換角色。

「你在一家休閒中心的接待櫃檯工作，現在距離你下班的時間只剩五分鐘。今天是非常忙碌的一天，你已經很疲倦也準備要回家休息了。一些新來的顧客來到櫃檯前，他們對第一次在這個健身房的經驗感到非常盡興，想要加入會員。但是加入會員的程序需要花費15分鐘，如果你留下來，就會錯過回家的公車，而下一班車是在40分鐘以後。

你看出這些顧客很急，你也知道在5分鐘之內下一班的輪值同事不會提早來上班。你發現如果要求這些顧客稍等一下，他們可能就不會加入會員了，而接待櫃檯現在又沒有別人。」

### 請思考以下問題

如果你沒有留下來，而跑去趕公車，顧客也未加入會員，會有什麼後果？

你感覺到你的「責任範圍」而留下來處理這些顧客的事務嗎？

記住，你可以藉著改變自己的行為來改變你的感覺。譬如，在微笑的時候就不容易感到難過。光是在電話對談時站著，你就能表現出更多的活力和自信。

 **課程活動**

### 角色扮演：態度和行為

「你公司中的接待員珍妮斯剛剛接到一通男朋友賽門打來的電話，他們才大吵過一架，而珍妮斯哭了。現在的時間是早上9:45，珍妮斯10點的時候必須站上櫃檯，迎接一整天前來旅館的商務客人。雖然珍妮斯已經停止哭泣，也補好妝了，但是她看起來還是很心煩沮喪。」

### 請思考以下問題

你的暫時性解決方法為何？你要如何說服珍妮斯站上櫃檯，扮演好一個有條有理、能幹、親切友善的接待員角色？

你的長期性解決方法為何？你要如何處理珍妮斯的問題，避免這種情況再次發生？

## 顧客型態

顧客是運用自己的選擇從市場和特定組織中去「購買」產品、服務和活動的人，而組織依靠的是顧客在市場中的持續存在和昌盛。

為了達成財務穩定和收益，休閒遊憩業依靠著外部顧客而生存，而商業界亦然。免費或漸漸消退的公眾事業，仍然依靠著使用他們服務和產品的顧客之惠顧和持續使用才得以生存。舉例來說，如果地方性的鄉村圖書館不再經常被使用，可能就會產生關於圖書館的可行性以及是否需要這種服務的問題。

為了能夠適當地應付顧客的需要，瞭解顧客是誰是很重要的事。

根據組織提供的產品、服務和活動的型態不同，顧客的定義在不同的組織中也互有出入，組織在提到顧客時也會有所差異。譬如，高爾夫球俱樂部提到它的顧客時，會以會員稱呼，而旅遊景點則稱呼他們的顧客爲遊客。

 課程活動

### 顧客

思考以下各項的定義，並指出這些「顧客」可能屬於何種型態的組織，並請舉出一個實際的例子。

- 觀衆
- 非會員
- 消費者
- 使用者
- 客戶

- 會員
- 賓客
- 運動員
- 觀光客
- 假日遊客

## 目標族群

在進入市場前，組織已經將重點集中在他們的「目標市場」，或者已經決定目標市場爲何。譬如，SAGA是一家旅遊公司，他們把重點放在滿足外出渡假的需要以及五十歲以上年齡層的需要。綠洲森林渡假村在他們的廣告文案中直接點名他們的目標族群爲「身處空巢期的人」，也就是兒女已經長大也已經離開家，現在這些年長者有自己的空間和時間去從事新的休閒興趣。

想像「市場」就是所有的社會大衆，組織會瞄準市場中對他們的

服務有興趣的特定部份或族群。通常這些族群會因為他們可能具備相同的性質或特徵，而以「相同性質的型態」組織起來。

　　舉例來說，體育館的學游泳廣告可能會強調學齡前兒童是他們的目標族群；夜總會可能會以八零年代為主題，並鎖定25歲以上的人作為目標族群；提供情人節週末假期的旅館則很明顯地瞄準情侶或夫婦為目標。

　　某些組織在鎖定特定族群方面更是謹慎。譬如，在美國及加拿大為滑雪假期做廣告時，某些公司不直接針對有豐厚可支配收入的人為目標。

## 年齡層

　　不同年齡層的人有不同的興趣、需要和慾望。某些組織應付了某些族群，別的組織則滿足了其他特定族群。電影院由於電影分級制度，而必須以特定年齡層或不同年齡層為對象。以酒精飲料的銷售而言，酒吧、俱樂部和餐廳被法律強制規定只能以18歲以上的人為銷售對象。

### 年輕人

　　年輕人常常以他們的學校教育程度做為特定族群的分界，譬如：

* 幼稚園或托兒所
* 未成年人及年少者
* 中學
* 大專院校（18歲到24歲）

　　組織必須瞭解到，年輕人有特定需要。舉例來說，他們的發育階段和身高意味著他們有特殊需要，譬如運動場適合能夠讓兒童參加和

使用的活動和設備；而短柄網球和Kwik板球只是改良式運動的兩個
例子。許多運動的設備適合「較年幼者」，譬如迷你橄欖球、輕量級
排球、更短更輕的高爾夫球桿等。休閒中心在改革場地設施方面，可
能會在淋浴間裝置比較低的按鈕，餐廳可能會提供坐墊或升高的椅
子，以配合餐桌的高度。

德雷頓莊園（Drayton Manor Park）是一個佔地250畝的主題公
園，以擁有供人騎乘的遊樂設施和許多景點自豪。他們按身高收取入
場費，如果一個人的身高低於規定的高度，那麼他們就免入場費，如
果他們的身高低於另一個規定的高度，他們的入場費是全票再打折。
這樣的收費方式讓遊客可以使用園內許多遊樂設施，其中一些設施有
高度限制。

對所有為兒童工作的人來說，安全是一個很重要的考量。1989
年的兒童法對所有為兒童管理活動、提供活動和監督活動的工作人員
定出清楚的責任，包括為兒童和殘疾人士提供和維護的服務工作，以
及提供這些服務的資訊。兒童法在戶外活動的部分最能夠深刻地感覺
到它的意義，在第二章中有較詳細的討論。員工也必須瞭解關於兒童
保護的議題，並知道如何獲得這方面的消息。

## 老年人

休閒業中最值得注意的年齡層在退休人口中有大幅度的增加，尤
其是75歲以上的人口。65歲以上（或已退休者）的年齡層，像無工
作者以及媽媽和剛在學走路的小孩，憑著他們自己的條件而成為使用
者或目標族群。英格蘭體育協會多年來已經以50歲以上的年齡層增
加參加率的活動為對象，從而促進健康的生活方式。

## 團體

　　休閒遊憩業中的許多服務和產品只是爲了個人的使用而產生，譬如日光浴室中的日光浴床。其他的服務和產品則針對團體。組織以人與人之間的關係、興趣和需要將他們集合在一起，包括：

- 家庭
- 學校團體
- 社團
- 辦公室的同事

　　滿足團體的需要比滿足個人的需要更有經濟效益。因此，組織會提供獎勵回饋和讓步，譬如團體折扣、家庭票或兒童的免費座位（通常爲特定年齡以下）。以團體身分購買一個產品或服務時，顧客可能有更多議價空間，因爲以團體來說，他們等於是更多的銷售量和更多的進賬，所以組織可能會更樂意提供議價的彈性。

## 不同的文化背景

　　許多組織，尤其是主要城鎮中的組織（只列舉三個城市，里茲、伯明罕、曼徹斯特），這些城鎮中的種族團體越來越多，所以組織必須瞭解社區在文化上的需要，譬如：

- 語言
- 宗教屬性以及宗教的重大節日，譬如回教的齋戒月規定，每個人在白天都不能吃或喝
- 特殊飲食
- 穿著的禮教習俗
- 社交集會

　　不爲特定目的建造的場地設施有責任審愼處理不同文化團體的規定。對不知道不同團體的需要和規定的工作人員來說，管理部門有責任進行內部訓練並給予情報資料，以提昇他們的知識。

　　分析顧客行爲時，瞭解主要宗教的信仰和意義會讓我們有更多的心領神會。文化差異常常和宗教不同一樣重要，文化差異和傳承下來的概念、信仰、價值和知識有關，而這些差異常常反映在他們的社會行爲上。因此，員工應該被教導成尊重其他人的價值和信仰。

## 非英語系國家的人

　　英國長久以來都是非英語系國家的觀光客和商務人士的目的地。英倫海峽海底隧道開通，以及現在航線包含國際航站，競爭激烈的地方性和區域性機場，合理的飛機票價，諸如此類的國際性連結，越來越多機會使得到英國的遊客人數大大提昇。

　　這些遊客中的許多人只會說一點點英語或者根本不會講，因此，員工應該接受處理這類顧客問題的特別訓練。也就是說，透過這些遊客的語言、視覺上的協助或公認的示意圖來進行交談。某些員工會因爲他們的語言能力被招募至組織中。

## 傷殘人員或智力不全人員的特殊要求

　　組織中可利用的機會必須讓每個人都能獲得，但是並非所有人都相同，有些人有特殊的生理條件。因此，組織應該有一些適當的機制和程序，以確保所有人都有相同的機會，不論他們身體的能力爲何。

　　爲特殊需求者提供需要可以是提供有圖案或詞語的標誌，提供套在手臂的泳圈給不會游泳的人，或提供左撇子專用的高爾夫球桿，抑或游泳池中的升降機（一種機械裝置，坐輪椅的人可以安全舒適地進

入泳池)。

組織應該瞭解，某些人有特殊的殘疾，譬如：

- 不便移動。某些人很獨立，可是受限於輪椅，而有些人則需要其他人的協助和注意。
- 視力，視覺的損傷。
- 聽力的損傷。
- 識字或識數的問題（閱讀和書寫）。

1995年的殘疾人歧視法案（Disabilities Discrimination Act）只適用於僱用20人以上的企業。這個法案適用於所有有生理、知覺或精神疾病的人。

基本上，這個法案規定歧視傷殘人員或智力不全人員的特殊要求之組織是違法的，所有有殘疾的人士應該像體格健全的人一樣被同等對待。

2000年時，可能所有供應者都必須改變他們的政策，以便提供容易取得的資訊以及適當的輔助工具。2005年的時候，可能供應者都必須移除會妨礙身體的障礙物，或者以其他方法提供服務。

要確定有身體障礙顧客的特殊需求很容易，他們可能腿上裝了義肢，或者拄著枴杖或坐輪椅來輔助他們行走或移動。

組織必須在通道或入口處給予資訊，譬如電梯、電扶梯、配合傷殘人員或智力不全人員之特殊需求的廁所、手扶梯等。有一些工作人員在說明或處理顧客問題時也許會感到扭捏害羞，但是，在處理傷殘人員或智力不全人員的特殊需求時，工作人員必須確定自己的態度不會讓有特殊需求的顧客感覺像是要恩賜他們一樣。

某些顧客有學習困難，他們的需求可能不是像其他坐輪椅的人一樣，用看的就能看出來，不過他們的需求仍然值得注意。

為了滿足這些人的特殊需求，組織必須以獨特的方式將資訊呈現

出來。**譬如**，實地親身示範就比口頭說明更好、更有效，並且以簡短的音節慢慢地、清楚地講解。被指派的工作人員需要經過周密完善的訓練，以處理不同的情況。

## 課程活動

**角色扮演：處理傷殘人員或智力不全人員的一些特殊問題**

　　下面的角色扮演會測驗你辨別特殊需要種類的能力，並請分析這些需要再加以回應。

　　其中一些需求不是口頭要求，你在回應時不能讓顧客感到被冒犯，不能一直注意他們，也不能流失他們在生意上的惠顧。

　　請和另一個人一同演出下列情節，若有必要可交換角色。

1. 你的工作是漢堡王的櫃檯人員。你發現下一位顧客有著嚴重的口吃，而且很難聽懂他的要求。

2. 你的工作是奧林匹亞體育館的接待櫃檯人員。一位負責照顧坐輪椅的年輕人的照護者問你游泳池的更衣室在哪兒，他們詢問你是否可以陪著一同進更衣室提供協助，因為這位照護者的背最近受傷了，不能拿重物。

3. 你是一名旅館行李員，管理部門預先通知你有一群假日遊客會來，這些遊客中有四位坐輪椅，需要協助。但是主電梯故障了，目前只剩下服務用的升降機可用。

4. 你正在等一群外國遊客的到來，但是你的主管要你放在大廳、餐廳和客房的指示標誌都還沒準備好。你會做什麼以確定他們需要的資訊不會被混淆或發生錯誤？

**請思考以下問題**

　　其中有些要求你可能無法應付，那麼，你如何照顧這些人？

照料有特定需求或特殊困難的顧客是所有服務業最重要的課題之一。休閒管理（Leisure Management）的編輯建議道：

「顧客照護真正的重點是要建立一種代表細節和顧客需求的卓越
和注意的服務，然後由受過顧客處理訓練的工作人員之照料來
提昇這種服務。」

## 為什麼要鎖定特定族群？

有人認為，某些事情中有20％通常是的其他事情80%的原因。譬如，20%的駕駛人造成80%的車禍；20%的地毯有80%的磨損和撕裂；假日的時候，你只穿了你帶在身邊的衣服的20%。

在企業中，80：20法則同樣適用，主要在兩個範圍：

1. 20%的產品產生所有銷售量的80%
2. 20%的顧客產生所有利潤的80%

80：20法則的涵義意味著，當組織在找尋新顧客時，他們不應該鎖定市場中的每個潛在顧客，而應該鎖定對企業成功有最大貢獻的那些人。

 課程活動

### 利用80：20法則

下列組織正試著確定他們的顧客中大部分屬於哪一個目標族群。請你指出這些目標族群為何。

你可以參考課文裡的列表，或者藉由在該場所的觀察和詢問，

建立這些族群的類型。他們常去下列場所：

• 當地的麥當勞
• 星期六早上去當地的體育館
• 星期四晚上去鎮上或市中心最受歡迎的夜總會
• 足球大聯盟的足球比賽
• 星期五晚上去當地的酒吧
• 星期六下午去鎮上的購物中心或零售店
• 星期天下午去保齡球場

　　從你的發現中，大多數的顧客或使用者屬於哪一個目標族群？或者他們分屬於幾個目標族群？你認為使用者的類型會隨著一天中的時間或一星期中的哪一天而改變嗎？

## 處理顧客事務

　　在所有服務業中，與顧客接觸聯絡是經常性且不可避免的。這是一種會決定組織與其他組織相較之下有多成功的聯絡性質。

### 溝通

　　在處理顧客問題時，員工首先必須確定顧客的需要，然後提供符合顧客期望，甚至超過顧客期望的服務。這種傳達的能力是這個服務和傳遞中不可或缺的部分。

　　基本上，溝通有兩種型態，即口頭及非口頭。第一種型態和字詞的運用有關，而不論是否用講的或寫的，也不管傳達訊息的媒介是何種類型。第二種型態依靠視覺溝通的運用，也就是用來傳達訊息的標

誌、影像、圖片或照片。有效的溝通代表著在適當的時機以最適合的
方式給予相關人士正確的訊息。

## 顧客聯絡

身爲一個顧客，你和員工之間會有各種不同型態的接觸。

如果你因爲教學、講授、諮詢、銷售或買賣，而和員工或職員有
過直接接觸，那麼，你與該組織就有某種程度的正式接觸。

如果在你的旅程中你看到或無意中聽到有人受僱於該組織，譬如
廣播員、房務部服務員或渡假村經理，那麼你們之間的接觸可能只是
臨時的。

有一些人你不會碰到，但是他們對於提供你服務或活動有很大的
貢獻，譬如廚師、清潔人員、游泳池邊植物園的管理者等。你和他們
的接觸是間接的。

與顧客之間的接觸可能有以下三種方式：

- 面對面接觸
- 電話聯絡
- 書面形式

## 面對面接觸

服務業中，譬如休閒遊憩業，員工或工作人員和顧客之間大部分
的接觸是親自聯絡或直接接觸。員工傳達給顧客以及它們處理顧客問
題時的態度、專業性和方式，會影響顧客是否享受自己在此的經驗，
然後再次光臨。

面對面接觸對員工和顧客來說都有很多好處：

- 溝通是雙向的。
- 需要和慾望可以立即傳達和評估，因為沒有時間可以拖延，不像以書面、電話或電子郵件。
- 員工可以當場檢查自己是否瞭解顧客的要求。
- 員工可以評估顧客的反應，而顧客可以評估員工處理問題時的方法。透過電話，顧客看不到工作人員對他們做的表情和手勢。

在處理顧客問題時，員工必須意識到自己隨著口語交談中所表現出來的肢體語言。這是一種屬於它自己的語言，會對一個人傳達出相當不同的訊息。肢體語言和以下幾項有關：

- 面部表情——你是微笑、不悅、專心還是發呆。
- 眼神交會——看著顧客，你是否吸引他們；你看他們的眼神是要跟他們接觸還是逃避。
- 身體位置——你是坐著、站著或撐著東西，都與顧客有關連。你和顧客之間的空間距離很重要，有的人喜歡有自己的個人空間——大約一個手臂長，只要太靠近，有些人就會覺得困窘或厭惡。
- 身體姿態——你站著、坐著或者移動的方式，都會影響你努力建立和顧客所接收到的印象。

優美的姿態（勻稱、整潔、穿著體面）意味著工作人員是受到管理的，不修邊幅或衣冠不整的姿態表示你可能會坐立不安或緊張煩躁。友善的姿態受到人們歡迎，如果員工沒有面對顧客，顧客會感覺到自己很討厭或不受人歡迎。同樣地，員工將雙手交疊在自己胸前，則會讓人覺得有敵意或不友善。

 **課程活動**

### 肢體語言

肢體語言就其本身而言，已經被視為一種研究領域。

盡量辨識或收集一些關於肢體語言的資訊，尤其是影像，因為「一張圖勝過千言萬語」。現在，將這些資訊分為正面或負面的行為舉止。

你的工作是設計一套休閒遊憩業的客服人員適用的準則或指導方針。

你在資訊方面的表達應該環繞著「透過適當有效的肢體語言達成顧客滿意」的主題。

## 電話聯絡

電話常常是顧客第一次與某組織接觸的工具，因此，組織在電話中給予顧客的印象就顯得很重要。大部分的旅館都規定電話在響了三聲或五聲之內一定要接聽的政策，所有顧客接收到的開頭歡迎辭應該謙恭有禮，譬如「早安／晚安，這裡是阿德沃克旅館暨高爾夫球俱樂部，很高興為您服務。」

當你和顧客面對面接觸時，通常很容易和他們建立一種良好的關係，但是透過其他媒介，就比較難達成，譬如電話。在這些情況下，你需要分析顧客需求的所有資訊就必須以口頭甚至書面紀錄的方式達成和說明。

有的時候你可能會接到患有口吃或帶有很重腔調的顧客打來的電話，他們說的話很難理解，譬如，蘇格蘭腔、伯明罕腔、利物浦腔或

是格拉斯哥腔可能很難被辨認出來。在某些時候,你必須要求顧客暫停,減緩講話速度,或是再重複一次;這是一種很難掌握的技巧。

　　同樣地,顧客也需要聽懂你講的話跟其中的意思,因此,你必須記住一點,講話清楚,就能夠表現出鮮明、友善、有效率的服務。

 課程活動

### 角色扮演:使用電話

　　你打電話到電影院的售票處,想要查出有關這個週末表演的資訊,也就是表演的時間為何。你也想知道信用卡預約的方法,你需要電影院的指示說明。

　　請和其他人一同演出下面的情節,若有必要,可互換角色:

1. 第一通電話由一位有效率又能提供情報的員工接聽,但是不幸地,她很忙。她是唯一一位能告訴你資訊的人,但是她也急著接聽其他七通還在線上的電話。打電話的人不覺得自己的問題已經被答覆了,他們仍然不知道價格,也不知道是否有任何優惠。

　　這名員工要如何回應所有顧客的要求,但是聽起來不能粗魯無禮、不耐煩,也不能魯莽?

2. 另外一通電話由一位還在受訓的員工接聽,他的指導員去處理另外一位顧客的問題,所以她有十分鐘必須獨力接聽電話。這個顧客連珠炮似地詰問,這名訓練中的人員看起來沒有辦法應付。

　　這名員工要如何處理該顧客的情況,但是聽起來不能讓人感覺無知、起不了作用,也不能讓人覺得他不能勝任該項工作?

## 書面形式

　　書面形式可有很多不同的形式，有些用來推動組織和顧客之間的雙向溝通（內部及外部）：

- 信函
- 電子郵件
- 報告和表格（包括顧客投訴表格）
- 備忘錄、催單和確認單

　　有一些書面形式用於資訊目的，像員工手冊、操作指南、標誌和公告。其他形式則用於廣告和行銷的目的，譬如海報、傳單和簡介。

　　不論書面的格式為何，有一些簡單的規則必須被遵守：

- 應該清楚地安排籌畫，有良好的架構，有條理地描述。
- 應該用精確的語言、文法和拼字，並且要做校對工作。在你的書面形式中，沒有比醒目的錯誤更不專業的東西了。
- 不斷地問自己，讀者是不是能夠瞭解內容？資訊，尤其是適用於外部顧客的資訊，應該清楚、簡潔，直搗重點，容易瞭解。
- 列出有疑問或需要更多資訊的人之明細。

 **課程活動**

### 製作書面工具

　　消防及緊急事件部門要求你在組織裡準備一個緊急事件訓練。

當緊急事件發生時，沒有人告訴你，但是員工必須被告知若發生緊急事件時應如何回應。

他們必須瞭解以下資訊：

* 火警警鈴聽起來是什麼樣子
* 將建築物裡的人群疏散到外面的程序
* 安靜有秩序離開該建築物的協定
* 檢查該建築物的責任
* 戶外集合的地點
* 重返該建築物的程序

你已經決定進行演習，所以必須通知員工演習的時間。

你的任務是寫一個備忘錄，說明消防部門要求要做的工作之概要。此備忘錄要讓所有員工傳閱，上至經理，下至清潔人員。你只要寫一個備忘錄，但是你所用的語言必須清楚簡潔，其內容必須包括所有必要的資訊，並且顧及所有閱讀者的年齡層和能力，不讓人覺得要他們領情。

## 觀察、傾聽、提問

瞭解顧客的需要和慾望，尤其是有特定需要或特殊困難的顧客，員工必須付出全部的心力。他們必須觀察顧客，傾聽顧客，並且詢問顧客，以便對該顧客的需求有清楚的瞭解。

藉由觀察顧客的癖好、行動、肢體語言和語氣，員工可以收集到關於這名顧客的心情、耐性，以及他是否在趕時間。譬如，如果顧客煩躁地站在接待櫃檯，不停地看時間，我們可以推測他正在趕時間，缺乏耐性，或者來不及了。因此，員工必須知道這些訊息，然後有效率、快速地處理顧客的問題。

員工藉由傾聽顧客的話，可以快速地瞭解顧客的需要。有些員工

甚至會記下顧客需要的重點，以便確定自己接收到的訊息是正確的。

 **課程活動**

### 角色扮演：觀察、傾聽、提問

請和小組成員一同做這個活動。交換角色以確保你們都練習到傾聽的技巧：

「你們有六個人，正在一家很忙碌的餐廳裡點餐，在點了兩瓶紅酒之後，你繼續向服務生點其他食物⋯」

在這個角色扮演的活動中，如果可能的話，正在點餐的顧客應該用真正的菜單。顧客看著菜單點了一份餐點，但是過一會兒又改變心意。在全部的菜都點好的時候，其中一位顧客又改變心意，改點其他的菜。已經點了三客牛排，但是每一客的需求都不一樣。

### 請思考以下問題

服務生點的菜正確嗎？他是否遵照前菜、主菜、配菜和烹飪的規則？最後點好的菜色是否向你確認過？

傾聽和提問的過程通常就像「回饋迴圈」一樣，瞭解顧客心理的重要性和正確指出他們的需要和慾望不能言過其實。為了確定已經做到這一點，請檢查以下兩項：

- 藉著詢問以及和顧客作確認以確定所接收到的顧客需要是正確的。

- 生產正確的產品。如果顧客要求的產品無法取得，就必須提供他們其他的替代品。譬如，有一位顧客想要預約星期一晚上八點的壁球場卻無法預約時，應該提供其他的替代時段。

不要觸怒他們，也不要只是對他們的需求說一句「不行」。

## 銷售技巧

　　休閒遊憩的產品和服務不是基本的項目，我們不是靠這些東西賴以生存，他們也未滿足我們重要的生理需求。銷售是一種技巧，是一種藝術形式，它依靠人的能力去說服顧客購買他們並不真正需要但是他們以為他們需要的東西。

　　休閒遊憩業中有無數個購買的例子和情況。譬如，顧客購買表演的票、高爾夫俱樂部中使用的高爾夫球座、階梯有氧課程中的踏板、飛往目的地的機票、晚上睡覺的床、餐廳中的餐點、酒吧裡的啤酒等。

　　休閒遊憩業中很多銷售的結果是讓顧客暫時擁有某個空間、某個區域或場所中的座位或一部份空間。顧客也會購買有形的商品，這些是他們能碰觸並感覺到的，譬如唱片、立體音響、服飾、玩具、個人電腦等等。

## 銷售的目標

　　在任何一個銷售過程中，銷售者、賣方或組織都會努力達到一些目標。簡而言之，他們想要：

- 創造或提高顧客對他們產品、服務或活動的認識。
- 藉由傳遞有品質的顧客服務來達成顧客滿意。

　　藉著達到這些立即的目標，組織就會期待更長遠的前途，並朝著

達成更遠大的目標而努力，譬如：

- 在服務品質、銷售量和售後服務方面，保證其在競爭對手間的優勢。
- 達成顧客滿意。
- 保證再次光顧。
- 在現有顧客及潛在顧客方面，都增加銷售量。
- 最終要增加收益。

　　這些最終目標的達成不會突然發生，組織必須對實現這些目標有耐心。

## 銷售的職責

　　為了在當下以及長期兩方面都達到這些目標，組織必須知道一些職責：

　　實務上，組織必須：

- 提供顧客關於產品、價格、包裝方面精準可靠的資訊，也就是說，顧客花錢後真正可以得到的東西是什麼，以及他們在購買中真正獲得的服務為何。
- 處理顧客的問題。
- 處理顧客的投訴。

　　在某些範例中，譬如，購買或規劃旅遊行程時，顧客必須被告知自己的義務有哪些。以海外飛行為例，顧客的義務是確定他們在應該報到的時間抵達機場；反之，則是離境時間。購買有形商品時，通常附有保證書和承擔責任的聲明，顧客應該閱讀，以瞭解組織責任的範圍為何。舉例來說，售出一台寬螢幕電視機之後，該公司對於小孩把

牛奶倒在電視機背部所產生的後果並不負責。

處理顧客的問題和投訴我們在本章稍後會再討論。

## 銷售技巧和方法

在指出人們「販賣東西」時所採用的方法和策略範圍之前，組織必須思考人們為什麼要購買的原因。當顧客做出「購買動作」的原因確定時，員工就可以決定他們要採用何種策略來當作銷售廣告的一部份。舉例來說，將四星級飯店中的客房推銷給商務客人比推銷給假日遊客容易得多，因為商務客人的公司會幫他支付這些開銷，他可以透過費用帳戶支付款項。另一方面，當顧客自己掏腰包進行購買行為時，那麼使用的方法就必須更個人化、更具說服力。

### 人們購買的原因

人們買東西是因為他們覺得自己有需要，這些需要包括因為頭髮凌亂難整理而需要剪髮，因為鞋子磨損而需要新鞋，或者因為舊的高爾夫球桿該淘汰而需要新的球桿等。

組織可以藉著找出顧客購買行為背後的動機而發現顧客需求，而動機可以是情感或理性的。

情感動機和顧客的感覺有關，包括：

- 流行──「風靡一時的東西」或「每個人都有，而我卻沒有」。
- 自尊──「如果賽門買得到曼聯隊比賽的門票，我也可以」或「葛拉漢常常帶我出去吃晚餐，你都沒有」。
- 慾望──「我真的很想要一台新的 PS 遊戲機」或「沒有新的球拍我就不能打球」。
- 恐懼──「如果我們不住這一家旅館，我們可能好幾個小時都

找不到別的旅館」或「如果我們現在不出發，就會叫不到計
程車」。

理性動機和顧客的邏輯和思想有關：

* 需要──「我真的需要放假…休息一下…還要一杯啤酒」。
* 娛樂──「我們出去吃晚餐吧，這是我們應得的」或「寵愛自
  己一下吧，出國玩兩個禮拜」。
* 舒適──「我需要一個有整套設備的房間」或「飛機上的商務
  艙讓我的腳有更多空間，也給我更多個人的照顧」。
* 划算──「在這裡，你可以只花 10 英鎊就有兩客餐點」或「史
  瓜菲莫菲的快樂時間到了，單獨進場的人要收雙倍的價錢
  喔」。
* 便利──「回家的路上來點咖哩菜吧」或「我們一直在這裡」。
* 服務和效率──「他們總是很有禮貌，對他們來說，沒有什麼
  是麻煩的事情」。

# AIDA 技巧

　　AIDA 技巧因為可以保證銷售量和交易，被普遍認為是最有效的
方法。AIDA 技巧簡單地說就是在銷售量上實施或使用以下幾項的指
導方針或策略：

* 注意力（Attention）
* 興趣（Interest）
* 慾望（Desire）
* 行動（Action）

## 注意力（Attention）

所有預期中的會面都應該尋求獲得顧客的注意力。為了獲得他們
的注意力，身為一個員工，你必須預備「銷售的訪談」。這個訪談是
銷售人員和顧客兩個人之間的會面，不必很正式、很複雜或浪費時
間。記住顧客的動機，因為這些動機會控制會談的性質、語氣和背
景。

## 興趣（Interest）

為了培養對產品或服務的興趣，必須在販賣者和顧客之間作一些
接洽，無論是正式（協議、約定或會議，以討論可能的銷售業務）或
非正式（臨時或偶然的會議，特別是隨性所至的會面）。

休閒遊憩業中，透過不同的媒介可以和顧客接洽，所採用的接洽
方法端賴提供的產品或服務之型態為何，多半都是由顧客和員工接
洽。譬如，預期中的假日遊客和旅行社接洽旅遊事宜。這個方法對小
販要做出回應是很簡單的，因為他們可以在他們熟悉的領域中自在地
運用常識，顧客早就有某種程度的興趣、注意和購買的意思。

## 慾望（Desire）

為了決定顧客是否真的有意思或慾望購買，小販首先必須確定顧
客的需要和慾望。

## 行動（Action）

當顧客的需要和慾望被確定時，就是採取行動的時候了。顧客同意購買，那麼「結束銷售」的決定就在於我們自己。

在理解AIDA和實施AIDA的技巧中，我們必須瞭解發生的特定問題、角色和責任。在銷售過程中，我們必須：

- 提高顧客的意識，建立密切關係
- 研究顧客需要
- 洽談業務
- 結束銷售
- 提供售後服務

以下是更進一步的討論。

### 提高顧客意識，建立密切關係

會面的目的在於提供足夠的精確資訊以便讓顧客根據情報做出決定。舉例來說，在購買家用休閒用具時，譬如電腦或音響系統，顧客可能只希望找出價格、功能強大與否、是否有議價空間，而且會一家一家比較。

顧客和員工之間的所有接觸都有他們自己的順序、目的和預期的結果。藉著確定顧客動機、顧客需要和慾望，對交易的面談充分準備可以幫助員工符合這些目標。記住，在進行大規模的購買行為時，顧客不會貿然做出決定，耐性會讓我們獲得到一筆生意。

### 研究顧客需要

顧客的需要和慾望不可避免地會跟組織所能提供的東西互相配合。市場研究可以幫助組織確定他們在預算、設備、資源和人員技術的範圍和限制中，實際上所能提供的產品、服務、活動之範圍。

這些活動接著被業務員修改以滿足顧客的需要和慾望。為了能夠修改銷售業務以適合顧客，需要問一些問題來確定特定的需要，這一類的問題可能很封閉，只需要是或否的答案，譬如，「女士，我能幫您拿外套嗎？」或者「請問您是滑雪的初學者嗎？」。

為了確定顧客的選擇、偏好或意見，可以問一些更深入的問題，譬如，「在這幾週的假期，您需要幾堂滑雪課程？」或者「您喜歡您的牛排嗎？」。

 **課程活動**

#### 研究顧客需要

「你的工作是負責車站旅館（鎮中心的豪華旅館）的服務櫃檯，有一位年輕人正在與你接洽。他告訴你，他在三個月內要結婚，希望在他們度蜜月之前和新娘一起待在旅館裡。

他打聽了一下，才因為朋友的介紹才前來預約。他不知道價格或旅館內的設備，但是他暗示價錢不是重點。」

#### 請思考以下問題

你如何具體地確定他要的是什麼，並確定他離開的時候已經做好預約動作？

## 洽談業務

就價格和業務所包含的內容而言，有一些業務是沒有被刻在石板上也不被公開協商的。譬如，有人在一個安靜的星期日晚上走進一家市中心的旅館，他在房價上獲得減價的機會會比星期一早上要大。他談判的理由可能是天色已晚，不會有人要住房了。

並非所有的購買行為都很容易，當顧客要求或必需的產品無法取得時就會引起這樣的問題。你必須詢問他們是否願意等到送貨的時間，或者鼓勵他們考慮其他同一個價格範圍內的商品。

## 結束銷售

在結束銷售的過程中，你必須觀察、傾聽並詢問顧客一些問題。

他們的肢體語言，不論是積極的、公然的、渴望的或熱情的，都會透露出一些關於他們打算購買哪些產品的線索。看著他們的臉，他們在微笑、沉思，還是皺眉？這些面部表情代表了什麼意思？傾聽顧客的評語以及他們和同伴或朋友之間的對話，某些人甚至會讓你等一會兒，因為他們要打個電話。你可能會得到什麼結論？詢問他們一些問題，並且以自信、信賴和保證回應他們，告訴他們如果他們對產品不滿意，可以退貨或退款，試著減輕他們的擔憂。不要讓顧客看起來好像要挖他們的錢然後逃跑。

顧客是一種很奇怪的動物，就算你覺得自己已經明白表示也確定可以滿足他們所有的需要和慾望，他們還是會決定晚一點再購買，尤其是該次購買牽涉到大筆金額支出時，譬如買車或買電腦。這是他們的特權。在這個階段，你必須微笑以對，有耐性，最重要的是尊重他們的決定。

### 提供售後服務

說明購買行為給予顧客什麼權力，譬如，高爾夫俱樂部的金卡會員在任何時候都能在球場裡揮桿，反之，銀卡會員和銅卡會員對於場地的使用則有限制。在同意購買之前，必須向顧客說明他們可以運用的不同付款方案或方法，以及他們如何付款。

你必須確定顧客瞭解，組織的任務並不會因為同意交易或收到款項後就終止，而是組織的影響是由衷且支持顧客。不論是技術，或者更簡單地，對其他產品和服務的建議和指導，都可以從組織獲得。

## 處理顧客投訴

缺少顧客服務的組織會流失顧客。統計資料顯示，大多數的組織只收到4%感到不滿意的顧客來函。如果統計資料是真的，言下之意就是組織並未聽到其他96%感到不滿意的顧客聲音。以實際的數字來說，每25個感到不滿意的顧客中只有一個人投訴。

這群沉默的大眾裡有兩個主要問題。第一，大部分的人（24個人中有90%，大約22個人）根本不會再去同一家店消費，所以組織絕對不會發現自己的問題是什麼。第二，也是比較重要的一點，這22個人中的每一個人平均會告訴10個身邊的朋友。最終的影響是，組織不但會喪失生意，人們可能也都知道了。在最糟糕的局面，如果這22個前顧客相當有說服力，他們會嚇跑總計220（10×22）個可能會來的顧客。就算組織可以承擔流失22個顧客，但是他們受得了再流失220個顧客嗎？

並不是有優秀的顧客服務之組織就絕對不會犯錯——他們還是會。重要的是他們處理顧客投訴的能力，他們回頭並多走一些路去修正他

們真的犯下的錯誤。他們這樣的做法有很大的企業意義。

## 處理棘手顧客的問題

　　這些棘手的顧客和感到不滿意的顧客不同，他們不需對服務或產品感到不愉快，但是他們同樣需要你的顧客服務技巧、耐心和容忍。他們也被視為難相處的顧客。

　　難相處的顧客從許多形式而來：

- 無禮的顧客
- 討厭的顧客
- 生氣的顧客
- 激動但沉默的人
- 「對他來說沒有一件事情順眼」的顧客
- 不斷挑剔的人
- 講個不停的人
- 怪人
- 優柔寡斷的顧客
- 醉漢
- 好爭論的顧客

　　工作人員被鼓勵去注意呈現在他們面前的態度和行為，而非注意個人。他們被鼓勵將這個情勢視為具有挑戰性，而不要將顧客看成是討厭的、令人不耐煩或是棘手的事。

　　以下有一些處理難相處的顧客之指導方針。工作人員應該：

- 保持冷靜
- 不要對局面、談話或指控的任何方面發表個人意見

- 不要理會無禮的舉動
- 不嘲笑顧客或貶損顧客
- 對顧客說明他們能做和不能做的事情和原因
- 瞭解組織能做的
- 不可表現出自己很惱怒或感到厭煩
- 要有禮貌,但是很堅定
- 知道公司的產品和政策
- 不要做無法實現的承諾
- 不爭論
- 適當的時候應道歉

 課程活動

### 角色扮演:處理棘手顧客的問題

　　利用上述內容所給的建議,處理下列棘手顧客的問題。請演出描述的情節,如果有必要,請互換角色。

1. 你是麥米蘭(McMillans)的吧台人員,才剛剛送了一杯大杯飲料給客人,有一位先生已經等很久了,他以挑釁的語氣叫你,並說道「你在這裡工作嗎?還是我得自己來?」

2. 你正在餐廳裡服務某一張餐桌,但是特餐告示板上的某一道菜已經賣完了。告示板沒有將這道菜擦掉,你正在服務的一位年輕生意人點了這道菜。當你告訴他這道菜已經賣完時,他以一種帶點挖苦意味的語氣輕蔑地說,「這個地方真誠實啊?你們說有賣這道菜,然後又說已經沒有了。你到底知不知道你們菜單上什麼有賣、什麼沒有賣?」

3. 某個星期六早上,你正在市立游泳池的體育活動中心工作,有一位

年長的顧客正與你接洽。他排在長長的隊伍裡，才剛剛排到最前面，而隊伍中大部分的人都對小孩沒有耐心。這位年長的人正在詢問一些有關星期一開課的「全身健身」課程，兩三分鐘後，你發現這個人很顯然是一個喋喋不休的人，很愛講話，隊伍無法快速移動。

4. 你在克萊兒山飯店的接待櫃檯接到一通電話，是204號房的客人要詢問晚上的餘興節目。這位客人是外國人，英語講得不好，因為他的腔調很重，所以聽不懂他在說什麼。這位客人因為你無法提供他想要的資訊而變得越來越失望。

5. 你在夜間運動夜總會工作，有一位看起來有點酒醉的客人走向你，開始向你獻殷勤，並要求你親他一下。

**請思考以下問題**

　　你可以用不同的方法處理顧客的問題，你選擇的方法是最適當的嗎？

　　如果你再演一次上面的情節，你還是會用同樣的方法處理嗎？

## 感到不滿的顧客

　　感到不滿的顧客是機會的「金礦」，組織應該主動處理他們的不滿，因為有抱怨的顧客會產生變成「前顧客」的嚴重危機，也會趕走原本會變成顧客的人。

　　身為員工，我們會從各種方式接到怨言：書面形式、透過電話，或是親自前來抱怨。不論表達的模式為何，我們必須能夠處理這些投訴。為了處理顧客投訴，僱主必須讓員工對整個規定的程序和禮儀很熟悉。如果不熟悉，至少應該知道要把顧客投訴轉呈給誰處理，而不可讓顧客聽起來好像我們在推託或是不想幫忙。處理顧客問題中最大

的挑戰就是試著改變顧客的不滿。

　　顧客可能會因為任何理由而感到不滿，譬如：

- 工作人員沒有適當地處理某事或者忘記去做某事。
- 沒有傳達或傾聽資訊、訊息和要求。
- 讓顧客等太久。
- 設備或供應品破損、毀壞或遺失。
- 員工誤解或誤釋了顧客的要求。
- 顧客期待著某些東西，但是組織卻無法提供。
- 顧客覺得不划算。

　　休閒遊憩業中有一些組織對於處理感到不滿的顧客有一些特殊的指導原則，如果我們接到投訴，有一些規定的普遍準則和步驟可採用，裡頭說明了顧客問題應如何處理。以下是處理的步驟：

## 1.保持冷靜

　　如果你變得很慌張、挑釁、生氣，甚至以口頭辱罵或出現不良的肢體動作，是無法幫助顧客或解決問題的。

　　會提出投訴的顧客通常會變得很生氣。我們一定要記住一點，問題在於整個情況而不是我們自己。就算我們必須對整個情況負責，也不要驚慌失措，只要遵循組織的政策。

## 2.傾聽

　　我們的工作是努力讓事情正確，而不是推卸責任、歸咎其他同事或部門。我們必須仔細地注意顧客，傾聽他們說的每一件事，不要打斷他們，或早早就下了錯誤的結論。

　　僱主可能要我們提供關於顧客投訴的相關文件，把所有的細節紀錄下來，並要求顧客核對我們是否已經確實紀錄整個投訴內容，這是

很重要的。若有可能，我們應該提出其他顧客的見解，如果他們不願
讓步，不要粗暴地對付他們，只要試著圓滑地帶他們到一個安靜的角
落。

## 3.道歉

　　向顧客道歉通常可以將對抗情勢中的壓力消除。道歉會讓顧客向
後退一步，也會讓做決定比較容易。我們可能會說「對於造成您的不
愉快，我感到很抱歉，請告訴我事情的細節……」或是「我真的瞭解
您的看法，請接受我們的道歉」。對顧客表示同情，就可以使整個情
況冷卻下來，但是，千萬不要好像要施捨他們或貶低他們。同樣地，
小心不要承認應對整個事態負責—這可能會成為對組織提出法律訴訟
的理由。

## 4.找出解決之道

　　我們必須盡快做出判斷，決定誰有能力處理整個事態。這是否是
我們的工作？我們可能必須將這件事轉呈給其他組織裡更資深的人，
而此人必須有能力採取適當的行動以補救或改變整個情況，並安撫顧
客。

　　我們需要請其他同事或主管來處理的範圍端視顧客投訴的性質和
嚴重性以及牽涉到的情況為何。舉例來說，壁球場的重複預約可以請
接待人員解決，而偷竊、傷害、攻擊的申辯則必須請主管出面，可能
也得請外面的組織處理，譬如警察機關。

　　當已經確定誰應該處理顧客投訴問題時，我們必須接受該人員的
做法。如果我們的能力不足以處理這個問題，就將我們請來解決問題
者的資料交代清楚，有必要的話，告訴顧客他們的名字和職位—不要
只是把顧客單獨留在那裡，自己就離開去找別人處理。

　　不要承諾顧客我們做不到的事。譬如，健身房因為基本的維修工

作而暫時關閉，但是有些顧客沒有被通知到，仍然前來使用裡面的設備，那麼我們應該提供他們其他免費的使用時間，讓他們在方便的時候來使用。但是給他們一個月的免費會員作爲造成他們不便的道歉方式，可能就太過火了。

不可違反或脫離標準的慣例和程序。

## 5.追蹤

在提供或確定解決之道時，同意顧客的看法是很重要的。顧客必需確定我們已經收到他們的投訴，而且會主動處理，而不是在他們離開之後就「擱置問題」，而且，最重要的是，事情到了最後，他們一定要感到滿意。詢問顧客是否感到滿意，我們是否已經致函給顧客？如果還沒，那麼這整個事態會一直持續下去，直到他們覺得問題已經解決，讓他們感到滿意時。

可能的話，應該採取步驟確定同樣的問題不會再發生。如果組織有紀錄冊或顧客投訴表格，那麼，投訴內容和回應必須確實地紀錄下來。

 課程活動

### 角色扮演：處理顧客投訴

利用規劃好的建議和步驟處理下列顧客投訴。為了解兩者的立場，可以交換角色。

1. 你正在餐廳裡服務某張餐桌，有一個惱怒的用餐者把你叫過去。他挑釁地說了些話，他已經等了20分鐘，但是牛排卻還沒送來，他有一個緊急的約會，現在已經沒有時間用餐了。他說他不要進餐，也不要付其他餐點的錢，因為他被這麼慢的速度嚇到，很顯然地，

這家餐廳裡並沒有服務可言。但是，他已經喝了半瓶紅酒。

2. 你在林頓游泳池的接待櫃檯工作，有一位只穿著泳衣的泳客衝到接待處，眼淚快要掉下來，表示她的寄物櫃被打壞，裡面的所有財物除了她的鞋之外全都被偷了。

3. 你在西格爾藝廊工作，一位年長的男士抓著年約10歲的小男孩的衣領走向你。他說他發現這個小雜種在展覽品上寫自己的名字。

4. 你在哈利夜總會工作，有一位客人非常激動地走向你。她說有一個保鑣打了她男朋友，他們不准他再待在裡面，而且她覺得她男朋友的鼻子斷了，她要去叫警察。

5. 你在電影院工作，有一位看電影的人走向你。他覺得很討厭，因為他發現事先預約的電影票現在竟然拿不到，而電影院已經客滿了。他說他們不想看其他的電影，而且他們搭公車來電影院，每個人要花4英鎊。

6. 現在是星期六下午，你在當地學校體育場的接待櫃檯工作。你沒有注意到人工草皮已經被重複預約，四個隊伍的隊長來到櫃檯前面，質問你預約情形。

7. 兩個年輕人正在往都柏林的路上，他們要去度週末，並且要住在機場旁邊的阿波羅旅館。他們早上來到接待櫃檯前，對於未接到他們要求的起床服務而大發雷霆，因為因此害他們錯過班機。

　　你還能想到很多其他的情節，或者你曾經身處其中。同樣也試著表演這些情節，但是這些情節必須是真的，而且可能發生在休閒遊憩業中。

### 請思考以下問題

　　你認為顧客有理由抱怨嗎？

　　你是否曾經解決過顧客投訴問題，或者你是否曾經把投訴問題轉呈給其他更資深的人？

　　你覺得你已經處理投訴問題了嗎？下一次你會用不同的方式處

理嗎？

## 評估顧客服務的品質和有效性

　　雖然組織自稱具備有效能、有效率的顧客服務，但他們如何維持這項主張，並檢查他們的制度是不是真的有效？他們怎麼證明他們的顧客服務政策有效，顧客感到滿意？組織握有有力的證據證明他們的主張嗎？蘭克集團公共有限公司（The Rank Group plc）在它1998年的評論中強調該組織致力於發展員工與顧客之間的關係。

> 「我們相信，改善顧客滿意只能透過訓練培養我們自己的人員來達成。在最近兩年，我們有很多生意在員工培養和員工訓練上已經看到很大的改善，我們正在監看這部分是如何轉化為顧客滿意程度的改善。這些程序在我們某些分支機構中已經有良好的進展。」

　　綠洲森林渡假村（Oasis Forest Holiday Villages）採用了一些可以量測顧客滿意度的程序，其中一個方法叫做顧客意見調查。透過這個意見調查，綠洲森林渡假村可以量測顧客的需要、慾望和期望是否被滿足。1998年年底，綠洲達成了96%的顧客滿意度，在大部分的問卷中，顧客表示自己的期望已經滿足甚至超過。

　　今日競爭激烈的市場中，品質改善已經成為一項關鍵的國際事業策略。有很多組織對建立品質系統有很大的興趣，所以設有保障產品或服務從頭至尾都符合規定標準的方法。

　　現在有越來越多的組織必須依據國家標準、歐洲標準和國際標準來達成自己的績效水準。舉例來說，越來越多的組織利用ISO9000來評估公司的品質系統標準。為了達到這個標準，組織必須記錄整個系

統如何運作，並且證明組織隨時都根據這些規定的系統在營運。

　　大部分的組織，尤其是必須在財務上對董事會、受託管理人和股東負責的營利性組織，都有適當的程序讓他們不斷地評估並監督自己提供的顧客服務品質。很多組織爲了獲得公認的產業獎項而努力，譬如投入人群獎（the Investor in People Award）以及服務保證獎（the Hospitality Assured Award）。中央公園就是最早得到這個獎項的組織之一。

## 標準檢查

　　某些休閒遊憩業的組織對自己設定要達成的顧客服務品質標準，這個程序和標準檢查有關，直到最近才運用在這個產業中。在此程序中，組織實際的表現會被評估或者和他們自己以及競爭對手的品質標準做比較。

　　標準檢查是由全錄公司（Xerox）所定義，即，

「對照那些公認爲是業界領導者的最強勁的競爭對手，持續不斷
量測產品、服務和實務的過程。」

### 好處

　　標準檢查讓組織可以：

* 確定自己的優勢和劣勢
* 協助確定「最佳業務」
* 從顧客的觀點確定普通的服務和優秀的服務之間有何差異
* 從這些差異中找出「最佳業務」的例子，並為自己設定達成
  的實際目標以及能保持一定水準的目標

- 找出「最佳組織」如何達成上述目標
- 學習其他組織為了達成那些目標甚至超越目標的教訓
- 尋求可以引領至優秀表現的產業「最佳業務」
- 對照設定的標竿，透過每一年的改善驗證達成成果。

## 規範和品質標準

　　某些組織直接與外部的規範和標準做比較，最值得注意的外部標準化以及對照的例子已經由英國旅遊協會制定出來，它有舊的國家遺跡司（Department of National Heritage）以及以設定標竿活動為基礎的星級系統，稱為「與最優秀者競爭」。

　　星級系統告訴顧客他們可能會受到何種服務型態，以及他們付出的金錢是否划算。新計劃更加強調旅館的品質，尤其是整潔和顧客照護的範圍。任何一家被評定有星級的旅館會由不具名的評估人員在該旅館中過一夜。下面摘錄的內容所強調的新規範和住宿等級取自英國旅遊協會的網站——www.englishtourism.org.uk/quality/ england.htm/。

 **個案研究**—英國旅遊協會旅館—星級

　　星級系統象徵服務水準、設施等級與照護品質是顧客可預期的。

*一星級的旅館，你會發現：*

　　實際的住宿只有有限範圍的設施和服務等級，75%的客房有一整套的設備或個人設備，在各方面的整潔都有很高的標準。親切有禮的工作人員隨時給予住房期間所需的協助和資訊。餐廳／用餐區在早餐

和晚餐時間會開放，酒吧或酒廊會供應酒精飲料。

## 二星級旅館，你會發現（除了一星級旅館提供的之外）

更舒適的客房、更好的設備，並且提供良好的住宿品質──全部都有一整套的設備或個人設備與彩色電視機。明確的服務範圍，包括食物和飲料，以及具個人風格的服務。有早餐和晚餐用的餐廳，通常都有電梯。

## 三星級旅館，你會發現（除了一星級和二星級旅館提供的之外）

可能是比較大的營業場所，但是這些場所都提供較佳品質和各種設施及服務，以及更寬敞的公共區域和客房。有大陸式早餐的客房服務，酒吧或交誼廳裡的飲料、輕食、點心的選擇更多。

當班的接待人員有更正式的服務型態，工作人員對於顧客的需要和需求有更良好的回應。有洗衣服務。

## 四星級旅館，你會發現（除了一星級、二星級和三星級旅館提供的之外）

住宿方面的舒適度和品質很高級；所有客房都有整套的衛浴設備，尺寸合適的高架蓮蓬頭與廁所。

旅館有寬敞與設備極佳的公共區域，強調所提供的食物和飲料。所有餐點都有客房服務，另外有全天候的飲料、茶點和點心供應。

工作人員有良好的技能和社交技巧，預先為顧客的需要和需求作準備，對於顧客的需要也有適當的回應。有乾洗服務。

五星級旅館，你會發現（除了一星級、二星級、三星級和四星級旅館提供的之外）

　　寬敞豪華的營業場所，提供顧客住宿、設備、服務、美食上最高級的國際級品質。在旅館的各方面都有突出的設計，附有絕佳的設施。

　　專業體貼的工作人員提供顧客完美的賓客服務，顧客會感覺到充分妥善的照顧。旅館符合休閒遊憩業中最高級的國際標準，有豪華傑出的舒適設備以及精緻的格調。

 **課程活動**

### 品質規範和標準

　　請參閱星級的個案研究。

　　在你居住的地區找出一些不同星級的旅館。可能的話，取得印有這些營業場所提供給顧客的設施和服務的資訊或廣告宣傳品。

　　詢問這些設施，假裝你是一位潛在顧客，確定他們是否能符合你的需要。在你和旅館聯絡之前，先確定你要從他們那邊得到什麼，不論是你的父母要在旅館過夜以慶祝他們的結婚紀念日，或是個人的健身房會員資格。你可以用電話詢問代替親自登門；這也是一個好辦法。

　　組織也有一些顧客反應的表格，向他們索取一些表格的副本，你就可以確定，經過他們對顧客意見的分析，對他們來說哪些方面的顧客服務是重要的。請指出組織從顧客在旅館停留期間的意見中必須發現哪些資訊，才能評估他們所提供的顧客服務。

　　請從你在這個活動中收集到的資訊說明你是否認為旅館應得到星級。

## 內部規範和品質標準

　　組織設定自己的標準，也有他們自己合適的程序讓他們持續評估監督所提供的顧客服務品質。

　　這些監督的程序和不同的品質標準有關，其中有一些和組織本身有關，包括：

- 提供服務的人員配備水準、組合及品質
- 服務內容
- 以工作投入和實現工作角色及條件方面來說，工作人員的可靠度。

　　其他的品質標準則和組織及其為顧客需要和慾望預先作準備的顧客服務能力有關。包括：

- 場地的清潔和衛生
- 顧客體驗的樂趣
- 划算與否
- 員工及顧客的健康安全，以及他們本身及其財物的安全
- 宣傳或廣告的產品、服務、活動之可得性
- 個人需要的供應，尤其是特殊需要，譬如無障礙空間。

**國家鐵路博物館**

**意見、建議、詢問事項**

　　我們歡迎所有能幫助我們改善服務的意見和建議，或者您希望我們回答的事項。請利用這張表格，我們會儘快回覆。若您不需回覆，或希望不具名建議，請不要填寫您的姓名和地址。

姓名 _____

_____

_____

地址 _____

_____

_____

_____

電話號碼 _____

_____

參觀日期 _____

_____

_____

圖5.3　顧客意見表

# 回應

　　從工作人員和員工得到的回應通常和爲了自我分析而從外部客戶得到的回應一樣重要、有價值。

　　爲了分析這些因素，不只要從未經處理的資料表格中收集統計數據，還要收集顧客的回應，這些都很重要。國家鐵路博物館有一套策略，讓他們可以分析自己的供應。他們的顧客意見表（請參閱圖5.3）讓他們能夠收集到未經處理的資料和個人主觀的資料。

　　就分析組織的財務形勢、年度目標以及和別的競爭組織做比較而言，未經處理的資料和統計分析結果對組織來說相當實用。舉例來說，組織可以：

- 確定某時間區間內的顧客人數
- 確定特定使用者族群的分析
- 分析門票銷售、收入和其他扣除總支出的收益
- 作爲部分設定標竿活動，對照競爭組織做一比較。

　　然而，從顧客得到的回應可以證明是有價值的，因爲它代表了有主觀思想和感覺的組織，而這些和組織運作的方法、組織的員工，以及傳達的服務有關。即使這些意見沒有以文句的格式陳述，只是以按比例排列的答案或問卷做出推論，這些意見還是很有用，因爲研究結果和經營實務仍然可以被分析。

　　休閒遊憩業的組織利用很多技巧找出顧客對於自己所接收到的顧客服務標準是否感到愉快，包括非正式的回應、民意調查、意見箱、焦點團體（爲了聽取對某一問題、產品、或政策之意見，而招集到一起的一群人）、神秘的購物者（Mystery Shoppers）、觀察等等。以下我們會更深入討論。

非正式的回應和資訊可以透過面對面交談和電話訪談，或者書面意見或接收到的訊息，甚至是聽到或第三者轉達的評語，從顧客、員工、主管和非使用者身上獲得。

統計調查可以對顧客、員工、主管和非使用者或潛在使用者實施。組織必須考慮到，如果統計調查是以投郵或顧客在營業場所內填寫的書面問卷，就會有大量已經毀損的回覆表格，不能涵蓋在統計結果之內。

先發制人的投訴以及確定劣勢範圍的極佳方式是寄出問卷。只要問題是以顧客友善的語言書寫，亦即無行話或術語且簡單易懂，涵蓋他們可辨別的利益範圍，組織就可以詢問顧客任何方面的意見。舉例來說，顧客對服務、員工親切與否、效率以及服務次數如何排名？有沒有他們覺得還需改進的地方？

## 問卷

對所有組織來說，問卷也是一個極佳的資訊來源（請參閱圖5.4的範例）。他們讓顧客覺得自己是處在一種雙向的關係之中，他們的意見有重要的意義。有一些組織，譬如福特驛站（圖5.4），只要顧客填寫完問卷就提供顧客獎勵回饋項目，譬如參加免費的抽獎活動。

使用意見箱的組織會將意見箱設在營業場所中間的位置，通常在意見箱旁附有顧客意見卡或表格。組織會不斷尋找他們能改進的方式，不論是設施或場地，還是他們的時間規劃或者所提供的服務。通常他們會鼓勵顧客建議及回應。

## 神秘的購物者

焦點團體常常被組織帶去參加非正式會議或專題研討會，分享他

福特驛站

（Forte Posthouse）

福特驛站
（Forte Posthouse）

顧客問卷

衷心歡迎您來到福特驛站，無論您是第一次造訪，抑或已來過許多次。我們全體隨時都以友善、迅速、提供幫助為目標。我們有不拘小節、悠閒、專業的風格，但是，如果我們犯了任何錯誤，請直接告訴我們，我們會立即改正。

請挪出一些時間問問自己，您是否感受到我們已經傳達了以上的承諾，然後請填寫這張問卷。您給予我們的資訊會被仔細分析，我們才能夠採取必要的行動以確定我們為自己定出了必須維持的高標準。

獲得免費的獎項。您的大名會輸入每月抽獎名單，贏得驛站兩人同行的一夜住宿。抽獎的期限和條件請洽接待處。

感謝您選擇福特驛站，希望再次見到您。

圖5.4　福特驛站顧客問卷

們的想法、感覺、觀點或意見。這些人會由資深的主管指揮，而該討論會的結果通常會被紀錄並分析。

神秘的購物者通常是由組織聘用，作為秘密的顧客去參觀某個場地，並回報管理部門他們的發現。一些較大型的連鎖酒吧，像葉慈醇酒吧，就利用這種策略。在酒吧裡「進行視察」的工作人員在假扮

## 俱樂部世界旅遊（Club World Travel）
### 勒岡威廉街26號　　　　　　　★★★★★

這是一家引人注目且極具吸引力的商店，店內裝潢雅緻。

簡介手冊陳列架有豐富的資訊，三位業務顧問為您服務。我就是立刻由一位有禮貌的小姐服務，她傾聽我的問題，並且很樂意提供我一些意見。

她從她自己在馬約卡島（Majorca）的經驗給我意見，我們也聊到各家渡假村。她給我關於湯姆森夏日陽光（Thom-son Summer Sun）、獵鷹熱門之選（Falcon Hot Choices）、阿斯普羅（Aspro）的航班以及費用的書面資料，還給我關於優惠和最佳出發時間的細節。

在她建議的選擇中，有以聖塔彭沙（Santa Ponsa）的花園河堤（Jardin de Playa）為主打的套裝行程，她說這個地方很靠近一個漂亮的海灘。她也提到了馬格勒夫（Magaluf）的馬格莫公寓（Magamar apartments）和卡拉度（Cala DOr）的費里拉布蘭卡出租公寓（Ferrera Blanca apartments）。她把這些選擇都印出來給我，也印了優惠項目。

她吸引了我對房間是否有空調的注意力，並建議我儘早預約。她給我她的名片，要我再打電話給她。這無疑是最棒的銷售技巧，而她幫忙的態度也讓人印象深刻。

★ 代辦處外觀
★ 員工態度
★ 簡介上架
★ 產品知識
★ 銷售技巧

圖5.5　俱樂部世界旅遊專欄

「顧客」造訪酒吧時不會露出馬腳。英國旅遊局僱用領有執照的評估員不具名地參觀英國的旅館,查證這些旅館是否已經被授與適當的星級。

旅遊週報(The Travel Weekly),一本旅遊業的同業雜誌,就有神秘的購物者專欄(圖5.5)。神秘的購物者每週到不同的機構參訪,在場地外觀、產品知識、員工態度、簡介上架和銷售技巧部分授與星級。每週獲得最高分數的機構可以獲得一張獎狀。

## 觀察

觀察有時候是以非正式的形式進行,譬如觀察辦公室的櫥窗或接待區域,或者也可以較正式的方式進行,譬如評價、測驗、會談、提交或實際情況。舉例來說,即將成為運動教練的人通常會在上實際的課程時被觀察,評定他們溝通、告知、領導、表現、組織的能力。

 課程活動

### 獲得回應

以本書中概述的每一種回應方法,指出休閒遊憩業中組織用來收集回應資料的方法。

可能的話,取得回應程序、政策、意見表或回覆表的副本。如果無法取得,請找時間和任職於該組織的人談談關於他們用來評估顧客回應的方法。

找出他們努力獲得的資訊為何,確定他們是否已經選擇了收集顧客回應的最佳方法,或者是否有其他方法是他們可以嘗試的?這些方法有效嗎?

當組織收集到資料時，他們如何利用這些資訊？

　　經由對證據的校對和分析，組織就可以確定他們顧客服務中的缺
點爲何。經過適當的分析，回應可以幫助組織修改自己的業務、產品
和服務，以符合顧客不斷改變的需要。

 **評鑑證明**

　　本單元爲顧客服務，你必須提出一些評鑑證明。
　　教學單元載明你必須提出下列兩項：
1. 在各種顧客服務和銷售狀況中至少提出四種不同的顧客型態
2. 研究兩個休閒遊憩組織中提供顧客服務的有效性
　　爲了收集這項評鑑證明，你必須參與顧客服務的提供和評估。

## 1. 顧客服務及銷售

　　你必須提出至少四種顧客服務狀況中有關係的證據。這些狀況可
能是在你的工作場所或你工作的人員配置中自然而然產生的，但是也
可能是你的老師捏造的，亦即，老師捏造一個狀況，以評估你在這些
狀況中處理顧客問題的能力。可能的話，通常在捏造的狀況中，這些
互動應該被錄影下來，然後作爲分析及回應之用。
　　請回頭參閱本章「顧客服務的情況」之章節，讓自己記起那些可
能發生的各種情況型態和問題，或提醒在處理顧客問題時應該思考的
事情。藉由回答這些問題以及對不同的提醒做出回應，你應該能夠徹
底地處理顧客的問題。
　　對每一個情況而言，你必須做出該互動情況的記錄或證明。你可

| 顧客服務情況： |
| --- |
| 指出顧客型態，並描述顧客服務的情況 |
| |
| 描述該顧客的需要和優先考慮的事 |
| |
| 描述不同的溝通方法，以及在整個情況中這些方法在什麼階段時使用 |
| |
| 描述你所採用的方法之目標 |
| |
| 記下所有和該情況有關的其他附加資訊 |
| |

| 評估 |
| --- |
| 顧客的要求被滿足且符合他們的需要嗎？有多成功？ |
| |
| 你認為你處理這個情況有多恰當？你對於自己的表現有何評價？ |
| |
| 如果有區別的話，若同樣的情況再次發生，你會做出不同的處理方法嗎？ |
| |

| 證據／觀察報告 | |
| --- | --- |
| 主管或指導老師對於你的表現之評價 | |
| | |
| 主管／指導老師簽名 | 日期 |

**圖5.6　顧客服務評估及評估報告**

以從自己的工作場所收集證據,已證實該情況眞的發生過,或是在你
的學校裡彙集錄影證據。

　　學校裡的指導老師可以給你一個標準形式,作爲顧客服務紀錄之
用,或者,你可能會被要求自己設計一張紀錄表,但是該表必須包括
如圖5.6所示的資訊。

## 2. 休閒遊憩業中顧客服務提供之有效性

　　顧客服務「看門狗」集團僱用你對兩個對照的休閒遊憩業組織進
行「顧客服務提供之有效性」的研究,你可以自行選擇兩個組織。

　　爲了分析組織的顧客服務提供之有效性,你必須考慮他們所使用
的關鍵品質標準。標準的品質規範包括下列各項:

- 價格／划算與否
- 一致性／正確性
- 可靠性
- 人員配置水準／品質
- 享有的經驗
- 健康和安全
- 清潔／衛生
- 可得性
- 個人需要的供應

　　你必須確定在你的組織中使用的品質標準,並指出組織透過本身
的服務和銷售策略而和顧客有關的服務標準。根據組織的型態以及他
們專門從事的供應,你會發現品質標準在不同組織中有所差異,譬
如,戶外活動中心使用的品質標準和酒吧或博物館所使用的品質標準
會有很大的差異。大部分的組織有一份概述對顧客的保證和承諾的顧

客規章，你應該試著爲你的研究取得一份副本。

分析顧客服務供應最有效的方法之一，就是他們的顧客。進行本研究時，你可能想要扮演一個匿名的「神秘的購物者」，以評估組織承諾顧客的事就是他們實際上所傳達的。組織爲他們的顧客製作出廣告或推銷的宣傳品，這對於分析你對他們供應的評估也非常有用。

換個方式，或者像評估習題中你和顧客的關係一樣，你可以考慮正式與在該場所的員工訪談，他們對顧客所負的責任程度有所不同。在這些訪談中，你應該探究組織規定的以及員工執行的工作程序和步驟，其中有一些步驟很具關鍵性，不論是在他們的顧客服務策略中的傳送（標準工作程序）還是自我分析（設定標竿）。從這些訪談中搜集到的資訊以及他們製作的宣傳品，譬如顧客意見卡或回覆問卷，都會幫助你從它所在的「圍籬的兩邊」確定供應性質的觀點。

## 進行研究

進行研究調查時，你應該考慮下列幾項：

- 兩人一組或分成小組進行。
- 必須有良好的組織和設計，並專業地進行。
- 最後結果應以報告書、書面文件或口頭報告的方式呈現。
- 必須提出由組織所執行的重要顧客服務品質標準的正確細節。
- 必須證明你在兩個組織中用來量測、監督、評估顧客服務的方法之有效性。
- 必須比較期間的差異，並評估提供顧客服務之有效性。
- 必須提出建議並證明在兩個組織中使用的方法或行動能夠用來改善他們的顧客服務之提供。

# 你不能不知道？

◆ 組織販賣服務有85-95%取決於現有顧客。

◆ 如果你當場解決了一個投訴問題，曾經投訴過的顧客中有95%下次還是會找你做生意。

◆ 保持顧客數少量的增加，譬如5%，就有可能在利潤上獲得80%的增加。

◆ 再次前來消費的顧客是代價比較低的顧客。得到一個新顧客比留住一個現有顧客要多花六倍的時間。

◆ 組織沒有第二次機會建立第一印象。

◆ 光是英國，每年有超過200萬人感染了因為工作引起的病症，或是工作使得患病情況更糟。 1990年，整個英國社會用在這些病症的費用總共為50億英鎊。

◆ 在英國，600萬的成人中有一人以上的殘障人士，16歲以下的兒童約35萬人中有一人為殘障人士。

◆ 通常，只有2-3%的顧客產生80-90%的利潤。令人驚訝地，將你的預算集中在新來的人身上就夠用了。

◆ 1997年英國國家消費者協會的統計調查發現，在1992年，接受統計調查的人中有25%的人至少投訴過一次。

◆ 研究報告指出，顧客會告訴別人兩次壞的經驗，但是只會告訴別一次好的經驗。

◆ 典型的感到不滿意的顧客會告訴8到10個人他們的問題。

◆ 積極希望顧客投訴的公司可以增加10%的留客率，而真的對這些抱怨做出回應可以增加75%的留客率。如果顧客感到非常滿意，可以

增加95%的留客率。

◆ 當你在處理顧客投訴的問題時，有95%的顧客偏好信函或電話。信函比較正式，表現公司較大的熱忱，而信函的確實性也表示公司已經正視所投訴的問題，是組織會解決問題的具體證據。

◆ 80%成功的新產品和新服務的概念來自顧客。

◆ 接受統計調查的公司中有43%無法確定他們爲什麼流失顧客，剩下的57%中，五分之一的公司無法解釋顧客是如何流失的。
12%的公司甚至無法說出他們實際擁有多少顧客。

## 討 論

◆ 顧客有權得到何種服務品質？
因爲顧客開小汽車而不是敞篷跑車，或者因爲顧客是小孩子而不是大人，抑或顧客的種族或膚色不同，就應該受到不同對待方式嗎？
如果顧客看起來能力耗弱、使用輪椅或是懷孕，他們應該受到不同的對待方式嗎？

◆ 對你來說，顧客服務是什麼？
在你的工作小組中，你們可以想出「顧客服務」的定義嗎？

◆ 想一想你最近一次參加的活動。那是什麼活動？你有花錢嗎？你花了多少錢？
休閒遊憩業是否爲一種銷售的產業？

◆ 從每個類型選出一個角色，最好是同一個組織。誰的角色最重要？
你能想到其他交叉銷售的例子嗎？

◆ 你曾經看過其他組織給予顧客的承諾嗎？請列出。

◆ 你是忠誠度計劃中的一員嗎？參加此計畫的獎勵回饋爲何？你覺得

值得嗎？

◆ 在你居住的地區，你是否曾經只去過某個場所或組織一次？為什麼你不再去了？

有多少次是因為你的同伴「極力誇獎」某個新場所，所以你就和他們一同前往？有多少次是因為你的朋友已經看過某部電影，而且一直告訴你那是一部「非看不可」的影片，所以你就去看了那部電影？

◆ 大衛貝克漢替阿迪達斯足球鞋背書，這個舉動有助於提昇這些足球鞋的銷售量嗎？

◆ 請考慮休閒遊憩業中的組織，也許是一個主題樂園或是體育館。現在想一想它們的物質設施，包括廁所、更衣室和等候室，以及你沒有看到的幕後員工所做的工作。在這些事務的結構中，員工在組織裡的角色重要性為何？

◆ 請列出所有你能想到在休閒遊憩業的組織中必須穿制服的工作。

請找出員工穿著制服的照片，並想想你曾看過員工穿著的制服。他們穿著制服是否妥當？制服合身嗎？他們的制服乾淨也燙平了嗎？現在請想想我們描述的影像，和你的組員進行討論。

◆ 大部分的年輕人在某個時期很喜歡到速食店，有些人甚至在速食店工作。在一個忙亂的星期六下午，每個人看起來都急急忙忙的。你知道麥當勞對員工的期望，你認為你具有合適的能力和特質在這種環境中工作嗎？

如果沒有，為什麼？這個職務需要的能力，有那些是你沒有具備的？

◆ 利用上述形容詞的列表，思考休閒遊憩業中的員工，譬如接待員、新開幕的體育用品店的銷售助理、教練等，他們需要具備什麼特質才能完成工作？在這個列表中是否遺漏了哪些詞彙？

◆ 你可以改變自己行為中的哪些部分來改進並影響你的顧客服務技

巧？

◆ 考慮當地不同組織內的講習班，你可能需要看一看他們的廣告文案
來幫助你。

他們有針對特定族群嗎？族群中的人基於什麼理由被編入該族群？

◆ 根據精神、生理、知覺疾病的分類，在這三類的標題下面列出不同
類型的殘疾。

◆ 1994年的殘疾人歧視法案還有什麼其他規定？

是否充分顧及有特殊需求的人的需要？是否積極推動公平機會政
策？

看看一些場地，你認為他們對殘疾人士是否考慮到使用者需要？

◆ 如果一個工作人員的姿勢很緊張或焦躁不安，你會有什麼感覺？如
果工作人員一直盯著時鐘或手錶看，她會創造出什麼樣的印象？

有一些姿勢象徵這名員工可能在緊張、無聊或焦躁不安。這些對顧
客來說有什麼影響？身為一個主管，你要如何處理這種員工的問
題？你會對他們的行為提出警告嗎？

◆ 請寫出電話被接聽時的重點，特別是打電話到休閒遊憩業的組織
時。

有多少個組織會告訴你他們的名稱，並詢問他們能為你做什麼？

你聽到哪些不同的「歡迎辭」？有多少組織只說了一句「您好」？

◆ 下次你聽電話的時候，不論是在家或是在上班，試著面帶微笑並認
真地這麼做，你對對方的聲調、精神和熱忱有任何變化嗎？

◆ 想一想你最近一次購買的休閒活動是什麼？花了你多少錢？

更重要地，當你在購買時，你知道你要的是什麼嗎？或者，你會尋
求銷售人員的建議嗎？當你決定購買某產品時，員工的角色有多重
要？

◆ 請參閱這裡列出的評語和購買的原因。你認得出任何一個評語或原
因嗎？

你最近一次做出這樣的評語是什麼時候？想一想當時的情況和理由？你買東西了嗎？如果沒有，爲什麼？

◆ 你能想到任何一個販賣者和顧客接洽的例子嗎？

這些接洽的例子有多成功？他們比顧客和販賣者接洽更有效嗎？

◆ 如果身爲一個組織卻無法滿足顧客的需求，譬如流行音樂會的特別座，你會考慮提供他們一個「同等級的選擇」但收取較少費用以避免顧客流失嗎？

◆ 想一想所有你接觸過的員工和工作人員，你是否曾經表現得很難纏？

你是否曾經和難纏的人在一起？你是否曾經聽到或看到對員工特別刁難的顧客？

這些狀況屬於什麼性質？他們以何種方式刁難？請與小組成員共同討論。

◆ 以上這些情況對你來說有沒有很熟悉？你遇到的情況又是如何？當事人是誰？是你自己、家人，還是朋友？你聽過或看過這些事嗎？你是接到投訴的員工嗎？

在小組中討論這個問題，說明該狀況如何解決。請問，顧客對結果感到滿意嗎？

◆ 請研究ISO9000。它涵蓋的範圍包括哪些？

ISO9000如何幫助休閒遊憩業的組織評估自己的顧客服務品質？

◆ 當你要離開一個組織時，譬如旅館或餐廳，你被要求填寫問卷的次數爲何？你有填寫嗎？該組織想要找出何種資訊？

......................
# 重要術語
......................

◆ **內部顧客**（Internal customers）：同僚，爲了做自己份內的工作，需要資訊、支援和其他員工的內部服務。

◆ **外部顧客**（External customers）：組織外「購買」該組織產品、服務或活動的人。

◆ **個性**（Personality）：行爲舉止或個人特徵，別人可藉此認出一個人。

◆ **態度**（Attitude）：「性格、姿態…身體的姿態…隱含某些動作或心理狀態…表現出來的行爲或舉止，當作感覺或意見的代表」

◆ **行爲**（Behaviour）：「管理自己的方式…經營管理；對他人的做法…（對任何事的）處理」
資料來源：簡明牛津英文字典，第二冊

◆ **顧客**（Customer）：「在任何地方經常進行購買行爲的人；買方、購買者…進行交易的人。」
資料來源：簡明牛津英文字典，第二冊

◆ **交流**（Communicate）：「以話語傳達…讓別人瞭解…以手勢、面部表情或身體姿勢加以表達。」

◆ **溝通**（Communication）：「藉由書寫、說話或符號來交換思想觀念…以訊息達成交流的東西…允許交換思想觀念的情況。」

# 6

## 運作中的休閒遊憩

### 目標及宗旨

經由此單元的學習，我們可以：

* 思考整個休閒遊憩範疇中的活動盛事或企業方案，並且可以小組的形式實際組織

* 思考一個活動盛事或企業方案的可行性，並思考若由你來組織的話，該活動或方案的實際可行性為何

* 在思考過一些選擇後，為自己所選的特定活動或企業方案製作一個企業計劃以及可行性研究

* 因為你的活動盛事或企業方案是管理和組織的一部份，你就能瞭解團隊合作的重要性。你能夠指出自己適合團隊的位置和程度，以及在此架構中你適合的角色為何。

* 做為成功團隊的一分子，並從擔負責任和達成最初的目標獲得所能贏得的信用，這可能包括為所選的慈善團體募款

* 評估團隊績效以及活動或企業方案的成功性，根據活動後的收益，對往後相似的活動做出建議

# 前言

　　休閒遊憩業就定義來說是以顧客爲中心。組織、供應者和團體爲
參與的個人安排、管理、運作各種活動，這些活動在型態上有很大的
變化，其中一些需要直接參與和消耗體力，譬如運動和遊憩類活動，
其他的則讓顧客扮演消極的角色，只要像觀衆一樣觀賞過程即可。

　　休閒遊憩業中的活動並非侷限在那些由專業團體和營利機構所提
供的活動，通常是像雜物拍賣會或汽車後車箱舊貨拍賣會、業餘戲劇
社團公演羅密歐與茱麗葉、學期中假期的足球活動日，或是當地高爾
夫練習場的初學者練習等等的地區性活動。

　　記住，企劃的規模越大，所牽涉到的工作內容就越多，但是企劃
成功地完成時也會擁有更大的滿足！

　　在本課程中，我們已經花了相當多的時間在教室裡，思考著休閒
遊憩業理論性的一面，現在是停止空談的時候了，我們將你學習到的
東西以及對這個產業的認識轉爲實際行動吧。

 課程活動

### 看看活動盛事

　　考慮所有你曾經參與其中、出席觀看或曾聽說過的活動，你可
能去過一些游泳比賽，或者純粹爲了消遣而跑步，或者也可能在以慈
善爲目的的贊助活動中作爲一個參加者或協助者。你會覺得自己是一
個技術純熟的運動員、游泳者或越野單車的車手，從各種競賽和社會
活動的結果可以改善這一點。

　　開始收集這些你參與過的盛事、活動和企劃，現在把它們寫下來。

　　把你的紀錄和別人收集到的資料作比較，它們有何共同之處？

　　你是否曾經想過誰負責安排活動？你能開始想像真正花在其中的時間和精力投入的情況嗎？本章中，我們要思考在這些景況背後正在進行的事，也就是說，我們必須超越競爭對手和觀眾的觀點，並確定在工作的人是誰，而為了讓活動開張，他們扮演的角色和責任為何。

　　本單元的另一部份中，我們也會有機會作為團隊中的一分子，嘗試安排、管理、運作自己的活動。本書的內容是關於規劃及安排屬於自己的活動或企劃，以及我們應該做或思考你所做的陳述或實務上的提示。

## 活動或企業企劃之型態

　　我們從之前已經做好的清單開始，加上所有朋友建議過而且我們有興趣的項目。現在，我們捫心自問，這裡是否有什麼會讓我們的興趣大到想要參與安排組織的工作？

　　如果你不是運動家或喜歡戶外活動這種類型的人，可以考慮企業企劃。也許你可以設立一家小型的公司，看看企業構想或提案的可行性為何，或是開一個展示會。

*現在，你應該：*

- *和你的朋友討論一些有趣的活動／企劃構想。他們像你一樣熱衷嗎？*

　　如果你以前沒有安排過活動或企劃，你當然會有些擔心。就安排自己的活動或企業企劃來說，我們必須現實一點。你的注意力可能都

放在已經排定時間表之小型的、區域性的企劃上面。你知道這些企劃容易操縱而且很實際。另外，你的注意力還會放在你將擁有的有限資源使用權，尤其是財務方面的資源。但是，就算你覺得自己有能力、很能幹、有自信，還是不應該被鼓勵去看較大的企劃。如果不確定的話，在初期請與指導老師討論你的活動規模和大小。

活動的範圍從安排小學的運動錦標賽到籌畫就讀之大專院校的學校開放日活動，從在當地的市民集會所舉辦音樂會到安排游泳、單車、賽跑三項全能賽皆有。要安排何種活動，終究是你和你所屬團隊的選擇。

*現在，你應該：*

- 開始思考你和誰一起工作「最有效」。你要以身為團隊的一分子來安排這個活動，就必須仔細選擇你的隊友。

## 活動和企業企劃的規模

休閒遊憩業可以被視為「活動的日曆」。舉例來說，足球球季、板球球季、冬季運動盛會，以及兩年一度，比賽項目包括滑降滑雪、障礙滑雪、大型障礙滑雪、連橇賽、滑冰、滑雪射擊兩項運動、越野滑雪的冬季奧林匹克運動會。考慮到籌畫這些活動的安排及規劃事宜，有專為數以千計的參賽者和觀眾在相當偏僻的地方和山區所準備的旅行規劃和住宿安排。

溫布頓網球公開賽、六國聯賽，以及1999年在溫布利舉行的終極救援（Net Aid）盛會等等，都是活動的例子。有些活動定期舉辦，有些則只舉辦一次，這些是絕無幾有的活動，譬如「接招合唱團（Take That）」要再重聚一起表演似乎是不可能的事。

 課程活動

## 你可以安排的活動

　　下列清單可以給你一些點子。這些不是消耗性的活動，之前也有人做過了，你可以在此清單中加上一些自己的想法。拿一張白紙，開始腦力激盪吧。

- 小學五人一隊足球聯賽
- 中等學校／專校三對三籃球賽
- 游泳、單車、賽跑三項全能賽
- 消遣性的賽跑
- 健身活動
- 音樂盛會
- 烤肉
- 越野追蹤競賽活動
- 大專院校開放日
- 新生／女幼童軍戶外活動，包括露營

圖：為當地學校安排越野追蹤競賽活動

- 拍賣

　　將其中兩項或三項小型活動合在一起，譬如，在學校的開放日安排中等學校三對三籃球賽，或者加上傍晚時的烤肉活動。

　　規劃和安排的能力，或者至少在活動和企業企劃行政的規劃和組織中扮演協助的角色，在這個產業中是很重要的技術。要瞭解這些技術是需要學習和培養的，就像所有需要熟練技術的運動一樣。這些技術的培養發展需要時間和練習，最重要地，他們需要對「團隊合作」完全投入。

 課程活動

### 更仔細地看活動或企業企劃的決定

　　何不看一些你已經參加過的活動？現在，對這些活動做腦力激盪，開始做一張表。你可能想要將這張表和已經彙整好的表做一比較，經過比較後，你會發現在休閒遊憩業中活動和企劃的範圍既廣闊且各不相同。

　　利用以下標準當作副標題，整理你已經彙整的活動列表，根據下列各項來分組：

- 成本—非常昂貴還是很便宜？
- 人數—人數眾多還是很少？
- 運動或者範圍較大的休閒型態活動？
- 熱衷於參加還是主要以打聽為主，譬如，鐵路展只吸引對鐵路有興趣的人，而夏日祭典則會吸引各式各樣的人。

　　請指出這些活動是否有贊助商、獎金或結合一些名人參與。將這些標準應用到三或四個你正在考慮的活動中，決定哪一個標準對你

的安排和運作是實際可行的。

　　為了瞭解活動的複雜性，你可能會想要參觀或參與某些活動。個人參與對我們來說會很有用，當我們在安排規劃自己的活動時，就可以把自己的經驗當作參考和比較的來源。

 **課程活動**

### 安排觀摩活動

　　有沒有可能讓一個團體參觀某個活動？

　　你能安排一次參觀當地活動會場的活動，並且和活動經理／執行者見面嗎？

　　你的指導老師可能會有門路，請他幫你安排一次參觀活動。事實上，你可以為你的小組或班級安排活動，作為你第一次的活動。

　　在投入對某特定計劃的時間、金錢和其他資源之前，先考慮該活動或企劃的可行性或實際性是明智的舉動。該活動可行性的評估可以參照「可行性研究」，雖然這個觀念並不限制在活動或企劃方面，但是常常和它們有關。進行可行性研究前，我們必須先完成一個企業計劃。

　　好的管理者和團隊定期製作企業計劃。企業計劃通常會有相當多的文件，最後被用來規劃企業或組織財務上的短期目標及長期目標。

## 完成企業計劃

　　思考安排一個活動的可行性以及規劃活動本身的可行性，企業計

劃會讓我們想到一些重點。

評估工作中有一個部分是必須爲我們的企劃完成一份企業計劃。在該計劃中，你必須提出：

- 企劃的目的和目標
- 顧客的需要以及他們如何被滿足
- 如何行銷該企劃
- 所需的物質資源（譬如設備、場地、材料）
- 企劃的財務方面（預算、剛開始運作的成本、收入、週轉金）
- 該企劃的人員配置
- 行政管理系統（預約系統、紀錄保持系統、文件運用系統、電子系統）
- 企劃時間表
- 企劃和法律有關的部分（健康和安全、保全、保險）
- 偶發事件的計劃
- 如何複檢評估該企劃

## 團隊合作

我們在前言中提過，爲了安排活動或企業企劃，我們必須和團隊一起合作。

你應該開始考慮你想要一起工作的一些人。以這個企劃的規模和型態來說，四到五個人的團隊就夠大了。記住，很多時候你必須和你所選的隊友緊密地工作，既然是一個團隊，就必須信任其他人已經完成的工作。你必須對所選擇的隊友有信心，你有嗎？

*現在，你應該：*

• 開始思考你可以一起工作的一些人。企劃是有時間限制的，
團隊中的每個人都需要投入並負責大量的工作。

 **課程活動**

### 分析你的隊友

利用下面的表「檢查」隊友的長處。這些詞語描述了你的隊友
嗎？簡單地回答是或否即可。

| 差強人意的外表 | 外向 | 有禮貌 |
|---|---|---|
| 積極 | 守時 | 正向思考 |
| 有野心 | 努力工作 | 準時 |
| 可以相信 | 有想像力 | 快速的思考者 |
| 能幹 | 獨立 | 可靠 |
| 誠懇 | 聰明 | 負責 |
| 謙恭有禮 | 仁慈 | 自律 |
| 有創造力 | 善於傾聽 | 敏感 |
| 專注 | 有動機 | 體貼 |
| 果斷 | 有組織性 | 值得信賴 |
| 有效率 | 有耐心 | 有理解力 |
| 熱忱 | 有計劃 | 積極勤奮 |

你仍然確定要跟他們一起工作嗎？

學習在團隊中和別人一起工作和彼此合作、支持別人、負起責任
有關，其中有一些責任屬於財務方面，會牽涉到金錢的處理和報帳，
而你能夠信任你的隊友嗎？他們夠負責、夠值得信任嗎？你的團隊會
設立一些特定目標，其中一個可能是在當地報紙刊登你的照片，或是

將支票交給值得援助的慈善團體。你在組織期間，會結交很多希望參與你的活動的朋友（組織和社團），其中有一些可能會贊助你的活動或企劃，甚至希望分享你的成功！

你的隊友能夠達成這樣的目的和目標嗎？他們工作努力、熱衷，有達成他們著手去做的決心嗎？

想一想這些和規劃及組織有關的問題和責任，問問自己：你是否在適合的團隊中？

## 利用別人已經做好的事來幫助自己

為了幫助你和你自己的規劃和組織，在其他團體的規劃階段中完成的工作已經涵括在本書內容，你可以思考他們做好的工作，看看他們活動的個案研究。能夠參考其他團隊完成的工作對我們來說是很有用的，可以把自己和激勵的來源做比較，或者將其作為靈感的來源。

## 活動或企劃的可行性

我們可以依照下一節的內容一步一步照著做，這個做法會給我們必須開始思考一些活動或企劃之可行性的資訊，我們選擇的只是強調規劃工作而已。就活動的可行性而言，我們必須考慮從開始到結束這中間所需要的規劃和組織。

## 活動的目的和目標

活動的目的和目標清楚明瞭是很重要的，你希望它達到什麼境界？你為什麼在安排這場活動？藉著讓活動的目標清楚明瞭，你會有

一個爲了評估這場活動而規劃活動及決定策略的基準。這裡的關鍵在於它必須實際可行，SMART法被充分證明，也被充分運用在休閒遊憩業中的管理和活動的組織。目標可定爲：

- 特定的（Specific）—精確地瞄準族群並說明義務。
- 可測的（Measurable）—進程可以被精確地監督。
- 意見一致的（Agreed）—團隊中的所有成員意見一致，並將其紀錄下來。
- 可行的（Realistic）—團隊中的所有成員都相信其實際可行。
- 設定時間的（Timed）—目標必須被設定並堅持到底。

## 活動的目標

在籌畫活動的團體或組織通常有著很廣泛的目標（無論是教育性質、慈善性質、競爭性質，還是社交性質）。爲了達成最初的目的而爲一個活動設立這些目標（短期的、實際的、可達成的終極目標或目的）是整個活動規劃程序的起跑點。

安排活動的時候，我們不必將自己限制在一個目標，而是可以替自己設定好幾個指標或最終目標。你會爲你的活動考慮下列幾個目標嗎？

- 增加收益性—你可以為慈善的目的或募款活動籌措資金。你必須平衡帳冊，並且對所有財務來往負責。
- 增加佔有率（人數）—更多人數帶來其他的報酬，譬如更多的收入、更多的人潮、更好的氣氛。你希望吸引到多少人？
- 增加顧客的興趣—籌畫活動可以提高產品和服務的知名度。某些活動吸引了贊助商，他們視這些活動為推銷自己產品和服務的絕佳工具。你能夠吸引到贊助商嗎？

- 創造有利的形象──創造再次前來購買的生意和顧客忠誠度。 你正希望為你們自己或代表其他組織創造有利的形象嗎？

- 將整個團隊結合在一起──如果人們團結合作，過得很愉快， 還完成了一些成功的事，他們通常會覺得自己、同事，甚至 是他們的組織變得更好了（渾噩自得）。

在很多活動中都有共同的最終目標；大多數的地區性活動致力於 為某個組織、事業或慈善團體籌募資金。代表一個組織或慈善團體所 安排的活動通常都有充分的支持，該活動也能夠吸引更多大眾注意 力。

 課程活動

### 觀察接受贊助的活動

觀察下列活動，為什麼它們這麼受歡迎？它們之中有任何一個 讓你感興趣嗎？

- 英國廣播公司，窮困的孩子（Children in Need）
- 出航旗的呼籲（Blue Peter Appeals）
- 世界救援日的飢荒贊助（Sponsored Famine）
- 救助癌症的跳傘活動（Parachute Jump）
- 為飢荒受害者所舉辦的騎車橫越非洲

瀏覽這些組織的相關網站，你發現了什麼資訊？

觀察不同的基金會和慈善團體，譬如白血病或癌症研究，取得 聯絡人的姓名和電話，關於安排籌募資金的活動，他們可以給你什麼 資訊？

　　很多人都有一個對他們來說很特殊的慈善團體，可能他們摯愛的祖父母死於癌症，而他們對麥克米倫看護（Macmillan Nurses）的照護覺得很感動並且印象深刻。如果你對特定的慈善團體有興趣，那麼就應該將原因和你可能會如何籌募資金的說明解釋寫下來。

　　大部分規模較大的慈善團體會寄給你資金籌募活動的資料，這些資料會告訴你資金的流向。如果你樂於收到這些資料，那麼你必須說服你的隊友說這真的是一個值得的事業。

　　為了籌畫一些活動，我們需要很多金錢，因此，就像從你的活動中募款，你必須籌措資金讓活動繼續下去。這可能有點困難，甚至在你還沒開始之前就想放棄了！如果你發現自己處於這種情況，你應該考慮為活動或企劃籌募資金時，自己真正能做的是什麼。你必須尋求專家的建議和指導。

　　提供建議和指導的人會很希望參與你的活動，甚至可能變成你的贊助商。為一個好的動機籌募資金時，也會有機會提昇自己的形象，或者是學校的形象。規模較大的企業有專門的公共關係部門，可以提供傳播媒體郵寄廣告以及進度的定期更新資料，讓傳播媒體可以一直對外公佈他們的活動。

 **課程活動**

### 製作郵寄廣告

　　找出當地報紙的編輯姓名，當你準備好時，寄給他們一份郵寄廣告。郵寄廣告的目的是為了公開宣傳並廣告你的活動。除非你知道關於這個活動的特定細節，否則不要把它寄出。

　　這將會是你要做的許多次聯絡中的第一次接觸。在產業中，為人所熟知的方式是「建立關係網路」，你可以用這個方式在高層人物

中結交一些相當具有影響力的朋友。

為了確定活動的可行性為何，我們必須進行某種形式的市場研究。大部分的市場研究採用簡單的問卷形式，亦即針對簡短的題目回答是或否。

在研究調查我們的企劃案時，必須考慮在設計問卷的問題之前努力想要找出的資訊，譬如，如果我們想要知道某個特定場所的可用性，就要在他們居住的地區詢問這個主題，並且詢問他們到這個特定型態的活動需要多遠的路程。另外，這也會產生很大的樂趣，讓我們有機會在一般社會大眾面前練習溝通技巧。

大家對目的和目標意見一致後，確定該活動具備的獨特性質就很重要，譬如：

- 開始及結束的時間
- 活動的日期
- 活動的目標團體

這些特性在規劃活動的時候都必須考慮到。

現在，你應該：
- 思考一些你和你的團隊想要安排的活動或企劃。你也應該考慮將選擇的範圍減少到只剩一個。

## 符合顧客的需要

在第五章休閒遊憩業中的顧客服務中，我們已經發現顧客是最優先考慮的事，是主要關心的人，也是組織的目標、注意力和意向的重點。我們已經瞭解到，顧客有時候需要花大量精力或時間去照顧。但

是因爲你是「外行人」，而你的活動可能不具區域性或全國性的重要
性，這不代表你的顧客群在任何時刻都不會對你、你的組織和活動或
企劃本身持有高度期望。千萬不要低估了顧客的力量，良好的顧客服
務會完全決定活動的成功與否。

　　在規劃和組織的可行性階段中，我們必須思考顧客或目標團體是
誰，並且設法確保該活動是專爲他們所設計。

　　我們瞭解到，隨著所有活動或企劃，事情可能無可避免地會出現
錯誤。如果事情沒有照著計劃進行，我們必須對可能弄錯的事情以及
我們能做的事和要做的事給予很多注意和關心。

## 行銷活動或企劃

　　在第四章休閒遊憩中的行銷，我們已經知道行銷是在各產業中大
家隨時需要及使用的東西。而這一點最實際的莫過於安排一個活動。

　　活動中的主要公司和企劃管理業務利用專門行銷活動的專業公
司，這些組織必須有成效出現，其中有一些組織的所得酬金是根據該
活動成功與否的程度而定。

　　有效的行銷會將社會大眾帶來我們的活動，但是這會花費我們的
時間和金錢。總預算的10-20%是我們應該考慮投入廣告的平均數。

　　有一些新思潮認爲最佳的行銷是不知不覺地進行且花費便宜。達
成這個目標的方法之一就是透過社論式廣告的新聞報導。你必須聯絡
當地報紙，用你的意圖和動機說服他們，然後他們可能就會願意寫一
些關於該活動的報導，因而提供支援和一些贊助，甚至也可能將他們
的名字借給你的活動使用。當其他組織看到你獲得了可信度，可能就
會對刺激一些意料之外的供應產生作用！

　　報刊評論的新聞稿是一個很好的起點。各式各樣的傳播媒體消息
會被傳開來，包括電視、廣播、報紙和當地期刊。這些媒體會將這個

活動的某些線索披露，因此獲得這些權利是很重要的。

你現在應該知道當地報紙編輯的名字了。特別是當地報紙，他們通常很樂意和當地大專院校、人們和活動扯上關係。

圖6.1是一個成功的新聞報導新聞稿。

---

新聞稿　新聞稿　新聞稿　新聞稿　新聞稿　新聞稿
新聞稿

致：

- 英格蘭西南電視台
- 調頻地下電台
- 普利茅斯之聲
- 英國廣播公司得文郡廣播電台
- 西部晨間新聞
- 康瓦爾時代

公爵領地書院「為慈善而跑」支持地方特殊困難者之戶外活動中心

公爵領地書院中五個學生所組成的團體正在安排一次「為慈善而跑」，以提高社會大眾對特殊困難者參與戶外冒險活動的認識。

他們都正在攻讀普通教育文憑高級職業課程中的休閒遊憩課程，最近才參觀了教會城農莊（Churchtown Farm），他們打算透過這次活動募集一些贊助資金，讓更多「特殊困難者」的活動可以在中心裡運作。

這次賽跑開放給全體人員，希望能有一些特殊困難者的運動員參與活動。活動日期尚未敲定，但是會在六月的某一天。

如果您知道任何組織或個人想要參與這場活動，請儘快聯絡本校。

---

圖6.1　公爵領地書院為慈善而跑

## 確定基本的物質資源

物質資源取決於各式各樣的活動，選擇可能很多、很大、很貴，或者很少、很小，有時候是免費的。有一個重要的室內資源是建築物和隨之而來的成本。

 課程活動

### 確定需要的資源

利用你已經決定可能可行的活動或企劃的其中一個例子，製作一張可能需要的資源之清單。

在夏季的幾個月期間，有很多活動都非常有趣，譬如越野追蹤比賽或學校足球聯賽，而在戶外的意思是你可以加入烤肉、露天迪斯可舞會、煙火或是來場真的雨！在英國，你根本沒有辦法相信天氣狀況，因此你必須有一個偶發事件的備用計劃。偶發事件的備用計劃會在本章稍後討論。

## 財務的意義

所有人都知道金錢有多重要，不論是父母親每個禮拜給的零用錢，或是兼職工作賺得的。做一個學生已經夠辛苦了，但是當你的一些朋友在你還在就學時就選擇開始他的全職工作，突然間，錢就變得非常重要。

你必須符合的標準之一是向別人證明你會處理金錢，並且小心準

確地保存交易紀錄。甚至在你想要賺錢之前，一定得花一些錢，這通常是許多活動會失敗的第一個障礙。開始著手進行的方法是和其他有興趣的團體共同分擔成本，譬如，贊助商或慈善團體，這對你的活動從一開始就提供可信度的附加利益。

慈善性質的組織習慣掌控金錢，並且會提供各種建議，尤其是如果你為他們募款的話，他們甚至會出示收入和支出以及現金流和管理的資產負債表來幫助你完成活動。但是，也有可能事先募得一些錢，譬如預售票、獎券銷售、入場費和捐款等。

*現在，你應該：*

● *如果你正代表某組織或慈善團體，或者與某組織或慈善團體聯合安排你的活動，你是否已經跟他們聯絡過了？為何不邀請一名代表來見見你的團隊。*

## 人力資源和人員配置

休閒產業是由人所帶領並且以人為導向，因此，你必須觀察有什麼特質可以組成一支好的活動團隊。你已經知道有的人除了別的特質之外，還是有效的領導者、良好的激發因素、熱心、實際、有條不紊。

很多人因為團隊的努力已經變得很有名。歷史上，他們被認定有豐功偉業，但是事實上，沒有一個好的團隊的支持，是很難達到成功境界的。這並不是說個人、強勢的領導者、有熱情構想的人、浮誇的商人或者周詳的財務空白表格精靈就沒有機會了！

對於團隊中大部分的隊友來說，這可能是他們第一次必須對一個這種規模的事情擔負責任並參與其中，他們有責任查看所有要看的東西，但是，一切順利的話，他們也可以分享整個團隊努力的成功。

## 活動的行政管理

　　這是一個重要的領域，如果經營得當，會讓活動進行得很順利。

　　在整個規劃和安排的階段，你幾乎一直需要做會議記錄、收入和支出的現金紀錄、時間區段和截止期限的紀錄。如果以適當的方式紀錄，會比較容易讀取和更新，這可以用電腦和軟體程式或利用花費較少的方式完成，大概以一至二位團隊成員來做這個工作即可，而且你必須信任他們，提供他們需要的所有資訊。你必須保留一份所有行政管理程序的備份，這不但是一個好習慣，如果在技術上不能順利進行時，也是一個確保你不會遺失所有成果的方法。

　　你也要做出一個企業計劃。這裡，你必須在一開始就試著以你計畫中的收入來平衡費用或支出。你應該對你的企劃誠實且實際，並努力堅持在目標之內。

　　所有產生的額外收入會有益於你的高尚事業。若是你達成了某個很棒的目標時，何不承諾自己一些獎賞！也許開一個快樂的派對，邀請傳播媒體來見證你交出辛苦得到的支票，誰知道呢，你甚至可能獲得某家大型超市贊助茶點，畢竟，誰不想和你在本地的成功事業扯上關係，分享所有的好名聲？

 **課程活動**

### 尋求財務上的建議

　　參觀主要大街上的銀行，注意開始一個小生意的資訊。從寫企業計劃中可以獲得很多有用的資訊，增加資金，也會有很多有用的名人和門路。

　　和指導老師討論邀請銀行專家前來和你的小組見面的可能性，適當的話，要求其贊助的可能性。

## 時間區段

　　記住，「機不可失」。

　　主要的活動就像較小的活動一樣，需要非常認真規劃。事實上，奧林匹克運動會現在會在四到六年前就開始規劃。當你想到，很多國家爲奧林匹克運動會建造新的體育館和選手村時，就會瞭解仔細規劃和高級的贊助政策之必要性。

　　你的活動會經過一段相當短的時間來規劃，這段時間對你來說有很多涵義。就時間的觀念而言，你的活動具有以下特徵：

- 特定的起點和終點
- 一連串固定的截止期限，譬如活動之前、活動期間、活動之後
- 必要的時間表和行動來符合事件的優先順序和截止期限。

　　作爲一個團隊，你們必須立刻開始作出重要的決定，譬如設定日期，並確定不會和當地其他與你的顧客重疊的活動日期衝突。然後，你必須確定宣傳活動的日期，其他組織才不會把他們的活動在和你相同的日期舉行。畢竟，你希望有越多人來你的活動越好，和別人平分顧客並不是個好主意。

現在，你應該：

- 已經爲你的活動設定好暫定的日期。

　　急迫的感覺並非永遠都是壞事，雖然這可能不利於你某些隊友平常的特徵！你必須說服他們一些問題的重要性，譬如嚴守時間、投入

奉獻、態度看法和大致的外觀。

## 法律和管理的規定

　　身為組織安排者，從一開始就知道你法律上的責任是很重要的，否則可能會產生一些嚴重的問題。

　　獲得運作一個活動的許可和尋求外部組織符合法律規定的批准有關。如果你正在使用公司內部的設備，就必須遵守佔有人義務法（Occupiers Liability Acts）的規定，其中載明籌畫特殊活動的責任有「照護的一般責任」，以確保在所有的事例中：「遊客、使用者或參與者在所有和盛會或活動有關的情況下會很安全。而且，組織者必須確保沒有隱藏的危險，設備的用途適當，有妥適的監督，進行例行安全檢查」。該法案還強調傷害、損失、毀壞需負的責任，如果發現有疏忽或標準低落的情事，該法案會撲向活動的組織者。

　　還有一些法律責任是我們必須知道的。你必須對各種健康安全條例（第二章已概述過）很熟悉，因為你代表學校並不表示你不必對這些條例的強制執行付出適當的尊重。

　　不要氣餒，你會發現在健康和安全的世界裡可以找到很多資訊來源和朋友，有一些甚至是政府出資的機構，譬如健康安全執行委員會（HSE）和環境健康局（Environmental Health Department）。學校會在他們自己的活動舉行前和這些組織接觸，你會發現，和副校長或總務長進行訪談可以提供大部分你所需要的資訊和門路。

 **課程活動**

### 健康和安全

安排一次和學校內健康安全專員的正式會議。

向他說明你想做的事，並尋求他的意見、支援和幫助。將這次會議的內容做成紀錄，當作你作業的其中一項舉證。

## 偶發事件的備用計劃

有一個適當的備用計劃可以將活動規劃和組織中某些擔心的事情消除掉，預料之外的情況可以被限制住，而一開始就確定爲可怕的事態，能夠且應該被預料到。偶發事件規劃的目的是要預測未預料到的情況，舉例來說，學校社團安排了一次歐洲滑雪之旅，他們卻未預料到已經預訂的公司會在他們出發之前破產。

單純的緊急事故可能會發生，應該以下列由緊急事故部門發布的正確程序進行處理。在和學校的健康安全代表開會時，這些應在會中討論。天氣會破壞戶外活動，但若保留室內空間，或者有其他的解決之道或安排，那麼，這是將活動完全取消之外較好的辦法。

下面的個案研究強調整個組織和規劃良好、切實可行的偶發事件之需要。

# 個案研究—普利茅斯霍伊（Plymouth Hoe）的千禧晚會

問：新年除夕的慶祝活動如何繼續進行？

答：和他們已經在霍伊完成的一樣，我們考慮了所有的情況。由於無前例可循的天氣狀況，我們陷入了非常非常困難的局面。星期四晚上應該有一場彩排，但是由於天氣的因素，大家沒辦法做任何事，我們甚至連銀幕的外層都沒有。我們回到自己的家，以為隔天可能沒辦法舉行慶祝活動了。慶祝活動可以繼續進行，有點像是奇蹟。

問：這裡是普利茅斯—在12月的時候得注意強風下雨。你們的偶發事件備用計劃如何？

答：我們有偶發事件的備用計劃，可是我們把計劃用完了。之前我們在那裡舉行過音波（夏日音樂會），所以我們大概知道是什麼情況，而且我們也為最壞的天氣做了打算，但是天氣狀況比所有人想像的都還要糟糕。在兩星期的強風中，我們大約只有一天半的時間無風無雨。

問：聖誕節那天，從舞台壞掉開始產生的問題為何？

答：強風已經颳了好幾天，我們用另外的沙包把舞台壓著，還剪了一些床單讓風吹過去，這舞台在聖誕夜的十級強風中倖存下來。聖誕節一早，整個舞台被舉起來，移動了18英吋—四或五公噸被抬起來移動—而且舞台被弄壞了。那時候，風力一定破表了。整個聖誕節我們都在工作，聖誕節後的星期一，我們才從清理毀損物中又開始工作。

問：關於這些出毛病的事情有什麼特殊的抱怨—譬如倒數計時？你認為責任應歸咎於英國廣播公司連線到銀幕嗎？

答：我們不怪英國廣播公司。他們拍攝大鵬鐘（Big Ben），但是
　　隨後就把畫面切到巨蛋裡面，我們沒有得到「鐘響鏜鏜聲」
　　的全部20秒畫面，這使我們陷於混亂。我們進行得有點
　　慢，因為有一個樂團的表演太長了，而我和其他十個在普利
　　茅斯協力處理事情的夥伴之間溝通出了問題—這是因為前一
　　晚沒有排演的關係。壞天氣的意外。

問：風笛手呢？大家都期盼他在史密頓塔（Smeaton's Tower）上
　　的演出。

答：因為預測會有八到九級的強風—雖然最後這個預測不準—我
　　們必須做出最後的決定，基於安全考量，我們讓他在舞台上
　　演出。

問：煙火表演呢？

答：關於這個問題，我實在無能為力。因為風向改變，雲層密
　　佈，他們沒辦法施放大型煙火—他們不能確定煙火的殘骸會
　　掉在哪裡。他們只好施放原先計劃施放煙火數量的一半。

問：舞台和銀幕幾乎是在草坡下方，跟人群有一段很長的距離，
　　很多人都只能看到銀幕頂端，卻聽不到舞台上的表演，有些
　　人甚至不知道有主持人。

答：計劃中是要讓人們在草地上看表演，有絕佳的視野，可是草
　　地太泥濘了，對群眾來說並不安全，必須把草地圍起來。

問：為什麼不把所有東西設在柏油碎石路面上？

答：英國廣播公司想要整個停機坪清空舉行日落典禮，我們對這
　　件事就無法做主了。我不是在抱怨—這個典禮被播送到世界
　　各地，給了普利茅斯一次極佳的宣傳—但是那個決定強迫舞
　　台和銀幕必須設在那裡。

問：有些人抱怨他們看煙火表演的視野被控制台擋住。

答：我重申，控制台一定得設在那裡。

問：所以所有的問題都是天氣引起的，天氣害地面太泥濘，還妨礙彩排的進行？而整個區域規劃主要是由英國廣播公司主導？

答：是的。我們履行了市議會和千禧年體驗公司（Millennium Experience Company）的合約，這些人為晚會提供大筆金錢，他們有很大的決定權。如果我們有合適的天氣狀況，人們早就大為震驚了，光是煙火表演就令人難以置信。

問：您能告訴我，金字塔為這個盛會花了多少錢？

答：不能！我只能告訴你，根本不夠。我推算我們全部的人，所有的工作夥伴，應該獲得兩倍以上的報酬。

問：你還會再做一次嗎？

答：不會。啊，這個——我想我會再做一次。只是你無法在這種天氣狀況下做規劃。嘗試在每年這個時候舉行戶外活動簡直太瘋狂了。就算是夏天，這裡的天氣可能也很嚇人。

問：您想要給抱怨在霍伊舉行這些活動的人什麼訊息？

答：我真的真的很高興他們在那天晚上能夠到霍伊，我們這麼緊密地擁有整個活動的片段。晚上六點以前，看起來是以前的樣子。最後，當晚大部分的事情都進行得很順利。

問：現在你正在進行什麼計劃？接下來，你們有何打算？

答：我們正忙著做文書工作，在霍伊還有人在工作，他們要把東西拆除，而我忙著寫感謝函。每個人都不可思議地為這些事情努力工作，我們已經開始規劃全國名勝古蹟託管協會（National Trust and English Heritage）的夏日活動。我們在做史坦因（Rick Stein）在佩德斯多（Padstow）新餐廳的電影，還有普利茅斯背籃市場（Pannier Market）的照明工

程。

問：您同意我們從一開始數，所以十年（decade）的結尾是十，一個世紀的結尾是一百年，而千禧年的結尾是一千年嗎？

答：是的。幾年前，我在普利茅斯展示館看到天文學家摩爾（Patrick Moore），我很贊同他說的話—千禧年是從2000年12月31日的午夜之後開始。整個慶祝活動是全世界的鬧劇—但這就是這個世界的人選擇要慶祝的時間。

圖6.5 普利茅斯霍伊的千禧晚會。組織幹部在嚴酷的天氣中使慶祝活動終止後答覆評論家的問題。

## 活動之後—檢討與評估

績效表現可以用好幾種方式量測，無庸置疑，你會對一個成功的活動感覺很好。你曾經接受當地報社或廣播電台的記者訪問嗎？你的照片曾經出現在當地報紙上嗎？當你將捐款支票交給慈善團體時心裡作何感想？你的朋友和家人如何看待你的成功？你會全部再做一次嗎？

不論你是活動的組織者或參加者，試著瞭解這些感覺是很重要的。舉例來說，在一場重要的曲棍球比賽中，在結束的哨音響起前，一直保持一比零領先，你一定有過一種情緒高漲的感覺。或者，在越野的賽馬活動中，從開始到結束，你一直領先其他馬匹，根本不知道什麼時候會被追上，直到通過終點，成為贏家之後，才鬆了一口氣。你可能會覺得快樂、難過、興奮、傷心或情緒波動，這些都是個人的感覺，通常很難去界定和描述。

 **課程活動**

**提出選擇，選出一個可行的活動。**

**本單元的必要條件之一是，你必須進行一個可行性研究。**

為了確定一個你想要規劃、組織然後執行的活動，你至少必須考慮兩個選擇。你可能有比較想做的活動，可是你應該考慮其他選擇，以免原先的選擇被其他人認為是不可行的方案。

你必須提出下列資訊來判斷籌畫每個活動的可行性：

- 為什麼該活動被提出，列出它的目的和目標
- 日期與可能的日期
- 資產（資源—人力、物力、財力）
- 支援（建議、指導等幫助）
- 費用（金錢、努力、時間）
- 隨時可能發生的問題
- 最後的成果可以反映出該活動的目的嗎？

我們必須信任這個活動，並且徹底實行直到成果顯現—這不只是紙上談兵。關於我們的活動或企劃，我們所做的研究正確性和實際成功的可能性都會被評估。

*現在，你應該：*

- *已經完成你的可行性研究，並且已經決定要安排的活動了。*

 課程活動

**完成企業企劃**

　本單元的必要條件之一是，你必須為所選的活動完成一份企業企劃。

　　根據可行性研究的結果，你和你的團隊應該已經決定好想要籌畫的活動或企劃了。

　　為了完成一份企業企劃，你必須：

- 說明你們所選活動之獨特的特徵
- 說明你們所選活動的目標：它的目的為何？
- 估計進行該活動必需的資源，包括成本和收益
- 說明可能影響該活動的限制或問題
- 用事實和數據證明該活動
- 準備在正式會議中將該活動作為可行方案提出
- 研究類似的活動，從這個類似的活動中找出有用的資料

　　這個活動會構成規劃及進行你的活動所需知識的基礎，是本單元的下一個步驟。

# 團隊合作

　　本單元是以團隊的能力為基礎來組織一個成功的活動。我們應該以定義兩個關鍵字詞的意義作為開始，亦即「成功」和「活動盛事」。沒有團隊合作，我們的活動或企劃必然會走上失敗一途。在決定何者是團隊要做的企劃之前，嚴格審視提出的企劃。

現在，你應該：

- 已經決定團隊的成員。

- 已經討論過對活動或企劃的選擇，決定最實際、最可行的活動或企劃為何，也準備好為所選擇的企劃舉行第一次的規劃會議。

　　下面是一個社團組成以及爲籌畫成功的活動而開始規劃過程的個案研究，你可能會發現，當你在規劃及執行第一次會議時，這個個案研究有參考的價值。

 **個案研究**—「爲慈善而跑」

**該社團的第一個任務是安排執行一個規劃會議。**

　　以下是必須去做的項目清單：

- 指派一位會議主席

- 定出會議的目標

- 定出會議的日期和時間

- 定出議程

- 選擇一個適當的會議場所

- 指派一個人做會議記錄

- 讓每個人儘快知道會議的相關事項

- 轉達議程的詳細日期、時間、場地、出席者名單，當然，還有議程事項。

**之後該社團籌畫了他們的會議，下面是他們會議議程副本：**

「爲慈善而跑」委員會會議

日期：2000年9月25日，星期一

時間：上午10.30-11.30

地點：P8室

致：菲力浦、葛瑞絲、提摩太、約翰、馬克、凱利

主席：史都華

*議程*

1. 這是我們第一次的規劃會議，所以我們必須紀錄一些構想，以便下次會議時進行討論。請提出任何你認為相關的資訊。

2. 為這個活動設定我們的目標和宗旨。

3. 列出所需的資源。

- 人力
- 財務
- 設備

4. 考量援助當地慈善團體的可能性。

5. 列出可能的贊助者。

6. 分配以上所有東西的責任。

7. 下次會議的日期。

## 該社團做出會議記錄的副本：

*會議記錄*

日期：2000年9月25日，星期一

時間：上午10.30-11.30

地點：P8室

出席者：提摩太、葛瑞絲、約翰、馬克

請假：凱利

主席：史都華

第一項 — 我們的團隊已經決定要規劃、安排、執行一次為慈善而跑，這不是新的構想，我們已經想做像這樣的活動有一陣子了。

主席提出一些他參加普利茅斯為慈善而跑的細節部分，包括海報、報紙文章以及申請表。

第二項 — 我們已經討論過目標和宗旨了，但是葛瑞絲覺得團隊應該為當地慈善團體募集一些捐款。我們已經決定這場活動開放給所有人參加，可能會試著加進一些附帶活動，某些其他的組織可能會想要以某種形式參與。

第三項 — 資源

人力：提姆對我們執行活動的能力非常有信心，他在童軍隊期間曾經由別人幫助安排類似的事情。馬克很緊張，他覺得我們需要指導老師在很多組織工作上的協助。史都華（主席）指出，這就是所謂的團隊工作，我們要一起工作，必要時，請外面的專家來協助我們。

財務：約翰指出，一開始我們可能需要一些資金支付海報和其他形式的廣告費用。葛瑞絲提到，她朋友的媽媽在當地報社工作，所以我們可能可以獲得一些社論式的報導。葛瑞絲也自願為我們下次會議做一張「印刷品版面編排」的海報。

設備：史都華（主席）說道，他會跟校長提有關該次賽跑的起點和終點使用校區和運動場，約翰會陪他一起去。他們在下次會議時會將結果回報給我們。馬克說，他會請凱利幫他一起去勘查可能的路線。

第四項 — 當地慈善團體：我們的團隊同意，在我們去「教會鎮農莊戶外教育中心」做戶外探險活動單元，那裡的經理談到他們和特殊困難的病人一起工作的情況之後，我們應該贊助「教會鎮農莊戶外教育中心」。我們永遠記得當那些年輕人完成對我們而言很簡單的工作時，譬如在厚板和大桶子上保持平衡，他們的臉上所洋溢的滿足。我們所有人都同意這個高尚的動機。

第五項 — 贊助者：感覺起來，應該會有很多本地企業對贊助我們的活動有興趣，我們應該儘快寄信給他們。馬克會在下次會議時提出一份草擬信函。

大家都同意我們從大公司開始著手，檢查是否有哪一家公司已經和該中心或特殊困難團體有聯繫。

第六項 — 確認我們下一次會議的職責和行動計劃

葛瑞絲去跟她朋友的媽媽提廣告的事，做一張海報的印刷版面編排。

史都華和約翰安排和校長的會議，討論校區可否使用（並詢問其他建議）。

提姆寫信給教會鎮農莊的經理，詢問他是否他們可以做為這個活動的慈善團體。他也會詢問經理是否想要正式參加這場比賽，他是否覺得我們可以讓特殊困難者當選手。

馬克要通知凱利他們規劃路線，2到4公里感覺起來是比較適當的距離。

以上各項工作在下一次會議時必須提出報告。

第七項 — 下次會議日期

10月9日星期一（相同時間地點）

主席感謝大家參加這次會議，本次會議於上午11:35結束。

---

現在，你應該：

- 已經進行你們的第一次規劃會議
- 你們應該已經做出下列重要決定，在規劃會議中要確認這些決定：
  - 活動為何
  - 時間
  - 地點

- 每個人的任務和責任
- 目標團體是誰
- 所需資源的確定

• 傳閱第一次會議記錄的副本。

• 開始思考分配任務和責任。

## 分配任務和責任

在本單元的下一個部分，我們有機會看到團隊合作背後的一些理論，尤其是個人的團隊角色。貝爾賓（R Meredith Belbin）將團隊合作定義為：

「一群人以他們的長處彼此互相支持（譬如提出建議），幫助同
伴解決問題，改善成員間的溝通，並促進團隊的合作精神。」

你很快地會瞭解到這些詞句的意思是，「一環薄弱，全局必
垮」。這些話已經預先警告，不要讓自己變成這最弱的一環！

一個成功的團隊對任何企劃或活動來說，都是很理想的起點。在
你的生命裡，你已經是許多不同型態團隊中的一員，譬如，參加校
隊、參加音樂會、參加戲劇演出，或者最簡單地，你是你家的一員。

 課程活動

### 你和團隊

做一張表，列出所有你參加過的團隊，並列出你在那些團隊中
的角色為何。你最喜歡的角色或你做得最成功的角色是哪一個？

　　什麼特質讓你擔任那些角色？對一個團隊成員來說，有用的特質包括良好的組織者、天生的領導者、熱心的態度、好的傾聽者、完全投入、從未有放棄的念頭。

　　你能列出其他特質嗎？為什麼團隊成員有些不受歡迎的特質？

　　你會發現，對團隊工作來說有很多不同部分，也會發現，一旦你開始思考這些問題時，團隊的整個性質和他們運作的方式就會開始有意義。你會發現，你最適合擔任某些型態的角色或特殊的角色，當你行使這些角色和責任時，你會覺得最舒服。

## 你們團隊的目的

　　請記得，不願意一起工作的一群人組成一個團隊，只是在愚弄他們自己。可是，當他們的活動最後無可避免地失敗時，他們卻會互相指責對方！你怎麼處理失敗？

　　團隊是一群能夠以有效率有效能的方法一起完成指定任務的人。當你們一起工作時，你們應該覺得有價值、受尊重、被包括在團隊之內、有自信。譬如，當你提出一個論點或議題時，團隊中的其他人應該以傾聽你的意見來表現他們對你的尊重。記住，這必須是你們團隊所有成員的論點。以下引述考夫曼（Barry Neil Kaufman）的話：

　　「嗓門大並不能與說話清晰的人互相競爭，即使他只是輕聲細語但清晰地說出。」

　　如果你覺得你沒有被包括在團隊裡面，那麼你應該安排一個會議，和其他人討論你的角色問題。邀請你的老師或指導教授來參與是一個好方法。很顯然地，你一定是被安排錯角色，選錯角色，或者也許你發現你擔任的角色不是十分符合你的期望。

另一方面，當你說明你的困境時，團隊中的其他人應該團結起來，一起評估並改變這個狀況。譬如，如果你發現要跟當地報社的記者談話很困難時，那麼你應該請別的團隊成員幫助你，甚至是接手你的角色。

## 團隊架構

貝爾賓根據人們的個性做分類。想想你們團隊中的人，猜猜看他們屬於哪一類型的人。

我們來看貝爾賓的團隊型態模型。這些問題會同時構成一個練習，這個練習會給你一些指點，讓你知道你在團隊中是否適合某些特定角色。

### 貝爾賓的理論

貝爾賓對團隊和團隊合作有長期的研究，他推論出完全有效率的團體或團隊需要下列角色：

#### 協調者

協調者是調整團隊的努力成果導向最終目標的人。協調者應該詢問、傾聽，而不是命令。協調者需要良好的判斷力，而且必須受到整個團隊的敬重。

#### 塑造者

塑造者是熱心的人，對工作任務有狂熱。塑造者設計出團體的努力成果，讓整件事情變成可行。塑造者通常是外向、有統治權力的人，可能沒有耐心。

#### 觀察者

觀察員提出原始構想，通常是團隊中最聰明、最有想像力的人，但是，觀察員也有可能在細節部分失敗，對批評很敏感。

### 監督評估者

監督評估員也很聰明，但是是在不同方面。監督評估員仔細分析事情，通常對事物啓發想像力的一面不感興趣。他會仔細檢查構想和提案，並提出其理由和論據。監督評估員可能是獨立自主的人，選擇特立獨行，但是有優越感。

### 資源研究者

資源研究者通常是團隊中得人心且隨和的人，他們喜歡接觸人群，因此也喜歡帶回一些新觀念和事物的新動向給團隊。他們常常鼓勵別人，但是並非都有個人魄力把事情做完。

### 執行者

執行者是一個講求實際的組織者，他能夠把最後的決定和構想轉爲實際可行的行動計劃。執行者喜歡擬定計劃、輪值表、流程圖等類似的東西。他不會輕言放棄，幾乎沒有具想像力的構想。

### 團隊合作者

團隊合作者在團隊遇到難題時藉由支持其他人而使團隊結合在一起，團隊合作者不喜歡競爭，但是是個好的傾聽者，也是好的溝通者，他們努力讓整個團隊將重點集中在團隊的方針上。

### 完工者

團隊需要完工者去確定是否可在截止期限內完成，細節部分是否都注意到，以及是否信守承諾。完工者對其他團隊中的成員來說不見得是受歡迎的人，因爲他們不斷地叨叨絮絮並催促其他人完成工作。

這裡有一個實際的例子給在某些團隊中的專家，而你會發現，你

將你的老師或指導教授當成團隊中的一員來完成這個角色。他們有專業資訊，但是不會當作你們團隊中的永久成員，因此，不應該和團隊的決策有關。

 **課程活動**

### 個性型態和團隊合作

　　為了評估你的個性型態，由此分配你在團隊中的角色或職務，對你們團隊中的所有人來說，完成下列測驗是很實用的。這個測驗讓你們有機會找出自己適合貝爾賓團隊模型的哪一個位置。

　　你需要20到30分鐘專心地完成下面的活動。

### 說明

　　製作和下面的表格類似的表格，針對這個活動的每個小項目，選出最適合你的一個、兩個或三個句子在左邊的欄位打勾。

| A部分：和其他人一起進行一個企劃時： | | |
|---|---|---|
| 勾號 | | 得分 |
| | 1. 我能夠被倚賴去檢視需要完成的工作是否已安排妥當 | |
| | 2. 我注意其他人犯錯或忘記事情 | |
| | 3. 當會議偏離主題或重點時，我有強烈反應 | |
| | 4. 我提出具獨創性的建議和構想 | |
| | 5. 我分析其他人的構想，並能看到相關的優勢和劣勢 | |
| | 6. 我熱衷於找出最新的觀念和發展 | |
| | 7. 我精通於安排其他人 | |
| | 8. 我總是支持好的提議並幫助解決問題 | |

| B部分：透過我的工作追求滿足時： | | 得分 |
|---|---|---|
| 勾號 | | |
| | 1. 我喜歡在做決策的時候有強大的影響力 | |
| | 2. 我真的很喜歡需要非常集中和專注的工作 | |
| | 3. 我很樂意幫助其他團隊中的成員解決他們的問題 | |
| | 4. 我喜歡看所有可行的辦法 | |
| | 5. 我傾向於用具有想像力的方法解決問題 | |
| | 6. 我喜歡傾聽不同的觀點，並將其融合在一起 | |
| | 7. 我以既定的方式工作時，比用新概念工作更快樂 | |
| | 8. 我特別喜歡傾聽不同的意見並嘗試不同的技術 | |

| C部分：當團隊努力解決某個特別難處理的問題時： | | 得分 |
|---|---|---|
| 勾號 | | |
| | 1. 我設法找到困難可能會發生的地方 | |
| | 2. 我觀察整個企劃，留意這個特殊問題與整個行動計劃配合的地方 | |
| | 3. 我喜歡在決定自己心意之前討論所有的選擇 | |
| | 4. 我可以傾聽並融合其他人的技巧和才能 | |
| | 5. 我忠於我從容的態度，並不會真正感到壓力 | |
| | 6. 我常常提出一些新構想以解決長久的問題 | |
| | 7. 如果有必要的話，我準備以一種強而有力的方式讓我個人的意見被大家知道 | |
| | 8. 只要我可以，我準備好幫助別人 | |

| D部分：在完成我的日常工作時： | |
|---|---|
| **勾號** | **得分** |
| 1. 當我的任務和目標完全完成時，是我最快樂的時候 | |
| 2. 我喜歡在會議中強調我自己的觀點，並讓我的觀點和構想為眾人所知 | |
| 3. 我能和任何人一起工作，只要他們有什麼值得貢獻的事 | |
| 4. 我特別注意在有趣的構想和人之後採取進一步的行動，將其貫徹到底 | |
| 5. 當不可行的提案不值得繼續進行時，我常常會找出證明的論點 | |
| 6. 我常常能在別人看不到的地方看清事情如何結合 | |
| 7. 從忙碌中我得到真正的滿足 | |
| 8. 我喜歡靜靜地瞭解他人 | |

| E部分：如果我在有限的時間內以及必須與不熟悉的人一起工作的情況下，突然接獲一項困難的工作： | |
|---|---|
| **勾號** | **得分** |
| 1. 我比較喜歡獨自工作，因為我發現自己在這些情況下會很洩氣 | |
| 2. 我發現自己的人際技巧可以影響整個團隊達成協議 | |
| 3. 我發現我不會因為個人情感而影響判斷，我接受挑戰，繼續完成使命 | |
| 4. 在既定的限制之下，我努力建立一個有效能的團隊架構 | |
| 5. 我可以和大部分的人一起工作，不論他們的個性和觀點為何 | |
| 6. 如果扮黑臉表示我讓我的觀點被團隊中的其他人理解的話，我不介意讓自己扮黑臉 | |
| 7. 我常常發現其他有專業知識和技能的人，可以幫助其他人擺脫困難 | |
| 8. 我似乎在培養一種天生的急迫感 | |

| F部分：當突然被要求考慮一個新企劃時： | | 得分 |
|---|---|---|
| 勾號 | | |
| | 1. 我立刻開始四處搜尋可能的構想 | |
| | 2. 在我開始之前，我覺得必須完成目前的工作或企劃 | |
| | 3. 我以周密的方式仔細分析這個新企劃 | |
| | 4. 若有必要，我會堅持讓其他人也參與其中 | |
| | 5. 我對大部分的企劃都可以提出個人的觀點，而且通常是和別人不同的觀點 | |
| | 6. 如果有必要的話，我很高興可以帶頭 | |
| | 7. 我可以和團隊中的其他人一起工作得很好，我很高興去進行他們的構想 | |
| | 8. 如果要我付出100%的努力，我必須清楚知道企劃的目的和目標 | |

| G部分：一般在爲團體企劃貢獻心力時： | | 得分 |
|---|---|---|
| 勾號 | | |
| | 1. 當我已經知道該企劃的概要時，我很樂意做出一個行動計劃 | |
| | 2. 我可能不會做出最快的決定，但是我覺得他們值得等 | |
| | 3. 我運用很多個人的門路和朋友讓這個企劃完成 | |
| | 4. 我有鑑別細節部分是否做對的能力 | |
| | 5. 我努力在團體會議中一舉成名，也從不會無話可説 | |
| | 6. 我可以看到在建立成功的團隊時，新構想如何能夠發展新關係 | |
| | 7. 我看見問題的兩面，並試著做出大家都能接受的決定 | |
| | 8. 我和其他人處得不錯，也爲了整個團隊的利益辛苦工作 | |

　　然後在你打勾的那些句子的右方欄位，以總分十分來配分，分別給你選的句子評分。舉例來說，你可能覺得只有兩個句子適合你：你覺得其中一個句子非常適合你，而另外一個句子只有偶爾適合你。如果是這樣的話，你可以給第一個選項七分，而第二個選項三分。有時候，你可能覺得兩個句子都很適合你—如果是這樣的話，則各給五分。

　　你必須在每一部份都分配十分。

　　當你完成上面七個部分的測驗時，可以利用下面的空白矩陣將分數轉換。譬如，在A部分你勾選了3跟6的描述句子，第3個描述句子得到6分，而第6個描述句子得到4分，所以你應該把6寫在第3個描述句子旁邊的虛線上，而把4寫在第6個描述句子旁邊的虛線上。請看以下範例。

　　確定你的欄位總分為70分，你就會知道你已經回答所有測驗了。

| 團隊型態／測驗部分 | 協調者 | 塑造者 | 觀察者 | 監督評估者 | 資源研究者 | 執行者 | 團隊工作者 | 完工者 |
|---|---|---|---|---|---|---|---|---|
| A | 7… | 3.(6) | 4… | 5… | 6.(4) | 1… | 8… | 2… |
| B | 6… | 1… | 5… | 4… | 8… | 7… | 3… | 2… |
| C | 4… | 7… | 6… | 3… | 2… | 5… | 8… | 1… |
| D | 3… | 2… | 6… | 5… | 4… | 1… | 8… | 7… |
| E | 5… | 6… | 1… | 3… | 7… | 4… | 2… | 8… |
| F | 4… | 6… | 5… | 3… | 1… | 8… | 7… | 2… |
| G | 7… | 5… | 6… | 2… | 3… | 1… | 8… | 4… |
| 總分 | | | | | | | | |

（所有欄位總分必須為70分）

### 分析你的統計資料

在一個團隊中，你是多有用的人呢？對於你的發現結果感到驚訝嗎？在你的活動或企劃團隊中，你樂於擔任這個角色嗎？

表6.1概括出個人的團隊角色之特徵、性質和缺點。

## 角色和責任

常常會有爭奪重要職務的事情發生，團體成員會努力堅持自己的權力在他們覺得適合的角色上。在決定角色任務時，你們可能想要請老師或指導教授給予一些意見和指導。還有一種可能是，團隊成員可以藉由表現自己的適合和之前的經驗來取得特殊職務。

如同你們從下面的團隊形成模型所看到的，建立一個成功的團隊有很多不同的階段。一開始，必須記住團隊角色應該以民主的決定而產生。事實上這是所有團隊第一個做出的決策。

當你進入新學校開始，你會發現學校裡有一些人是你喜歡而且想要交往的，他們可能會變成你的朋友。剛開始的時候，你會經歷一個形成（forming）的階段，這個階段你們所有人要一起在班上合作。

當你培養信心之後，你會開始自在地說話，也會讓別人知道你自己的觀點，班上有些同學會同意你的觀念，你也會在這些有興趣的團體中分享你的構想。這時候就是激盪（storming）階段。

班上的其他小團體可能會同意你部分的觀點，也可能不同意你的觀點，這是健全的。當大家在討論各種議題時，你應該保持心胸開闊、公平、有禮貌的態度，因為你可以和大家合作而且重視彼此的差異，你會獲得一個彼此欣然接受的身分地位。這是一個成熟的徵兆，這個階段就是規範（norming）。

當你已經達到這個執行（performing）階段，你就已經準備好承

| 類型 | 典型的特徵 | 真正的性質 | 可允許的缺點 |
|---|---|---|---|
| 協調者 | 冷靜、自我控制、有自信 | 歡迎所有具建設性的貢獻，根據他們的功過來思考。對會議的目標感覺強烈 | 無主要缺點 |
| 塑造者 | 熱情、外向、有活力 | 充滿幹勁，準備「嘗試一下」 | 可能沒有耐性，暴躁易怒 |
| 觀察者 | 一個個體，通常很嚴肅，有時候會有點特別 | 具創造力、想像力以及充分的知識 | 「漫步在雲端」，沒有考慮到實用性 |
| 監督評估者 | 仔細、缺乏感情，有時候是溫柔和藹 | 判斷力、謹慎，偶爾很頑固 | 缺少個人靈感或激勵別人的能力 |
| 資源研究者 | 個性外向、熱情，是一個好的溝通者 | 擅長與人接觸（與他人互動）回應挑戰的能力 | 當一開始的濃厚興味消失，就失去興趣了 |
| 執行者 | 無創意、好心 | 實際的常識，辛苦工作，有充分的自我修養 | 可能非常具適應性，很難被新構想說服 |
| 團隊工作者 | 團隊參與者，敏感、有耐心 | 會產生團隊精神，回應人群和狀況的能力 | 處於壓力之下會優柔寡斷 |
| 完工者 | 總是有準備，檢查每一件事，非常盡職 | 追求完美，直到最後 | 不擔心任何事，有時候很難信任別人 |

擔大部分的挑戰，並且以你的能力做到最好的狀況。

　　身為團隊的一員，你可能發現到，大部分的問題是因為其他團隊成員擔任了不適合他們的角色所引起，或是因為你們團隊中的某些個性不協調。

| 團隊形成模型 | |
| --- | --- |
| 形成階段 | 團隊接受挑戰或意圖，原則上同意一起工作 |
| 激盪階段 | 個人表明他們的興趣和特質、他們自己的最終目標，以及他們想要給這個團隊的東西 |
| 規範階段 | 大家達成協議，對所有相關事項都有實際可接受的標準和最終目標 |
| 執行階段 | 如果所有事項都依據計劃在走，那麼最後的結果就是有效能的團隊引領出一個成功的活動 |
| 哀悼階段 | 成功會帶來更多的友誼和患難與共的感覺，有些人會發現「落幕」的現實相當令人創痛！你如何說「再見」？ |

表6.2　團隊形成模型

## 團隊發展

威廉菲德（William Feather）說道：

「在我們嘗試過去做其他人的工作後，我們總是更欽佩那些人。」

完成貝爾賓的測驗之後，你應該比較瞭解你最適合何種角色，是專業人員、完工者、執行者、團隊工作者、監督評估者、塑造者、協調者、資源研究者，還是觀察者？如果你的興趣和技能已經確定在某個特殊領域，而且你也樂意擔任那樣的角色，那麼你應該認同那個角色，並接受相關的責任。

*現在，你應該：*

- 依照個人能力、條件，或是貝爾賓測驗的結果，開始分配角色和責任。

## 資源

通常有三個主要的資源範圍，分別是人力、財力和物力，也就是：

- 人力：不用懷疑，所有資源中最重要的就是你和你們團隊的成員
- 財力：金錢、財務、資金、贊助
- 物力：建築物、場地、設備、保養、維修狀況、改建、開源

這些資源配合你的活動或企劃的方式和地點會影響你的角色，舉例來說，如果你已經確定自己精通數字和電腦，那麼你最好選擇處理活動的財務管理。這個角色的優點之一是，通常不會有很多人想做！

*現在，你應該：*

- 已經匯集一長串因為規劃、組織、籌備、執行企劃所需要的資源。

對你們團隊來說，其中一個目的肯定是安排管理你們分配的資源和所需的資源，譬如說，如果你已經選擇負責財力資源，那麼你必須確定你很精明地管理這些資源，不要超出預算！你也必須在財務上為每一分錢負責。

從以上的描述你會看見，在那三個範圍有一些重疊的部分，於是，以這些資源範圍的管理來說，就會發生一些衝突。以你在這方面的角色和責任而言，大家期望你要讓活動做到大家議定的標準，而且

是在一定的期限之內。你可能只有有限的預算，而這對是否能在期限內完成工作就有差別。

你要應付你們團隊以及大多數的成員，還要依靠外人，這些人可能不如你所想的那麼可靠，譬如，報社記者可能重新安排一個和你之間的會議，甚至可能將會議取消。

你們團隊必須對完成他們自己設定的任務有信心。引述柯達（Michael Korda）的話：

「為了成功，我們首先必須相信我們一定會成功。」

無論你喜不喜歡，你都必須承擔某種程度的責任，這時，你可能會讓你自己、你的朋友，甚至是家人大吃一驚。在你的活動規劃期間，你會被要求承擔不同的義務，人家也會期望你完成這些工作。

舉例來說，如果你已經答應安排一場和當地報社記者的會議，或是取得一些活動用的飲料價格，那麼你必須盡你所能地完成工作。會議記錄必須保存，大家都要對自己的行動負責。你也許會發現讓別人失望或是被推舉出來做別人的工作是多麼討厭的感覺，所以，當你打算拖延工作進度時，請記住這一點。

## 影響團隊工作的其他因素

有一些因素可能會有影響團隊工作的能力。在某些例子中，他們會提高團體的團結，並培養積極的工作環境。譬如，有財務後盾或外部機構支援可以促進團隊精神。

但是，有一些因素對團體工作效率有不良的影響，可能會引起團體中的不穩定，還會嚴重妨礙規劃和進步。下面，我們會更詳細地討論這些因素。

## 領導能力

在你們團體中肯定有一些想要領導和「負責」的成員；他們可能是運動團隊的隊長、班長，或者只是講話大聲的人。很多專家有關於領導能力的著作，現在，領導能力絕對可以經由學習而來的觀念已經廣為大眾所接受。要成為一個領導者有很多責任，在接下領導者的工作之前，你應該考慮清楚。

關於領導能力，有很多種定義。領導能力是一種透過一個人去影響其他人的行為之關係。領導能力常常和動機、個性、溝通、授權有關，通常也和其他團隊成員的意願及熱衷與否有關。

領導能力可以經由團隊感受到多少激勵來量測，如果你沒有感受到激勵的力量，那麼你的活動或企劃就會變糟。

如果你想要嘗試領導你的團體，或只是負責某個特定部分，那麼就不應該因為以前沒有做過類似的事而推辭。這並不容易，但是你會發現艾德爾（John Adair）的某些著作鼓勵著你，也許給你信心去改變事情。請參閱由產業社會（Industrial Society）出版，艾德爾著，《行動中心領袖》（Action Centred Leader）中的文章。

## 個性衝突

你可能遭遇過一些對你在領導資格上的敵視。如果你們團體中有一些成員以前經常為所欲為，那麼他們就需要確信你的技巧、動機和意圖。個性衝突可能會嚴重影響整個團隊的表現，所以必須儘早處理這個問題。一個優秀的團隊會很早就發現這種問題，並且會以成熟明智的方式處理。

## 溝通

大部分的活動會失敗，最重要的因素就是團體溝通上的破裂。再

者，如果你和團隊中的其他成員無法溝通的話，你應該思考你的行動
會帶來什麼樣的結果，隨時考慮各種可能會發生的事。

假如你因生病或受傷而無法參加你們團體的規劃會議，你的重要
性和角色會被其他人頂替嗎？其他人知道曾經和你接觸過的當地報社
記者的名字嗎？如果你有保留工作的最新紀錄，而這些也列入會議記
錄中，那麼就應該沒有問題。你會發現，當你回到你的團體時，他們
不但會對你表示感謝，也不會介意你只是回到你原本的崗位。

## 工作環境

就籌畫一個活動而言，你應該瞭解到，你對顧客的健康、安全和
防護負有責任。你必須考慮到要籌畫的活動之工作環境。你必須和當
地警方以及消防代表討論保全的問題，如果他們放心將大眾的安全交
給你們負責的話，他們會找出一個合理周到的方法。

舉例來說，如果你正在規劃安排一個室內運動會，譬如三對三籃
球賽，有40個隊伍參加，你預計會有很多觀眾前來。當地的體育館
在人數上有最多人數的限制，你應該和體育館的負責人討論這個問
題，他會告訴你相關的健康安全法規，建議你去找當地消防隊員做檢
查，以符合最大人數限制。他也可能給你一些個人財物保全方面的建
議。

你應該把自己當作你們團隊的工作人員，這麼一來，你就會對這
個活動感到自豪。你應該符合該活動的服裝規定，而且如果你們在活
動之前需要拍照的話，也應該讓自己看起來很專業、有條有理。說不
定你會贊同某些企業形象。

 課程活動

### 團隊認同

擁有團隊的認同感是很重要的，請和團體中的其他人討論這個問題。

贊助商希望讓大家看到他們有贊助你的活動。除了將他們的名字放在你們的運動衫上，還有其他更好的方法嗎？如果該贊助商是印刷廠或運動衫製造商，或者兩者都是，那你真是幸運！

請為你的活動設計一款運動衫。

這些運動衫可以當作促銷商品販賣嗎？給你一個忠告—在下訂單之前，先收一些錢。

### 使用資源的權利

你沒有權利使用大規模組織專門從事大型活動的資源，要你實際一點似乎有點失敗主義者的想法。如果你正把自己和其他專業的活動相比較的話，譬如大型的音樂會或體育盛會，那麼你可能會有點失望。

現今，有很多人都有機會參加大型、經過充分安排的活動，甚至是像你的活動一樣的小型活動或企劃，他們幾乎不會注意組織付出多少努力。資源的取得就其本身以及有限的預算而言是一件難事，你必須拼命地乞求和借用。

 課程活動

### 贊助的難題，你有多少說服力？

把可能成為你們活動的贊助商列出來。

列出你的需要，並觀察你的贊助商清單，找出你認為他們能夠捐贈的東西是什麼。實際請他們捐贈。

舉例來說，如果你必須為你的活動購買一些茶點和食物，就請當地的供應商贊助。他們會答應以成本價提供商品以參與你的活動／義舉，也可能只是投入地方社區。有些贊助商甚至會直接與你們接觸，因為他們不想錯過或遺漏支持對手的機會。你可能會針對這個問題來選擇可能的贊助商，並表明儘早回覆你的信函才能確保他們參與你的活動，而他們就不會錯過了。

為了活動的資源而取得你想要的東西時，你會需要銷售人員的魅力、聖徒的耐性、藝術家的雙手、挾持犯的談判技巧、理查布蘭森（Richard Branson）的生意頭腦。

古德溫（Jim Goodwin）說道：

「不可能的事通常都是沒做過的。」

## 活動規劃清單

*現在，你應該：*

*• 已經匯集一大堆你和你的團隊為了這個即將到來的活動或企劃要做的事了。*

活動或企劃的成功端視你的團隊和他們完成與加諸活動的許多任務的能力。當任務要完成時，認識這些任務為何，以及哪些團隊的成員要負責管理每個任務，這都是團隊工作的重要特徵。你可以參考表6.2，編輯一張你自己的待辦事項表。這張表已經被托金森（George Torkildsen）的休閒管理指南（Guide to Leisure Management）

## 活動規劃清單

| 活動用之場地設施 | 勾號 | 人員 | 完成日期 |
|---|---|---|---|
| 1. 主要區域、體育館、競技場、體育場／球場等等 | | | |
| 2. 候補區域、備用的緊急計劃等等 | | | |
| 3. 停車場 | | | |
| 4. 更衣室 | | | |
| 5. 殘障人士專用道 | | | |
| 6. 急救站 | | | |
| 7. 盥洗設備 | | | |
| 8. 電源插座 | | | |
| 9. 安全規定、滅火器、投擲繩索、煙霧警報器 | | | |
| 10. 座位 | | | |
| 11. 路標 | | | |
| 12. 特殊限制、上方纜線等等 | | | |
| 13. 選手的暖身區／練習區 | | | |

| 人員配置 | 勾號 | 人員 | 完成日期 |
|---|---|---|---|
| 14. 廣播員 | | | |
| 15. 酒保 | | | |
| 16. 停車場服務員 | | | |
| 17. 伙食承辦員 | | | |
| 18. 清潔人員 | | | |
| 19. 醫療替代，例如聖瓊斯(St. Johns) | | | |
| 20. 翻譯人員 | | | |
| 21. 維修人員 | | | |
| 22. 負責賓客的人員 | | | |
| 23. 救生員 | | | |
| 24. 保全人員 | | | |

| 25. | 技工 | | | |
|---|---|---|---|---|
| 26. | 志工 | | | |
| 行政部門與財務部門 | | 勾號 | 人員 | 完成日期 |
| 27. | 會計 | | | |
| 28. | 入場費 | | | |
| 29. | 籌募款項 | | | |
| 30. | 捐款 | | | |
| 31. | 保險費 | | | |
| 32. | 邀請函 | | | |
| 33. | 執照 | | | |
| 34. | 郵資和印刷 | | | |
| 35. | 節目表、印刷品和銷售 | | | |
| 36. | 銷售額 | | | |
| 37. | 標誌 | | | |
| 38. | 門票／招待 | | | |
| 設備 | | 勾號 | 人員 | 完成日期 |
| 39. | 座椅和桌子 | | | |
| 40. | 通訊設備、無線電等等 | | | |
| 41. | 裝潢、花藝等等 | | | |
| 42. | 小舞池 | | | |
| 43. | 展示佈告牌 | | | |
| 44. | 路障 | | | |
| 45. | 照明設備 | | | |
| 46. | 垃圾箱 | | | |
| 47. | 大型帳幕和帳棚 | | | |
| 48. | 音響系統、廣播系統和音樂等等 | | | |
| 49. | 計分板 | | | |

| 50. | 臨時櫃架 | | | |
|---|---|---|---|---|
| 51. | 計時設備 | | | |
| 52. | 制服 | | | |

| 呈現及媒體 | 勾號 | 人員 | 完成日期 |
|---|---|---|---|
| 53. 廣告和藝術品 | | | |
| 54. 徽章和旗幟（運動衫） | | | |
| 55. 廣播員 | | | |
| 56. 錄影及攝影 | | | |
| 57. 企業商標 | | | |
| 58. 行銷、消息發布 | | | |
| 59. 新聞信函、海報宣傳品 | | | |
| 60. 頒發獎金、獎章、獎盃、獎狀 | | | |
| 61. 宣傳和公共關係 | | | |
| 62. 廣播和電視 | | | |
| 63. 重要人物 | | | |

| 資助的服務 | 勾號 | 人員 | 完成日期 |
|---|---|---|---|
| 64. 住宿 | | | |
| 65. 酒吧及餐飲服務 | | | |
| 66. 兒童臨時照護所或托兒所 | | | |
| 67. 殘障人士支撐物服務 | | | |
| 68. 緊急救援、消防隊、警察、救護車 | | | |
| 69. 健康和安全 | | | |
| 70. 失物招領、走失兒童 | | | |
| 71. 影印機 | | | |
| 72. 人和物的保全 | | | |
| 73. 旅遊資訊、當地地圖等等 | | | |

表6.2　規劃清單範例

所收錄。

## 課程活動

### 為你的活動或企劃做規劃

　　為了為你的活動或企劃做規劃,你必須匯集編輯你自己的規劃清單。

　　清單中的項目應該是你的活動特有的;你也可以說明為什麼需要這些項目。

　　別忘了說明每一項任務的責任歸屬是誰,可能的話,請指定每一項任務的完成期限。

　　你應該儘快完成你自己的清單。

## 執行企劃

現在,你應該:

- 分配角色和責任,確定達到目標和截止期限,朝著活動舉辦的日期和活動本身積極地工作。

　　在研究過你所選的企劃或活動的可能性,並決定這個活動要管理和執行的現實及可行性之後,現在你已經準備好要實現這個企劃了。在這個階段中,「彩排」是個不錯的主意。如果老師或指導教授、朋友、家人給你一些很好的建議,你仍然可以做一些大改變,所以,不要害怕重新思考一些事情!

## 課程活動

**以團隊的身分規劃活動**

**此為本單元中必須規劃、安排、執行一個活動的必要條件。**

　　評估的第一階段中要求你進行可行性調查，以評估一些活動或企業企劃的可行性為何。在決定其中一個選擇之後，你必須做一份企業計劃。你應該已經組成一個小團隊（3到6人）來發展這樣一個提案並加以實現。

　　記住，任何一個團隊就像它最弱的人一樣強壯或一樣成功。你會被這個活動的總規劃、備用的緊急計劃、財務規劃和最後的成功與否進行評估。

　　記住，你和你的團隊必須直接對活動的成功與否負責。但是，也可以透過和大型慈善團體或對你來說很特別的動機，把目標定高一點，提昇你自己和學校的形象。

**你必須完成下列所有任務。**

1. 設定你們活動或企劃的目標。

2. 指出關鍵因素，譬如，推銷、資源、各項服務的供應者、健康安全等等，將這些因素納入你的活動或企劃的規劃之中。

3. 和你的團隊一起設計一個規劃流程圖，供準備活動或企劃時之用。加註主要會議、截止期限、目標達成的日期。

4. 和你的團隊一起制定偶發事件備用計劃，考慮緊急事件和可預料的非緊急狀況。

5. 你應該接受並分配角色，列出其責任、權力界線，以及其他相關的職責。

6. 你必須出一份心力為你的活動製作一個團隊計劃，這個計劃中必須包括欲達成的目標、主要因素、流程圖、資源、偶發事件備用計

劃、角色分配、簡報、評估程序等等。

這個作業會讓你實際運作你自己的活動，因此，詳細徹底的規劃絕對是很重要的。

## 完成任務

這是企劃中最有生氣的一部份，這是做的部分，可能也是最有趣的部分。無庸置疑，你會從中發現很多困難的工作，這部分還會訂出時間、精力、精神、決心、熱情的要求。不要屈服於這種壓力之下，否則你和你的團隊會被缺少自信和消極的幹勁而困擾。

一個成功的活動或企劃的特徵通常是平淡安寧的感覺，每一件事情看起來就像是充分排演過，運作得就像鐘錶裝置一樣。第一次嘗試幾乎無法做到這樣！希爾斯（Beverly Sills）說道：

「如果你失敗的話，可能會感到失望，可是如果你不試的話，你就註定要失敗。」

在考慮你的規劃時，請記住7個P：

* 優先（Prior）
* 規劃（Planning）
* 準備（Preparation）
* 預防（Prevent）
* 豐富（Pretty）
* 缺乏（Poor）
* 表現（Performance）

在規劃階段中你已經做的所有工作、質疑、交談和決策，現在終

於要開花結果了。你會瞭解到，要圓滿地完成一個成功的活動，需要很多「條件和反對」，以及很多的運氣。但願你不需要用到偶發事件備用計劃，而且團隊成員會將對他們期許的事做好。根據你的指導教授和老師的指示，你應該覺得有信心、積極、一切都在控制之中—失敗不會發生！

## 你個人的付出

你必須用日記或日誌將你和這個企劃有關的付出記下來，你也可以將團隊會議的會議記錄包含在內，將你的特殊貢獻標記起來。

 **課程活動**

### 你對企劃貢獻的清單

就你自己對企劃的組織和管理的付出來說，你可以不同的形式紀錄你的貢獻。但是，你必須確定這些紀錄是真實，不是杜撰的。

下列各項應該可以給你一些收集證據的構想。

- 個人日記
- 日誌
- 錄影帶
- 電腦軟體

- 卡帶
- 照片，35毫米或數位
- 個人信件

## 你做的夠了嗎？

你對你的活動或企劃的支持有多深多遠，最後都會回報到你身上。但是如果你不盡自己的本分，不是只有你在受苦受難，記住，這就是團隊工作。如果你的心不在那裡，沒有人能夠真正激勵你。如果

你對充分投入和完成已經分配給你的角色有任何疑問，立刻告訴團隊
中的其他人，這是很重要的一件事。

此時，你們團隊必須考慮兩個選擇，第一個是重新分配你們的工
作量，並找出你覺得比較合適的另一個角色，第二個選擇就是要求你
離開這個團隊。如果你不想盡力的話，沒有人會要你留在他們的團
隊。

如果你們團隊要求你離開，那麼你必須自問下面這些問題：

- 只有我沒有完成自己的角色，還是其他成員也有人沒有完成
  他們的角色？
- 為什麼我對這個企劃失去熱情了？
- 我可以在團隊中擔任其他角色嗎？
- 如果我離開目前的團隊，其他團隊會要我加入他們嗎？

以實際的觀察來說，如果你看到你正在對團隊造成阻礙，而非幫
助團隊達成它的目標，那麼你最好離開。就其本身而言，這可被視為
一個具有建設性的決定，但首先，你應該和你的老師或指導教授充分
討論過。老子說過：

「知人者智，自知者明。」

## 持續做會議記錄並留存之

就詳細計劃、追蹤、工作量和達成與否，將會議內容紀錄下來是
很重要的一件事。假使發生任何問題和爭議，這些會議記錄也是回溯
過去會議內容很重要的文件。這屬於一種歷史文件，必須存放在安全
的地方。做會議記錄不是一種難學的技巧，一旦你瞭解清楚準確地保
存團隊所做決定的紀錄之價值，你就會想，如果沒有這些會議記錄，

你們怎麼能夠生存。你們可以指派團隊中的一個人來做這項行政方面的工作。

會議記錄應該寫在記事手冊裡，並儘快做好文字處理，讓團體中的每個人傳閱，留一份副本以備存檔之用，而每一個團隊成員就會清楚地知道對他們和對其他人的要求為何。下一次會議時，可以宣讀會議記錄，並將後續的會議繼續紀錄下去，依此類推。當你決定了你的團隊和企劃，你就應該開始考慮召開會議的日期和時間。一週一次或十天一次是召開會議比較可行的時間區間，尤其是當時間有所限制，而角色、責任、工作量、截止期限必須被監督時。

為了確定如何建構會議的議程和紀錄，可以參閱本章的個案研究「為慈善而跑」，看看該團隊所做的會議記錄。

你們每週召開的會議必須符合你們的長期計劃，並以此規劃會議。會議記錄必須清楚顯示每個人的角色和工作內容，他們應該清楚互相參照個人日誌，我們強烈建議你將所有階段中和你有關的工作標示重點。

## 顧客照護

從瞭解顧客開始是一個很好的起點，也就是說，確定你們的目標團體是誰。

現在，你應該：

• 已經確定你們的目標團體是誰。

如果你正在為一群和你類似的人規劃活動或企劃，那麼，問問你自己和團隊中的其他成員三個簡單的問題：

• 我真的對支持這個由同事、同學或夥伴所安排的活動或企劃

有興趣嗎？

- 我要參加的必須是哪一種活動？
- 我要參加的話，我得付多少錢？

 ## 課程活動

### 服裝秀！

你喜歡穿哪一家店或設計師的服飾？

列出你最喜歡的商店或設計師，討論你要如何說服他們讓你展示他們的進貨。

當你知道大部分主要街道上的商店都有特地為像你要舉辦的這種活動定期進貨，你可能會感到很驚訝，通常他們對舉辦服裝秀都會提供幫助。他們有燈光、音響、音樂系統的門路，還有很多舉辦服裝秀的經驗。他們希望你可以吸引很多觀眾，也希望你的服裝秀中可以強調他們的產品，還有以任何一種慷慨的理由來支援你。

你必須清楚地讓他們知道這個活動、你的財政困難和你們團隊的熱忱。

在第五章關於顧客服務的內容大部分都非常有用，請不要忘了「顧客永遠是對的」！

## 支援你的團隊

支持團隊中的其他人或請求及接受團隊中其他人的支持是一項重要特質。對於這些局勢的洞察力非常關鍵，並且要能夠看見並承認你或團隊中其他成員有這項特質，譬如，承擔太多責任而需要幫忙是團

隊中常見的問題。有些人知道如何請求協助，有些人則太自傲而不願請求幫助和支援，其他人則是太害羞了。

你必須能夠看出團隊成員何時需要幫助和支援，然後明確指出你能夠幫助他們做什麼。你要從活動或企劃中得到樂趣，或者只是希望這個活動快快結束然後快快忘掉，這是一個會產生差異的地方。如果你陷入了這種情況，你的指導教授或老師也許是告訴他們這個問題的最佳人選，雖然你越快承認失敗，就會越容易恢復正常。但是，如果你是團隊中的一分子，你就應該可以接受民主的決定，贊同團隊的構想、感覺和決策。

## 疑難排解

事情會弄錯，總要有人出來做決策。如果時間允許，整個團隊都可以進行諮詢，但是這應該不太可能，所以你必須代表你的團隊做出決策。你必須能夠說明你的決策，如果有必要的話，提出你的論據或論點。如果這真的讓你感到不安心，那麼你必須考慮你和團隊全部目標的關係和約定。

其中一個例子是知道何時及如何啓用偶發事件備用計劃。必須下多少雨你才會決定讓學校的足球聯賽變成每隊五人的室內活動？你們團隊中的其他人覺得你的決定可以接受嗎？

誰決定執行偶發事件備用計劃？何時決定？如果你們已經選出一位領導人，所有人會毫無疑問地支持他的決定。或者你們會指派一位其角色是爲「所有事情」做準備的糾紛調解人？

 **課程活動**

### 偶發事件備用計劃

稍早在本單元我們提過偶發事件備用計劃。你應該已經想過你們自己的偶發事件備用計劃了。

問問你自己和團隊一些問題：

* 你們的偶發事件備用計劃合適嗎？
* 這個計劃是公認的嗎？
* 這個計劃有用嗎？
* 它可依你正在進行的既定時間表執行嗎？

如果你們無法回答這些問題，那麼，為了讓偶發事件備用計劃步上軌道，你和你的團隊還有一些工作要做。

很多人喜歡疑難排解角色的構想，並視其為相當迷人的角色；直到他們真正必須做出重大決定時！如果你決定擔任這樣的角色，那麼你能夠保證團隊中的其他人都會支持你嗎？有幹勁的人通常都覺得他們非常適合這種角色，但是隨後他們就發現自己的聲望不夠有力，其他人沒有辦法倚靠他！

 **課程活動**

### 疑難排解

列出曾經擔任過這類角色的名人，考慮政治界和演藝圈的人，譬如終極警探中的布魯斯威利。

在你的團體中提出建議並提名，指出如果有必要的話誰可以擔任這個角色。

你認為疑難排解者也應該是團隊領袖嗎？

　　請試著預測，在緊要關頭時，如果以個人或團體的身分，你會如何反應及支持其他人？你會堅持並支持，還是逃避躲起來？你可能不喜歡一些結果，可是藉由討論這些事情，你會對可能發生的任何危機有更周全的準備。

## 截止期限和時間管理

　　布萊克（Ted Blake）說道：

「如果你不能管理自己的時間，那麼你一定也無法管理別人的時間。」

　　在這個主題上，你們可能已經做過很多討論了，有一個很出色的字眼是你應該記得的，因為這個字在我們討論時間管理時，總結了我們所有的意思，這個字就是「拖延」（procrastination），表示把可以現在做的事拖到稍後再做。你的父母、老師或指導教授常常用「明天」這個字，但是如果你現在可以去做，為什麼要等到明天？「不做準備，就等著失敗！」

現在，你應該：

* 已經確定各個規劃階段以及任務完成的截止期限。這些期限的日期可以讓你深思你所列出要做的事情。

## 重點

　　以下重點是提供給你作為座右銘、激發動機的工具，大體而言，

是一種有幫助的忠告，你可以考慮在規劃、安排、管理你們活動或企
劃時應用之。

在高級職業課程考試（Vocational A Level）其他單元時，你可能
已經想到很多下面要講的重點，從兼職工作中，你可能也有一些經驗
了，或者在家裡，你也在一些情況下聽過了：

- 非常仔細周密地規劃。
- 舉行定期的團隊會議，將所有會議內容做成會議記錄。
- 確定個人的團隊角色，紀錄每個人的進度。
- 訂出你的工作順序，你就不會阻礙其他團隊成員的進度。
- 不要害怕請求或提供其他團隊成員的幫助。
- 一定要隨時投入你的團隊和企劃的最終目標。

圖6.2　成功的家庭式賽跑

• 不要拖延時間耽擱事情。

 **個案研究—「爲慈善而跑」**

　　本單元從頭到尾都一直提及一個由進階高級職業課程的學生們所安排的眞實活動。他們爲一個地方性慈善團體籌募資金，當地報紙刊登該活動的故事和照片。這個活動有贊助商和餐飲提供，事實上，就是學生們在活動結束之後舉行一次烤肉。很多家庭參與其中，也熱情支持他們當地的學校，家長熱情支持他們的小孩，朋友們則熱衷於參加活動。最常被問到的問題是：「明年你們還要再舉辦一次嗎？」當然！消費者帶領活動永遠是最好的方法。

## 評估企劃

　　在活動開始之前，你應該有適合自己的評估方法，才能回答下面這個問題：你已經達到在規劃階段初期所定下的目標和最初的宗旨了嗎？

 **課程活動**

評估你們團隊活動或企劃以及你自己的表現。

本單元的必要條件之一就是，你必須評估該企劃相關的成果和你自己的投入。

你們已經做的事情有：

你們已經建立團隊，安排屬於自己的活動或企劃，並且也籌畫這些活動了。現在你必須評估該活動相關的成就以及規劃安排該活動的成果。

所以，你們的活動有多成功呢？下次你想用不同的方式進行嗎？

你必須做出一份個人的課外作業，讓外面的人可以從中學習，並看看你們的活動是什麼，如何進行，以及你們如何評估自己的表現。

你要去收集該活動或企劃已經形成的所有證據，並以適當的方式呈現。

**你的報告應該包含下列範圍和工作：**

1. 證明你有遵循較早的企業計劃。
2. 證明你如何處理關於該活動的健康、安全、防護問題。
3. 詳細報告活動期間的所有混亂情況。你如何處理？
4. 用簡單的問卷獲得適當來源的評估回應。
5. 以圖表的形式報告這些結果。
6. 指出影響個人、團隊、活動表現的關鍵因素，並解釋原因。
7. 提出整體評估，請考慮所有團隊的意見。為以後的活動做出建議和改進的方法。

最後的工作就是，你應該試著將一些圖表的證據包含在內。

## 影響表現的因素

在你的規劃、組織以及活動本身有一些部分是你在做活動評估時應該要考慮進去的，以下我們針對這些進行討論。

## 你們團隊達到目標了嗎？

　　一個好的開始應該是看較早在本單元中訂出的目標，並看看你們是否達到全部的目標。很多團隊沒有達成他們訂出的所有目標，卻涵蓋了所有別的結果，而且常常不是意料中的結果。

　　其中一個例子是突如其來的問題被快速平順地處理了，譬如停車場變得泥濘不堪，車子必須被推到停車場外面。結果，你的顧客記得的最後一件事，就是當你幫助他們從泥濘的地方弄出來時，他們從車子後視鏡中看到的你的笑臉。有些人甚至會捐款給你，或者寫感謝函致謝！有些顧客在找洗車服務，你有足夠的生意頭腦想到這個問題嗎？

 **課程活動**

### 目標及宗旨的清單

　　參考稍早你定下的目標和宗旨，做一張清單，並誠實地評估你們團隊的表現。別害怕對將來的企劃做出比較吹毛求疵的建設性建議。

　　你可能想要請其他團隊的某位成員來擔任會議主席。由於這麼做可能會涉及私人，所以一定要以同樣的方式回報他。

　　你可以利用績效指標（PIs）檢查你的目標和宗旨及其有效性，這些指標通常在複檢和「環繞品質圈」時使用，是一種檢查你已經達成事項的方法。以下是幾個績效指標的例子：

*量的方面*

　　*—參與人數*

　　—工作人員和顧客的比例

　　—實際銷售的票券數目

　　—參與者的水準

*質的方面*

　　—顧客和相關的外部員工所做的主觀建議

　　—意見可以是正式的（問卷）或非正式的，譬如引述顧客的話、

　　　照片、錄影帶等等

*效能*

　　—所有目標的達成程度如何？

　　—財務方面的帳和原先預估相較之下，你超支了嗎？

*效率*

　　—資源的最佳運用（人力、物力、財力）

　　—預算

 **課程活動**

**特殊的績效指標**

　　活動評估最有效的方法之一就是透過績效指標的運用。

　　利用上述資訊，請設計你們自己活動的特定績效指標，也就是，決定你希望達到那些方面的規劃和組織。決定你希望達到哪些方面的企劃結果，並將其反應在績效指標上。

　　績效指標可以提供統計方面和主觀的資料，作為你評估和比較的基礎。當你在思考做了什麼不同的事以及做事的方法時，績效指標也提供你不容懷疑的證據。

## 檢討

你可以考慮發出評估用的回應問卷給你的顧客，甚至是你們團隊的成員，下面是一份為慈善而跑的團隊設計來幫助他們做評估工作的問卷範例。

---

**回應問卷—範例**
**公爵領地書「為慈善而跑」**

　　為了讓我們能夠改進我們將來舉辦活動的成果和表現，如果您能撥出五分鐘來回答下列問題，我們會由衷地感謝：

1. 您怎麼知道關於為慈善而跑的訊息？
答覆
2. 您需要走多遠的路程來參加本活動？
答覆
3. 您同意贊助本活動所募得款項及收益交給本地慈善團體嗎？
答覆
4. 您下場去跑時有得到樂趣嗎？事實上總路程只有3.5公里！有任何精采有趣的事發生嗎？
答覆
5. 您和您的孩子喜歡這些競賽的獎牌嗎？
答覆
6. 您覺得食物、飲料、烤肉等等是否為好的構想？
答覆
7. 您對我們明年舉辦活動有任何建議？
答覆

　　感謝您支持我們的活動，沒有您的參與，這個活動根本不可能舉辦。

　　請將填好的問卷投入烤肉桌旁的箱子。如果您需要明年「為慈善而跑」的詳細資料，請在下方寫上您的姓名和地址。

姓名
地址

**再次感謝您，祝您平平安安回家。**

---

你還能夠使用哪些形式的評估方法來幫助你們進行檢討的程序？

*現在，你應該：*

- 已經思考過並設計出用來評估你們活動的方法。

當你對你的規劃越有信心時，你就會瞭解到，檢討是改進最有力的方法。「檢討是前進唯一的方法。」這個道理就像「應做之事和回顧檢視循環」或「改進循環」一樣為人所熟知。這些循環和你投入企劃的勞動和精神，以及你們團隊全力以赴的工作和努力有關。

## 個人檢討

我們每個人都是個體，團體中的某些人以某種方式評斷成功，其他人可能又有不同的感覺或看法。一個成功企劃或活動的個人指標（Personal Indicators）包括下列各項：

- 當地報紙刊登你的照片。
- 當地報紙刊登你們團隊的照片。
- 你為慈善團體募集大筆金錢。
- 你從同事之間獲得的尊重。
- 你從老師和指導教授之間獲得的尊重。
- 你的父母以你為榮。
- 你的回應問卷中的意見都非常正面。
- 你馬上被要求安排另一場成功的活動。
- 你拿到本次作業中你想要的成績。

這些標準中有一些比其他標準更重要，有一些則只是「感覺很好的因素」。畢竟，我們大家都喜歡成功的感覺。

## 你們團隊的檢討

　　有一些問題可以幫助你們檢討該次活動或企劃。不要害怕讓自己吹毛求疵一點，但是要確定你們的意見是有建設性的。如果你們指出一個問題或規範，那麼，你們應該和團隊的成員互相討論，並對將來要做的事提出建議。一個成功團隊的企劃或活動的主要指標有：

- 我們符合目標了嗎？
- 我們在主要的截止期限前完成工作了嗎？
- 這個企劃成功嗎？
- 團隊真的合作得很好嗎？
- 我們在預算之內達到目標了嗎？
- 身為團隊中的個體，你做得很好嗎？團隊成員的身分是否妨礙你？
- 和團隊一起工作是否讓你結交到一些新朋友？

*現在，你應該：*
- 已經思考過並設計出個人指標和團隊指標，以便評估團隊成員的貢獻，並完成「應做之事和回顧檢視」循環。

## 提出批評和接受批評

　　這裡我們提出一個警告，跳過許多檢討動作很吸引人，尤其是如果某些事情沒有依照計劃進行時；如果事情真的做錯了，到底要責怪誰呢？你們團體中有一些成員可能會發現不管用何種方法都很難做出批評。你們應該詳細討論這個部分。對每一個你所做出的負面評價都可以採取一種有趣的立場，那就是試著另外再做出正面的評價。另外你們也要考慮為已經確定的問題找出解決之道，譬如，如果你們被要

應做之事

回顧檢討

圖6.3　「應做之事和回顧檢討」循環。這個動作應該持續進行。

求幫助照顧兒童托育所，你們可以安排一些遊戲和活動，讓他們在下午時不只是保母的臨時照護。你會對享受這些樂趣感到很訝異，說不定這些孩子的家長會稱讚你呢。

### 致「謝辭」

幾乎很肯定地，一路走來你會從各種來源得到很多幫助，可能包括各個贊助商、家長、傳播媒體、朋友、老師和指導教授。

 **課程活動**

### 「謝謝，再舉辦一次如何？」

在你們團隊中，選出你們應該感謝的人。如果不能確定的話，也把他們加入名單中。寄給他們一份有刊登活動照片的剪報副本，如果是贊助商的話，則附上有他們公司名稱的照片。

　　企劃最後，你有一個絕佳的機會反省，並從成功和失敗中學到教訓。不論你是不是打算再做一個類似的企劃，為未來做一些建議總是很有用的。你的期末報告必須包括這些結果，而這些結果也會幫助你在以後舉辦的活動不會重蹈覆轍。

　　過去幾個月的努力讓你感覺很好嗎？你是否對自己達成的事感到自豪呢？如果是的話，那麼你可能已經在規劃下一個活動或企劃了。「祝你好運」，說不定你選擇活動企劃作為你接下來的職業呢。

 **課程活動**

### 「感覺很好的因素」

　　我們稍早在本單元提過這個現象，而它其實就是最後檢討程序的一部份。在你們學校門口做一個佈告欄，登出各個來源的照片，最好的照片就是當地報紙有刊登的，但是也可以刊登家長、朋友、老師和指導教授拍的照片。

 **評鑑證明**

　　為了完成「運作中的休閒遊憩」單元，你們必須以團隊的身分來規劃、執行、評估一個你們所選定的實際企劃。本單元中，你必須做出一系列的評鑑證明，你需要的單元說明如下所示：

* 休閒遊憩企劃的企業計劃。該計劃應該以團體的形式慢慢形成，但是要以個人的形式呈現。

該計劃應該包括：

- 宗旨和企劃案的時間表
- 企劃內容
- 所需資源（人力、財力、物力）
- 企劃的法律部分（健康、安全、保安）
- 評估企劃的方法

你也需要拿出你自己和這個團隊企劃關係的證據，包括：

- 執行團隊企劃的紀錄
- 你被分配到的工作細節
- 可能發生的所有問題細節，以及你應對的方法
- 你被指定的截止期限，以及你是否在期限內完成工作

不只是你必須規劃、安排、執行一個計劃，你也必須就規劃階段及其結果方面來評估企劃相關的成功性。你必須做出：

- 該企劃中自身角色的評估，以及在達成企劃目標時的團隊效能。

## 討　論

◆ 艾德爾（John Adair）是一名決定觀察領導階層風格的陸軍上尉，他已經為文明生活的世界寫了好幾本書。他的其中一個理論是以領導者是天生的還是後天養成的為中心議題。

查一查他的著作，然後再討論這個理論。以你對個人技巧審查的討論做出結論，並列出你個人的長處和弱點。

◆ 家族驕傲

詢問你的父母和祖父母關於他們的感覺。從他們的小孩出生開始的
最初記憶開始，包括你在內！和他們討論當他們第一天帶你去上
學，把你留給一個不太熟悉的人，也就是你的第一個老師，他們有
何感想？問問他們，當他們去小學運動會看你比賽，或是參加學校
頒獎典禮時，你的名字是受獎者之一，他們有何感想？

你曾經參加過有其他家庭成員在內的團隊嗎，包括兄弟姊妹、爸爸
媽媽？你的感覺是什麼？你從來沒想過和其他家庭成員一起參加同
一個團隊嗎？討論以上這些問題可以讓你們工作更加有效率。

◆ 在什麼樣的情況下團隊合作很重要？

以什麼樣的方法能讓你覺得你是團隊中的一員，或是讓其他成員覺
得他們是團隊中的一員？舉出一些你能讓成員覺得自己被團隊接納
的活動或方法的例子。

團隊合作—你適合嗎？你是團隊的參與者嗎？

◆ 領導者是與生俱來的還是後天培養的？

艾德爾有一份高貴的軍職，在觀察過軍隊的領導能力培養過程之
後，他發表了對現代工作社會中一般管理的思想和觀念。他的發現
已經爲許多機構所接受，他相信領導能力可以經由學習得到，並非
與生俱來的現象。

你同意他的說法嗎？或者，你認爲領導者是與生俱來的？

◆ 儘管是由於整個團隊的努力才完成活動，你的指導教授或老師仍然
必須知道你的個人貢獻爲何。

爲什麼這一點很重要？

◆ 在小組中將你的答案和其他人的作一比較。你注意的是什麼？你們
的愛好和興趣是否相同？如果不同的話，如何不同？你可能認爲你
的同事不是最好滿足或最容易滿足的觀眾。

問問你的父母同樣的問題，你可能會感到驚喜。從經驗中顯示，時
尚和音樂主題常常都具有吸引力，藉著利用這些流行和音樂，你可

以吸引到很多的觀衆。

◆ 你對你的角色感到滿意嗎？

貝爾賓測驗可能已經確定你是一個特殊的團隊成員，但那只是基於一些制式的問題，就其本身而言，只能提出一些建議罷了。

不論你是否滿意於你被提議的角色，你都應該和你的團隊討論。

◆ 那些截止期限都已經達成了嗎？如果沒有的話，是什麼原因？

確定大家遵守截止期限是誰的責任？你們團隊如何處理未達成的截止期限？

你曾經在緩衝時間內完成工作以允許時間上的耽擱嗎？

◆「失去的機會」

「藉由後見之明往回看」讓你有珍貴的機會了解到下次你要怎麼用不同的方式做事。

做一張表，列出你能指出你覺得你應該利用的機會，譬如，如果你訂了150罐單價爲20便士的飲料，然後以30便士的單價賣出，在活動開始的前半個小時就全部賣完了，請問你自己兩個問題，第一，你能賣到單價40便士的價格嗎？第二，你能賣出300罐飲料嗎？

算出你在這種假設條件下可以賺得多少額外的利潤。

請誠實，並思考安排你的下一個活動或企劃，現在所做的所有觀察再將來的某一天都會派上用場！

# 重要術語

◆ 企劃（Project）：這個術語的意思是：

＊ 進行某些事情的方法

* 從事某些事情時需要龐大的工作或規劃
* 產生一個策略
* 在心中有一個目標或意圖

◆ **單元說明**（Unit specification）：指引你（學生）安排一個活動盛事或企業企劃。本章則將兩者併爲一個活動。

◆ **目的**（Aim）：一個人致力要做的事或要達成的事

◆ **目標**（Objectives）：短期實際可行的目的

◆ **公共關係**（Public relations）：建立並提昇所有利益團體的形象，對活動團隊來說是動態的、合乎道德的、專業的。

◆ **郵寄廣告**（Mailshot）：告訴所有遠距離的利益團體關於你的計劃、提案、活動或企劃，以得體的書面形式，甚至最好是預先準備好的電子郵件、傳眞或信函，他們絕對不會不理會。

◆ **建立關係網路**（Networking）：建立一個實用的專家聯絡資料庫，以便能夠對任何一種可能發生的情況提供幫助。

◆ **行銷**（Marketing）：這是一個確定顧客需要、慾望和希望，滿足顧客的過程。

◆ **社論式廣告**（Advertorial）：這是一種讓你的活動或企劃變成一條新聞的方法。報導的形式像社論一樣，但是同時爲你的活動做了宣傳。這也比花錢買一個廣告篇幅便宜多了。

◆ **團隊**（Team）：爲某種特殊目的而組織的一群人。

# 弘智文化價目表

弘智文化出版品進一步資訊歡迎至網站瀏覽：honz-book.com.tw

| 書　名 | 定價 | | 書　名 | 定價 |
|---|---|---|---|---|
| | | | | |
| 社會心理學（第三版） | 700 | | 生涯規劃：掙脫人生的三大枷鎖 | 250 |
| 教學心理學 | 600 | | 心靈塑身 | 200 |
| 生涯諮商理論與實務 | 658 | | 享受退休 | 150 |
| 健康心理學 | 500 | | 婚姻的轉捩點 | 150 |
| 金錢心理學 | 500 | | 協助過動兒 | 150 |
| 平衡演出 | 500 | | 經營第二春 | 120 |
| 追求未來與過去 | 550 | | 積極人生十撇步 | 120 |
| 夢想的殿堂 | 400 | | 賭徒的救生圈 | 150 |
| 心理學：適應環境的心靈 | 700 | | | |
| 兒童發展 | 出版中 | | 生產與作業管理（精簡版） | 600 |
| 為孩子做正確的決定 | 300 | | 生產與作業管理（上） | 500 |
| 認知心理學 | 出版中 | | 生產與作業管理（下） | 600 |
| 照護心理學 | 390 | | 管理概論：全面品質管理取向 | 650 |
| 老化與心理健康 | 390 | | 組織行為管理學 | 800 |
| 身體意象 | 250 | | 國際財務管理 | 650 |
| 人際關係 | 250 | | 新金融工具 | 出版中 |
| 照護年老的雙親 | 200 | | 新白領階級 | 350 |
| 諮商概論 | 600 | | 如何創造影響力 | 350 |
| 兒童遊戲治療法 | 500 | | 財務管理 | 出版中 |
| 認知治療法概論 | 500 | | 財務資產評價的數量方法一百問 | 290 |
| 家族治療法概論 | 出版中 | | 策略管理 | 390 |
| 婚姻治療法 | 350 | | 策略管理個案集 | 390 |
| 教師的諮商技巧 | 200 | | 服務管理 | 400 |
| 醫師的諮商技巧 | 出版中 | | 全球化與企業實務 | 900 |
| 社工實務的諮商技巧 | 200 | | 國際管理 | 700 |
| 安寧照護的諮商技巧 | 200 | | 策略性人力資源管理 | 出版中 |
| | | | 人力資源策略 | 390 |

| 書　名 | 定　價 | | 書　名 | 定　價 |
|---|---|---|---|---|
| | | | | |
| 管理品質與人力資源 | 290 | | 社會學：全球性的觀點 | 650 |
| 行動學習法 | 350 | | 紀登斯的社會學 | 出版中 |
| 全球的金融市場 | 500 | | 全球化 | 300 |
| 公司治理 | 350 | | 五種身體 | 250 |
| 人因工程的應用 | 出版中 | | 認識迪士尼 | 320 |
| 策略性行銷（行銷策略） | 400 | | 社會的麥當勞化 | 350 |
| 行銷管理全球觀 | 600 | | 網際網路與社會 | 320 |
| 服務業的行銷與管理 | 650 | | 立法者與詮釋者 | 290 |
| 餐旅服務業與觀光行銷 | 690 | | 國際企業與社會 | 250 |
| 餐飲服務 | 590 | | 恐怖主義文化 | 300 |
| 旅遊與觀光概論 | 600 | | 文化人類學 | 650 |
| 休閒與遊憩概論 | 600 | | 文化基因論 | 出版中 |
| 不確定情況下的決策 | 390 | | 社會人類學 | 390 |
| 資料分析、迴歸、與預測 | 350 | | 血拼經驗 | 350 |
| 確定情況下的下決策 | 390 | | 消費文化與現代性 | 350 |
| 風險管理 | 400 | | 肥皂劇 | 350 |
| 專案管理師 | 350 | | 全球化與反全球化 | 250 |
| 顧客調查的觀念與技術 | 450 | | 身體權力學 | 320 |
| 品質的最新思潮 | 450 | | | |
| 全球化物流管理 | 出版中 | | 教育哲學 | 400 |
| 製造策略 | 出版中 | | 特殊兒童教學法 | 300 |
| 國際通用的行銷量表 | 出版中 | | 如何拿博士學位 | 220 |
| 組織行為管理學 | 800 | | 如何寫評論文章 | 250 |
| 許長田著「行銷超限戰」 | 300 | | 實務社群 | 出版中 |
| 許長田著「企業應變力」 | 300 | | 現實主義與國際關係 | 300 |
| 許長田著「不做總統，就做廣告企劃」 | 300 | | 人權與國際關係 | 300 |
| 許長田著「全民拼經濟」 | 450 | | 國家與國際關係 | 300 |
| 許長田著「國際行銷」 | 580 | | | |
| 許長田著「策略行銷管理」 | 680 | | 統計學 | 400 |

弘智文化出版品進一步資訊歡迎至網站瀏覽：honz-book.com.tw

| 書　名 | 定價 | | 書　名 | 定價 |
|---|---|---|---|---|
| 類別與受限依變項的迴歸統計模式 | 400 | | 政策研究方法論 | 200 |
| 機率的樂趣 | 300 | | 焦點團體 | 250 |
| | | | 個案研究 | 300 |
| 策略的賽局 | 550 | | 醫療保健研究法 | 250 |
| 計量經濟學 | 出版中 | | 解釋性互動論 | 250 |
| 經濟學的伊索寓言 | 出版中 | | 事件史分析 | 250 |
| | | | 次級資料研究法 | 220 |
| 電路學（上） | 400 | | 企業研究法 | 出版中 |
| 新興的資訊科技 | 450 | | 抽樣實務 | 出版中 |
| 電路學（下） | 350 | | 十年健保回顧 | 250 |
| 電腦網路與網際網路 | 290 | | | |
| | | | | |
| 應用性社會研究的倫理與價值 | 220 | | 書僮文化價目表 | |
| 社會研究的後設分析程序 | 250 | | | |
| 量表的發展 | 200 | | 台灣五十年來的五十本好書 | 220 |
| 改進調查問題：設計與評估 | 300 | | ２００２年好書推薦 | 250 |
| 標準化的調查訪問 | 220 | | 書海拾貝 | 220 |
| 研究文獻之回顧與整合 | 250 | | 替你讀經典：社會人文篇 | 250 |
| 參與觀察法 | 200 | | 替你讀經典：讀書心得與寫作範例篇 | 230 |
| 調查研究方法 | 250 | | | |
| 電話調查方法 | 320 | | 生命魔法書 | 220 |
| 郵寄問卷調查 | 250 | | 賽加的魔幻世界 | 250 |
| 生產力之衡量 | 200 | | | |
| 民族誌學 | 250 | | | |

# 休閒與遊憩概論

原　　著／Sarah McQuade, Paul Butler, Jim Johnson,
　　　　　Stewart Lees, Mark Smith

譯　　者／王昭正、林宜君

校　　閱／李茂興

出 版 者／弘智文化事業有限公司

登 記 證／局版台業字第 6263 號

地　　址／台北市民權西路 118 巷 15 弄 3 號 7 樓

郵政劃撥／19467647　　戶名／馮玉蘭

E-Mail／hurngchi@ms39.hinet.net

電　　話／（02）2557-5685．0932-321-711．0921-121-621

傳　　真／（02）2557-5383

發 行 人／邱一文

書店經銷／旭昇圖書有限公司

地　　址／台北縣中和市中山路二段 352 號 2 樓

電　　話／（02）2245-1480

傳　　真／（02）2245-1479

製　　版／信利印製有限公司

版　　次／2003 年 09 月初版一刷

定　　價／新台幣 600 元

弘智文化出版品進一步資訊歡迎至網站瀏覽：
http://www.honz-book.com.tw

ISBN　957-0453-88-5

本書如有破損、缺頁、裝訂錯誤，請寄回更換！

國家圖書館出版品預行編目資料

休閒與遊憩概論 / Sarah McQuade等著；王昭正‧
林宜君譯. -- 初版. -- 臺北市：弘智文化，
2003〔民92〕
面：　　公分
譯自：Leisure and recreation
ISBN 957-0453-88-5（平裝）

1.休閒業-管理　2.休閒活動

990　　　　　　　　　　　　　92015753